春·青春之语

(门德尔松 《e 小调小提琴协奏曲》)

夏·心湖之恋

(布鲁克纳 《第八交响曲》)

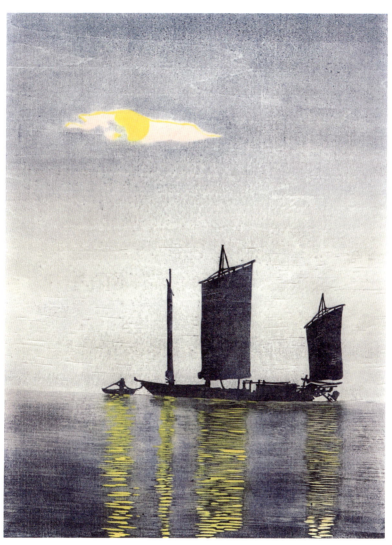

秋·乡愁之影

(德沃夏克《自新大陆交响曲》)

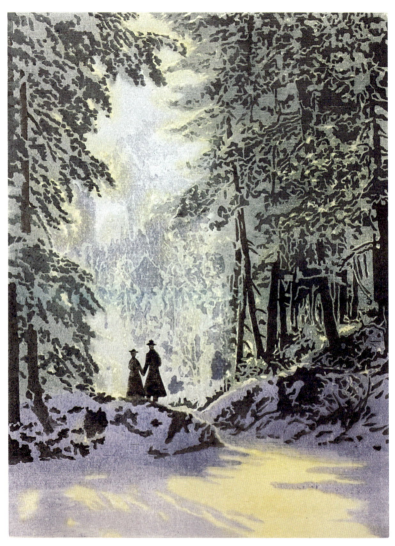

冬·人生之暖

(格里格 《索尔维格之歌》)

四季乐韵

中外古典音乐品鉴

木火 著

复旦大学出版社

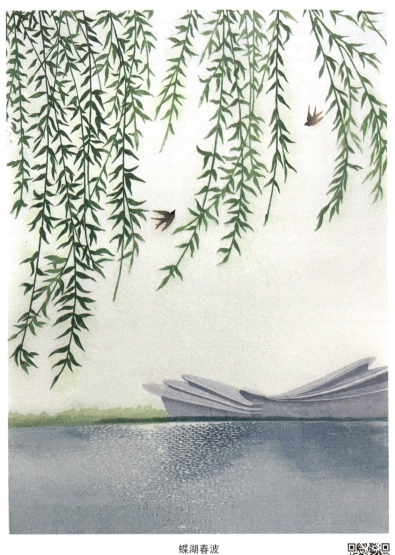

蝶湖春波

(沃恩·威廉斯 《云雀高飞》)

序

蝶湖·雨季

雨季的蝶湖,别有一番意境。

那不同于日暮时分云霞正燃的绚丽湖景,而是一幅乱云飞渡、清波激荡的苍茫画卷。伫立湖畔,你感觉得到风云际会、沧海横流的慷慨之气,也能生出一股遗世独立、羽化登仙的潇洒之风。

今年的梅雨来得早,6月初便悄然而至,一直绵延到7月初,尚无收敛之意,不禁让人生出了一丝忧虑,也多了几分怀想。不管风吹雨打,雨季的蝶湖,依然会成为内心留恋的地方,漫步湖畔,驱散郁闷之气,思念一米阳光。

似是一场不期而至的相遇,朋友从外地驱车赶来启东,在雨季的缝隙里一睹蝶湖之风韵。

朋友对于蝶湖的美好印象,源于几张蝶湖日落的照片。最美的斜阳,在蝶湖边。蝴蝶形状的湖,蝴蝶形状的建筑,构成这座城市的人文新地标。在湖中的栈桥之上,看西天的太阳一点点地

下沉，落在了"蝴蝶"的羽翅上，沉睡在"蝴蝶"的波心里……面对此景，心儿飞翔。

这一个淫雨霏霏的日子，却意外欣赏到了云中日落。梅雨天，说变就变。刚刚还是阳光普照，忽然一大片乌云压了过来，阳光射向"蝴蝶"的羽翅，并在水中漾起一缕耀眼的波光。渐渐地，云儿遮掩了太阳的光亮，天色柔和起来，却也变成漫天的阴云，只留西边的一丝彩云，盘旋在"蝴蝶"形的大剧院之上，仿佛诱惑那蛰伏的"蝴蝶"飞向云天去；而那残存的亮光倒映在蝶湖中，明明灭灭，让人寄望于一个可疑的幻象，不愿沉入落寞的黑暗之中。却在这颗心沉沦之际，西边阴云里的那丝霞彩忽又明亮起来，那蘑菇云似的爆炸，瞬间激发起了冲天的豪情，又似碟形之光，化作思想的精灵，闪耀于天空之城。等那一缕霞彩终于消失之时，那片心湖也终于随着暗淡的水光安静下来，默然嗤笑自己的痴妄。

蝶湖有着自然之韵，也有着人工之奇。这湖原是10多年前修筑崇启大桥集中取土而成，在城市南郊特地挖成了一个蝶形之湖，再种以林木花草，遂成公园。横贯东西的蝶湖大桥成了"蝴蝶"之躯，将湖分成南北两翼。站立大桥，湖上风来波浩渺，说不尽无穷好；极目远眺，高楼隐隐，大江滔滔，顿生天地悠悠而独立苍茫之感。

蝶湖大桥也将文体中心分成南北两半，一呈半月形，一呈蝴蝶形，成为蝶湖边最让人心动的建筑。尤其是那银色的羽翅，扇动了内心最美好的希望，托起这个城市梦一般的未来。在这个雨季，蝴蝶形的保利大剧院开演，惊艳的首秀携着爱之光流传在人们温暖的诉说里，那片欢声笑语则沉淀在蝶湖温柔的光影中。

振翅高飞于蝶湖之上的，不是那想象中的蝴蝶，而是那捕食

的鸥鹭。纷乱的阴云之下，鸥鹭绕飞，时而俯冲下来，掠飞于湖面；时而守在那湖边的芦苇丛中，突然传出一声响，蹿飞出来，定是衔着了鱼儿，飞向天空，得胜而去。

若非亲眼所见这生动的一幕，我宁愿相信那些鸥鹭不食人间烟火，风里雨里，从容不迫，安然翔飞于蝶湖之上；抑或飞得更高，俯瞰着雄浑的大江大海，以及广袤的平原、崛起的新城。

诗意荡漾的一刻，我的耳畔回旋的是小提琴的美妙声响——沃恩·威廉斯的《云雀高飞》。迷蒙的管乐中，沉静地流淌出优雅的小提琴声，仿佛云雀留恋于湖光水色；继而琶音声声，婉转迂回，恍如云雀奋力振翅，盘旋而上；装饰性的华彩乐段，极高极细的琴音流逝于渺远的天际，像是云雀飘飞在空阔之境……好一只自在逍遥的云雀，让我联想起眼前的鸥鹭，历经风雨的洗礼，依然深爱着这一片青翠的蝶湖，依然振翅高飞在自由的天堂。

在这一个不平常的庚子年，在这一个漫长的梅雨季，分外喜欢这首小提琴浪漫曲。迷离、朦胧的乐曲基调，正与这空濛的雨季相映，而那扶摇直上的琴音，一定会让人激奋不已，激励自我冲破生活的阴云。

雨季的蝶湖，因了这飞翔的鸥鹭，别有一股生命的活力！

<div style="text-align:right">木 火
2020 年 7 月 5 日</div>

● 春之约

01. 维瓦尔第:《四季·春》 　　　003
　　　"春"的形象代言曲

02. 巴赫:《G弦上的咏叹调》 　　006
　　　祈祷,在最静谧的心间!

03. 萨蒂:《裸体歌舞》 　　　　009
　　　一曲简约的伤感

04. 圣-桑:《天鹅》 　　　　　　012
　　　独守宁静的高贵生灵

05. 舒曼:《梦幻曲》 　　　　　　015
　　　致逝去的梦幻童年

06. 李自立:《丰收渔歌》 　　　　018
　　　春天里,扬帆起航

07. 黄自:《花非花》 　　　　　　021
　　　送春春去几时回

08. 埃尔加:《威风凛凛进行曲》 　024
　　　追寻属于自己的黎明

09. 阿尔比诺尼:《g小调柔板》 　 027
　　　战火中回旋的琴声

10. 奥芬巴赫：《船歌》　　　　　　　　030
 荡漾在幸福时光里

11. 德沃夏克：《母亲教我的歌》　　　　033
 心中最温暖的记忆

12. 何占豪、陈钢：《梁祝》　　　　　　037
 蝴蝶的爱情

13. 拉威尔：《悼念公主的帕凡舞曲》　　042
 摇曳在零落的时光里

14. 约翰·施特劳斯：《春之声圆舞曲》　046
 在烂漫春色里轻舞飞扬

15. 古曲：《春江花月夜》　　　　　　　050
 江南的月光

16. 贝多芬：《春天奏鸣曲》　　　　　　054
 一个富有纪念意义的"春"

17. 门德尔松：《e小调小提琴协奏曲》　058
 在春天里怀念青春

● 夏之梦

18. 比才：《卡门》间奏曲　　　　　　　067
 热烈歌舞中的寂静之花

19. 威尔第：《凯旋进行曲》　　　　　　071
 世界杯上的胜利之歌

20. 莫扎特:《A 大调单簧管协奏曲》　　075
　　　纯正而甜美的忧伤

21. 肖邦:《夜曲》　　078
　　　星空下的守望

22. 拉威尔:《波莱罗》　　082
　　　简单重复铸就的经典

23. 柴可夫斯基:《第六交响曲》　　085
　　　用老柴音乐包裹起来的安娜

24. 古琴曲:《流水》　　103
　　　一音一世界

25. 德沃夏克:《幽默曲》《月亮颂》　　107
　　　青春记忆里的爱情

26. 德沃夏克:弦乐四重奏《美国》　　112
　　　另一面美国印象

27. 贝多芬:《第六交响曲》　　117
　　　心中的田园

28. 贝多芬:《第四钢琴协奏曲》　　123
　　　为青春点燃梦想

29. 斯美塔那:《伏尔塔瓦河》　　128
　　　捷克人心中的一条大河

30. 鲍罗丁:《在中亚细亚草原上》　　133
　　　草原上的美丽邂逅

31. 里姆斯基-科萨柯夫：《天方夜谭》 137
　　用音乐讲述阿拉伯故事

32. 穆索尔斯基：《图画展览会》 142
　　听一场音符化成的美丽画展

33. 布鲁克纳：《第八交响曲》 149
　　沉静的心湖

● **秋之恋**

34. 马思聪：《思乡曲》 159
　　魂牵梦绕的思乡情

35. 格什温：《一个美国人在巴黎》 164
　　乡愁，飘散在都市里

36. 拉赫玛尼诺夫：《帕格尼尼主题狂想曲》 169
　　在时光倒流中回到原乡

37. 柴可夫斯基：《1812序曲》 176
　　"炮声"齐鸣，万民欢歌

38. 冼星海：《黄河颂》 180
　　一曲中华民族的颂歌

39. 马勒：《大地之歌》 184
　　在唐诗意蕴里悲秋

40. 维瓦尔第：《四季·秋》 188
　　在无限清景中喜秋

41. 克莱斯勒：《爱的忧伤》《爱的欢乐》　　191
　　　欢与忧，因爱而生

42. 保罗·杜卡：《小巫师》　　195
　　　聆听一颗活泼的童心

43. 福斯特：《故乡的亲人》　　199
　　　风起时，稻香铺满琴键

44. 马斯奈：《沉思曲》　　203
　　　灵与肉的纠缠

45. 托赛里：《小夜曲》　　206
　　　深藏于心底的柔情

46. 莫扎特：《第二十一钢琴协奏曲》　　210
　　　唯美的音乐，缥缈的爱情

47. 普契尼：《波西米亚人》　　214
　　　一份最走心的爱情

48. 普契尼：《蝴蝶夫人》　　220
　　　一场虚空的等待

49. 普契尼：《图兰朵》　　228
　　　一朵变色的"茉莉花"

50. 德沃夏克：《自新大陆交响曲》　　235
　　　那一缕漂洋过海的乡愁

● 冬之旅

51. 勃拉姆斯：《女低音狂想曲》　　　241
　　当歌德的诗遇上勃拉姆斯的音乐

52. 罗德里戈：《阿兰胡埃斯协奏曲》　　246
　　一曲悲欣交集的挽歌

53. 维瓦尔第：《四季·冬》　　　　　　249
　　冬天里的爱情

54. 贝多芬：《月光奏鸣曲》　　　　　　253
　　青春的月光

55. 德彪西：《月光》　　　　　　　　　258
　　清冷的月光

56. 勃拉姆斯：《匈牙利舞曲》　　　　　262
　　翩然而起，心随舞动

57. 巴赫：《恰空》　　　　　　　　　　266
　　世上最酷的小提琴曲

58. 李焕之：《春节序曲》　　　　　　　271
　　浓浓年味里的乡愁

59. 吴祖强、杜鸣心：《水草舞》　　　　275
　　在柔波里荡漾

60. 霍尔斯特：《行星组曲》　　　　　　279
　　仰望星空，无限遐想

61. 马斯卡尼：《乡村骑士》间奏曲　　　283
　　韶华易逝情难留

62. 格里格：《索尔维格之歌》 286
 穷尽一生的等待

63. 罗西尼：《威廉·退尔》序曲 290
 在音乐中纵横驰骋

64. 刘庭禹：《苏三》组曲 295
 断肠人在天涯

65. 威尔第：《茶花女》 301
 莫负青春的咏叹

66. 勃拉姆斯：《a小调小提琴和大提琴双重协奏曲》 308
 一部协奏曲挽回一段友情

67. 阿沃·帕特：《镜中镜》 313
 游弋在慢时光里的梦

● **乐之爱**

68. 聆听指南 321
 徜徉在古典音乐的天地间

69. 版画印记 350
 朱燕：在画中聆听自然的交响

70. 后记 354
 聆听古典，开一朵优雅的小花

春之约

01.

维瓦尔第:《四季·春》

"春"的形象代言曲

 若是没有大自然的天籁做和声,春天的美景一定会失色不少。乍暖还寒时分,或许你还发现不了春姑娘的到来,因为身上的棉衣还没有脱下,或者是那颗心在寒冬里蛰伏得太久,感觉迟钝了,呈现在眼前的不还是干枯的枝桠吗?只是当你静静聆听时,就会听清那婉转的鸟鸣声不绝于耳;再细细端详,会惊喜地发现柳枝已绽出嫩芽,阳光下变成了缕缕鹅黄。春的气息缠绕着你的心,必定会翻腾起一首首美妙的春之歌……于我,首先想起的是维瓦尔第的小提琴协奏曲《四季·春》的第一乐章。

 这首《四季·春》的乐声一定曾拂过我们一些读者的耳畔,但你并不一定知道乐曲的名,更不知道是谁作的曲。其实,如果没有《四季》小提琴协奏曲,会有多少人知道维瓦尔第呢?这位意大利作曲家可能将一直在学者们的世界里徘徊。很长一段时间里,维瓦尔第的声誉主要来自他的小提琴协奏曲《四季》,这位300多年前的"红发神父"奠定了协奏曲三乐章的形

式（即"快—慢—快"的三乐章结构），可并没有多少人知道维瓦尔第在巴洛克音乐中的地位。

《四季》这套协奏曲的醒目之处，大概是音乐被赋予了文学内容，四首协奏曲定下了"春""夏""秋""冬"的标题，而且还在每个乐章前面都引用了一些诗句。在每一个乐章中，维瓦尔第都积极地响应了标题内容，描绘出四季的美景。其实，《四季》是《和声与创意的实验》中12首协奏曲中的前4首，这套作品由维瓦尔第于1725年创作完成。由于附上了诗歌，这首小提琴协奏曲也就被更多的听众理解并喜爱上了。

"春临大地，众鸟欢唱，和风吹拂，溪流低语。天空很快被黑幕遮蔽，雷鸣和闪电宣示暴风雨的前奏；风雨过境，鸟语花香再度，奏起和谐乐章……"未成曲调先有情，诗歌和音乐是最接近人心灵的艺术形式，读了那首诗歌，想来春天的风景已浮现眼前。如果说标题与诗歌是《四季》的一张名片，而它最直接最响亮的名片则是《春》的第一乐章。

满园春色关不住。《春》第一乐章，两段合奏旋律倾泻而出，先强后弱，交错而进，扑面而来便是春的蓬勃气息，像是欣喜地宣告：春天来了！这两段旋律不仅成了维瓦尔第的音乐标签，也成了巴洛克音乐的名片，更成了春的形象代言。紧接着的独奏部分是小提琴三重奏，悦耳动听的琴声表现出鸟雀啼鸣的热闹场景，象征着万物复苏，生命奔流。第二合奏从最初的春之第二旋律开始，渐渐转入"溪流潺潺"的温柔旋律，给人一种行云流水、心旷神怡之感。第二独奏是乐队与小提琴的交相呼应，模拟着"春雷滚滚、电光闪闪"的景象，却也是轻松的嬉戏，予人希望和生机。第三合奏与独奏、第四合奏都很简短，重复着春的明亮旋律与鸟鸣三重奏。第四独奏轻柔的小提琴流出甜美的告别

之歌，仿佛是对春天的依恋。第五合奏回到最初的春之第二旋律，轻声重复，淡然而去，让人难以忘怀。

还记得西塘一夜，桃红柳绿正氤氲。宿于河边老屋，子夜时分，屋外忽地又传来一阵手机铃声，恰是维瓦尔第的小提琴协奏曲《四季·春》，隔着墙，却是那么的清晰而真切……聆听西方古典之声，静赏江南古韵之美，毫无违和感。轻快的春之旋律飘过临河的长廊，荡漾在水面，衬着暗夜的光，映着婆娑的树影，沉淀了一剪江南梦。

乐曲档案

《四季》(意大利语：*Le Quattro Stagioni*)，意大利音乐家安东尼奥·维瓦尔第在1723年创作的小提琴协奏曲，是他著名的作品之一，也是世界上最流行的古典音乐曲目之一。

E大调第一协奏曲，OP. 8，RV. 269，《春》。

1. 快板。
2. 广板。
3. 快板。

02.

巴赫:《G弦上的咏叹调》

祈祷，在最静谧的心间！

　　喜欢巴赫的音乐需要时间的考验，而且需要静下一颗心来，就像巴赫的生活一样，收敛了几乎所有的欲望，简单而平实。巴赫的器乐作品，最初很难发现兴奋点，总不像浪漫主义的音乐那般沁人心扉，或者倏地一下让人身心震颤。但那首《G弦上的咏叹调》则是一个例外，会让人一听倾心。

　　《G弦上的咏叹调》首先吸引我的是奇特而富有诗意的曲名，这让我毫不犹豫地买下了磁带。那是20多年前，青春正年少，一个春日的黄昏，音乐飘响于独自一人的小屋，乐曲的第一个音节便打动了我——那是一个长音，极弱，再慢慢加强，恍如深呼吸，陡然一声转，音乐步步下行，一步一叹……不禁深深地迷醉于婉转而悠扬的琴音，冥想远山的迎春花开。

　　后来知道，那是德国小提琴家威尔海密将巴赫的作品改编成了小提琴曲，由主奏小提琴在最粗的那根弦即G弦上演奏旋律，故此得名。

再后来,听了巴赫的《管弦乐组曲》第三号。组曲是巴洛克时期流行的一种器乐演奏形式,一般由序曲和曾经流行于法、德、英等国的舞曲演化而成的其他乐章所组成。巴赫写了四部《管弦乐组曲》,其中以第三组曲流传最广。1838年,门德尔松在莱比锡亲自指挥公演了《管弦乐组曲》第三号,使这部被埋没了100多年的作品得以重见光明,其中的咏叹调,听众反响最为强烈。

《管弦乐组曲》第三号由5个乐章组成,分别是序曲、咏叹调、嘉禾舞曲、布列舞曲、吉格舞曲。辉煌的序曲当年曾感动了歌德:"乐曲的开头是这样的华丽庄严,就好像有一大群显要人物正沿着宽大的台阶庄严地迈步而下。"他的话给了立志将巴赫音乐发扬光大的门德尔松足够的信心。后3个乐章都是舞曲,颇具民间韵味的嘉禾舞曲虽是过渡段落,却洋溢着蓬勃的朝气和淳朴的欢乐气氛,让人一洗咏叹调带来的些许伤感。第四、五乐章是布列舞曲和吉格舞曲,常常合并为一个乐章,浮现在眼前的是欢腾不止、激情四溢的舞蹈场景。

最动人心弦的自是第二乐章。"咏叹调"本是歌剧中一种抒发内心情感的独唱歌曲,巴赫则将它运用到管弦乐作品中,从而创造出一个极富抒情色彩的独特乐章,也成就了后来广泛流传的《G弦上的咏叹调》。

那会让人在沉思中感受一份纯粹而宁静的诗意。淡然安宁的长音与婉转回旋的十六分音符群连接在一起,使乐曲忽而静默深沉,忽而愁肠百结,之后又淡淡地飘散在春风里。乐曲的结构为前后对称的二段体,后半段在原有的速度和力度上,运用离调、音程大跳以及切分音等手段,掀起层层情感的波澜,最后在静谧的气氛中结束。感觉那一缕悲情,跌宕于天地间,又静静地流淌

在心底里,化为虚空。

不知为何,听这首乐曲,我总会想起米勒的油画《晚祷》:西天的霞彩,映照着空旷的田野,钟声回荡,农民夫妇放下手中的活儿,暮色中谛听,虔诚叩拜!不管生活赠予了什么,沐浴在黄昏的柔光里,感恩上帝,祈祷未来……

想象中的巴赫:祈祷,在最静谧的心间!

乐曲档案

巴赫《第三号管弦乐组曲》(BWV. 1068),乐团编制为三支双簧管、三支小号、定音鼓、数字低音以及弦乐组,全曲由5个乐章组成,分别是序曲、咏叹调、嘉禾舞曲、布列舞曲、吉格舞曲。其中的第二乐章经19世纪德国小提琴家威尔海密改编后,成就了流传后世的不朽名作《G弦上的咏叹调》。

03.

萨蒂:《裸体歌舞》

一曲简约的伤感

"清明时节雨纷纷,路上行人欲断魂。"时近清明,空气里弥漫了一缕淡淡的伤悲。祭祀先人,旧忆浮现,心底泛起,相思一片。不知哪首熟悉的乐曲忽地触动了你怀念的思绪,眼泪情不自禁地润湿了双眼。有一首乐曲,你不一定熟悉,但同样会穿透心灵,伴你一起回忆往昔的美好,那便是法国作曲家萨蒂的《裸体歌舞》。有人说听出了乐曲中的诗意禅境,有人说听出了其中的隐秘欢乐,可你初听这首乐曲,挥之不去的定是那缕怅怀心绪。

《裸体歌舞》又名《吉姆诺佩蒂亚舞曲》,意为古希腊时期一种由裸体男性表演的纪念战士的祭祀舞。据说,萨蒂看到一只希腊古瓶,而瓶上有关裸体歌舞的花样触发了他的灵感,遂创作了3首乐曲,因而以"裸体歌舞"为名。但这乐曲与裸体和肉感无关,萨蒂对这3首作品分别作了标注:"缓慢、悲伤""缓慢、忧伤""缓慢、庄严"。显然,作曲家不是要展现古斯巴达人的阳刚之美,而是摄取了古希腊之魂,追求一种纯净、

古朴、淡远的情怀。

　　萨蒂年仅22岁时便创作出了这套钢琴曲《裸体歌舞》，但并没有早早得名。这可以说是时运不济吧。反倒是近十年后（即1897年），由朋友德彪西改编的管弦乐版《裸体歌舞》光芒四射。不幸的是一些媒体对德彪西的改编堆满溢美之词，唯独忘掉了萨蒂。不过，年轻的萨蒂在音乐名家的眼里，似乎基本功不太扎实。萨蒂的传记作者罗伯特·奥莱吉夸张地说："可以确信的是（萨蒂）在用四年级的钢琴水平诠释属于他自己的《裸体歌舞》。"而当年的萨蒂，也完全不具备创作管弦乐作品的能力，他的身份仅仅是巴黎黑猫夜总会的第二钢琴手。

　　然而，聪敏而怪异的萨蒂常常会灵光一现，冒出一些奇特的想法。譬如他指点年长他4岁的德彪西："法国作曲家不必进入瓦格纳的冒险中……为什么不从莫奈、塞尚、罗特列克等人身上借鉴一些方法呢？"德彪西开辟印象主义的道路无疑得到了萨蒂的启示。又如，萨蒂对交响曲、弦乐四重奏等体裁不感兴趣，只把心思花在钢琴小品上，而且他还有一种怀古的情绪，钟情的是古希腊的中古调式，他追求的是一种简约的风格，逆浪漫主义而行的新古典主义倾向。由是，《裸体歌舞》在年轻的萨蒂笔下一挥而就。

　　三首《裸体歌舞》是卡巴莱风格的慢速圆舞曲，相似的旋律、节奏与风格，相对"静止"的和声，让人难以区分。对于不求甚解的听众来说，听一首就够了，当然是第一首更能打动你的心。钢琴版的音乐宜在暗夜里聆听，既慢又悲的演奏，寂寥冷清的琴声，牵扯出一丝深深的悲寂——许是冷雨敲窗，青灯照壁，欲温旧梦，故人已去，那一丝悲情又与何人说？德彪西的管弦乐版，自然适合于阳光下倾听，亦可作为背景音乐吧。弦乐（中提

琴、大提琴、低音提琴）主要负责钢琴的"左手伴奏"，双簧管、长笛与小提琴负责旋律声部。"加厚"了的音乐，较钢琴版"更食人间烟火"，似也冲淡了悲寂之情，怅然若失，而不悲天悯人，即使是那一种悼念的伤痛，也丝丝化入"天涯目送鸿飞去"的旷远意境中了。

简约的《裸体歌舞》运用了抒情而带有重复性的旋律，让人听起来有一种周而复始之感。思念没有尽头，岂能沉醉太深？东风吹暖，莫负花期，就让那缕悲伤在烂漫的春色里淡淡飘逝吧。

乐曲档案

《裸体歌舞》，又名《吉姆诺佩蒂亚舞曲》(*Gymnopédie*)，共3首，为卡巴莱风格的慢速圆舞曲。萨蒂创作的是钢琴曲，德彪西亲自将其中的第一首和第三首改编成管弦乐。

04.

圣-桑:《天鹅》

独守宁静的高贵生灵

　　草色青青，绿水悠悠，春风荡漾时，想象那一片湖光山色中最灵动的生物一定是天鹅了——从容游弋、优雅起舞的天鹅勾画出春日里最美的风景，展翅欲飞、引吭高歌的天鹅吟唱着天地间最美的天籁，温情脉脉、交颈摩挲的天鹅展现了动物界最美的爱情故事……此刻，你的耳边或许响起美妙的音乐来，那定会是法国作曲家圣-桑的《天鹅》。

　　圣-桑的《天鹅》不像柴可夫斯基芭蕾舞剧《天鹅湖》中的场景音乐，听得出忧伤的爱情和强烈的戏剧冲突，也不像西贝柳斯创作的《图内拉的天鹅》，飘荡着一种神秘的死亡的气息。圣-桑的《天鹅》则是清朗而沉静，雍容而华贵。这与圣-桑自身的气质相像。圣-桑是一个完美主义者、莫扎特式的神童，3岁能作曲，7岁就对音乐进行分析，也是钢琴奇才、首席管风琴手、受人尊敬的指挥、多产的作曲家。与莫扎特相比，他的脾气要好，修养要高，优雅而不激烈，机智而富灵气，而且圣-桑似

是一个全才,他精于绘画、哲学、文学和戏剧等多方面的研究,著述丰富。

圣-桑的音乐中规中矩,他的曲谱装订起来就是学院派的教科书。圣-桑一开始是个创新者,成为印象主义音乐家德彪西的早期崇拜者。可长寿的他活到了86岁,而且直到去世以前还在以传统的风格创作,结果自己也发现德彪西的音乐太现代了。

就是这样一位尊者,也曾"老夫聊发少年狂",大胆地玩了一把。1886年2月,已知天命的圣-桑正在打磨《第三交响曲》,却突然神秘地宣称自己正在为"忏悔星期二"这一天创作一部音乐作品。3月9日,这部作品就在一场私人音乐会上进行了首演。几场演出之后,过足了恶作剧瘾的圣-桑真的开始忏悔了,宣布这部作品生前不能出版和演出。这部作品就是《动物狂欢节》,共14首曲子。音乐中,拉莫的练习曲主题成了"公鸡母鸡",柏辽兹与门德尔松的名曲成了大象舞,车尔尼的练习曲成了自以为是的"钢琴家",奥芬巴赫的《天堂与地狱》成了缓慢爬行的乌龟……好在圣-桑也不失时机地自嘲了一把,在《化石》中用上了自己创作的《骷髅之舞》音乐主题。

在宣布禁演之后,圣-桑只留一首美丽、高贵的《天鹅》单独问世。其实,在整部《动物狂欢节》中,《天鹅》就是另类。整部作品以"狂欢"为名,各种动物玩兴大发,甚至丑态毕露,动物齐聚、热烈狂欢的终曲之前,《天鹅》(第13首)却在离狂欢最遥远的地方孤芳自赏,如同一位遗世独立的隐士,不容世俗亲近,只守宁静之地。

《天鹅》由钢琴和大提琴演奏,钢琴描摹的是波光粼粼的湖水,大提琴则代表了天鹅。乐曲一开始,钢琴以清澈的琶音和弦,奏出水波荡漾的引子。在此背景上,大提琴以其厚重而柔和

的音色奏出舒缓而安详的旋律，随即作音阶的上行展开，在一个长音上得到舒展，好似天鹅悠游于平滑如镜的水面，划出两道长长的波纹。第二段以转调模进的手法展示，和声色彩更为丰富，情感更为婉转，流露些许惆怅，许是顾影自怜，却把人带入一种飘逸幽邃的境界。第三段回归到第一段的主题，音乐又变得典雅庄重起来。在大提琴柔曼的三度模进之后，乐曲进入尾声。大提琴声由强变弱，丝丝远去，加上一串清亮的钢琴琶音，宛如天鹅展翅高飞，渐渐消失在蔚蓝的天际，湖面上点点涟漪，空留一片悠然的梦境。

《动物狂欢节》组曲通俗易懂，算是经典的儿童音乐。聆听这部把动物刻画得惟妙惟肖的音乐作品，或许会哑然失笑，但纯净优美的《天鹅》一定会惊艳了你，让你沉浸在美丽的遐想中，回味无穷。

乐曲档案

《动物狂欢节》组曲又称《动物园大幻想曲》，由14首乐曲组成，曲名为：《序奏及狮王行进曲》《公鸡与母鸡》《野驴》《乌龟》《大象》《袋鼠》《水族馆》《长耳动物》《林中杜鹃》《鸟舍》《钢琴家》《化石》《天鹅》《终曲》。

05.

舒曼:《梦幻曲》

致逝去的梦幻童年

 童年是人生最宝贵的一笔财富！漫漫长路，得意的时候想起童年，神思飞扬，倍加珍惜那一路走来的阳光和鲜花；困厄的时候想起童年，怅然若失，深深地沉浸在美好的童年梦幻中……无论是怎样的心情，总想在童年记忆里逗留一下，汲取前进的动力，或是寻求一时的安慰。

 春日清晨，上班途经实验小学，正逢上课铃响，铃声恰是舒曼的《梦幻曲》，自然而然地想起了自己的童年，也想起了儿子的童年（他上的就是实验小学）。如今儿子已上大学，而我华发已生，那美好的童年早已如梦似幻。平淡如我，回望童年，也会泛起一缕欲说还休的心绪，且都已由这首《梦幻曲》穷尽了表达。

 《梦幻曲》为钢琴套曲《童年情景》中的一首，舒曼曾对克拉拉这样说道："由于回忆起你的童年时代，我在维也纳写下了这部作品……每当弹起这部作品，孩提时代的许多情景便在脑海

中苏醒……"

1838年，正是舒曼对克拉拉的恋情如火如荼的时候，也是在创作上激情勃发的时期，他写下了著名的《童年情景》。一年前，舒曼与克拉拉私定终身。坚定支持舒曼走向音乐之路的维克老师，却强烈反对舒曼与女儿克拉拉的恋情，他怕恋爱毁掉女儿的远大前程。也就是在这一年的9月，莱比锡法院收到了一纸诉状：舒曼与克拉拉要求结为夫妻。一年后，这桩音乐史上著名的诉讼案有了结果，有情人终成眷属。但直到1843年圣诞节，维克看到女婿成果斐然，而且小两口有了孩子，才真诚和解，一家人得以团圆。

虽然舒曼比克拉拉大了9岁，但他寄住在维克老师的家里，经常与克拉拉一起练琴（甚至是钢琴四手联弹）、读书、郊游，舒曼每写出新的钢琴小品，就由克拉拉试奏。日久生情，多年的相处使舒曼与克拉拉结成兄妹般的友谊，而且这种友谊渐渐萌发出爱情，也变成了舒曼创作钢琴套曲《童年情景》的原始素材。

循着克拉拉的童年印象而起，钢琴套曲《童年情景》惟妙惟肖地描绘了天真烂漫的童年生活，流露出一份质朴纯真的童趣。聆听这部作品，你会从上下快速跳跃的旋律里联想起"捉迷藏"的情景，会从既规矩又呆板的节奏中猜测一下孩子心中的"重要事件"，会从蹦蹦跳跳的琴声中感受"骑木马"的快乐，会从忽快忽慢的乐曲中体会儿时听到鬼怪故事的"惊吓"心情……13首乐曲中，唯有这首《梦幻曲》带给人一种别样的成熟感，清淡的琴声中弥漫着一片无以言说的浓情。

《梦幻曲》处于套曲的中心位置（第七首），乐曲用单主题三部曲式写成。那柔情的旋律一出现，便给人以深沉之感，像是对童年生活无意间的一个回眸，一下子感觉到甜蜜温馨，却如梦

幻一般的不可捉摸。第二段在曲调风格上的微妙变化,让人觉察到情感的递进,像是要在甜美的梦境中抓住什么,但什么也没有……逝者如斯。旋律回到最初,变得更为深情,那是对逝去的美好童年的挽留,又是对绚烂的爱情之花的热望。

舒曼表示过,《童年情景》的标题是后来才取的,当然,这个标题只不过是为了便于演奏和理解而已。聆听这部作品,对照着一个个标题,你会自然地会心一笑;而当《梦幻曲》的熟悉旋律掠过时,你也定会感慨万分。因为这首曲子太美了,所以《梦幻曲》被改编成了不少器乐独奏曲目,大提琴醇厚婉约,小提琴温柔浪漫,长笛空灵飘逸,二胡缠绵悱恻……各美其美,你会在你喜欢的《梦幻曲》中回忆、沉思、向往。

 乐曲档案

钢琴套曲《童年情景》(OP.15)创作手法简练,形象刻画准确,心理描写细腻。共由13首乐曲组成,曲名为:《异国和异国的人们》《奇怪的传说》《捉迷藏》《孩子的请求》《无限的快乐》《重要事件》《梦幻曲》《火炉边》《骑木马》《过分认真》《惊吓》《孩子入睡》《诗人的话》。

06.

李自立:《丰收渔歌》

春天里,扬帆起航

当悠长的弓
划过七彩的弦
刹那,霞光破晓
弓弦的缠绵中
迸发出欣喜的泪
在这灿烂的时刻
回响起昨夜的海上潮声
在这丰收的季节
依稀的是曾经的百转愁肠
结束了一次漫长的等待
我们,又埋下希望
春天里,扬帆起航

记得是在新春,聆听瑞鸣唱片,一首熟悉的小提琴曲飘过

耳际，渗入心房，蓦地生出一丝感动。细查之，是吕思清演奏的《丰收渔歌》。再品琴声，婉转悠扬，激越慷慨，似在回眸旧岁，百般忧愁纠结于胸；又似放眼新春，豪情满怀静待花开……在这一个特别的日子里，我感动于一首美妙的小提琴曲，名为"丰收"，却有缠绵之深情；品味喜悦，又见愁郁之背影。而最真切的力量是——扬帆起航！

在音乐中穿越时空，在时空穿越中聆听纯美的音乐，感动真实的自己。

《丰收渔歌》是小提琴演奏家、教育家李自立的代表作。他曾撰文回忆："1972年春，正当渔汛季节，我到渔区（广东汕头地区汕尾镇）体验生活，和贫下中渔民们一起乘风破浪到公海去捕鱼。在八级风浪的海面上作业，经过3天与狂风恶浪的搏斗，终于满载返航。贫下中渔民们那种一不怕苦、二不怕死的革命劲头，与天斗与地斗其乐无穷的革命乐观主义精神，深深地教育了我，于是我便写下了这首小提琴独奏曲。"

这首乐曲采用的是广东音调，以汕尾渔歌为素材，将西方的演奏技法与中国的民族音乐风格完美地结合起来。乐曲引子就体现出汕尾渔歌特有的旋律风格：四句成一段的乐段曲式，前后呼应对称。主题音乐为如歌的行板，先是在中音区奏出抒情优美的旋律，乐句清晰且亲切；随后变奏，音乐的情绪低沉而热烈；再到高音区，明快而深情。之后的一串三十二分音符与四分音符的打指，像是一串串小浪花在涌动，由渐强到渐弱，恍如浪花散去、帆影渐远。第三段音乐是小快板，由第二段旋律变奏而来，欢快的3/4拍与2/4拍相结合，重音在不同位置上交替出现，使乐曲充满弹性和活力。音乐描写的是渔民们欢聚时载歌载舞的场面，同时小提琴模仿击鼓的声音，跳音与大切分的巧妙运用，体

现了舞蹈者的神态和韵律。乐曲的尾声是广板，也是最为抒情的乐段。E弦上宽广的高歌，又转为G弦上的咏叹，接下来又是三十二分音符加四分音符的打指，翻涌起朵朵美丽的浪花。最后的3个泛音，好似霞光映照的海面上，渔民们又一次起航，船儿渐行渐远，最终消失在视线中，融于海天茫茫处。

好一幅宁静悠远而富诗意的画面！如今聆听音乐，不一定想象着撒网打渔的场景，但一定会沉浸于大海般壮阔的情怀，无论经过多少狂风恶浪，总会归于一片平静，也总会感动于生活馈赠的一片诗意，混杂了得与失、悲与喜、爱与恨，独自细细品味。

窗外，阳光灿烂，聆听春天的脚步声，心底一种欣喜之感轻轻地荡漾开来。

乐曲档案

小提琴曲《丰收渔歌》以潮汕一带渔歌为素材，描写了渔民们出海捕鱼、丰收归来时的喜悦情景。全曲共分四段：钢琴的引子和小提琴E弦上的南海渔歌主题；如歌的行板，由引子的主题发展而成；小快板，第二段旋律的变奏；尾声，广板。

07.

黄自:《花非花》

送春春去几时回

花非花,雾非雾。
夜半来,天明去。
来如春梦几多时?
去似朝云无觅处。

对于白居易的这首诗是再熟悉也不过了,对于《花非花》的旋律也是烂熟于心。记得是在高中时从同桌那里学会了这首歌,却不知道谁作的曲,以为古已有之,更不解歌中滋味。慢慢参悟诗意,不觉已过半生。世事短如春梦,方才记得春暖花开,眼前却见落花满地,春去春又来,花已不是记忆中的花。

某日听曲,惊闻天籁——古筝清丽淡雅,二胡温柔缠绵,这一首《花非花》竟被演绎得如此超逸,听得我如痴如醉,熟悉的旋律,不一样的感受。其实我不太喜欢二胡,凄凄惨惨,呜呜咽咽,听了让人不知所措,就像见了一个不幸的人,不知道如何安

慰才好。可在这首乐曲里，二胡竟如大提琴般沉静柔和，加上钢琴、古筝的伴衬，丝丝怅惘恍如缕缕青烟袅袅飘散。花非花，雾非雾，不悲不喜，不垢不净，心生一片空性。

作这首乐曲的是黄自，国人并不熟悉的一个名字，但他是中国近现代第一位专业作曲家。1929年耶鲁大学音乐学院毕业时，他创作的《怀旧》在学院演出，堪称中国交响乐作品的开山之作，而他在上海国立音乐专科学校带出的四大弟子也赫赫有名——贺绿汀、陈田鹤、江定仙、刘雪庵。

最能代表黄自创作成就的是艺术歌曲，创作于20世纪30年代，其中5首取材于古诗词，分别是《花非花》（白居易诗）、《下江陵》（李白诗）、《点绛唇》（王灼词）、《南乡子》（辛弃疾词）、《卜算子》（苏轼词）。那个年代，政局动荡不安，社会矛盾尖锐，经济秩序混乱，人民生活疾苦。从古诗词中挖掘音乐素材，作曲家似在逃避现实，又似在向往美好生活，无奈春梦随云散，飞花逐水流，怎不令人感慨？

将艺术歌曲改编为器乐曲，《花非花》褪去了一分凝重感，舒缓的旋律，淡雅的和声，尽显轻盈飘逸，让人沉醉于太虚幻境。钢琴的引子，琶音串串，烘托出恬静朦胧之意境。二胡奏出淳朴的五声音阶旋律，那是唐代《清平调》的古风，稍显沙哑的乐声，透出一片真挚深重之情。愁思转瞬即逝，古筝在高音区奏出这段旋律，宛如御风而行，遨游云端，风景飘渺不定，思绪游离若丝。随之清丽的钢琴与凝滞的二胡交错翻飞，一段复调音乐愈显缠绵。待二胡婉转，古筝轻弹，如一股浓情倾泄而出，诉尽沧桑。最后留下余音袅袅，复归平淡素雅，萦绕在你的耳畔，回荡在你的心间。

那不是"但目送、芳尘去"的悲情，也不是"流水落花春去

也"的伤怀，白居易的《花非花》算是一首朦胧诗，黄自的《花非花》则是一首空灵的歌。点滴相思，飘忽而过，梦醒花飞，身在尘世之外……暂问，送春春去几时回？

 乐曲档案

　　黄自的《花非花》为古诗词艺术歌曲，歌词选自白居易的同名古诗。白居易的诗给人以朦胧感，黄自的歌曲采用四句体乐段结构，较好地采用了依字行腔，使旋律走向与诗歌吟诵时的高扬起降基本一致，更具民族风格和文学色彩。

春之约

08.

埃尔加:《威风凛凛进行曲》

追寻属于自己的黎明

黎明前的黑暗里,人头攒动,长长的队伍蜿蜒在一条曲曲弯弯的小路上,从宽阔的河边,到高高的院墙,都听得到胜利的欢呼声——是士兵,也是学生,皆是一张张年轻的脸庞。风云变幻的天空下更是飘着一首荡气回肠的乐曲,催生了一股激奋的力量。那是什么曲子呢?多么的似曾相识!音乐勾出了一种蛰伏于心底的温暖情愫,萦回在这一片陌生的土地上,一个久远的时空里。就像是身处于沧海横流的历史背景,眼睛不由得湿润起来,转身汇入滔滔的人流,有力地迈向我所不知道的却是充满光明的前方……想起来了,那不就是《威风凛凛进行曲》?

梦中突醒,窗外晓莺啼。心中诧异,那一片混乱、嘈杂、黯淡的梦境预示着什么?再想,这样的梦周公恐也难解,罢了,却记住了一首乐曲——这个梦应是提醒我再去聆听一下——埃尔加的《威风凛凛进行曲》(第一号)。

且慢!在这晨曦涌动的时刻,切莫辜负了大好春光。心动之

时，翻身起床，赶往紫薇公园，漫步于城市绿肺之中，深呼吸。

不同于宁静的小区、通畅的大街，公园里已是游人如织。而我找得到清静的地方，那是大块绿地中一条条弯弯曲曲的小径。林木阴翳处，早晨的阳光流淌在茂密的枝叶间，招引着你迈向前方；青草地上，斑驳的树影泛起昨夜的柔情，那一块块石板也似变得温柔起来。曲径通幽处，是一片小小的竹林，简单的一张石板小圆桌，让人遐想起竹影婆婆的月夜寂寞与浪漫来，却是一个明朗的早晨，阳光寂静地洒落心房，美好的一天悄然开始。更美妙的是花园小径通向一个沉静的湖，清澈的湖水揉碎了金色的朝阳，漾出岁月的细纹，却把一缕如火的热情沉淀下来。

于是，又想起了那首梦中萦回的乐曲——被誉为"英国第二国歌"的《威风凛凛进行曲》。那音乐里沉淀了一种如火的热情——热烈的情感，优雅的表达。乐曲以一个短小的引子作为开始，随即华丽而威风凛凛的主部主题强有力地呈现出来；与主部主题形成巧妙对照的是乐曲中段具有民谣之美的副部主题，让人顿生慷慨之情。低沉雄浑的圆号散发出一缕温暖的光芒，从辽远的地平线上传来，阵阵撞击着心灵，生活豁然开朗，阳光明媚。埃尔加这部作品的成功，在很大程度上要归功于这个副部主题。其不仅被爱德华七世用作《加冕颂歌》，英国作家豪斯曼还为此写了抒情诗《希望和光荣的国土》。随后，主部主题与副部主题相继再现，管弦乐声齐作重复这一副部主题时，变得更为高亢，更为阔广，传递着一股奋进的力量，像是迈出了人生铿锵的步伐，振臂一呼汇入滔滔的历史洪流；又像是历尽艰辛登上了峰巅，豪情满怀俯瞰那一片壮丽的风景。尾声处，音乐回到主部主题，并加快速度，干脆利索地结束全曲。

迪士尼动画片《幻想曲2000》中，埃尔加的这首《威风凛凛

进行曲》，配的是圣经里"诺亚方舟"的故事。暴风雨来临，唐老鸭镇定地指挥着一大群动物登上方舟，并与汹涌的大洪水搏斗，最后风平浪静，共同迎向光明的未来。在动物们排队登上方舟甲板时，这首进行曲响起，激越而辉煌的音乐烘托着那一庄严的历史时刻。

聆听音乐，联想起梦境与现实，那《威风凛凛进行曲》不正是在指引人们迎来黎明的曙光吗？每一个清晨都是一个愉快的邀请，尤其是有音乐的相伴，它会给人以力量，让你发现生活的美好。如同我，于人来人往中寻觅一个充满朝气与活力的清晨。因为音乐，这一个普通的日出，这一个熟悉的公园，却以不同的方式精彩地呈现在我的眼前，那是真正属于自己的黎明。

音乐响起，牵引出一缕黎明之光，也给了我诗意的一天。原来平凡如我，可以在这样的日子里活出自己的精彩。

乐曲档案

《威风凛凛进行曲》（OP.39），是英国作曲家爱德华·埃尔加在1901—1934年间创作的一组管弦乐进行曲。这部作品包括以下6支进行曲：《D大调第一进行曲》《a小调第二进行曲》《c小调第三进行曲》《G大调第四进行曲》《C大调第五进行曲》《g小调第六进行曲》，其中前五曲是埃尔加作为作品第39号发表的，第六曲则是未完成的遗作。每支进行曲的演奏时间大约是5分钟，其中最著名的是《D大调第一进行曲》。

Q9.
阿尔比诺尼：《g小调柔板》

战火中回旋的琴声

春天里，当你徜徉在烂漫花海中，当你留恋于无限春光时，也请别忘了远方的炮火和硝烟，别忘了还生活在废墟上的人们。

想象中的叙利亚，满目疮痍。从纷乱的内战到残酷的抗击ISIS之战……战火一直没有停下来。想起那个饱受苦难的地方，想起那些流离失所的人们，耳畔似乎回响起阿尔比诺尼的《g小调柔板》，那绵密的弦乐漫涌而来，覆盖了那片伤痕累累的大地；那柔情的小提琴哀婉地泣诉，直抵伤痛者心灵的最深处；那浑厚而空灵的管风琴给人至深的抚慰，引导你向上苍祈祷！

1992年的春天，遥远的巴尔干半岛，波黑战争爆发。在萨拉热窝国立图书馆的废墟上，在塞族武装猛烈的炮火之中，每天下午4点，举行着一场一个人演奏的音乐会。站在地狱门口演奏的是萨拉热窝弦乐四重奏小组的大提琴手斯梅洛维奇。一张黑色的折叠椅，一把红色的大提琴，一身庄重的演出礼服，演奏的唯一曲目是阿尔比诺尼的《g小调柔板》——那是对战争死难者的虔

诚祷告，也是对和平未来的无限憧憬！废墟音乐会坚持了22天，那低回激越的大提琴声，那令人黯然神伤的音乐，从瓦砾堆中传出，日复一日地飘荡在这座散发着死灰般气息的城市上空。

1945年的初春，正在撰写阿尔比诺尼传记及其作品目录的《意大利音乐杂志》特约编辑莱莫·齐亚托，只身来到刚被盟军大规模空袭后的德国德累斯顿。在萨克森国立图书馆的废墟之上，齐亚托不顾生命安危，于断垣残壁之中翻找着珍贵的乐谱手稿——这座图书馆保存有巴洛克时期音乐家阿尔比诺尼最多的手稿。幸运的是，他最终发现了阿尔比诺尼的一部三重奏奏鸣曲的几页手稿残片。以此为音乐素材，齐亚托创作了《为弦乐器和管风琴所作的g小调柔板》，13年后借阿尔比诺尼之名发表。

似乎总与战争有着关联，1981年出品的描写第一次世界大战的电影《加里波利》，将《g小调柔板》作为其中的插曲。电影讲述的是1915年发生在土耳其的一场盟军惨败的战役。惨烈的战斗中，长官需要一位跑得快的传令兵。同样来自澳洲的阿彻把机会让给了好友邓恩，自己依然参加冲锋。接到停战新指令的邓恩拼命地往回跑，可就在他回到战壕的一刹那，进攻的哨声响了。在邓恩绝望的哀号中，冲在最前面的阿彻中弹，鲜血染红了他的胸口，一切都结束了！电影凸显的是人间的美好被战争残酷毁灭的悲剧性，只有音乐来安抚所有的伤痛——《g小调柔板》俨然被演绎成了一首战争安魂曲。

《g小调柔板》是简明的三段体（ABA）结构，由管风琴与弦乐队形成的音乐织体铺排开来，伤感的旋律一遍又一遍地涌上心头。悲情难抑时，乐曲（B段中）又闪出一段恬静的小提琴独奏，从浑厚音响过渡到音色线条，那是一个人在委婉地泣诉，在诚挚地祈祷！尾声处，音乐再度变得厚实起来，也变得更为有

力,如同战争受难者绝望而坚决的控诉,一声声颤动着我的心灵。乐曲最后,纯净的小提琴恍如一位飘袂的天使,引领一个个痛苦的灵魂飞升入天堂。

窗外,依然是一个明媚的春天,《g小调柔板》的旋律依然在回响。在这美好的时光里,可以品茗煮书,可以听风看云,可以赏花闻香,可以做自己喜欢的事。然而,音乐将我的思绪穿越时空,引向战火纷飞的远方……愿和平降临。

乐曲档案

阿尔比诺尼,18世纪前半叶威尼斯乐派的代表人物,小提琴演奏家、器乐作曲家,与维瓦尔第齐名。20世纪音乐学家莱莫·齐亚托根据阿尔比诺尼一份手稿中的片断创作而成《g小调柔板》,由管风琴与弦乐队演奏。乐曲典雅、恬静,是音乐会上经常演奏的曲目。

10.

奥芬巴赫：《船歌》

荡漾在幸福时光里

因为带着孩子汤米，巡回魔术师查理无法在舞台上正常演出，又要躲避警察的抓捕，隐姓埋名在工地上做苦力。他常常说着这样一句话："找一个不需要签证也能工作的地方。"女主角安吉则常常对着查理说："你是个骗子。"一家三口过着东躲西藏的生活。不安与漂泊中，唯一的亮色是音乐响起的时候，在聆听唱片奥芬巴赫的《船歌》时，查理与安吉的脸上浮现出难得的笑容，院子里也变得阳光明媚起来……

记得是数年前的"五一"前夕，"第八届中国新西兰电影节"在启东这个江海新城举行，开幕影片是这部《我们的所爱》。因为放的是英语原版片，让人听不大懂，热闹的开场并没有留住多少看客。支撑我不懂装懂地观看到底的是对音乐的一丝期待，因为我听到了熟悉的旋律——奥芬巴赫的《船歌》。

音乐响起的时候，也是我心生共鸣的时候。竖琴透明的音色富有节奏地荡漾起来，我的心弦也一下子被轻轻拨动，而等温柔

优美的弦乐尽情摇曳时,生活顿时充满了美好的想象。电影里的主人公也是如此吧?虽是一个幻梦,却还是在不懈地追求。面对看不大懂的电影,刹那间理解了那种无以言说的情感。毕竟音乐是直指人心的艺术,也是不需要翻译的语言。

意大利著名影片《美丽人生》也选用了这首《船歌》。电影讲述了快乐爸爸用笑容赶走战争阴霾的故事:一对犹太父子被送进了纳粹集中营,父亲谎称他们正身处于一个游戏——计分满1 000就能获得一辆真正的坦克,最后儿子等来盟军坦克的解救,而父亲却惨死于德国士兵的枪下。片中犹太青年圭多与女友恋爱时在歌剧院聆听了这首《船歌》。而当全家被关进集中营,和儿子、妻子分离后,圭多播放这首《船歌》以报平安。想来从集中营里传出《船歌》的美妙音乐时,抚慰了多少颗绝望的心灵。即使观众在银幕之外,也能感同身受。

船歌源于意大利水城威尼斯,贡多拉船夫常常边划船边歌唱,后来发展成为一种艺术体裁。船歌多以6/8拍写成,以"强—弱—弱,次强—弱—弱"的律动来模拟小船在水面上的荡漾和摇摆。柴可夫斯基、门德尔松、肖邦、福雷等作曲家都创作过《船歌》。但于如今的听众而言,提起《船歌》,首先想到的是德裔法国作曲家雅克·奥芬巴赫。有一次,奥芬巴赫乘着小船悠然游湖,夕阳西下,湖水轻漾。那美丽的风景让他灵光一闪,急忙拿起笔将脑海中的旋律记录下来。这段旋律后来用在歌剧《霍夫曼的故事》中,成就了经典。

歌剧《霍夫曼的故事》共有3幕,叙述了主人公霍夫曼向友人讲述的3次爱情经历。《船歌》在第二幕中3次出现:第一次是这一幕开始时,霍夫曼所追求的女人——威尼斯名妓朱丽叶塔和霍夫曼的伙伴尼克劳塞在运河边歌唱,形式是女声二重唱。第

二次是当霍夫曼恋爱受骗之后，剧中的 7 个不同角色，各自阐述心情唱了段七重唱，船歌以合唱形式，作为它的背景音乐；最后一次是霍夫曼望着朱丽叶塔和她的旧情人乘船远去时响起的伴奏音乐。

这首《船歌》原名叫《美丽的夜，爱情的夜》，由于按威尼斯船歌的风格和节拍写成，人们习惯地称之为《船歌》，后被改编成管弦乐曲与各种器乐曲。其歌词大意是：美丽的夜，爱情的夜，天空中星光闪烁；用柔和的声音歌唱爱情的夜，让歌声随风飞去带走愁思万千；飘逸微风轻轻吹，给我们温柔爱抚，告别幸福时刻，时光不再返回……如今，一听到这熟悉的旋律，能不想起一对恋人泛舟于威尼斯水城？那温柔甜美的歌声与河水波动的韵律融合在一起。怪不得，《船歌》被用作了那两幕电影的配乐，即使在最暗淡的日子里，听到这柔美的音乐，也定能鼓起生活的信心和勇气，迈向美好未来！而我们呢，听着这么美的音乐，会不会让幸福的泪润湿了双眼？

乐曲档案

船歌是意大利威尼斯船工所唱的歌曲，或是类似于这种歌曲的声乐曲和器乐曲。乐曲模仿船只在河面上摇荡的韵律，曲风柔美舒缓，节奏轻快流畅，通常以 6/8 拍或 12/8 的拍子写成。奥芬巴赫的这首船歌运用在了歌剧《霍夫曼的故事》中，名为《美丽的夜，爱情的夜》，赞美了水上城市威尼斯夜色的美丽和爱情的欢乐。

11.

德沃夏克:《母亲教我的歌》

心中最温暖的记忆

五月的风,伴着一首小提琴曲拂过心田,瞬间被打动了——熟悉的旋律缠绕在我的耳边,却荡漾起一股难言的忧伤,直逼心灵。那是德沃夏克的《母亲教我的歌》,以前聆听美声版没有察觉到这么深的情感,是不是有些美好的情感没来得及细细体会就从平淡的日子里溜走了?

当我童年的时候
母亲教我唱啊唱
在她慈爱的眼里
音乐闪成泪花
如今我教我的孩子们
唱这首动人的歌曲
我那辛酸的眼泪
滴滴落在我这憔悴的脸上

这是波西米亚抒情诗人阿多尔夫·海杜克的诗篇。1880年，39岁的德沃夏克选了这首诗创作了歌曲《母亲教我的歌》，为歌曲集《吉卜赛之歌》（共8首）中的第四首，后被改编为小提琴、大提琴等器乐独奏曲及管弦乐曲、合唱曲等形式。作为一个波西米亚人，德沃夏克融合了民族文化的精髓，融入了吉卜赛人的达观与自由，创作出了《吉卜赛之歌》，铸就了自己艺术歌曲创作的顶峰，他由此成为"波西米亚的舒伯特"。

聆听那琴弦上轻轻流动的旋律，温柔摇曳，似煦风拂过心灵，句尾的切分节奏和大跳音程更是增强了情感的起伏，流露出一缕深深的眷恋。当这一抒情的旋律再现时，前两句增加了一些装饰变化，随即发展形成全曲的高潮，一腔柔情流淌而出，但没有让伤感泛滥开来。怀念母亲，在哭泣的边缘！一个深情的回眸，照亮往昔的愁思，也照亮前行的路。

女高音演唱《母亲教我的歌》，情感更丰富些。有的饱经沧桑，穿越了时光的隧道，鲜活了你的记忆，如安琪丽斯；有的荡气回肠，激起一片悠远的思念，飞升在纯净的天堂，如夏洛特；有的沉静如叶，飘舞在秋阳下，泛起最后的光彩，如弗·冯·斯塔德。

母亲教我的歌，总会勾起一丝温暖的记忆。记得是我师专即将毕业时，走上讲台第一回当老师，还是实习老师。那位初二女生，常常是沉默的，坐在第二排，离讲台很近，可大家都不太注意她。确切地说她还是个孩子，是从农村里来的带着朴素的乡野气息的孩子，像田边默默沐浴阳光的一株幼苗，偶尔随风轻语。

让我注意到她是在实习快要结束时，我决定举办一次文艺晚会，点兵点将准备一些节目。她却主动要求唱一首歌——《红

军战士想念毛泽东》。我担心她唱不好,那天放学后陪在教室里听她唱,作一些提示。或许不见了其他同学,她便大胆地唱了起来。出乎我的意料,她唱得很美,虽然有些发音不是很准,节奏也控制得不是太好,但那纯朴的不加修饰的嗓音,以及那种自由而快乐歌唱的神情深深地打动了我。那是一首老歌,我惊奇她是怎么学会的。"是妈妈教我的!"她的语气里含着一种无以比拟的喜悦,脸上也绽开了笑容,仿佛在言说一种骄傲。那会是一段多么美丽的记忆呢!流淌着妈妈教唱的一首歌。我完全可以想象她还是个小小孩,总在屋子里淘气,她母亲正忙着做针线活,边做边唱着那首歌,她便开始端坐起来,入神地听,入神地唱……

那个女孩终于在晚会上动情地唱起了那首歌,尤其是她的表情,自信而骄傲。"老师,那首歌你唱得真好听。"过后,她欣喜地对我说。我没有问究竟是老师唱得好听,还是她妈妈的歌好听,但漫长的人生里,她一定会想起妈妈教过那首歌,使她的童年多了份美丽;她也会想起自己幸福地唱起妈妈教过的歌,对着同学,对着老师……

母亲教我的歌,总会深藏在我们的心底,偶尔飘过耳熟的乐句,顿时想起那时那地那情那景……蓦然发现,那首歌早已定格在了那幅遥远却清晰的画面,那段熟悉的旋律便是画面上的清泉,宛转地流淌着清澈而温馨的记忆。

聆听德沃夏克的《母亲教我的歌》,尤其是在母亲节到来的时候,你的耳畔回响起了哪首感人的歌曲?

春之约

乐曲档案

《母亲教我的歌》(OP.55,NO.4)是德沃夏克于1880年创作

的一首歌曲，在作曲家所作的包括8首歌曲在内的歌曲集《吉卜赛之歌》中为第四曲，后来被改编为小提琴、大提琴等乐器的独奏曲以及管弦乐曲、合唱曲等形式。

12.

何占豪、陈钢:《梁祝》

蝴蝶的爱情

1959 年,小提琴协奏曲《梁祝》在上海兰心大戏院首次公演,年仅 18 岁的俞丽拿担任小提琴独奏,这次演出铸就了中国音乐史上的经典,也开创了交响音乐民族化的新纪元。

2009 年,日本新生代小提琴家诹访内晶子参加上海之春国际音乐节开幕演出,担任《梁祝》的小提琴独奏。她形容《梁祝》是"西方的韵律之美和东方悠久文化的兼容并济"。作为一个日本人,她还有点嫉妒:为什么日本就没有这样一首本国文化与西方音乐融合得如此美妙的作品?

"哪里有中国人,哪里就有《梁祝》!"这不仅因为这首小提琴协奏曲有着浓郁的民族特色,是中国人自己的交响乐,而且在日本小提琴家西崎崇子的努力推广下,《梁祝》成为最早赢得国际声誉的中国音乐。

爱是人间最美丽的情感,梁祝的故事则是中国最美丽的爱情传说。小提琴协奏曲《梁祝》诞生于"大跃进"时代,当年上

海音乐学院的学生何占豪、俞丽拿、丁芷诺商量后上报了3个创作题材：一是"全民皆兵"，二是"大炼钢铁"，三是在越剧《梁山伯与祝英台》音调基础上再创作。院党委书记、作曲家孟波毫不犹豫地在第三个题材——大家认为并不重要的《梁祝》上勾了一下。于是，在何占豪、陈钢的精心创作下，这部经典作品问世了。可见，爱情的魔力远远超出了时代的限制。

生于绍兴诸暨，有着越剧功底的何占豪为这首乐曲烙下了浓浓的中国味，确切地说，是江南的吴越风味。自小在吴侬软语的熏陶下，对《梁祝》则有着天生的亲切感。童年的我，先知道有"梁山伯祝英台"，春暖花开，成双成对，翩翩起舞。后来上了学，老师说那是蝴蝶。再后来，看了电影《梁山伯和祝英台》，才知道那是两个人，只是还不懂爱情，记不清电影的情节，倒是对那昏天黑地一声巨响，坟墓开裂英台投坟的镜头印象至深，觉得阴森恐怖，很长时间里心有余悸。直至听到小提琴协奏曲《梁祝》，才真正领略了音乐之美、传说之美、爱情之美。

初听《梁祝》，品味的是情感之美。那是一种坚贞而美丽的爱情。在小提琴协奏曲中，几段小提琴独奏的乐段，大提琴如影相随，与小提琴交相缠绕。那小提琴分明是轻盈靓丽的祝英台，大提琴则是敦和淳朴的梁山伯。第一次出现在引子与主题部分，独奏小提琴富有韵味地奏出了诗意的爱情主题，在浑厚的G弦上重复后，由D徵调转入A徵调，大提琴与独奏小提琴深情对答，揭示了梁祝真挚、纯洁的友谊及相互爱慕之情。不由得让人联想起"草桥结拜"的场景：梁山伯与祝英台一见倾心，一个是天真浪漫，一个是真诚宽厚，一个是机敏纯情，一个是专注朴实，畅叙生平，十分投缘，义结金兰。第二次出现是"十八相送"。舒缓甚至有点断续的音调，好似祝英台一步三回，欲言

又止。接着出现了独奏小提琴与大提琴模仿着"梁""祝"对答，缠缠绵绵，难舍难分，将梁祝二人同窗三载、长亭惜别的依恋之情刻画得淋漓尽致。第三次出现是"楼台会"。梁山伯按临别之约如期来访，先喜后悲，喜的是英台女装红颜，正是梦中人；悲的是英台已许配他人，只能饮恨终生。二人楼台相会，互诉衷肠，小三度装饰音和慢速的半音滑音的旋律先在独奏小提琴上出现，然后旋律移至独奏大提琴，小提琴与之呼应，时分时合，如泣如诉，缠绵悱恻。

"楼台会"应是曲中最感人的旋律，其由越剧《白蛇传》中白娘子"断桥回忆"的一段悲切的唱腔和越剧《梁祝》中祝英台的哭腔融合改编而成，浓缩了中国古典戏曲精华，化悲为美，感人至深，给人留下了一幅唯美的画面。那一年秋天，我来到了绍兴上虞的英台故里。"无物拟相思，寂寂楼台花落落；今生终不负，潇潇风雨蝶依依。"英台楼前的这副楹联刻画出了一种悲寂的情调。进门，四幅国画屏风生动描绘了梁祝故事的精彩情节：三载同窗、草桥结拜、十八相送、楼台相会。不由得让人一下子沉浸在虚空的忧伤中，我的耳边回响起小提琴协奏曲《梁祝·楼台会》的音乐。上楼，则是英台的闺房，塑有梁山伯与祝英台的蜡像，两人相偎而立，低眉凝眸，恍若于沉默中坚定了生死之约。走到阳台，但见远山逶迤，淡翠一片，点滴相思，化入自然。假如那一天，山伯与英台看到这片阔远而美丽的风景，心中泛起的究竟是一份对人世的决绝还是留恋呢？今人不知，或是不解，好好生活着的英台何以要殉情？祝员外将闺女许配给马太守之子马文才，岂不是一场门当户对的美满姻缘？殊不知，爱情属于物质，更属于精神；如果没有物质的基础，那爱情成了幻梦，可如果舍弃了精神上的追求，那爱情便会枯亡。对于梁山伯与

祝英台而言，爱情早已升华成了一种信仰，一种以生命作赌注的追求。

所以，再听《梁祝》，感慨的是人性之美。梁祝的传说，贵在对封建礼教的反抗。否则，只是一段发生在某时某地的某个人身上的生活悲剧，虽有一定的典型意义，却至多是一则让人伤感的故事。小提琴协奏曲《梁祝》中的"抗婚""哭灵投坟"两段音乐，虽不悦耳，却是矛盾冲突的高潮，深化了音乐的内涵。铜管乐以严峻的节奏、阴沉的音调，奏出了封建势力凶暴残酷的主题；独奏小提琴采用戏曲的"散板"节奏，奏出英台惶惶不安和痛苦的心情；乐队以强烈的全奏，衬托着主奏小提琴猛烈的切分和弦奏出反抗主题。"抗婚"生动展现了勇敢追求爱情与自由的坚强女性形象，傲立于"三从四德"禁锢下深闺孤身、愁怨满腔的传统女性之中。"哭灵投坟"的乐段，弦乐快速的切分节奏，激昂而果断，独奏的散板与乐队齐奏的快板交替出现，同时变化运用了京剧倒板与越剧嚣板的手法，使音乐更加酣畅淋漓。只有中国二胡琴弦上才有的滑指手法，首次出现在小提琴演奏上，原汁原味的越剧"尺调"哭腔、绍兴大班"二凡"高腔，使琴音时而悲痛欲绝，时而低回婉转，深刻表现了英台在坟前对封建礼教的血泪控诉。最后，小提琴在高音区奏出凄绝的一句，板鼓、定音鼓、锣、钹从弱至强地齐鸣。那是一个弱女子对苍天的最后控诉，虽然无力改变现实，但那杜鹃啼血般的一句，使坚贞不屈、视死亡为理想的英台绽放出人性的光芒。

细听《梁祝》，沉浸于意象之美。乐曲最后的再现部"化蝶"，展现了一幅水墨画般的绝美意境。乐曲出现了引子的音乐素材，却已将世间美景变成了一幅醉人心魄的神仙境界。长笛的华彩旋律，结合竖琴的级进滑奏，把人们带入朦胧之境。加了弱

音器的弦乐背景上，第一小提琴与独奏小提琴先后加弱音器奏出熟悉的爱情主题，弦乐与竖琴、单簧管形成缥缈的背景，钢琴在晶亮的高音区轻柔地奏出五声音阶起伏的音型，并多次移调，仿佛梁祝在天上翩翩起舞，歌唱他们忠贞不渝的爱情……天乃蝶之家，蝶乃人之魂。但为君之故，翩翩舞到今。这是对蝶的自由生命的渴望——不在乎婚姻而在乎同死，不在乎阴阳两地的阻隔而在乎"执子之手"的承诺。

> 彩虹万里百花开，
> 花间蝴蝶成双对，
> 千年万代不分开，
> 梁山伯与祝英台。

梁祝灵魂"化蝶"的意象之美，才使这首小提琴协奏曲余音绕梁，不绝于耳，并最终奠定了《梁祝》的经典地位。

乐曲档案

小提琴协奏曲《梁祝》是何占豪、陈钢就读于上海音乐学院时创作的作品，作于1958年冬，翌年5月首演，由俞丽拿担任小提琴独奏。乐曲以越剧中的曲调为素材，综合采用交响乐与我国民间戏曲音乐表现手法，依照剧情发展精心构思布局，采用奏鸣曲式结构，单乐章，有小标题，由草桥结拜、同窗三载、十八相送、长亭惜别、英台抗婚、楼台相会、哭灵控诉、坟前化蝶等情节构成。

13.

拉威尔:《悼念公主的帕凡舞曲》

摇曳在零落的时光里

又是一年清明时。明媚的春光,泛绿的田野,先人的墓地,忧伤而明亮的生命过往,静静地在心底回放,翻涌出一份感恩的情怀,如一片宁静的花海,盛开在永恒的土地上,摇曳在零落的时光里。风飘过,一段低徊而又温暖的旋律,让我们在感怀逝去的同时又看到了希望……那会不会是拉威尔《悼念公主的帕凡舞曲》?

"Pavane pour une infante défunte"这个标题为拉威尔所钟爱,他曾解释道,乐曲与标题没有关系,"我只是喜欢它在法文读音中的叠韵而已"。不知道这是作曲家的坦言还是谎言,但想象得出,拉威尔先是喜欢上了这一个标题,或者说是在罗浮宫被西班牙画家维拉斯凯斯所画的年轻公主的肖像深深吸引,那个标题一闪而过迸发了灵感,遂下定决心要写这一首乐曲。那是在1899年,拉威尔还是一个学生,24岁,师从法国作曲泰斗加布里埃尔·福雷。

"帕凡舞"在16—17世纪的欧洲大陆曾广受欢迎,因其舞步简约庄重,有孔雀之神韵,所以又叫"孔雀舞"。拉威尔的老师福雷也曾创作过一首《帕凡舞曲》,大概对他颇有启发。历经时代的洗礼,拉威尔这首帕凡舞曲的知名度远远超越了老师的作品。可在当年,乐曲献给音乐界名流埃德蒙德·德·波利尼亚克公爵夫人时,并不被看好。甚至,后来技巧渐趋成熟的拉威尔也认为这部作品缺点很明显:曲式平庸,缺乏特色。但在波利尼亚克公爵夫人的沙龙上演出后,《悼念公主的帕凡舞曲》很快盛行于各个沙龙之中。拉威尔也是"敝帚自珍",1910年又将这首钢琴曲改编成管弦乐曲。

拉威尔一直不愿承认自己是一名印象派作曲家,他最爱的是不逾规矩而充满新意的作品。虽然他像德彪西一样追求色彩性的音乐效果,但又倾向于古典风格的纯净优美。在《悼念公主的帕凡舞曲》这首最初的成名作中,便已明显体现出印象主义的音乐风格,又有着如歌的旋律。这首钢琴小品只有72小节,以严格的回旋曲式写成,去掉了引子、连接部和尾声,简洁精练,但意境深远。音乐共分5个部分,3个叠部两个插部。建立在G大调上的叠部在步幅从容的4/4拍与短暂的4/2拍下先后流动3次,中间两个色彩不同的小调插部,与叠部大调的音乐形成鲜明的对比。

聆听管弦乐版《悼念公主的帕凡舞曲》,更能体会音乐丰富的色彩。在弦乐轻柔的拨弦中,圆号演奏的叠部旋律低徊而沉闷,奠定了整首乐曲的基调,似在悠远的时空里梳理一下凝重的心绪,开始一段与先人的心灵对话。末了一句双簧管颓唐又明亮的叹息,轻轻地挑开往昔记忆的帘幕……第一插部是双簧管深沉的低吟,弦乐柔柔地铺开,悄悄地掀起情感的波澜,沉醉在故乡

的春天。叠部第二次出现时，木管乐器成了主角，伤感的色彩淡去，生机勃发的田野孕育了几许希望。第二插部由清亮的长笛吹响，激动的弦乐翻涌起生命的浪花，在阳光下折射出眩目的光彩。叠部第三次出现时，则由小提琴柔情地倾诉，圆号偶尔来光顾，呼应着最初的伤悲，但只是一缕旧时光的影子，那缕怅怅的思念随着弦乐消融在了无限的春光里。

聆听钢琴版的乐曲没有那么深的伤悲，静默游走的旋律流淌出一丝高贵的忧郁，钢琴晶莹的音色中恍见美丽的孔雀轻盈地跳跃、优雅地开屏；又像是一位遗世独立的公主，倚门回首，惊艳了青春。拉威尔曾写道："它（《悼念公主的帕凡舞曲》）不是一首葬歌，不宜弹得过慢，是夭亡的公主而不是夭亡的孔雀舞。"那是作曲家风华正茂的年代，那伤感还深入不了心扉。或许，10年后作曲家将此曲改编成管弦乐曲时，经历更丰的他更深地理解了逝去的内涵，一缕发自内心的忧伤吐露了出来，长长地，悠悠地，挥别一个亲爱的人，一段美好的时光。

《悼念公主的帕凡舞曲》还被改编成了歌曲。新西兰跨界女高音海莉·薇思特拉（Hayley Dee Westenra），其成名作 *Never Say Goodbye* 即改编于此曲，她那纯净的嗓音如天堂里飘来一般，空灵而透亮，仙乐飘飘，为你退去尘世的烦扰，升腾在纤细的梦中。日本女歌手平原绫香也曾演唱一曲 *Pavane*，同样改编于拉威尔的这首乐曲，唱的是消逝的爱情，落花、斜阳、回眸、憧憬……多了分世俗的缠绵，少了分天堂的纯净。

聆听的你呢，究竟喜欢哪一种风格？怕是对东风、独立无言，别是一番滋味在心头。

乐曲档案

"帕凡舞"在16—17世纪的欧洲大陆曾广受欢迎,因其舞步简约庄重、有孔雀之神韵,又叫"孔雀舞"。《悼念公主的帕凡舞曲》是拉威尔学生时代的习作。这首只有72小节的钢琴小品,以严格的回旋曲式写成。小品技巧虽然简单,但意境深远,曲趣高雅,是拉威尔最初的成名作之一。

春之约

14.

约翰·施特劳斯:《春之声圆舞曲》

在烂漫春色里轻舞飞扬

春天来了!当林中的鸟儿快乐而自由地歌唱时,当风中的花儿含羞而娇艳地开放时,心儿醉了,静静地聆听 3 月的跫音……在这个随处都可以感觉美好的季节,有一首乐曲最能表达内心的欢喜,那就是小约翰·施特劳斯的《春之声圆舞曲》。关于这首乐曲,你可以听到鸟儿般婉转的花腔女高音的欢歌,也可以听到七彩的管弦乐描绘出的撩人春色,还可以看到芭蕾舞演员随着优美的旋律轻盈地舞蹈。

在古典音乐的世界里,圆舞曲(华尔兹)很长一段时间受到偏见。18 世纪末圆舞曲兴起的时候,除了教会说它不道德、不文明,还被原来靠教授小步舞和其他宫廷舞为生的人们视作眼中钉。而当圆舞曲传入保守的英国,报界如此漫骂:"如今,老年贵妇们一阵风似的绕着房间翩翩起舞,而身披轻纱的女儿们却在放浪的华尔兹乐声中跳跃回旋;年老的排成长队,如潮似涌;年轻的无拘无束,四肢放松;她们跟着丈夫们快步如飞,不留下一

点儿新娘之夜的神秘……"直到1888年，柴可夫斯基创造性地把圆舞曲写进了他的《第五交响曲》，依然遭到了评论家的抨击："把圆舞曲放在交响曲中，对于后者也同样是不尊重的表现。"但是，柴可夫斯基喜爱这种富有民间气息的舞曲形式，在《第六交响曲》的第二乐章，再次安排了一首圆舞曲。

而在与柴可夫斯基相同的时代，小约翰·施特劳斯凭借一种让古典音乐"世俗化"的功力，在维也纳创作出了一首首令人心醉的圆舞曲，成就了"圆舞曲之王"的美誉。同样，这个城市的人们深受小约翰·施特劳斯音乐的恩泽，从上流社会的舞会，到底层百姓的歌舞。经过百余年的积淀，传统音乐已然成为维也纳人们日常生活的重要因素，小约翰·施特劳斯的圆舞曲则通过更为通俗化的音乐语言，使这种传统音乐走入寻常人家。即使严肃如勃拉姆斯这样伟大的作曲家，同样倾慕小约翰·施特劳斯的音乐。他说，宁愿放弃自己创作的所有音乐，只愿写出像《蓝色多瑙河》那样的华尔兹音乐。之后，勃拉姆斯真的在维也纳创作出了一首《情歌华尔兹》，这是他结合华尔兹轻快的节拍和爱情的诗篇写成，是他所有作品中最活泼的音乐。而维也纳苛刻的乐评家汉斯利克也称赞小约翰·施特劳斯是："一位才华横溢的天才，一位使维也纳闻名于世的先驱"。

1883年，当《春之声圆舞曲》问世时，小约翰·施特劳斯已是花甲之年。这首享誉世界的圆舞曲，体现了作曲家成熟的创作技巧，更能从富于生机的旋律中窥见一颗年轻的心——那作品中随处荡漾着春天的气息，从中不难感受到作曲家深情的赞美。

其实，从立志于献身音乐的那一刻起，小约翰·施特劳斯一路心向阳光。尽管父亲老约翰·施特劳斯对他的音乐梦横加阻挠，固执地请人教孩子学金融，但小约翰执着地"偷师"学艺，

到了19世纪40年代，父子俩竟然在维也纳搭起了圆舞曲擂台，开始了一场场围绕通俗音乐市场的"争夺战"。而在1848年风起云涌的欧洲革命中，访问罗马尼亚并举办音乐会的小约翰·施特劳斯，在当地居民的鼓动下推翻了奥地利领事。尔后，作为国民军乐队长的他，指挥了《马赛曲》和自己创作的革命进行曲、革命圆舞曲。小约翰·施特劳斯在革命以后声誉日隆。1848年的老约翰·施特劳斯则创作了《拉德茨基进行曲》，献给奥地利陆军元帅拉德茨基。第二年，当这位老元帅镇压了意大利革命后，霍夫堡皇宫里为他举行了盛大的庆祝会，《拉德茨基进行曲》成为维也纳最流行的旋律，可是46岁的老约翰·施特劳斯被突如其来的猩红热袭倒，匆匆离世。此后的日子里，小约翰·施特劳斯拒绝再演奏这首进行曲。

《春之声圆舞曲》据说是小约翰·施特劳斯在某个夜晚用钢琴即兴创作的，此曲最早的版本是钢琴曲，后经剧作家填词成为花腔女高音的声乐曲，再后来作者又将它改编为管弦乐曲。乐曲带有回旋曲的特征，一个三次再现、贯穿全曲的主题飘散着春天的魅力。

乐曲以乐队的合奏开始，短短4小节的引子，上行的音符，被作曲家以八分音符和四分音符相结合的形式，化作缕缕和煦的春风，拂面而来，一下子提振起人们的心情，也唤醒了人们——春天来了！

三拍子的舞曲随即春水般地荡漾起来，第一主题（也是贯穿全曲的主题）优美呈现，八分音符连续行进的旋律，似一阵携着花香的暖风，激起了小鸟的歌唱，散发出春天的气息，洋溢着青春的活力。紧接着第二主题出现，音乐趋于平和，但色彩依然生动，平稳的旋律中蕴含着活泼的跳音，宛如孩子似的经不住春天

的诱惑，在如茵的芳草地上，自由地奔跑，快乐地欢笑。

音乐完整再现了第一主题后，柔美的第三主题在竖琴的琶音伴奏下缓缓进入，让人联想起春水的柔情——芳草长堤，绿水透迤，轻舟涟漪，一湖碎金，微漾在碧波深处。第四主题运用大音程的跳动，彰显出无穷的活力，则让人联想起春蝶的灵动——花香悠悠，蝶儿翩翩，轻盈振翅，飘然起舞，流连于七彩花海。第五主题，掠过一丝幽柔的色彩，但旋律忽而又跃动了起来，恰似春柳的娇柔，袅袅鹅黄，依依新柳，风中摇曳，柔情几许，曲中折柳谁人听？第六主题，延续着宁静柔和的风格，恍若春夜的浪漫，霭霭暮色，隐隐笙歌，满帘花影，醉入梦中，点点相思起轻愁。第七主题，自由活泼的旋律重新展示出一个生机盎然的春天，直至变化再现第一主题，始终感受到一股充沛的活力。结尾以主题的八分音符旋律为推动，身心的旋转一阵紧似一阵，最终以强和弦干净利落地结束全曲。

聆听如此美妙的圆舞曲，你还能对春天的美景无动于衷吗？心儿痒痒的，快快出门去，在烂漫的春色里轻舞飞扬……

春之约

🎵 乐曲档案

《春之声圆舞曲》（OP.410）在小约翰·施特劳斯的圆舞曲中，是最出色的一首。此曲最早的版本是钢琴曲，后经剧作家填词成为声乐圆舞曲。1885年1月在维也纳剧院首次上演，由当时的著名花腔女歌唱家比安卡·比安琪演唱。如今这首圆舞曲已成为许多花腔女高音的保留节目，但我们最常听到的还是管弦乐演奏版本。

15.

古曲:《春江花月夜》

江南的月光

　　温柔女子,寂寞楼台;琴声飘零,月影徘徊……江南,千百年来饱蘸了多少文人士子的唯美想象。若与音乐相连,梦境江南首先让人想起的定是《春江花月夜》了!"春江潮水连海平,海上明月共潮生。滟滟随波千万里,何处春江无月明……"张若虚的古诗一句句融入水声荡漾、委婉如歌的旋律,听者莫不沉醉其中,眷恋着江南的月光。

　　印象中的民乐总有点呕哑之感,凄怆的二胡、悲凉的唢呐、紧张的鼓点……让人联想起的都是伤怀零乱之景。直到大学里的音乐欣赏课上,初识《春江花月夜》,如闻仙乐耳暂明,旋律简洁而凝练,沉静而大气,骤然拨动了心弦,遂默默记下此古曲,悄然间也改变了对民乐的古板印象。

　　那一年,游苏州山塘街——真正是完完全全地走过了七里山塘街,于历史与现实间、街市与水影中,细细品味水韵山塘。暮色渐浓,是老街最热闹的时候,嘈杂人语中还会飘来丝竹管弦之

声。古戏台红灯笼高挂,飞檐翘角,雕栏画栋,含一分雅致,显一分艳丽,二胡、扬琴、琵琶……台上民乐手倾情演奏,台下观众争相留影。正是一曲再也熟悉不过的《春江花月夜》,听那悠扬的乐声飘在晚风中,拂过山塘河,隐入白墙黛瓦的古老街巷,不由得联想起江流宛转,月照花林,相思明月楼,闲潭梦落花……夜山塘,正应其情其景,让人倍加感怀。

古曲《春江花月夜》原名《夕阳箫鼓》,描绘的是黄昏时分渔船归来的情景,却采用琵琶来模拟箫鼓,是一首琵琶独奏曲,流行于晚清民间。20世纪初,一批民乐演奏家成立上海"大同乐会",其中的柳尧章先生根据自己的演奏心得改编了《夕阳箫鼓》,使乐曲更为丰满厚重而备受欢迎。在一次成功的演出之后,郑觐文先生提出,乐府《吴声歌曲》中有《春江花月夜》,隋炀帝与唐朝的张若虚也曾作此曲,意境相似;黄浦江亦称春申江或春江,不如将柳尧章先生改编的古曲《夕阳箫鼓》易名为《春江花月夜》。众人赞同,之后又加入了扬琴、二胡、阮、木鱼等乐器,组成了具有江南丝竹味的民族器乐合奏曲,广为流传。

春之约

到如今,《春江花月夜》的改编形式众多,民乐合奏曲、钢琴独奏曲、古筝独奏曲、琵琶协奏曲,应有尽有。某年淘得CD,聆听了新世纪室内乐团演奏的《春江花月夜》,想不到这首"中西合璧"的乐曲听起来格外舒畅,既有民乐将传统的江南丝竹味表现得淋漓尽致,又有弦乐将音乐的意境衬托得更为迷蒙柔静。细细听之,既能感觉月夜的静寂,在木鱼、琵琶轻点下的低徊箫声,仿佛"远处高楼上渺茫的歌声",断续入耳,清幽无比;又能体悟春江的畅流,弦乐与丝竹相融时,水势浩淼,烟波微茫,但见长江送流水;更能想象离人的相思,极为宛转的弦乐倏地撩动了离情——"可怜楼上月徘徊,应照离人妆镜台。玉户帘中卷

不去，捣衣砧上拂还来"。

《春江花月夜》全曲共分10段，以自由变奏形式发展，推动音乐主题不断升华。

江楼钟鼓——引子及主题呈现，琵琶如鼓，声声激昂，筝箫和鸣，波音回荡；随即乐队奏出委婉如歌的主题，恍见斜阳入江，夕辉斑斓。

月上东山——乐曲第一变奏，利用模进手法，描写明月升空，水波轻涌，江天一色，银光闪烁。

风回曲水、花影层叠（也有将这三、四段合为一段）——乐曲第二变奏，琵琶奏出华彩旋律，江风轻柔，月色朦胧，岸边花香摇曳，水中倒影层叠。

水深云际——乐曲第三变奏，醇厚的乐音低低回旋，轻柔的琵琶飘出透明泛音，一如皎皎空中孤月轮；万籁俱寂时，箫声悠然，似云际鸟鸣，天水共长。

渔歌唱晚——乐曲第四变奏，在琵琶和木鱼的伴奏下，洞箫如歌，低吟浅唱，后半段音乐突然加快，犹如众人应和。

回澜拍岸、桡鸣远濑（也有将这七、八段合为一段）——乐曲第五变奏，琵琶以"扫""轮"指法，弹奏一连串由慢而快、顿挫有力的模进音型，恰似群舟竞逐，江水拍岸。

欸乃归舟、尾声（也可合称一段）——乐曲第六变奏，归舟破水，浪花飞溅；转入尾声，乐音飘渺，淡隐在烟波月下，从此小舟逝，江海寄余生……

按照《春江花月夜》的曲意，今人还为这首古曲填上了歌词："江楼上独凭栏，听钟鼓声传，袅袅娜娜洒入那落霞斑斓，一江春水缓缓流，四野悄无人，唯有淡淡袭来薄雾轻烟……"一曲古筝，纯净空明，清丽人声，婉约有致，相思明月，若隐

春·绚烂之花

(维瓦尔第《四季·春》)

春·悠游之羽

(圣-桑 《天鹅》)

春·黎明之光

(埃尔加 《威风凛凛进行曲》)

春·蝴蝶之爱

(何占豪、陈钢 《梁祝》)

若现。在歌手童丽与古筝的对话中，这首古曲被演绎得别有一番韵味。

静静聆听古乐，悄悄融入梦境，春江花月夜……此时此刻，能不忆江南？

乐曲档案

《春江花月夜》又称《夕阳箫鼓》《浔阳月夜》《浔阳曲》，是我国古典民乐的代表作之一。这是一首著名的琵琶独奏曲，先后被黎英海改编为钢琴曲，被陈培勋改编为交响音画。全曲为民族器乐中最常见的多段体结构。

16.

贝多芬:《春天奏鸣曲》

一个富有纪念意义的"春"

在音乐里想象春天,你一定会想到维瓦尔第的小提琴协奏曲《四季·春》,门德尔松的《春之歌》,小约翰·施特劳斯的《春之声圆舞曲》……但最意味深长的应是贝多芬的《春天奏鸣曲》。在钢琴分解和弦的衬托下,小提琴悠扬而起,优美流畅的琴声,宛如春风拂面,吹皱一池碧水,心中荡起阵阵涟漪……就这开头一句已经让人醉了。

当然,对于中国的听众来说,许是因为《从毛泽东到莫扎特》中的一组镜头,将这首乐曲深深地烙在了心底。这部电影曾于 1981 年获得奥斯卡最佳纪录片奖,时长 83 分钟,但小提琴大师斯特恩教导年轻人并亲自演奏《春天奏鸣曲》的时长就有 7 分钟,占据了好大一块。而且影片记录的是 1979 年的中国,一个开启改革开放新时代的春天,那首乐曲被赋予了深刻的内涵,听来让人情不自禁生出对春天的一片向往之情。

《春天奏鸣曲》本名《第五号 F 大调小提琴奏鸣曲》,出版于

1801年。乐曲共有4个乐章，由于第一乐章荡漾着浓郁的青春气息，而被人们称为《春天奏鸣曲》，甚至在许多场合演奏者只演奏第一乐章。创作此曲时，贝多芬30岁，思想和创作上日渐成熟，虽然备受耳疾的困扰，但对生活依然抱有热望，对未来满怀憧憬。乐曲一开始，在钢琴的伴奏下小提琴奏出了抒情歌唱的主题，一缕春风扑面而来，让人心旷神怡；随后小提琴与钢琴互换角色，明快的旋律又在钢琴上流淌出来……贝多芬的小提琴奏鸣曲，并非以小提琴为主、钢琴为辅，而是两件乐器同等重要，在乐曲中的表现平分秋色。副部主题是对青春年华的刻画，朝气蓬勃，刚健有力，钢琴同样将副部主题接过来重复了一遍，荡漾出层次丰富的浪漫性。"一年之计在于春！"乐曲似在提醒人们：把握人生的春天，珍惜美好的时光。

1979年，享誉世界的小提琴大师艾萨克·斯特恩应当时中国外交部长黄华的邀请访问中国。他在北京和上海讲学并举行音乐会，饱览华夏风光。跟随他访华的，还有一支拍摄团队。于是，斯特恩此行又衍生出了一部纪录片《从毛泽东到莫扎特》，以一个美国人的视角，记录了刚结束封闭状态正欲迈向世界舞台的中国：自行车的洪流，马路边的领袖头像，高度统一的衣着，光膀赤脚的农民……当然，音乐是贯穿整部片子的主线，接受大师指导的琴童，礼堂里座无虚席的观众，他们的脸上都写满对音乐久违的渴望。

与此相似的镜头也印在了我清晰的童年印象里。1979年，我还在上小学一年级，所在的农村小学只有一排破旧教室，还有一块泥地的操场，一过暑假便芳草萋萋。那时学校里最让我向往的东西便是一架风琴，连带着弹琴的张老师——一个健壮的年轻小伙，春天般地充满朝气。有一天课间，经过办公室的门口，看见

张老师正弹着风琴，唱着歌，带着笑，随着音乐的节奏轻轻地点着头，旁边还有位老师站着，和他一起唱。那是多么奇妙的事情呢！有音乐，有欢笑，有明媚的阳光……那一个春天里，禁不住深深地着迷，也痴痴地向往着：风琴响起的时候！

影片中，《春天奏鸣曲》的乐声响起于临近尾声处（第 67 分钟），之前是上海音乐学院副院长谭抒真一段长长的同期声。谭抒真说："'文化大革命'开始于 1966 年的春天，到 5 月时爆发，他们认为贝多芬、莫扎特就是西方音乐，我当时是在教制作小提琴，那是属于帝国主义的东西。那真像是一场恶梦，我被监禁在一个小房间……有次我女儿从北京来看我，红卫兵告诉我，我女儿想见我，在他的监视下，他准我 5 分钟的会面时间。当时是晚上，他带我到一个墙角，我在黑暗中看到女儿，带着 7 岁孙女，当我看到孙女时，她叫声'爷爷'，我就无法再控制眼泪了，因为我被当成犯人般地对待……我们被当成犯人的原因是因为教授西方音乐。"讲到这里，镜头切换成音乐会的场景，接上了斯特恩演奏的《春天奏鸣曲》(格伦布钢琴)，演奏了 4 分钟后又自然过渡到了中国年轻小提琴手的演奏……在这样的氛围下，那摄人心魄的琴声，禁不住让人泪湿双眼。那是苦难日子的结束，也是崭新时代的开启，将迎来一个姹紫嫣红的春天。

斯特恩带来了音乐，带来了别样的美，也带来了开怀的笑声。那是中国融入世界的一个新的开始。那一年，在斯特恩来华之前，在中国出生的日本指挥家小泽征尔刚率领波士顿交响乐团访华；之后，大名鼎鼎的小提琴家梅纽因和指挥家卡拉扬一前一后也来中国了。而当年片中那些稚嫩的音乐少年和青年，如唐韵、徐惟聆、贾红光、李伟钢、何红英、王健、潘淳，最终都走向了世界，成为蜚声中外的音乐家。《从毛泽东到莫扎特》摄制

20周年、30周年纪念音乐会先后举行,那些片中亮过相的音乐家们登台相聚,演奏当年片中演奏过的音乐,让人们在美好的音乐中怀想过去,憧憬未来!

春天里,请鼓起希望的风帆,满怀激情拥抱生活!也请相信,中国将以更快更有力的步伐迈向世界舞台的中央!

乐曲档案

《春天奏鸣曲》系贝多芬于1801年创作的《第五号F大调小提琴奏鸣曲》(OP.24),属于贝多芬的早期代表作。共分四个乐章。

第一乐章:奏鸣曲式结构,快板,富有青春气息。

第二乐章:优美的抒情乐章,极柔板。

第三乐章:轻快的谐谑曲,令人轻松而愉快。

第四乐章:包括三个主题的回旋曲,从容的快板。

17.

门德尔松:《e小调小提琴协奏曲》

在春天里怀念青春

青春是用来怀念的!

聆听门德尔松的《e小调小提琴协奏曲》时,或许你能领会到这一句话的内涵。青涩的记忆泛出迷蒙的光彩,柔柔地向你招摇;昔日的伤痛化成美丽的花儿,诱惑着早已破茧的蝶;阳光下闪耀的翅膀,不小心弹破孤独的梦……

春天里,特别适合聆听这首乐曲,或者说是怀念青春。记得是陪读日子里,儿子冲刺高考的那个春天。当时正黄昏,楼下的陪读奶奶站在车库门口,夕阳下等着她的孙女回家吃饭。我倚在4楼的窗口,张望着儿子何时回来。窗外,春的气息愈发浓郁了,河边的柳树满眼青翠;鸟儿飞来飞去,忽尔双双伫立在电线上,忽尔窜上了高高的楼顶,叽叽喳喳地闹个不停。屋内,飘荡着饭菜的香味,缠绕着的便是门德尔松的《e小调小提琴协奏曲》——一部洋溢着青春气息的曲子。

聆听这首乐曲,也会想起自己高三时的那个春天。紧张的

学习生活的间隙中,黄昏里几个同学漫步宽阔的运河边,吹吹风,寻觅着田野里的蚕豆花,簇密的绿叶中,淡紫色的花儿悄然开放,没有油菜花那么的灿烂,却淳朴而静美。这般的田园风光里,吵吵闹闹中裸露了男生的些许心事,平常的一天也最终定格成青春美好的记忆。

由此,在我心中,门德尔松的《e小调小提琴协奏曲》萦绕的是烂漫的春色、青春的画卷,一丝花草香沁人心脾。难怪有人将这部作品称为小提琴协奏曲中的"女王"之作,清新动人,高雅柔美。"在门德尔松的音乐里没有真正的悲伤。"不过,这样的音乐正好用来怀念我们的青春——清纯、柔美、梦幻,以及些许难以察觉的感伤。

门德尔松创作《e小调小提琴协奏曲》也正是告别青春的时候。1838年7月30日,29岁的门德尔松写信给他的密友、小提琴家费迪南德·大卫:"到了下一个冬天,我想给你写一部小提琴协奏曲,一部e小调协奏曲正进入我的脑海之中,作品的开头部分使我不得安宁。"然而,从萌发灵感,到完成作品,整整花费了6年时间。在此期间,作曲家是忙碌的,也是幸福的。他于3年前开始定居在莱比锡这个文化名城,一年前娶了一位端庄贤淑的妻子(后来诞生了3个儿子两个女儿);事业上也不断走向成功,他指挥的格万特豪斯乐团广受欢迎,奠定了其作为现代职业交响乐团的基础。1841年,他受普鲁士国王的邀请,前往柏林担任艺术研究院音乐所所长。1843年,创办了新莱比锡音乐学院。1844年5月,门德尔松第八次访问英国,帮助伦敦皇家爱乐乐团"扭亏为盈"。也就是在访英归来后,灵感突然眷顾,门德尔松终于在这一年的9月完成了《e小调小提琴协奏曲》,此时的他已是35岁,人至中年。不,对他来说算是人到"暮年"了。3

年后,门德尔松不幸英年早逝。

聆听门德尔松的《e小调小提琴协奏曲》,首先打动人的是让作曲家"不得安宁"的开头,在乐队两个小节微微躁动的背景之后,小提琴即刻奏出恬静柔美的主部主题——作曲家在第一乐章的开头取消了传统的双呈示部,而让小提琴开门见山地呈示出主题——这属于音乐史上最美妙的乐思之一!小提琴的音流犹如一股清泉注入漾漾春水,荡起圈圈涟漪,温柔地涌动在静谧的心湖;又如一朵怒放的花儿悄悄地探问春天,猛然发现春风十里,鸟儿的歌唱回响在湛蓝的天空……这就是青春与爱的乐章,糅合了门德尔松的梦幻与柔情,有一点不安,带一点惆怅,但随之而来的是欣喜与温暖。主部主题的扩展是一连串的三连音,音乐充满了激情与活力。随后乐队以齐奏的方式重复主部主题,音乐的形象变得更为有力,那像是汹涌澎湃的爱之潮,拍打着青春的梦,那股热切的情感化作了面对一切困难的勇气。

副部主题最初由长笛与单簧管四重奏轻轻地呈现,独奏小提琴用一个长音陪伴,并很快接奏这支旋律。像是一颗激烈跳动的心终于安静了下来,沉醉在富于诗意的冥想之中,或许是在温柔地回味爱情的每一个生动细节,又流露出些许忧伤,万千思念织成一张痴情的网。小提琴缠缠绵绵低吟出一件温婉的心事,又突然激动了起来,一遍遍地下定决心:春天里,一个人去流浪!随即乐思飞溅,弓与弦的快速撞击中迸发出青春的火焰。

音乐转入展开部。独奏小提琴的拉奏、弦乐组的拨奏,相互映衬,乐曲欢快地驰骋着,淋漓尽致地发展了第一主题,一片天高云淡,霞光潋滟。3个逐渐升高的乐句传递着梦想的力量,逐渐下行的答句则浮现出年华里的青涩。第一主题变奏重复,独奏小提琴的演奏令人眼花缭乱,一串串琶音飞窜,乐队轻奏起第一

主题，飘飞在绚烂的天际，化为季节的流韵。乐队的声响逐渐淡去，只留下小提琴丝丝入扣的尾音，像是无奈的叹息，叹春暮花落，叹伊人离去……

小提琴时而快乐游走，时而凝神思索，不知不觉滑入华彩乐段。此时，小提琴的"变脸"更为神奇，忽疾忽缓，上下翻飞，轻细如一缕烟，从虚掩的心扉里悠悠吐出；粗犷如一阵风，在空旷的天地间呼啸而过。在小提琴逐渐加快的琶音跳动中，乐队再现了主部主题，显得更加明亮坚定；副部主题的再现依旧缱绻，但很快，那眷恋的心绪淹没在小提琴的电光火石和乐队的如火激情之中，演化成炽热的情感告白……

大管低沉的持续音把乐曲引入第二乐章。小提琴呈现的主题醇美怡人，富有童话色彩，似在温柔地讲述一个澄澈透明的爱情故事，朦胧的夜色里细品一丝爱的甜蜜和月的清寒，那寂静的思念成了心中最隐秘也最浪漫的事。中间段先由乐队奏出庄重的主题，却又闪现出神伤的表情，然后主奏小提琴用双震音加以装饰变奏，似声声呜咽难抑悲情，婉约动人；弦乐的拨奏似空谷的足音，含蓄雅致，小提琴持续的颤音幽鸣在寥落的星空下，化作一缕飘逸的情感，滑入内心的深渊。第三段重复第一段的温馨主题，主奏小提琴变得更加轻柔，一吐心中的郁结，乐队的装饰化作夜的呓语，衬托那抹兰花般的幽香。最终，乐章在小提琴安宁的音色中结束。

连接二、三乐章的是一个稍长的引子，小提琴依旧柔情万种地诉说。在铜管和定音鼓的呼唤下，独奏小提琴轻快地奏出主部主题，华丽的装饰句使它变成了轻盈灵巧的鸟儿，快乐地穿梭在绚丽多彩的春天，虽然它的身上还留着爱神的箭疤，但它的歌声已经唤醒了所有的花儿，绽放出迷人的色彩。副部主题是主部

春之约

主题的延续，却更显热烈，休止符切分音符的运用，让人联想起了作曲家创作的《仲夏夜之梦》中的"婚礼进行曲"，华丽而雄壮——美丽的爱情不再是幻想，而是最真切的幸福；独奏小提琴的变奏化成温柔的呓语，轻声祝福自己，祝福美丽的春天！展开部采用主部主题的材料进行展开，同时引入新的主题，迅捷而明亮的独奏小提琴与宽广而浑厚的乐队形成鲜明的对比，却也构成了奇妙的和谐——春天就是这么美妙，在苍茫的烟雨中，照样有快乐而亮丽的歌唱。主副部主题先后再现，辉煌而欢乐的情绪一直持续到乐章的尾声，整部作品在绚烂的光芒中宣告结束。

这就是门德尔松！他的作品虽然没有深刻反映社会的变革，却以迷人的抒情色彩描述了青春与爱情。这种并不严肃的小清新风格穿越了时代，更容易激起年轻人的情感共鸣。2009年，为了纪念门德尔松诞辰200周年，小提琴大师安妮-苏菲·穆特与指挥马舒尔携手合作，以一张《门德尔松小提琴协奏曲作品集》表达对作曲家的敬意。再度录制《e小调小提琴协奏曲》，穆特说："就像在空中飞行一般。"而这正是穆特诠释门德尔松时最想要的感受。正在聆听的你，是否亦有同感——那飞舞的花瓣、飞翔的彩云、飞腾的爱恋、飞扬的青春……你都感受到了吗？

乐曲档案

《e小调小提琴协奏曲》（OP.64），是门德尔松后期最成熟的器乐代表作之一，体现了初期浪漫主义音乐的风格及个人的创作特征。他在创作中既基于传统又勇于创新，使整部作品充满了柔美的浪漫情绪和均匀齐整的形式美，高雅柔美，温婉多情。这首协奏曲不仅是门德尔松最杰出的作品，也是德国浪漫乐派诞生以来最美丽的小提琴代表作，甚至有人认为这部作品是小提琴协奏

曲的"压卷之作"。

全曲由3个乐章构成，乐章之间不中断地连续演奏。

第一乐章：很热情的快板，e小调，2/2拍，奏鸣曲式，是整部作品最著名的乐章。

第二乐章：行板，D大调，6/8拍，三段体。这是一个抒情的而且富有门德尔松韵味的极其醇美的乐章。

第三乐章：不太快的小快板到活泼的快板。

夏之梦

18.

比才:《卡门》间奏曲

热烈歌舞中的寂静之花

雨日休闲,静坐发呆,陪伴我的是那首百听不厌的《卡门》间奏曲。和着雨声,不觉孤单,静寂中飘来丝丝婉约的气息,温馨而不忧伤,即使沉浸在歌剧《卡门》的剧情中,总有一股向上的力量托举着沉沦的灵魂。

你可能接受不了卡门这样的人物——媚惑、轻佻,还有一股野性,渴望没有限制的自由。但你一定会接受卡门的音乐,因为那太美了,容不得你愿不愿意。《卡门》是当今世界上上演率最高的歌剧,其中的音乐可谓斑斓多彩:豪气干云的《斗牛士之歌》,热情放浪的《哈巴涅拉舞曲》,沉静温婉的间奏曲……几乎每一首都会让人怦然心动。这部歌剧还衍生出了卡门第一组曲和第二组曲,西班牙著名小提琴家萨拉萨蒂改编成《卡门主题幻想曲》,最负盛名的钢琴家霍洛维茨则改编成《卡门主题变奏曲》。

只是法国作曲家比才生前并没有享受到多大的荣光,由于

喉疾和心脏病,在歌剧《卡门》首演(1875年3月3日)3个月后,比才去世了。此时,他的这部呕心沥血之作已在巴黎演出了33场,虽然得到了丹第等人的衷心祝贺,但喝倒彩的观众也不少。直到3年后,这部歌剧才真正走红,巡演欧美。

 《卡门》的音乐,深入人心的应是那西班牙风格,虽然比才从没去过这个邻国,但他运用的民间音乐以及写成的"虚构民歌"被人们认为是正宗的西班牙音乐。而且他用这种西班牙风格的音乐塑造出了鲜明的人物性格,最典型的是刻画出了一个狂野、放纵的吉卜赛女郎卡门。《爱情是一只自由的小鸟》引用的是哈巴涅拉舞曲:"爱情是吉卜赛人的孩子,无法无天,如果你不爱我,我偏爱你!如果我爱上你,你可要当心!"切分音节奏、模糊的调性勾勒出人物多变的性格,自如的唱腔、媚惑的旋律深化了卡门那种浮荡而又危险的魅力。《在塞维利亚的老城墙边》引用的是塞吉迪亚舞曲:"我空气般自由的心啊!虽有众多追求者,芳心仍无所托,在这周末时光,谁来爱我,我就爱他……"时密时缓的节奏,以及跳跃的音型、频繁的移调,深化了卡门狡黠善变的心理。《吉卜赛之歌》则把西班牙舞蹈融入欢乐歌唱的场景中,铃鼓响板和着节奏,情绪越来越热烈:"吉卜赛音乐听起来带点金色响声,听到这奇妙的音乐,吉卜赛姑娘会跳得更欢畅……在这个震耳欲聋的骚动中,吉卜赛姑娘却感到狂喜。"歌声中,一个纵情欢乐的吉卜赛女郎跃然眼前。

 第二、三幕之间的间奏曲,是这部歌剧中最柔和的片段,也是《卡门》中我最喜欢的一首乐曲。弦乐轻盈的拨奏中,清脆的长笛悠悠飘来,那是牧歌般清新的旋律,如一缕淡淡的花香沁人心脾;随后单簧管重复这一旋律,沉静中带有一丝忧郁,恍如一汪情感的深潭,却又时时泛着涟漪——那"涟漪"是兀自吹奏的

长笛；其他的木管乐器逐渐跟进，弦乐音响涌起一个温馨的高潮，似有万千感慨刹那涌上心头，却转瞬即逝，复归于一片安宁之中。

歌剧《卡门》中的音乐要么让人热血沸腾，要么让人心神荡漾，要么让人紧张刺激，要么让人哀怨顿生……唯有这首乐曲真正让人安定下来，清晰地感觉宁静的时光从指尖一点点流逝。平和的日子，平淡的喜悦，那是人生最幸福的事。但不是每一个人都能理解这一人生哲理，或者即使理解了也受不了欲望的诱惑而奔向了另一极。卡门如此，唐·豪塞也控制不了自己。真正悲剧的是为情所惑、为爱所困的唐·豪塞——为了解救卡门，唐·豪塞违反法规被捕入狱，出狱后又追随卡门，冒险加入了走私贩行列；自由不羁的卡门却另有所爱，爱上了斗牛士，当卡门为斗牛士的胜利而心驰神往之时，唐·豪塞寻踪而至，最终把剑刺向了这个媚惑的女人，也把自己送上了不归路。

落幕后，不知你会为谁感叹？舞台上的一切不是我们想要的生活，只有这首间奏曲让人复归平静，静静地梳理生活的往昔，汲取力量，默默前行。

乐曲档案

歌剧《卡门》完成于1874年秋，是比才的最后一部歌剧，也是当今世界上上演率最高的一部歌剧。该剧共4幕，改编自法国小说家梅里美的同名小说。剧中塑造了一个相貌美丽而性格倔强的吉卜赛姑娘——烟厂女工卡门，她使军人班长唐·豪塞坠入情网，唐·豪塞舍弃了他在乡村的情人——温柔善良的米卡爱拉。唐·豪塞因为放走了与女工们打架的卡门而被捕入狱，出狱后又加入了卡门所在的走私集团。卡门后来又爱上了斗牛士埃斯

卡米里奥,在卡门为斗牛士的胜利而欢呼时,却死在了唐·豪塞的剑下。第二、三幕之间的间奏曲,是歌剧《卡门》中最柔和的片段。

19.

威尔第:《凯旋进行曲》

世界杯上的胜利之歌

热情似火的绿茵场上,有一首古典音乐经常会飘荡在球迷的耳旁。尤其是在世界杯上,32支球队捉对厮杀,拼尽全力追逐着一个又一个的目标:胜利、胜利、胜利!在那激动人心的时刻,你的耳畔除了此起彼伏的欢呼声,还会有什么?一定还有雄壮的歌声响起。仔细听,是不是那首熟悉的《凯旋进行曲》?

1990年,意大利世界杯的赛场上,每当意大利队向对方发起进攻,看台上的数万名观众便齐声高唱一首气势磅礴的歌曲,那就是威尔第的歌剧《阿依达》第二幕中的《凯旋进行曲》。在这届世界杯中,意大利队保持了517分钟不失一球的纪录,但这个纪录在半决赛中被阿根廷队打破,而且意大利队在最后的点球大战中饮恨败北。

2006年,《凯旋进行曲》再度回响在世界杯的赛场。白色的海洋衬托着意大利队激情的蓝色,德国柏林奥林匹克体育场成就了意大利足球的巅峰之作,见证了意大利队再度登上王座的光辉

时刻。伴随着雄壮的《凯旋进行曲》，意大利队员绕场一周，他们高举大力神杯与现场球迷分享胜利的喜悦，此刻，数万球迷也被点燃激情，而那除了足球的魅力，是否也有音乐的功效？

歌剧《阿依达》场景恢弘而壮观，音乐抒情而辉煌，剧情紧张而感人。接受埃及总督委托创作这首歌剧时，威尔第已年近花甲，却依然激情澎湃，创作出这部风格新颖的"大歌剧"，1871年（苏伊士运河通航之际）在开罗的意大利歌剧院首演，受到观众们的热烈捧场。5年后，年轻的普契尼步行了20公里，来到比萨市观赏歌剧《阿依达》，深感震撼，遂下定决心离开家乡卢卡，到米兰进修音乐……在《阿依达》的召唤下，普契尼最终成为一名歌剧大师。"如果把音乐史上最伟大的歌剧作曲家消减到只剩两位，那将是威尔第和瓦格纳。"美国著名乐评人古尔丁这样评说。而《阿依达》与《茶花女》《弄臣》《游吟诗人》并称为威尔第的四大歌剧名作，也被誉为世界十大经典歌剧之一。

《阿依达》讲述了古埃及的一个爱情悲剧：埃及军队统帅、青年将领拉达梅斯率军迎战埃塞俄比亚国王阿摩纳斯洛，此时，埃及国王的女儿安奈丽丝公主爱恋着拉达梅斯，而拉达梅斯的心上人却是安奈丽丝的女奴、埃塞俄比亚公主阿依达；拉达梅斯凯旋后，阿依达恳求他释放已成为俘虏的父亲和自己一起逃走，心怀嫉妒的安奈丽丝告发了他们的计划；事情败露后拉达梅斯被判卖国罪，以封入神殿下的石窟处死，临刑前，阿依达抢先一步进入石窟，同心爱的拉达梅斯一起告别人世。

《凯旋进行曲》是第二幕第二场拉达梅斯凯旋时的音乐。舞台上，安奈丽丝公主、文武朝臣、各位祭司、成群侍女簇拥在国王身旁，埃及国王缓缓登上宝座。庄严的序奏过后，万众高歌：

"万岁,美丽的埃及!万岁,神圣的爱西斯(女神)……"管弦乐像是一锤锤狠狠地砸下来,真正是"掷地有声"。圣洁而柔美的女声飘起:"白莲花织成那桂冠,戴在那胜利者的头上……"接着是众祭司的赋格:"在这凯旋的日子,感激神恩浩荡。"这首合唱曲《荣耀归于埃及》拉开了盛大庆典的序幕,让人内心升腾起一种神圣庄严之感。

嘹亮的小号吹响了一段华美亮丽、色彩鲜明的音乐,这是《凯旋进行曲》的第一主题,表现凯旋的将士们威武行进时的矫健英姿——舞台上,拉达梅斯率领着大队人马上场了,他们骑着高头大马,押着大批的俘虏,抬着缴获的战利品,雄赳赳气昂昂……其实这就是古代的阅兵式,聆听乐曲,你会自然而然地想象起雄壮的行军画面,弦乐的拨奏像是士兵们整齐划一的步伐,军号声则回旋在队伍的上空,催人奋进。这段音乐中的小号是威尔第专门为歌剧《阿依达》设计的乐器,后来被称为"阿依达小号",音色更加辉煌绚丽。

音乐忽然变得轻柔了,速度也变快了,那是木管与弦乐的交错翻飞,恍如春风激荡,心旌神摇。这是乐曲的第二主题,表现的是人们热烈欢庆的场景——舞台上,俊男靓女们跳起了欢乐的舞蹈……而聆听音乐的你,也一定会随着那轻快的节拍,不由得翩翩起舞。

《凯旋进行曲》是足球迷最喜欢的助威歌曲之一,当然他们哼唱的是最熟悉的一段旋律,也常常把《荣耀归于埃及》与《凯旋进行曲》糅合在一起,不少录音版本也将前面的合唱算作《凯旋进行曲》的一部分。喜欢足球的你,说不定会在观看一场场足球精彩赛事时忽然听到《凯旋进行曲》的辉煌乐声,甚至还会看到狂热球迷手舞足蹈的身影。无论经历怎样的胜败悲欢,你会从

那热烈的气氛中，从那激昂的音乐中，感受一股奋勇前进的力量，以及一份属于祖国的荣耀！

乐曲档案

歌剧《阿依达》是威尔第于1871年应埃及总督之邀，为庆祝苏伊士运河通航而创作，充满浓郁的埃及风情。当年12月24日，在开罗首演，大获成功。歌剧融合了梅耶拜尔华丽的舞台效果及瓦格纳式的乐剧精髓，创造出新颖的"大歌剧"风格，使乐坛为之震惊。《凯旋进行曲》是第二幕第二场埃及军队凯旋时的音乐，后风靡于绿茵场。

20.

莫扎特：《A大调单簧管协奏曲》

纯正而甜美的忧伤

莫扎特仅仅创作了一首单簧管协奏曲，却成就了绝品。"莫扎特的这首作品是单簧管协奏曲中最美的。"单簧管女皇萨宾·梅耶作出了这样的评价。她被认为是当世诠释《A大调单簧管协奏曲》的最佳人选，2014年2月，她携手德国科隆爱乐乐团，来到上海和北京，演绎了这首乐曲。

莫扎特的音乐气质是"成熟的天真"——在幸福单纯的表情下，品味出一种怆然之美。《A大调单簧管协奏曲》正是这样一部典型作品，整首乐曲将单簧管天鹅绒般的音色与莫扎特乐观开朗的性格，巧妙地融合在一起，集甜美与忧郁于一身，既能在清新跳跃中听闻空谷里传来的辽远而真切的回音，又能在冥冥薄雾中感觉一缕剪不断理还乱的愁绪。

尤其是协奏曲的第二乐章，是世上少见的优美旋律，单簧管悠缓的演绎更是刻画了一种纯粹的古典的美。乐章开始，独奏单簧管直接吟唱出柔美恬静的旋律，流露出淡淡的忧伤，仿佛是

在最寂静的夜里，聆听大地的心跳，纯净如婴儿的啼哭声，不知是悲是喜，是苦是甜，一面季节的镜子，照出生命缓缓流淌的印记，却有一种最深切的孤独感，包裹了自己。

待到弦乐漫涌时，音乐的情绪更显落寞。或许人世的悲伤袭上了心头，不能自已。整理一下心情，单簧管在乐队轻微的应和中兀自述说自己的心语：那似离别后的相思，有如王实甫在《西厢记》中渲染的离情别绪——晓来谁染霜林醉，总是离人泪；那似漂泊中的旅思，有如秦少游贬徙郴州时的凄怆之作——可堪孤馆闭春寒，杜鹃声里斜阳暮；那似困顿中的忧思，有如陈子昂登幽州台时发出的人生悲歌——念天地之悠悠，独怆然而涕下。

其实，这一旋律引用于18世纪古典派的流行曲调，但没有人像莫扎特那样用得如此出神入化。进入乐章中段后，单簧管的形象活跃了些，出现了一些技巧性的乐句，但依旧是淡然的基调，伤悲里留着一丝从容；"间关莺语花底滑"，单簧管渐渐弱下去，重重地停顿了一下，似为哽咽不能语。随后单簧管再度吟唱出忧伤的旋律，音乐进入第三段后，心情更为寥落，恍如在空旷的原野上踟蹰，真切地感受着岁月的沧桑。

1985年美国导演西德尼·波拉克出品的电影《走出非洲》（1986年获7项奥斯卡大奖），引用了这段音乐。影片一开始就是一片非洲的景色：云天、原野、大树，一个人向着初升的太阳，扛着一把猎枪。画面还忽闪过狮子和晨曦里的斑马、象群……这一切构成了一幅肃穆的风景，配的音乐便是莫扎特单簧管协奏曲的慢板乐章。伴随着老年凯伦的回忆，电影开始了：因为有了丹尼斯，有了爱，一个重新燃放的生命之花——凯伦，刚刚盛开在广袤的非洲大地上，随后又迅速凋零在永远的暗夜里。电影还把这个乐章改编成了一首主题歌 *Stay with Me till the Morning*（《陪

我到天明》），里面有这样几句歌词：

> Though you want to stay
> You're gone before the day
> I never say those words
> How could I
> Stay with me till the morning

古典的优雅旋律，现代的爱情故事，虽然这样的演绎远离了莫扎特的内心世界，但终究拾取了那种唯美的风格，刨出了现代人心底的一段不了情，而赋予了这段音乐新的背景、新的色彩。当然，这样的音乐也被加工成了心灵鸡汤，若要真正体会音乐的深邃内涵，还得静静地聆听单簧管协奏曲的慢板乐章——纯正的莫扎特式忧伤。

 乐曲档案

《A大调单簧管协奏曲》（K.622），是莫扎特最后完成的作品之一。协奏曲精心设计了独奏家和乐队间的对话，独奏部分却没有华彩乐段。其中的第二乐章作为电影《走出非洲》的经典配乐，广为人知。

第一乐章：快板，A大调，4/4拍子，奏鸣曲式。

第二乐章：柔板，D大调，3/4拍子，三部曲式。

第三乐章：快板，A大调，6/8拍子，回旋曲式。

21.

肖邦:《夜曲》

星空下的守望

音乐,可以成为一次旅途中奇妙的标签,只要你喜欢。如果遇到了最美的风景,典雅的音乐正好与之辉映;如果眼前的风景不入你心,悦耳的音乐则填满行程,装点心情。无论怎样,回忆起那次旅行,总忘不了曾经相伴的音乐。

那一年夏天,游西湖,于六公园圣塘景区偶然发现了张铭音乐图书馆,不由得驻足停留。点一杯红茶,在眼花缭乱的CD架前抽取了一张,竟是肖邦的《夜曲》,有缘相会吧!又在书架上发现了詹姆斯·胡内克著的《肖邦画传——肖邦的一生及其作品》。书有些旧了,扉页和目录也掉了,却是我喜欢的。"肖邦是通往音乐世界的一扇大门,除了是位诗人。"戴上耳机,完全沉浸在音乐中,随意翻阅,有着一股漫卷诗书的欢喜。

最惹人眼球的是钢琴诗人肖邦与喜爱穿男装、抽雪茄的女作家乔治·桑的爱情故事:"神经过敏、易于激动的肖邦遇到了赞成一夫多妻制的乔治·桑,她是个天分极高的女人,同时也是

一切社会旧俗与伦理成规的践踏者。在乔治·桑对自己表示的强烈激情面前,肖邦一开始是避之不及,但不久后就完全屈服了……"

"她(乔治·桑)理解肖邦,却无力将他装进书里。"两人最终的结局只能是分手。有人歌颂这是音乐和文学的联姻,也有人痛斥这是不相称的结合。然而,"乔治·桑生命历程中最迷人的篇章是她与肖邦在一起的岁月"。而这十年,肖邦的作曲生涯也达到了个人生命的最高点,那是他鸣唱"天鹅之歌"的岁月。"所以,拥有伟大而美好灵魂的读者啊,让我们接受乔治·桑与肖邦的关系吧!"

肖邦,是夜的守望者。他的气质似乎天生与黑夜相合,孱弱的身体、忧郁的性情,成了偏向黑夜的有力注脚——梦幻、柔美、难以捉摸。18年,创作了21首夜曲,肖邦在继承爱尔兰作曲家菲尔德夜曲风格的基础上,对夜曲三段式的结构作了改造,增强了对比性,同时赋予声乐性,因而,听肖邦的夜曲,似有一股神奇的魔力。

倾听那首熟悉的《降 E 大调夜曲》(OP.9,NO.2),以回旋性质的自由风格勾画了一幅月夜静思图,流淌着一缕明朗的情绪——清风拂面、柳丝摇曳,云破月来花弄影……那富于歌唱性的柔美旋律,一长串轻巧的装饰音,让人沉浸于温馨的梦境,虽然未来不可期(创作这首乐曲时离肖邦去国怀乡之日也已不远了),但当下是美好的时刻。

《升 F 大调夜曲》(OP.15,NO.2),开始呈现的同样是安详的主题,同样是寂静的月夜,轻柔的旋律忽地拨动了心弦,让人片刻沉醉。可是,渐渐地,心潮起伏意难平;渐渐地,音乐变得焦躁不安起来(许是流浪在巴黎的肖邦惦念着多灾多难的祖国波

兰），经过极度的紧张和激动之后，又回复到最初的安静，那清亮的琴声于夜凉如水中留下一串问号……

最打动我的是《G大调夜曲》（OP.37，NO.2），创作于1838年，恰是肖邦与乔治·桑共度巴塞罗那马约卡岛的浪漫时光。风格真挚迷人，自然亲切，船歌般荡漾的旋律，不由得想起大海、沙滩、满船星辉，又似一缕低吟的乡愁，忧伤而又甜蜜，让人久久回味。

那天，阳光正好，西湖边的音乐图书馆里只有三两个人，没有一点喧哗声，那是一个纯粹的音乐世界。还有一堆陌生而亲切的心情故事——那都记录在留言簿上，三言两语，却有着诗一般的意境，以及隐秘的心事，无论悲和喜，都留下一片美丽……临了，我也留下了几行文字：

> 我的西湖
> 是一个喧嚣的晌午
> 躲进音乐图书馆
> 以聆听的方式
> 偶遇肖邦，窥视
> 钢琴诗人与乔治·桑的爱情
> 我所不熟悉的世界
> 这一刻尤其亲切
> 西湖水，就这样悄悄地
> 漫入我的心灵

 乐曲档案

夜曲是由爱尔兰作曲家菲尔德首创的一种钢琴曲体裁，旋

律优美，适于歌唱，常用慢速或中速，往往采用琶音式和弦的伴奏型。肖邦的21首夜曲是其中最为出色的代表作，其冲淡平和，寂静幽澜，轻缓中透着点滴沉思，表现夜的沉静，抒发心中感怀。

夏之梦

22.

拉威尔:《波莱罗》

简单重复铸就的经典

一首长约15分钟的舞曲,旋律、和声、节奏、速度,始终保持不变,8小节的两段主题乐句重复了9次,音乐在进行中不断地加入新的乐器组合,音量也不断地提升。这首奇特的乐曲就是法国作曲家拉威尔创作的《波莱罗》舞曲,单调得被称为"偏执狂作品",连拉威尔自己也这样评论道:"我只写过一首算得上成功的作品,那就是《波莱罗》,但不幸的是,这首曲子里根本没有什么音乐。"

"波莱罗"原为西班牙舞曲名,通常为3/4拍、稍快的速度,以响板击打节奏来配合,形式上由主部、中间部和再现部构成。但拉威尔所作的这部舞曲,是为当代杰出舞蹈家伊达·鲁宾斯坦所写的芭蕾音乐,只是借用了"波莱罗"的标题,实际上是一首自由的舞曲。

1928年9月22日,《波莱罗》在巴黎歌剧院首演,描述的场景是一位女舞者在一家灯光昏暗的酒馆内翩翩起舞(现代芭蕾的

场景是一张红色大圆桌，主角在圆桌上跳舞，外加半圈的椅子），一开始大家并未注意女郎的存在，但随着音乐愈来愈热烈，女郎的舞姿也愈来愈奔放，酒馆里的男男女女纷纷向舞者投来热烈的目光，并开始跟着歌舞狂欢，直到乐曲的高潮。

70年后，也就是1998年法国世界杯足球赛的闭幕式上，《波莱罗》在一个更大的舞台上响起。法兰西体育场变成了一片蓝色的海洋，一百多位婀娜妖娆的世界名模踩着鼓点的浪花，尽情旋转，惊艳亮相。那天，球场上数万人在惊呼，球场外亿万人在呐喊……全世界的观众叨念着"齐达内"，也熟悉了《波莱罗》。

聆听拉威尔，是从他的《西班牙狂想曲》开始的，结缘于一盒磁带。不过，当时迷恋的是张扬热烈的西班牙风情，对作曲家本身则知之甚少。后来在电台节目里聆听了《波莱罗》，对这首奇特的舞曲产生了兴趣，几乎听了一遍就记住了乐曲的大概，因为那旋律重复了太多次，但又散发出一种独特的魅力。当时感兴趣的是这个音乐的音量究竟是怎样做到一遍一遍逐渐放大的，就像是经过精心计算的一样。

后来，便是在法国世界杯足球赛闭幕式上听到了熟悉的旋律，一个热烈而惊艳的场面。让我惊奇的是，一排健壮的男子敲打的像是一只只柴油桶，这么粗鄙之物也能变成乐器？经过时间的梳理，法国世界杯闭幕式留存于记忆中的，不是名模们的惊艳表演，而是那些男子卖力敲打"柴油桶"的激奋心情，他们将《波莱罗》变成了绕场欢庆的乐曲。

再后来，看了法国史诗文艺片《战火浮生录》（1981年出品）。影片里，《波莱罗》舞曲得以完整地再现，是以芭蕾舞的形式，熟悉的旋律一下子远离了欢庆，夹杂了些许悲怆。影片一开始，巴黎埃菲尔铁塔下，举行着一场芭蕾舞表演会，《波莱罗》

舞曲响起。3分钟后，镜头切到20世纪30年代的莫斯科，两位芭蕾舞演员在6名评委的注视下表演着《波莱罗》，乐曲换成了钢琴演奏，随后衍生了一段爱情故事……影片叙事在莫斯科、柏林、巴黎、纽约展开，带出第二次世界大战前后的4个欧美音乐世家长达半个世纪的悲欢离合，最后他们或者是他们的下一代相会于联合国儿童基金会和红十字会举办的一场对抗饥饿晚会（影片开头的那场芭蕾舞表演会）。

影片最后的15分钟，《波莱罗》舞曲完整地呈现，当你读懂了半个世纪的沧桑人生后，那"没有什么音乐"的《波莱罗》舞曲似已包含了太深的情感，特别是在女声加入进来后，顿时感受了一股人性的温暖，穿透了整个苍凉的世界，回旋在孤寂的夜空……在这简单的旋律里，在这简单的歌声里（歌词只有一个"啊"字），每个人都脱去沉重的枷锁，告别昨日的伤痛，以不屈不挠、生死以之的心态迎接全新的一天。

乐曲档案

《波莱罗》(*Boléro*，M.81) 是法国作曲家莫里斯·拉威尔于1928年受舞蹈家伊达·鲁宾斯坦委托而作，是他的最后一部舞曲作品。《波莱罗》舞曲节奏自始至终完全相同，节拍速度不变，只有渐强的变化；主题及答句同样地反复9次，既不展开也不变奏；全曲始终在C大调上，只是最后两小节才转调，并以乐队的全奏达到高潮。

23.

柴可夫斯基:《第六交响曲》

用老柴音乐包裹起来的安娜

一位无名的黑衣女郎,点燃了列夫·托尔斯泰的灵感源泉,也塑造出了一个经典的文学形象。一个世纪以来,列夫·托尔斯泰笔下的安娜·卡列尼娜,一次次地被搬上银幕,也一次次地赢得观众的怜爱与同情。葛丽泰·嘉宝、费雯·丽、杰奎琳·比塞特、苏菲·玛索、凯拉·奈特莉……一位位女影星演绎了一个个高贵神秘的安娜,在观众的心底深深地印下了清冽的妩媚、凄凉的微笑、迷离的眼神、沉郁的情思。

只是因为音乐,我更爱1997年版的电影《安娜·卡列尼娜》,那是用柴可夫斯基的音乐包裹起来的安娜·卡列尼娜,主打的是《第六(悲怆)交响曲》,奠定了一个故事的悲凉基调。

《安娜·卡列尼娜》是托翁的一部里程碑式的长篇小说,创作于1873—1877年。作品以贵族妇女安娜·卡列尼娜的婚姻爱情悲剧和贵族地主列文的社会改革及人生探索为线索,反映了在西方资本主义冲击下俄国传统价值观的动摇,探讨了俄国社会的

出路。

就在1877年初,大文豪列夫·托尔斯泰来到莫斯科音乐学院,聆听了柴可夫斯基的《D大调弦乐四重奏》,那第二乐章"如歌的行板"感动得托翁情不自禁流下了眼泪,但老柴的"天鹅之歌"《第六(悲怆)交响曲》则要在16年之后才问世,托翁听到的时候,老柴或已决绝离世了吧。

电影《安娜·卡列尼娜》(1997年版)则隔空将托翁与老柴在"悲怆"中交集,想来导演选用这音乐定有深意的。看了这部电影后,总让我有些感慨:那究竟是老柴的音乐映衬了托翁的人物,还是托翁的小说诠释了老柴的悲剧?这部电影译为《浮生一世情》(又译《爱比恋更冷》),透出一股冷漠孤寂之意。电影剔除了小说的枝枝蔓蔓,主线变成了一段尘封的爱恨纠结,不可避免地将托翁的传世名著世俗化,也让那个关于反叛与人性的爱情悲剧顿显轻浮虚华。倒是老柴的音乐深化了故事的悲剧性,凸显了电影所没有表达出来的思想性。

伴着老柴的音乐,不妨再回顾一下电影的情节,体味一下托翁的描述,也好好窥视一下安娜的深层情感。

神秘暗示

茫茫雪原上,"我"被一群狼紧紧追赶着,最终坠入枯井,刹那间双手紧紧抓住了井壁上的树枝,井底下和井口边的几只饿狼嚎叫着……在影片的1分06秒—2分30秒处,镜头闪现的是弗龙斯基的梦境。

"我经常梦见自己紧抱着树枝,眼睁睁地等待死神降临。死

的时候还未懂得爱的真谛，那就比死亡更可怕了。在这种黑暗深渊的何止是我？安娜·卡列尼娜也有过同样的恐惧。"独白的时候，音乐响起，那是《悲怆交响曲》第一乐章阴郁的引子——巴松管（大管）在低音区发出晦暗的声调，宛如一个饱经风霜的老人在漆黑的夜里踽踽独行，一瘸一拐的，让人担心他随时会倒下，更让人同情的是他内心的孤独无依。当然，音乐配上这一梦境，也很贴切，这个片头极具象征意义，像是一个神秘暗示，甚至是一个死亡的预言。

在推出片名后，巴松管照旧响起，音乐继续，镜头切到了冷雾中的莫斯科，弦乐回应起来，却像是低沉的叹息，回首苍茫，举目怅惘，排遣不了一种茫然的心绪。这又是一个神秘暗示：列文求爱的受挫。电影镜头是溜冰场上，虽然两人欣喜相见，但面对基蒂的提问"你会住很久吗"，列文还是茫然地回答："我不知道，那倒要看你。"

巴松管苍老的声音再次响起时，是在影片10分52秒—11分00秒处，一名工人死于火车轮下，安娜恐惧地注视着这一切，随后她坐着马车闪过街道，忽然飘出这一句话："我有不祥之兆……"这样的处理虽然有些突兀，但在音乐的配和下，渲染了一种不祥的氛围，预示了一个悲惨的结局，对于100多分钟的电影来说，也算是起到一个提纲挈领的作用，回味起来，会让人有所启示，更深地理解影片的内涵。

还有一处不祥之兆，则不易为人发现。那是影片15分40秒—19分30秒处，随着一阵弦乐的拨奏，舞会开始了，穿着一身米黄色连衣裙的基蒂，快步穿过宫殿中一扇扇金色的大门，欢快地冲向舞池。这里选用的是柴可夫斯基的舞剧《天鹅湖》第一幕中的圆舞曲——王子和青年朋友及森林中采浆果的村女一起欢

跳的舞曲。一开始，弦乐用拨奏奏出音阶式下行音型的序奏，顿时让人感觉了一股青春活力和一种轻松活跃的氛围。随后，整个乐队与之呼应，奏出了缓慢而平稳的圆舞曲节奏，小提琴随之在低音区奏出优美流畅的圆舞曲主题，随着打击乐和铜管乐的加入，音乐的气氛变得热烈了……

本是一个欢乐的舞会，何来不祥之兆？其实，选用《天鹅湖》的圆舞曲，一下子就会让人联想起搅局的黑天鹅来，也会想起在王后为王子安排的挑选新娘的舞会上，妖魔及其女儿闯了进来，表演了各种民族风格的舞蹈。在电影中，安娜身着一袭黑色连衣裙，其实托翁的原著中也写明安娜穿着黑天鹅绒衣裳，那是不是暗示安娜就是那只黑天鹅呢？

果然，这是一个让舞会主角伤感的舞会，等待弗龙斯基求爱的基蒂从舞池中的公主"沦落"为灰姑娘，而弗龙斯基和安娜·卡列尼娜则真正成了舞会的主角，在亲切坦荡的旋律中翩翩起舞，并萌发出一丝浓浓的爱意，自然那是一份让人幸福战栗却又恐惧不安的爱。且看原著中基蒂的冷眼旁观：

在弗龙斯基一向那么坚定沉着的脸上，她（基蒂）看到了一种使她震惊的、惶惑和顺服的神色，好像一条伶俐的狗做错了事时的表情一样。

安娜微笑起来，而她的微笑也传到了他的脸上。她渐渐变得沉思了，而他也变得严肃了。某种超自然的力量把基蒂的眼光引到安娜的脸上。她那穿着朴素的黑衣裳的姿态是迷人的，她那戴着手镯的圆圆的手臂是迷人的，她那挂着一串珍珠的结实的脖颈是迷人的，她的松乱的鬓发是迷人的，她的小脚小手的优雅轻快的动作是迷人的，她那生气勃勃的、美丽的脸蛋是迷人的，但是

在她的迷人之中有些可怕和残酷的东西。

基蒂比以前越来越叹赏她,而且她也越来越痛苦。基蒂感觉得自己垮了,而且她的脸上也显露出这一点来……

玛佐卡舞跳到一半的时候,重复跳着科尔孙斯基新发明的复杂花样,安娜走进圆圈中央,挑选了两个男子,叫了一位太太和基蒂来。基蒂走上前去的时候恐惧地盯着她。安娜眯缝着眼睛望着她,微笑着,紧紧握住她的手,但是注意到基蒂只用绝望和惊异的神情回答她的微笑,她就扭过脸去不看她,开始和另一位太太快活地谈起来。

"是的,她身上是有些异样的、恶魔般的、迷人的地方,"基蒂自言自语。

在基蒂的眼中,迷人的恶魔般的安娜抢夺了自己亲爱的人,那是一个悲剧的开始。当然这不仅是对基蒂,也是安娜命运的转折。而在这热烈的气氛中,音乐不知不觉地已为故事的发展作了很好的铺垫。

人生错爱

人生有如一趟列车,在轰隆隆的行进中,坐在车上的人已是身不由己了,换作莫斯科短暂见面之后的弗龙斯基和安娜·卡列尼娜,则是情不自禁了。这许是温馨的一刻,但总是让人感觉忐忑不安。配的音乐则是《悲怆交响曲》第一乐章的副部主题:弦乐饱含着一种强烈的情感,从心灵深处轻轻地漫涌而来,拍打着苦海之岸,映照着美好的往事……

每次听到这段哀愁而美丽的音乐，总是会被深深地打动，不知不觉泪水润湿了双眼。听出一份纯净的爱情，那是柴可夫斯基对迷人的女子阿尔托短暂而又真诚热烈的爱，带上一生一次的遗憾与朦胧；又是对梅克夫人长久而又圣洁沉静的爱，带上一生一世的牵挂与伤痛。想象一个甜蜜的梦境——那里没有思想的桎梏，没有人生的枷锁，没有冷漠的嘲讽，没有血腥的仇杀——只是，梦醒时分，落红无数，唯有香如故。

这段音乐在影片中先后四次出现，表现的正是弗龙斯基和安娜·卡列尼娜的人生错爱。第一次出现在影片 21 分 35 秒—23 分 45 秒处，雪夜，火车站，摇曳的灯光下，两人不期而遇。且看原著中的对话：

"我为什么去吗？"他（弗龙斯基）重复着说，直视着她（安娜）的眼睛。"您知道，您在哪儿，我就到哪儿去，"他说，"我没有别的办法呢。"

"您说的话是错了，我请求您，如果您真是一个好人，忘记您所说的，就像我忘记它一样。"她终于说了。

"您说的每一句话，每一个举动，我永远不会忘记，也永远不能忘记……"

"够了，够了！"她大声说，徒然想在脸上装出一副严厉的表情，她的脸正被他贪婪地凝视着。她抓住冰冷的门柱，跨上踏板，急速地走进火车的走廊。但是在狭小的过道里她停住脚步，在她的想像里重温着刚才发生的事情。虽然她记不起她自己的或他的话，但是她本能地领悟到，那片刻的谈话使他们可怕地接近了；她为此感到惊惶，也感到幸福。

轰鸣的火车声中，宽广而温柔的弦乐飘飞起来，随着火车席卷过覆盖着厚厚一层雪的荒原，塞满了黑暗中的车厢，轻抚着安娜光洁的脸庞。闭上眼，一种热烈的情愫从心底迸发出来，是那么可怕地在这片荒原上燃烧起来。

音乐第二次出现是在影片 31 分—31 分 53 秒处，同样的旋律，却是用孤零零的一支黑管来表现，镜头闪过的是一段情爱戏，在这般清冷的音乐中展现热烈的情欲，别有一番深意。当然，在《悲怆交响曲》第一乐章中，这段音乐是呈示部的尾声处，紧接着乐队突然爆发出一声令人心惊胆战的刺耳和弦，犹如晴天霹雳，粗暴地砸碎了静谧的梦境。音乐由此进入了暴风骤雨般的展开部，紧张的搏斗，恶浊的黑浪，悲惨的呼号，绝望的哀哭……狂乱地编织成一曲恐怖的"赋格"，容不得人有半点的喘息。这在电影中不正象征着即将到来的暴风雨吗？安娜一回到家就受到了丈夫的警告。其实，缠绵在情欲中的两人，战栗的同时，又感到了羞耻与可憎。且看托翁的描述：

夏之梦

有一个欲望几乎整整一年是弗龙斯基生活中唯一无二的欲望，代替了他以前的一切欲望；那个欲望在安娜是一个不可能的、可怕的、因而也更加迷人的幸福的梦想；那欲望终于如愿以偿了。他脸色苍白，下颚发抖地站在她面前，恳求她镇静，自己也不知道为什么或是怎样才能使她镇静。

"安娜！安娜！"他用战栗的声音说，"安娜，发发慈悲吧……"

但是他越大声说，她就越低下她那曾经是非常自负的、快乐的、现在却羞愧得无地自容的头，她弯下腰，从她坐着的沙发上缩下去，缩到了地板上他的脚边；要不是他拉住的话，她一定扑

跌在地毯上了。

"天呀！饶恕我吧！"她抽抽噎噎地说，拉住他的手紧按在她的胸口。

她感觉到这样罪孽深重，这样难辞其咎，除了俯首求饶以外，再没有别的办法了；而现在她在生活中除了他以外再没有别的人，所以她恳求饶恕也只好向他恳求。望着他，她肉体上感到她的屈辱，她再没有什么话好说了。他呢，却觉得如同一个谋杀犯看见被他夺去生命的尸体时的感觉一样。那被他夺去生命的尸体就是他们的恋爱，他们的恋爱的初期。一想起为此而付出的羞耻这种可怕的代价，就有些可怖和可憎的地方。由于自己精神上的赤裸裸状态而痛切感到的羞耻之情，也感染了他。但是不管谋杀者对于遭他毒手的尸体感到如何恐怖，他还是不能不把那尸体砍成碎块，藏匿起来，还是不能不享受通过谋杀得来之物。

于是好像谋杀犯狂暴地、又似热情地扑到尸体上去：拖着它，把它砍断一样，他在她的脸上和肩膊上印满了亲吻。她握住他的手，没有动一动。是的，这些接吻——这就是用那羞耻换来的东西。是的，还有一只手，那将永远属于我了……我的同谋者的手。她举起那只手，吻着它。他跪下去，竭力想看她的脸；但是她把脸遮掩起来，没有说一句话。终于，好像拼命在控制住自己，她站起来，推开他。她的脸还是那样美丽，只是显得更加逗人怜爱了。

"一切都完了，"她说，"除了你我什么都没有了。请记住这个吧。"

音乐第三次出现是在影片45分14秒—46分36秒处，安娜和丈夫乘坐马车从赛马场归来。同样的旋律，选用的是《悲怆交

响曲》第一乐章再现部（临近尾声处）的一段。凄清的木管，微茫的弦乐，平静而又寂寥，单调而又沉重。在马车上，安娜彻底坦白了，表达了自己对弗龙斯基的深爱，也提前宣告了两人婚姻的消亡，坐在一起的他们，却是那般的陌生和遥远。且看原著中两人的对话：

"不，你没有错，"她（安娜）从容地说，绝望地望着他的冷冷的面孔。"你没有错。我绝望了，我不能不绝望呢。我听着你说话，但是我心里却在想着他。我爱他，我是他的情妇，我忍受不了你，我害怕你，我憎恶你……随便你怎样处置我吧。"

她仰靠在马车角落里，突然呜咽起来，用两手掩着脸。阿列克谢·亚历山德罗维奇没有动，直视着前方。但是他的整个面孔突然显出死人一般庄严呆板的神色……

音乐第四次出现是在影片62分02秒—64分25秒处，自杀未遂的弗龙斯基不顾一切地冲进了安娜的家，他与得了产褥症的安娜深情相拥，最终抱着她离去……音乐选用的是《悲怆交响曲》第一乐章再现部开始的一段，弦乐表现的这段旋律汹涌起伏，如一股浓浓的感情在广阔的俄罗斯大地上澎湃、撞击，化解着这一个漫长的冬天。这段电影的情节比原著中的描写更夸张一些，却在音乐的衬托下，戏剧化地表现了两人的劫后重逢，以及虚弱的狂喜之心。且看原著里的描述：

弗龙斯基立刻就坐车到卡列宁家去了。他什么人什么东西都没有看见就跑上楼，他迈着快步，几乎是跑步一样走进她的房间。没有考虑，也没有注意房间里是否还有别人，他就抱住她，

在她的脸、她的手和她的脖颈上印满了无数的吻。

安娜对这次会见原也做好思想准备,想好了要对他说什么话的,但是她一句话也没有说出来,他的热情完全支配了她,她想要使他镇静,使自己镇静,但是太迟了。他的感情感染了她。她的嘴唇颤抖了,以致她好久说不出一句话来。

"是的,你占有了我,我是你的了,"她把他的手紧按在她的胸上,终于说出来了。

"当然会这样!"他说。"只要我们活着,一定会这样。我现在明白了。"

"这是真的,"她说,脸色越来越苍白了,抱住了他的头,"可是在发生了这一切之后,这真有些可怕呢。"

"一切都会过去,一切都会过去,我们将会那样幸福。我们的爱情,如果它能够更强烈的话,正因为其中有这些可怕的成分,才会更强烈呢。"他说,抬起头来,在微笑中露出他的结实的牙齿。

于是她不由得报以微笑——不是回答他的话,而是回答他眼神里的爱恋的情意。她拉住他的手,用它去抚摸她的冰冷的面颊和剪短了的头发。

"你的头发剪得这样短,我简直认不出你来了呢。变得多漂亮啊。像一个男孩。可是你的脸色多苍白!"

"是的,我衰弱极了,"她微笑着说。于是她的嘴唇又颤抖起来。

"我们到意大利去吧,你会恢复健康的。"他说。

其实,托翁的这段描写极其细致而深刻,电影中的情节还是借助了老柴的音乐,才具有了穿透力。

浮世欢会

　　一首恬静优美的舞曲忽然飘来，是梦中，还是真真切切的现实？在电影《安娜·卡列尼娜》中，弗龙斯基与安娜的意大利之旅只是短短的两分钟（影片 68 分 40 秒—70 分 40 秒处），阳光，青草地，情人偎依，洋溢着诗意，引用的音乐则是柴可夫斯基《悲怆交响曲》的第二乐章，一首特别的圆舞曲。其特别之处在于它的节奏是 5/4 拍，而一般的圆舞曲都是 3/4 拍，或是 6/8 拍。所以，这首圆舞曲听上去很美，却实在让人难以翩翩起舞。

　　初听这首圆舞曲，想象一个凄清的夜晚，形单影只，聆听远处传来渺茫的舞曲声，欢乐是他们的，我却什么也没有。于作曲家而言，仿佛置身于豪华的沙龙舞会之外，冷冷地看着……果然，圆舞曲行进至中段，流露出了哀怨的呻吟，弦乐与木管乐沉缓了下来，下行的音调似凝重的叹息，零乱了他人的舞步，似乎所有的人都在张望着孤独的大师。

夏之梦

　　柴可夫斯基在最早构思《悲怆交响曲》时，标明"第二乐章，爱情"。爱情是他的信仰，他曾写道："对于我，她（梅克夫人）就是上帝的化身。"可是当他创作这首交响曲时，他已结束了和梅克夫人的柏拉图式的爱恋，幻梦破灭了。

　　影片中配上这一首圆舞曲也是恰到好处，在那华美的音乐中，在那零落的舞步中，正让人感觉到那个爱情的幻梦——弗龙斯基与安娜的意大利之旅只是一个短暂的幻梦，或者说是一次逃避，他们迟早要回到冷酷的现实中。就是在旅途中，两人的心也处于一种矛盾和纠结中。看看原著中的叙述：

安娜在她获得自由和迅速恢复健康的初期，感觉得自己是不可饶恕地幸福，并且充满了生的喜悦。关于她丈夫的不幸的回忆并没有损坏她的幸福。一方面，那回忆太可怕，她不愿去想；另一方面，她丈夫的不幸给了她这么大的幸福，使她不能懊悔。关于她病后发生的一切事情的回忆：和丈夫的和解、决裂、弗龙斯基受伤的消息、他的再出现、离婚的准备、离开丈夫的家、和儿子离别，——这一切在她仿佛是一场梦，她和弗龙斯基两人一道来到国外之后，这才从梦中醒来。想起她使她丈夫遭受的不幸，就在她心里唤起了一种近似嫌恶的心情，好像一个要淹死的人甩脱了另一个抓住他的人的时候所感觉到的那样。另外那个人淹死了。……自然，这是一种罪恶，但这是唯一的生路，还是不想这些可怕的事情好。

同时，弗龙斯基，虽然他渴望了那么久的事情已经如愿以偿了，却并不十分幸福。他不久就感觉到他的愿望的实现所给予他的，不过是他所期望的幸福之山上的一颗小砂粒罢了。这种实现使他看到了人们把幸福想像成欲望实现的那种永恒的错误。在他和她结合在一起，换上便服的初期，他感到了他以前从来没有体验过的自由的滋味，以及恋爱自由的滋味，——他很满足，但是并不长久。他很快就觉察出有一种追求愿望的愿望——一种苦闷的心情正在他心里滋长。不由自主地，他开始抓住每个瞬息即逝的幻想，把它误认做愿望和目的。

一个是在懊悔之中享受着一种不可饶恕的幸福，一个是在苦闷中享受着一种并不长久的自由。那两颗纠结的心，在电影唯美的镜头中你感受不到，只有细听老柴的这首并不和谐的圆舞曲，方可品出安娜和弗龙斯基浮世欢会中的滋味——那娇媚的舞曲掩

饰着心灵的孤寂，却免不了灯火阑珊，乐声零落，久久地萦绕在耳畔，那是内心底排遣不了的不安和忧伤，温柔而又芜杂地生长着……

凄凉谢幕

死亡总是萦绕在弗龙斯基和安娜·卡列尼娜的生活中，与欢乐和幸福相随，影子一般时隐时现。展现死亡意志的音乐则是柴可夫斯基《第六（悲怆）交响曲》的第四乐章，电影中先后两次出现。

这段音乐第一次出现是在影片60分36秒—61分10秒处，弗龙斯基受辱后举枪自杀，运用的是第四乐章开头颤栗人心的"悲惨动机"，那是由如泣如诉的弦乐奏出悲痛哀伤的主部主题，二度下行的叹息音调，不协和的和声以及缓慢的速度，体现了深刻的悲剧性和紧张的戏剧性。电影中是弗龙斯基和安娜的丈夫阿列克谢·亚历山德罗维奇交谈后倍感耻辱地走出了门，原著中作了这样的描述：

> 弗龙斯基不由得不这样感觉。他们扮演的角色突然间互相调换了。弗龙斯基感到了他的崇高和自己的卑劣，他的正直和自己的不正直。他感觉到那丈夫在悲哀中也是宽大的，而他在自己搞的欺骗中却显得卑劣和渺小。但是他在这个受到他无理地蔑视的人面前所感到的自己的卑屈只不过形成了他的悲愁的一小部分而已。他现在感到悲痛难言的是，近来他觉得渐渐冷下去了的他对安娜的热情，在他知道他永远失去了她的现在，竟变得比以前任

何时候都强烈了,他在她病中完全认清了她,了解了她的心,而且感觉得好像他以前从来不曾爱过她似的。现在,当他开始了解她,而且恰如其分地爱她的时候,他却在她面前受了屈辱,永远失去了她,只是在她心中留下了可耻的记忆。最可怕的是阿列克谢·亚历山德罗维奇把他的手从他的惭愧的脸上拉开的时候他那可笑的可耻的态度。他站在卡列宁家的门口台阶上茫然若失,不知所措。

"要叫一辆马车吗,老爷?"看门人问。

"好的,马车。"

……

"人们就是这样发疯的,"他重复说,"人们就是这样自杀的……

为了不受屈辱,"他慢慢地补充说。

……

他走到门口,关上门,然后眼光凝然不动,咬紧牙关,他走到桌旁拿起手枪,检查了一下,上了子弹,就沉入深思了。

……

"真笨!没有打中!"他一面说,一面摸索手枪。手枪就在他身旁,但是他却往远处搜索。还在摸索着,他的身体向相反的方向探过去,没有足够的气力保持平衡,他倒下了,血流了出来。

一次未遂的自杀,让弗龙斯基变得勇敢起来,随后就是他兀自走进卡列宁的家,抱走了病中的安娜,但他们真正找到了爱情的归宿、找到了永远的幸福吗?其实他们的爱情逃不脱凄凉谢幕,社会不容忍他们,即使是所谓的亲人,何况两人的爱情中还掺杂着吝啬和自私。甚至安娜最终的死也是为了惩罚一下她所爱

的弗龙斯基。

当然，之前的安娜已经暴躁了起来，导火索是去不了歌剧院。弗龙斯基的理由是："没什么理由可言，你明知自己不能去歌剧院。"或许，他是怕安娜受到别人的嘲讽，也不希望事情恶化。安娜却说："我对做过的事情并不感到羞耻。"而当弗龙斯基去了歌剧院之后，独自在家的安娜辗转反侧，喝吗啡镇静，精神几乎崩溃。这一段情节引用的音乐是柴可夫斯基的歌剧《叶甫盖尼·奥涅金》中塔姬娅娜咏叹调（影片78分05秒—80分50秒处）。塔姬娅娜致信奥涅金一场，是整部歌剧中最长的一段独唱，也是一幕令人兴奋的解放之歌。天真幼稚的塔姬娅娜在信中毫不掩饰自己的情感，为了情人，她愿意不顾一切。可是，最终奥涅金拒绝了塔姬娅娜，让她痛苦不已，日益憔悴。电影中选用这一咏叹调也是有所寓意的，是不是暗示着弗龙斯基最终抛弃了安娜？至少安娜的内心是这样深深地担忧着。

渐渐地，他们的争吵越来越多，分歧越来越深，死亡似乎是唯一的结局。最终，安娜神情恍惚地走出了家门，无神地望着街上的一切，仿佛这是一个和自己毫无瓜葛的世界。

在影片91分17秒—93分22秒处，安娜卧轨自杀，眼睛沉重地闭上，烛光渐渐熄灭……最后独白："主啊，原谅我所有的错。"响起的音乐则是《悲怆交响曲》第四乐章的副部主题音乐——气息宽广的弦乐，使音乐柔和起来，虽然浸透了悲哀，但充满了对生命的眷恋。在这样的音乐里，你不会流泪？柴可夫斯基认为，这个乐章的气氛"和安魂曲非常近似"。而这段副部主题的旋律和情绪便近似于"安魂曲"，这也符合作曲家曾有的一个"热烈的愿望"，即要"抹去悲伤的眼泪和减轻受苦难的人类的苦楚"。在这幕电影里，这段音乐成了安娜的"安魂曲"。

"到那里去!"她(安娜)自言自语,望着投到布满砂土和煤灰的枕木上的车辆的阴影。"到那里去,投到正中间,我要惩罚他,摆脱所有的人和我自己。"

她想倒在开到她身边的第一节车厢的车轮中间。但是她因为从臂上往下取小红皮包而耽搁了,已经太晚了;车厢中心开过去了。她不得不等待下一节车厢。一种仿佛她准备入浴时所体会到的心情袭上了她的心头,于是她画了个十字。这种熟悉的画十字的姿势在她心中唤起了一系列少女时代和童年时代的回忆,笼罩着一切的黑暗突然破裂了,转瞬间生命以它过去的全部辉煌的欢乐呈现在她面前。但是她目不转睛地盯着开过来的第二节车厢的车轮,车轮与车轮之间的中心点刚一和她对正了,她就抛掉红皮包,缩着脖子,两手着地投到车厢下面,她微微地动了一动,好像准备马上又站起来一样,但又扑通跪了下去。就在这一刹那,一想到自己在做什么,她吓得毛骨悚然。"我这是在哪里?我这是在做什么?为了什么呀?"她想站起来,闪开身子,但是什么巨大的无情的东西撞在她的头上,从她的背上碾过去了。"上帝,饶恕我的一切!"她说,觉得无力挣扎。一个正在铁轨上干活的矮小的农民,咕噜了句什么。一支蜡烛,她曾借着它的烛光浏览过充满了苦难、虚伪、悲哀和罪恶的书籍,比以往更加明亮地闪烁起来,为她照亮了以前笼罩在黑暗中的一切,哔剥响起来,开始昏暗下去,永远熄灭了。

"伸冤在我,我必报应。"这是列夫·托尔斯泰为《安娜·卡列尼娜》的题词,也是对安娜最终命运的一个注解。对这一题词,叔本华的解释是:任何人无权评判、报答和惩罚别人,存在着"永恒的审判"。托尔斯泰说:"……人做的坏事,其后果将是

所有那些不是来自人们，而是来自上帝的痛苦，安娜·卡列尼娜也感受到这痛苦。"安娜破坏了道德，然而，不仅上流社会，就是作家自己都无权审判她。她的自杀体现了永恒的审判。魏烈萨耶夫的解释则是："安娜追求真正的爱情，是活的生命的要求。但她却怕人谴责和失去上流社会里的地位，她使光明磊落的感情沾染上虚伪，她还沉溺于爱情甘当一个情妇，因而只能默默无言地俯首接受最高法庭的审判。"托尔斯泰很赞赏这种看法，虽然这不是他原来的想法。

"但惟凡人有数；极善之人，数固拘他不定；极恶之人，数亦拘他不定。"安娜是凡人，她不是极善之人，更不是极恶之人，终被旧道德所束缚，也逃脱不了命运的惩罚。安娜，是一个自我觉醒的女人，追逐着真爱，追求着生命的意义，而不会像周围人一样醉生梦死；安娜，又是一个背负传统的女人，作茧自缚，在社会的羁绊下无力挣扎；安娜，还是一个没有独立地位的柔弱女人，自我定位的偏差、强烈的占有欲最终让她走向毁灭。

只是，看着这样的结局，总有些不甘心。尤其是沉浸在老柴的音乐里，更能感受一股透心的伤悲。其实在这部名著里，悲剧的人物不仅仅是安娜，列文又何尝不是，隐居乡间、祷告上帝的列文能找到全新的出路吗？可能，未来只是可能。小说的结尾，列文怀疑人生的意义，甚至要以自杀解脱，最终获得的启示是："为了灵魂而活着。"而他决定的未来是："我照样还会跟车夫伊万发脾气，照样还会和人争论，照样还会不合时宜地发表自己的意见……"可见安娜和列文都与社会发生了激烈的冲突，安娜的冲突表现在家庭和伦理领域，列文则主要在社会和经济领域，是更广范围内同社会的冲突。这种冲突随着安娜的逝去消失了，但在列文的生活里，照样还会存在。

那个时代的柴可夫斯基，同样和社会发生着激烈的冲突。贵族出身的他，没有足够的勇气走到沙皇的对立面，只能逃避现实，或者在痛苦中煎熬。他说："在我们生活的这个忧郁的时代，只有艺术能吸引我们躲开这个沉重的现实。"而柴可夫斯基与梅克夫人之间的柏拉图式的爱情最终也无奈地画上了一个并不圆满的句号。在创作并演出了《第六（悲怆）交响曲》之后不久，他便匆匆离开了人世。

所以，用老柴的音乐来诠释安娜的悲剧更具深意，那音乐本身就是对一个无望的时代的控诉。而安娜的悲剧也为老柴的《悲怆交响曲》提供了一个形象的注解，那一颗绝望而破碎的心，是安娜的，也是老柴的。

乐曲档案

《第六（悲怆）交响曲》(OP.74)：

第一乐章：慢板，转不很快的快板，b小调，4/4拍子，奏鸣曲式。

第二乐章：温柔的快板，D大调，5/4拍子，三部曲式。

第三乐章：甚活泼的快板，G大调，4/4拍子，谐谑曲与进行曲，混合而无发展部的奏鸣曲式。

第四乐章：终曲，哀伤的慢板，b小调，3/4拍，自由的三段体。

注：电影《安娜·卡列尼娜》(1997年版)，由法国著名演员苏菲·玛索饰演安娜。柴可夫斯基的《第六交响曲》贯穿整部影片。本文所节选的原著段落均出自1992年人民文学出版社出版的《安娜·卡列尼娜》(周扬译)。

24.

古琴曲：《流水》

一音一世界

月白之夜，城东古宅，清风入弦，琴声寥落，让人想起的是王维的诗境：独坐幽篁里，弹琴复长啸。深林人不知，明月来相照。亦或想象静寂的江南古镇，但目送，落花流水，在音和意远的琴声中沐浴畅怀，从容品味春天的余韵。

其实，那晚听众不少，梅庵派传人洪晨先生前来讲演，吸引不少风雅之士。据说，在北京城，弹古琴已是四大俗事之一，启东亦如此，大雅成大俗？在众人尊崇的目光里，洪晨先生称有些紧张："我的恩师龚一先生是启东人，第二次来启东，感觉文化氛围越来越浓了。"

原来如此，启东竟出古琴大家！梅庵派源出诸城派，王燕卿创立，曾在南京大学东校区（今东南大学四牌楼校区）梅庵教授琴艺，故得名。其传艺徐立荪，再传龚一，又传洪晨，这般的师承关系使梅庵派结缘启东这片新土，而徐立荪亦有后人生活在启东。"梅庵派的贡献是优美、圆润的运指方式，"洪晨先生讲解

道,"现在学古琴的人,运指方式都是梅庵派的,譬如揉弦,带有弧度的运指,使琴声更为婉转悦耳,更有内涵韵味。"

那晚,洪晨先生提到了《流水》:"不弹《流水》,等于没弹过古琴。"1977年美国发射了"旅行者1号"探测器,携带了一张喷金铜质磁盘唱片,含有一个90分钟的声乐集锦,包括自然界的各种声音以及27首世界名曲,所选乐曲中,管平湖先生弹奏的《流水》这一曲几乎未剪辑,7分钟,自然成曲。遗憾的是,当晚洪晨先生没有亲自弹奏《流水》,而是让他的女弟子陈筱煊演绎。结束后,洪晨先生送我一张精致的古琴专辑《出和雅音》,有《关山月》《秋风词》等14首古琴曲,可惜没有《流水》。

数日后,逛市区新干线音像店,竟然淘到龚一大师的古琴独奏专辑,唱片上注明:"龚一,原籍江苏启东,1941年出生于江苏省南京市。知名古琴演奏家……"专辑的第一首曲目便是《流水》,为清代四川青城山道长张孔山的谱本,他对原来的琴曲进行了加工,增加了许多"滚拂"的技法,模仿流水湍急的自然景象,人称"七十二滚拂流水"。听龚一先生的演奏,清澈而悠远,幽深而苍茫,回声阵阵,琴音袅袅,令人称奇!

"伯牙鼓琴,志在高山。钟子期曰:善哉,峨峨兮若泰山!志在流水,钟子期曰:善哉,洋洋兮若江河!""高山流水",一个让人倍感温馨的典故。然而,聆听《流水》,不必老是惦着知音。"高山流水觅知音,骗了大家几千年,俞伯牙与钟子期根本见不上面,两人相差了一百年,"洪晨先生说,"《流水》表达的就是流水。"

仁者乐山,智者乐水。中国古代文人士大夫往往寄情于山水,创作了许多描绘山水的艺术作品,古琴曲《流水》就是这样一首富有表现力的乐曲。所以,聆听《流水》,不妨想象自己徜

徉于山水之间，想象关于流水的不同景象：滴滴清泉，潺潺溪流，滔滔江河，茫茫大海……

如今流行的《流水》琴曲，大多出自张孔山一脉，即刊于《天闻阁琴谱》中的《流水》，也即管平湖先生演奏的版本，乐曲共分9段。第一段是引子，三两散音，松沉旷远，旋律时隐时现，恍见高山耸立，草木葱茏，云遮雾绕。忽闻淙淙水声，音乐转至第二段，那是古琴清澈的泛音，活泼的节奏，如见松根清泉，幽涧寒流，晶莹剔透，玲珑作响。第三段是第二段的变化重复。第四段是如歌的旋律，婉转悠扬，绵延不断，此时的流水已出山汇流，渐成江河，波涛起伏。第五段是第四段的变化重复。第六段为张孔山创设的一段，所谓"七十二滚拂"，其"猛滚、慢拂"作流水声，又在上方奏出一个递升递降的音调，两者结合，如滔滔江水，汹涌澎湃，息心静听，"宛然坐危舟过巫峡，目眩神移，惊心动魄，几疑此身已在群山奔赴、万壑争流之际矣"。第七段，高音区迸发出连珠式的泛音群，轻盈飞溅，恰如轻舟已过，余波激石。第八段，变化再现了前面如歌的旋律，热情奔放，段末复起流水"滚拂"之声，前后呼应，令人回味。第九段，江河浩荡，朝宗归海，杳然徐逝，尾声再起清越的泛音，让人沉浸于"洋洋乎、荡荡乎"的幽思中。

龚一先生传承的应是《琴砚斋琴谱》中的《流水》，是演奏时长较短的一个版本，不到6分钟，有些重复的段落省略了。他主张去粗取精，删除古琴曲中冗长重复的乐句和段落。

据传，张孔山道长90多岁时，只身离观云游四海，从此不知所终。想象他仙风道骨，走四方觅知音，或是彻底回归自然，在高山流水中结束自己的人生之旅，那是怎样的一种境界呢？而遥想"旅行者1号"上的《流水》，以永不停止的飞翔、永不停

夏之梦

止的吟唱融于太空，只有起点，没有终点，让琴声回响于宇宙，不由得让地球人倍加感怀：寄蜉蝣于天地，渺沧海之一粟。聆听这样的古琴曲，会否明白瞬间就是永恒？人生之旅会在这样的感怀中愈加淡定而轻盈。

乐曲档案

《流水》，中国古琴曲。最早见于朱权的《神奇秘谱》，序云："《高山》《流水》二曲，本只一曲，初志在乎高山，言仁者乐山之意，后志在乎流水，言智者乐水之意。至唐，分为两曲，不分段数。至宋《高山》分为四段，《流水》为八段。按《琴史》，列子云：'……伯牙绝弦，终身不复鼓琴。'故有《高山流水》之曲。"

25.

德沃夏克:《幽默曲》《月亮颂》

青春记忆里的爱情

青春记忆里的德沃夏克,是大学课堂里音乐老师推荐欣赏的《自新大陆交响曲》,那催人泪下的第二乐章直抵心灵深处,让我真切地体会了一缕飘飞在异国的乡愁。由是记住了这感人的旋律,也对这位陌生的作曲家生出一份亲切感。

毕业数年,那个"五四"青年节,在南通淘得一张CD——索尼公司出品的《德沃夏克在布拉格》。这张CD汇集了一批名家:波士顿交响乐团、马友友(大提琴)、帕尔曼(小提琴)、美国女中音歌唱家弗·冯·斯塔德(演唱)、小泽征尔(指挥)。

就在那年那月,我结婚了。德沃夏克的音乐为我的新婚之夜营造了一片温馨浪漫的气氛。婚礼在乡下老家举办,很是简朴。城里还没有住所,只有一间租住的小屋,嫁妆也都安放在了乡下,其中有我最喜爱的松下台式音响。席终人散,轻柔的音乐流淌在房间,飘飞于乡村无尽的夜色,思绪轻扬,心神荡漾。感人的是德沃夏克的《幽默曲》和歌剧《水仙女》选段《月亮

颂》(*O Moon High up in the Deep Sky*)。

德沃夏克共创作了 8 首《幽默曲》,都是钢琴作品,最出名的是第七首《幽默曲》,而这还得归功于著名小提琴家克莱斯勒。1903 年,德沃夏克患高血压卧病在床,克莱斯勒前来探望,曾经演奏过德沃夏克《斯拉夫舞曲》的他,临走前还惦念着新曲:"还有没有什么好作品可以演出?"德沃夏克指了指床边一叠零乱的乐谱说:"你自己找吧。"结果克莱斯勒找到了这首《幽默曲》,并将这首清新可爱的小品改编成了小提琴曲,收列为自己演出的保留曲目,使其广为流传,终成名曲。

幽默曲又名滑稽曲,是流行于 19 世纪的一种幽默风趣、明朗愉快的器乐曲。但德沃夏克的这首《幽默曲》,其实并不诙谐,除非演奏得夸张一些,第一段的跳跃感更强些,那或许能听出一丝幽默与诙谐。幽默曲为 A-B-A 三段式,第一段中的跳跃感来自带三十六分休止的附点节奏,音符一长一短,像是孩子蹦蹦跳跳地走路,逗人欢乐。

但在我听来,作曲家的本意是想表现纯真与可爱吧!而且,管弦乐版的幽默曲,自然将这首音乐小品演绎成了大气上乘之作。新婚燕尔,联想起与爱人长长的恋爱之路,聆听这首乐曲感慨万分,融入了自己的百般情愫。

起首是漂亮俏皮的小提琴音,宛若一位不谙世事、活泼可爱的女孩,款步走来;大提琴飘出相同的旋律,却稳重厚实又不失优雅。而后相互缠绵,曲声悠扬,令人怦然心动,如同男欢女爱,一见钟情。之后则是凄婉悲凉的乐段,弦音交错纠缠,小提琴像是带着紫丁香般的忧郁,揉弦之声如泣如诉,最终引出悠远的弦乐,展现了一幅波澜壮阔的画卷。大提琴与小提琴再次重复开头的主题,却显得悠缓沉稳,平平淡淡中蕴藏了更加深沉的情

感，从从容容里包含了更加丰富的人生内涵。那正像是我们两人的爱情故事——经历了艰难曲折，最终平和圆满。

能有这样一首美妙的乐曲，镶嵌于自己的青春记忆，那是怎样一种幸福？应该庆幸，我在最美的岁月遇见了最美的音乐。

如今的小城，婚庆服务业发达。一次参加婚宴，听到了德沃夏克的《月亮颂》，莎拉·布莱曼的演唱，虽然不是我钟爱的版本，却也生出一份亲切感。薄纱似的嗓音演绎的朦胧歌声中，一对新人举起一大瓶香槟，将象征着甜蜜爱情的香槟酒缓缓倒入叠成塔形的酒杯中，婚礼司仪深情祝愿他们永浴爱河。

这首《月亮颂》，一下子把我拉回了动人的青春记忆，拉回了记忆中那场简朴的婚礼——没有司仪，没有香槟，没有绚丽的灯光，没有热烈的祝福……却有至美的音乐回旋在乡村的夜空，至纯的女声以歌代诉一腔柔情。有这典雅的音乐相伴，就是人生里最美的印记！

《月亮颂》是歌剧《水仙女》中的一首女高音咏叹调，旋律优美，动人心扉，如今已成为音乐会上经常演奏的曲目。《水仙女》是根据捷克著名诗人杰罗斯拉夫·克伐比尔的诗剧《月亮颂》改编的三幕歌剧，德沃夏克于花甲之年创作，是他创作的10部歌剧中最出名的一部。这首咏叹调出现在第一幕，水仙女鲁莎卡于月夜从湖底升上水面，面对皎洁的月亮倾诉自己内心对爱情的渴望。

这是一个在欧洲广为流传的民间故事：水仙女鲁莎卡爱上了常到湖边散步的王子，她请求女巫帮助，女巫答应了，但有条件——她将变成哑巴，一旦失去王子的爱，她将永远生活在湖的最深处，除非有尘世之人为她付出生命；鲁莎卡和王子相爱了，但就在他们在城堡举行婚礼的那一天，来宾中一位邻国公主，当

面侮辱鲁莎卡，并挑逗王子，与之相爱，水仙女痛苦万分；关键时刻，王子又被那位公主抛弃，他幡然悔悟，四处寻找鲁莎卡，决意赎罪，最后于湖边再次相见，王子不顾反对，倒在了鲁莎卡冰凉的臂膀上，接受着死亡之吻。

"银色的月亮高挂天空，你的光芒映照四方，漫游在辽阔云天。凝神朝窗户张望，啊，月亮留下吧，留一会儿吧！告诉我，我的爱人在哪里？……"飘渺的竖琴、悠长的木管、轻柔的弦乐缓缓地流淌，引出一个纯净的女声——弗·冯·斯塔德圆润柔美的嗓音唱出了一片迷离幽邃的意境，唱出了一种深切绵远的情怀。尤其是那最后的高潮，空灵的嗓音直逼悠远的夜空，嫦娥奔月般令人遐想万千。

众多女高音演唱过《月亮颂》，各有千秋。在我听来，莎拉·布莱曼的嗓音显得有点单薄，宛若柔夜喁语，虽有浪漫气息，但渲染不了爱之深情之切；俄罗斯女高音安娜·耐瑞贝科声音华丽，角色把握到位，《月亮颂》也是她的代表作，但感觉声音的穿透力弱了些。而我钟爱的是弗·冯·斯塔德的演唱，或许是先入为主，且带着新婚蜜月里的浓情。

那首《月亮颂》讲述的是一个伤感的故事，而我们的爱情美梦成真，花好月圆。当年的夜晚，虽然没有圆月，但聆听这首《月亮颂》，总让我想象着那是一个明月之夜，月光透过夜的面纱，宁静柔和地照耀大地，窥视着我们隐秘而美好的心事……

乐曲档案

幽默曲（Humoresque），又名滑稽曲，是流行于19世纪的一种幽默风趣、明朗愉快的器乐曲。1894年，德沃夏克在祖国捷克的苇梭卡地区度假，其间一连写了8首《幽默曲》，皆为钢琴

独奏作品。其中的第七首《幽默曲》(OP.101，NO.1)广为流传，深入人心。

歌剧《水仙女》是德沃夏克根据捷克著名诗人杰罗斯拉夫·克伐比尔的诗剧《月亮颂》改编的三幕歌剧。该剧于1901年3月30日首演于布拉格民族剧院（即国家歌剧院），演出极其成功。剧中最著名的是水仙女所唱的咏叹调《月亮颂》，已成为音乐会上必不可少的曲目之一。

26.

德沃夏克：弦乐四重奏《美国》

另一面美国印象

某年某月某日，航班延误，滞留于首都机场停机坪，费城交响乐团的4名乐手趁此在机舱里来了一段即兴演出……我是从央视新闻频道看到了这则新闻，吸引我注意的是那段音乐——德沃夏克的弦乐四重奏《美国》。此前，帖子在网络上转得很热。有网友评论：选择这一首乐曲，是有深意的，优美的旋律能缓解人们焦躁不安的情绪。新闻里采用的是第四乐章热闹的尾声，随后便是一阵由衷的掌声。

主持人评论道："所有的中国人都会抱怨工作太忙、休息的时间太少了，空出来的时间本来可以用来休息的，却大多用来生气、发火、烦躁。当我们能使环境变好时，我们要努力；有时候我们无法改变环境，就不妨换一种心境。"

讲得很有道理，但那些旅客是在听了音乐之后才安静下来的——那便是音乐的魅力！而不是评论所达到的功效。所以，换个角度说，我们还没有为旅客们准备好这样的精神美餐。更深入

地想一下，美国人竟还有如此轻盈柔美的一面，怪不得费城交响乐团的乐手会选择这一首乐曲进行即兴演出，原来也是想展示一下美国的文化软实力。能够安慰一下的是，那首弦乐四重奏《美国》也不是百分百的美国货，而是捷克音乐家德沃夏克的杰作。

位于美国腹地的爱荷华州斯比尔城，是捷克人开拓的居留地。1893年夏天，本想回到波西米亚去看望孩子的德沃夏克，受邀来到这里避暑，后来留在布拉格的4个孩子也一起来了。他说："这是一个道地的捷克乡村，他们有自己的学校、教堂，所有的一切都是捷克的风味。"回到纽约后，德沃夏克还回忆道："和他们在一起的时候，我感到了无上的愉快，他们也十分喜欢我，特别是那些老年人，我在教堂里为他们演奏捷克宗教歌曲，他们听了都高兴得很。"

夏之梦

后来，他把斯比尔城得到的印象，写成了F大调弦乐四重奏（编制为二把小提琴、一把中提琴、一把大提琴）和包括两把中提琴的降E大调弦乐五重奏。与《第九交响曲》创作了半年多时间形成巨大的反差，弦乐四重奏《美国》仅仅花了3天时间就写成了初稿，算是一挥而就。1894年元旦由柯乃索弦乐四重奏首演于波士顿，1月12日再度由该团在卡耐基音乐厅演出。

何以有《美国》这一标题？那一定是对这块土地充满了感情，在把《第九交响曲》命名为"自新大陆"后，又把这首弦乐四重奏取名为"美国"。当然，这种感情在《第九交响曲》中已经体现了出来——昂扬进取的奋斗精神和深沉郁积的乡愁情怀——两种看似难以调和的矛盾情感，在新旧文明的冲突与融合中得到了完美的体现。而当德沃夏克创作这首弦乐四重奏时，他的心情似乎平静了下来，音乐已没有那么强烈的冲突，所表现的"美国"也不是那种刚踏上新大陆的新鲜而强烈的观感，而是深

入普通美国人的内心深处。于是，陌生喧闹的都市背景换成了亲切怡悦的乡村印象，加上弦乐四重奏格局细小，节奏轻快，也就展现了一个柔美活泼而富内涵的美国。

倾听那第一乐章，充满着妙不可言的平静。第一主题由中提琴在轻细的震音背景之上宛转地奏出，优美的旋律透出一份温暖明快的嬉戏色彩，又包含了一种难以言说的亲密感，那是与自然的亲密，与朴素乡民的亲密。有人说听那音乐"仿佛黄昏时坐在湖边"——湖光山色两相和，那应是在山水相亲的愉悦中，在片刻美好的满足中沉静下来，任时光流水般地轻轻淌过自己的心头，记忆是湖中缠绵的水草，油油地向你招手。这时，第一小提琴奏出乡土气息的第二主题。洋溢着淳朴动人的美，并具有浓郁的"美国"风味——印地安人五声音阶音乐特性。与占主导地位的第一主题相比，飘掠而过的第二主题给人的印象更加深刻，那一定是触摸到了心中最柔软的地方，一唱三叹，如怨如慕，如泣如诉，却又在刹那间消融在无风无浪的波光静影中了。时光是最美的镜子，会将所有的酸楚与苦痛静静地映照成烟雨迷蒙、水墨淡然的风景，让你只会欣赏那一份隐约的美丽，而没有一丝当初的幽怨。

轻柔的夜成了心灵的主宰，漫无边际的夜色，漫无边际的惆怅，幻化成一张不可穿越的网。第二乐章中，小提琴、大提琴先后缓缓地奏出那一段感伤而柔美的乡愁旋律。随后缠来绕去，像是已泣不成声了。深深的怀旧，长长的思念，萦绕在小提琴的细声抽泣中，低徊于大提琴的柔声歌唱里，直至沙哑地渐弱下去。

哪里来的乡愁？又为何那么深沉？其实，德沃夏克在爱荷华州斯比尔城度过了一个亲切而愉快的夏天，他在那里如同回到了故乡，而且他的儿女也来消暑了，一家人得以团圆，何来乡愁？

那是为拼搏在新大陆上的捷克老乡们而生的一缕浓浓乡愁，德沃夏克终究要回到故乡的，但他们呢？不知何时回故里。或者，那是黑人灵歌中孤寂的渴望，故乡早已远去，成了海上一座飘渺的荒岛，现实只能是"反认他乡是故乡"。再就是那印第安人无所依靠地回望沉沦的故乡，在似乎变得面目全非的陌生世界里演绎着悲欢离合。其实，这首弦乐四重奏创作于3名易洛魁族的印第安人到爱荷华拜访他之后，而乐章开始的旋律也被认为是一个印第安式的主题。正是那种悲悯的情怀触动他写出了如此饱含乡愁的曲子。德沃夏克是一个纯粹的平民，具有真正的民间本质，在他那粗犷的外形之下，蕴藏着崇高善良的内心。所以，他音乐中的乡愁能渗入每个普通人的心灵。在美国，一些黑人歌唱家朋友经常到德沃夏克家聚会唱歌，德沃夏克也经常去美国贫民区与普通人交往。当知道他的安魂曲要特别为工人们演奏一次，德沃夏克写信到波西米亚这样说："真有意思，这些穷苦的人们为了一些面包屑而整日地辛劳，他们为什么不应当也有一个机会去认识巴赫、贝多芬、莫扎特呢？"在他看来，无法排遣的乡愁可以通过两种途径来疏导——宗教或音乐。

德沃夏克的可贵之处是把音乐处理得哀而不怨，不会让人陷于绝望之境，刚刚还布满天空的惆怅之云，一下子又会被风吹散得无影无踪。第三乐章的开头，由第一小提琴奏出的美妙旋律好似啁啾鸟鸣声，流淌出一股激动而喜悦的心绪。据说其灵感也的确来自德沃夏克在美国乡间听到的鸟儿歌唱，甚至有人说它是一支模仿美国鸟类叫声的狂想曲，清新活泼得让人心醉。中间大小调之间的转换传神地表达了心头掠过的一缕愁思，虽有些缱绻与不舍，但于心潮起伏中，蓄积了奋进的力量。

第四乐章的节奏更为轻快了，贯穿乐章始终的是一个轻盈跳

跃的主题，洋溢着欢愉的气息，其间的穿插部分为抒情的民歌风旋律，尾声在热闹中完美结束。有人因这个乐章联想起了火车，认为音乐强烈暗示了铁路的延伸和火车的奔驰。太具象化了总有些牵强，但想象起来也真有点人在旅途的感觉。那应是"春风得意马蹄疾"的旷荡，花团锦簇，掠眼而过，一扫郁闷之气，才发现人生如此美好；那应是"千里江陵一日还"的酣畅，身如脱弦之箭，顺流直下，抬望眼崇山峻岭飞转，何等畅快之旅；那应是"青春作伴好还乡"的欣喜，家园何处，纵情驰骋，心似鸿雁，飞到天尽头。

德沃夏克的艺术本质是自抒性灵。几乎是自学成才的他创作时往往煞费经营，而在他完成的作品里，却毫无造作之病。他的作品能一下子抓住听众的心灵，连他自己也认为这是上帝给他的天赋。而这首有感而发的急就章，更是酣畅淋漓地抒发了自己的性灵，他以那样欢乐的心情去描绘自然纯朴的乡村风光，并折射出一群普普通通的美国人的心态，因而被赋予了美国崛起之初的特征——清新朝气的家园，欢快轻盈的节奏，无影随形的乡愁。

这就是另一个美国，你所不熟悉的美国！

乐曲档案

《F大调第12号弦乐四重奏（美国）》（OP.96），这首作品作于1893年6月，1894年1月1日首演于波士顿。

第一乐章：从容的快板，F大调，奏鸣曲式。

第二乐章：慢板，a小调，三段体。

第三乐章：极快板，F大调，三段体的谐谑曲。

第四乐章：极快板，F大调，不规则的回旋曲式。

夏·星空之吻

(肖邦《夜曲》)

夏·流水之韵

(古琴曲《流水》)

夏·草原之约

(鲍罗丁 《在中亚细亚草原上》)

夏·田园之梦

(贝多芬《第六交响曲》)

27.

贝多芬：《第六交响曲》

心中的田园

童年记忆中的夏天，印象深刻的是心旷神怡的布谷鸟声——鸟儿飞翔在天边，鸟声回响在心中，伫立乡野，那颗孩童的心正憧憬着外面的世界；再有就是带来些许恐慌却又难抑兴奋的雷雨声——一片乌云慢慢涌上头顶，雷声环绕，风声四起，闪电也在窜跃着，孩童们从田野里飞奔回家……

如今聆听贝多芬的《第六（田园）交响曲》，一定会在这样生动的回声中忆起童年，当然是在乡村，那股清新的田园风味则久久弥漫于心田。

一提起贝多芬，大家总会联想起的他的《英雄交响曲》《命运交响曲》……只是这些钢铁意志般的音乐洪流并不让人感觉亲切，更难融入其中。许多人对于贝多芬，存在一种隔膜，要么把他当神一样供着，要么质疑他的伟大。就连德彪西也说："如果说《田园交响曲》是杰作的话，这个词用在贝多芬的其他作品上就失去了力量……"

所以，有人建议，聆听贝多芬的音乐，从《田园交响曲》开始！我也是如此，恰好是一开始就接触到了他的"田园"。

贝多芬"性本爱丘山"，对大自然的热爱贯穿了他的一生。童年的贝多芬，4岁起就由一个又专制又酗酒、时而粗暴的父亲严酷地施教。父亲对他寄托了太多的希望：成为一个莫扎特式的神童。但贝多芬不是神童，虽然他擅长钢琴。繁重的作业几乎让他恨死了音乐这门艺术。

大自然成了少年贝多芬心灵的避风港。早早地养家糊口、挑起家庭重担的他，总会独自一人沿着曲曲弯弯的小路，漫步于波恩郊外的田野。或许，只有纯朴的大自然才能慰藉他伤痛的心灵，重新唤起美好的情感。

在维也纳，贝多芬每天沿着城墙绕个圈。置身乡野的他，不戴帽子，顶着太阳，冒着风雨，让自己的身心完全融入大自然。他的好友查理·纳德说："从未见过一个人像他这样地爱花木、云彩、自然……他似乎靠着自然而生活。"而贝多芬写道："世界上没有一个人像我这样地爱田野……我爱一株树甚于爱一个人。"

贝多芬喜好频繁地搬家，常常居住在郊外或城乡交界处，以便亲近大自然。《田园交响曲》的创作延续了两年多时间，1808年夏天，最终完成于维也纳郊外的村庄海利根施塔特——这是他6年前曾经绝望地写下《海利根施塔特遗嘱》的地方，而在《田园交响曲》的美妙意境中，重新听到他对自然和生命的热爱，这不同于《英雄》《命运》所表现出来的慷慨激昂的情绪，而是一种真挚平和又深沉热烈的情感。

《田园交响曲》的独特之处在于标题，每个乐章还都有小标题。另外，这是作曲家独一无二的由5个乐章组成的交响曲，分别是：初到乡村时被唤起的愉快感受；溪畔景色；乡村欢乐的集

会；暴风雨；牧歌，暴风雨过后欢乐和感激的心情。音乐中的乡村集会、狂风暴雨或许让你感觉到喧嚣，体会到恐惧，但其他的3个乐章让你真真切切地发现了世外桃源般的乡村。尤其是第一、二乐章宁静质朴的田园风味，缭绕在城市的居所，或是疲惫的旅程，让你悄悄地忘记了时间的流逝。

一进入"田园"，便会发现音乐的奇特之处：简单的乐句，丰富的意象。在大提琴与中提琴空五度和声背景的映衬下，第一乐章的主部主题由小提琴温柔地拉出，给人以亲切之感。长长的第一乐章几乎全用这个简单的乐句写成，一个短小的五音音型不间断地反复了80次。美国音乐评论家爱德华·唐斯精彩地论述："这里没有复杂的主题开展，只有开头主题的片断不断地、天真地反复，仿佛陶醉于自身的美和妩媚中，调性和乐器色彩的巧妙变化像是大自然本身的光影闪动。"

久居于嘈杂城市的人，一听到如此清新的主题，便像立于朴素的乡野，当会欢喜得要流泪。为什么不呢？在苍茫的原野上，心灵的空间无限地扩展——烦恼，只是田野里静默的一棵小草，它吸引不了你的视线；忧愁，只是天空里掠过的一朵轻云，它遮挡不了你的阳光；悲伤，只是半空中飞舞的一片落叶，它左右不了你的春天；痛苦，只是清清流水中的一缕水草，它缠绕不了你的心灵。

"初到乡村时被唤起的愉快感受"，这是第一乐章的小标题，也是我每次听《田园交响曲》的欢乐体验。

大提琴奏出舒展而宽广的副部主题，第一小提琴、第二小提琴、中提琴都以和弦分解的形式浮在上面，潺潺而流，有一种轻盈而悠长的韵味，细细品赏中，让人感觉飘浮于这片美丽的原野之上，鸟瞰静寂盛开的花海、葱郁苍翠的树林、蓬蓬勃勃的庄

稼……

音乐一直在平静安宁的气氛中进行，第一主题和第二主题反复交替，没有强烈的力度变化，铜管乐器也好像退隐了，只有温柔的弦乐和清亮的木管乐器在自然安详地流动，油然而生一种行云流水之感，任思绪在这田野里飞翔。

那会是乘着一辆急驰的汽车，行驶在辽阔原野上窄窄长长的公路——一条没有尽头的路，就像这个乐章似乎永远不会停止下来，而拂过眼帘的一片片怡人的风景，让你抛弃了现代社会的所有额外的心灵担负。

那也会是坐上一艘时光的飞船，穿梭到茂密的维也纳森林，古雅的小村庄海利根施塔特，尖塔耸立的哥特式建筑，幽静的"贝多芬小路"……在这片陌生的美丽的地方触摸一下音乐家流淌的乐思，在你孤独的灵魂里留下深深的印痕。

弦乐绵延起伏的三连音形如潺潺流水，在此烘托下，小提琴奏出悠扬、明亮、清澈的主部主题。标题为"溪畔景色"的第二乐章，音乐有如清澈的溪流，舒缓平静，偶有熏风微拂，水中晃动着云波树影。副部主题是大管深情的吟咏，仿佛陶醉的人儿按捺不住内心的喜悦，浅吟低唱，一吐为快。

法国作曲家、音乐评论家柏辽兹也忍不住要赞美第二乐章，羡慕着贝多芬的闲适之情："无疑地，作曲家创作这个美妙的慢板时，是躺在草地上，他仰望着天空，听着风声，陶醉于周围光和音的柔和的反射中；同时，还注视着、倾听着微细的白浪，当它们闪烁着，拍打着岸上的石子，发出喃喃私语的时候，这真美极了。"

随着音乐的展开，就像是听闻淙淙的溪流声慢慢地前行，林木葱郁，流水相伴，深呼吸，那一抹沁人心脾的绿色！"行到水

穷处，坐看云起时。"在这般轻柔惬意的音乐里，又一定会产生这般从容潇洒的心情，人生的境界宽阔了许多。

乐章末尾出现了美丽的鸟鸣：长笛、双簧管、单簧管分别吹奏出夜莺、鹌鹑、杜鹃的鸣叫声——鸟鸣山更幽，音乐也更富有诗意。

这一创造曾引起一些美学家的非议，认为"鸟鸣声是幼稚的模仿"。为此，罗曼•罗兰引用了贝多芬遗嘱中的一段话进行辩护："当我旁边的人听到远处的响声而'我听不见'时，或'他听见牧童歌唱'而我一无所闻时，真是何等屈辱。既然他什么都已无法听见，他只有在精神上重造一个于他已经死灭的世界。就是这一点使他在这一乐章中唤引起群鸟歌唱的部分显得如此动人。"

是啊，创作此曲时贝多芬已经双耳失聪，贝多芬在乐谱上注明夜莺、鹌鹑、杜鹃的字样，更深地体现了他对自然的热爱与依恋，他在用心灵感受田园、感受自然、感受乡村生活，也多么希望无声的世界里响起最纯真的鸟鸣声。而且对于乐曲的标题，作曲家本人也并不希望听众欣赏这部乐曲时只是简单地"对号入座"，他称这些描绘为"绘情多于绘景"。

不明白那些美学家为什么要讨厌音乐中的鸟鸣声呢？就像陶渊明描绘的这幅水墨画般迷蒙的乡村风景："暧暧远人村，依依墟里烟。狗吠深巷中，鸡鸣桑树颠。"其中的狗吠鸡鸣声不正衬托出了田园生活的宁谧、舒适、自然、恬淡？除非你不爱淳朴的乡村生活。

于现代人而言，闲适淡然的田园生活越来越多地存在于记忆中，或是温馨的梦里。聆听贝多芬的《第六（田园）交响曲》，那个遥不可及而又充满诗情画意的田园梦或许又生动地展现在你

的眼前。在音乐中归隐田园!

 乐曲档案

《F 大调第六交响曲》(OP.68),又名《田园交响曲》,完成于 1808 年。贝多芬亲自命名为《田园》,这是他少数的各乐章均有标题的作品之一,也是贝多芬 9 首交响乐作品中标题性最为明确的一部。

第一乐章:初到乡村时被唤起的愉快感受。不太快的快板,F 大调,2/4 拍子,奏鸣曲式。

第二乐章:溪畔景色。很快的行板,描写的是"溪边小景",降 B 大调,12/8 拍子,奏鸣曲式。

第三乐章:乡村欢乐的集会。快板,F 大调,3/4 拍子,谐谑曲。

第四乐章:暴风雨。快板,f 小调,4/4 拍子。

第五乐章:牧歌,暴风雨过后欢乐和感激的心情。小快板,F 大调,6/8 拍子,回旋的奏鸣曲式。

28.

贝多芬:《第四钢琴协奏曲》

为青春点燃梦想

蓦然想起青春岁月里的夏天,想起了贝多芬的《第四钢琴协奏曲》,无缘无故,或者只是因为季节的撩拨,一段遥远的记忆顿时鲜活了起来。哼一下乐章里壮阔的主题,心中莫名有了些激动,可比想起一首老歌要激动多了,也明白了那些古典音乐早已融入我的人生——那些主题镌刻在了心底。再去看一下第四、第五钢琴协奏曲的视频,伯恩斯坦担纲指挥,齐默尔曼演奏钢琴,维也纳爱乐乐团,1990年录制。让我感动的是伯恩斯坦:满头的白发,面带着笑容,手舞足蹈的样子,高潮处甚至要蹦跳起来,一定是深深地沉浸在这音乐中,好可爱的老头!

"不管我们认为自己多么理智,到了这神秘境界的边沿,便完全无法跨入……如果你爱好音乐,无论你怎样狡辩抵赖,你一定得相信冥冥中那个力量。"伯恩斯坦如是说。

所以,我内心底的贝多芬,回旋的是《第四钢琴协奏曲》。

如果用理智来回答:那是贝多芬的中期作品,而且是钢琴协

奏曲。在波恩宫廷乐队中，少年贝多芬是一名管风琴师；来到维也纳的青年贝多芬，更有名望的身份是一位钢琴家——"维也纳的演奏名家都对这位来自外乡的名不见经传的年轻音乐家的天赋感到震惊。"钢琴似乎更能细腻委婉地诉说他隐秘的心事，中期的交响乐则更能表达他宏大的叙事和深刻的思想，因此这时期贝多芬的钢琴协奏曲，更像是独奏家与管弦乐队的一种音乐对话，减少了娱乐性和炫技性，具有了交响性；也更关注内在的东西，而不是激烈的外在情绪表达。《第四钢琴协奏曲》便是其中的代表，那是清新的，又是富有朝气的；是恢弘的，又是贴心的。

如果用情感来回答：是冥冥中的安排，让这音乐陪伴我走过了青春。一段并不壮阔的岁月，却同样充满了奋斗的气息；一些并不困苦的日子，却同样蘸满了忧郁的心情。是那部钢琴协奏曲，给了我沉思中的力量，驱散了天空中的愁云，时光在清丽的钢琴声中明朗了起来。还记得乡下宽大的阳台，站在那儿眺望着丰收时节的田野。那时向往的是外面的世界，如今回味的是纯朴的乡野，还有一遍遍回响的音乐声。

那一年夏天，休养在乡下老家，多雨的日子，我不喜欢闷坐在屋子里，常常在宽大的阳台上踱来踱去，屋内的录音机放着盒带音乐——贝多芬的《G大调第四钢琴协奏曲》。天空中乱云飞渡，乡野里雨雾迷茫。明亮的钢琴声从窗子里飘出，海潮般一浪接一浪地汹涌而来，激荡在潮湿的空气中，开阔了人生的视野，又如和煦的风一层层地吹开心中密布的云儿，照进绚烂的阳光；再听独奏钢琴和乐队的对答，如光明与黑暗激烈的抗争，沉重而又给人希望；最终，胜利的号角远远传来，钢琴激动地蹦跳了起来，王者凯旋，欢呼雀跃，逍遥的钢琴述说着发自内心深处的喜悦……

原来,喜悦可以和悲戚一样的动人心魂。感谢音乐,感谢生活,刚接触贝多芬,就送给了我这首富有青春气息的钢琴协奏曲(德国著名钢琴家肯普夫曾说这是"所有钢琴协奏曲中最美丽的"),让我在灰暗的日子里找回了信心和激情。

钢琴在乐曲的开头直奔主题,这是《第四钢琴协奏曲》的不同凡响之处。这个主题与《第五交响曲》的"命运敲门声"源于同一思想,也差不多是在同一时间里酝酿出的主题。但在这里,这个主题却十分的抒情,温存中给人以思考和力量。随后,乐队引出优美如歌的第二主题,婉转中仿佛绽放出明亮的跃动的火花。

夏之梦

整个第一乐章没有复杂的结构,时而是轻缓温柔的诉说,时而是优雅亮丽的歌唱,让人沉醉在了天堂般的美丽中。特别喜欢那清亮的钢琴声从厚实的音乐中飘逸而出,如一缕阳光穿透了云层,万丈霞光映照出一个生机勃勃的世界;又如雨后田野里飘荡的清新气息,此起彼伏的绿浪里舒展着憧憬的情怀,如何不让人心醉?尤其是那华彩乐段钢琴深情款款的表白(长达近四分半钟),轻盈处,如颗颗珠玉滴落于心湖,漾起圈圈微小的涟漪,于寂静中悄悄地弥漫开来;激昂时,如淙淙山泉奔流而下,溅起朵朵绚烂之花,回响在鸟语花香的深林中。

钢琴和乐队的对话,真切地体现在了第二乐章。乐队奏出恐怖的断音主题,而钢琴独奏叹息般地应答着。李斯特曾把这对话解释为希腊神话中的奥尔菲斯(Orpheus)用音乐驯服地狱里的魔鬼。一方严厉,一方温和,一方命令,一方祈求,这钢琴就像是机智勇敢的奥尔菲斯,越来越宽广有力,象征地狱之鬼的乐队的音响则越来越缓和。

其实,年轻时的我,不爱听这个乐章,当然是因为那恐怖

的乐队声响，总是在忍受，希望这个乐章快点结束。但对这一乐章的印象却异常的深刻，或许心中还是一遍遍地感受了灵魂的对话，暴躁与温柔，阴郁与阳光……也于静默中一点点地蓄积力量。

齐奏的主题在低音区隐约可闻，在乐队的持续和弦中，钢琴留下数声意味深长的轻叹，音乐不间断地转入第三乐章，弦乐轻声奏出轻松活泼的主题，有如鼓舞人心的消息远远地传来，这就是第三乐章回旋曲的叠句。钢琴激动地蹦跳了起来，诉说着发自内心深处的喜悦。乐队紧随着完全爆发了出来，有如一片热烈的喝彩声，与钢琴拥抱在了一起。

平静下来的钢琴细细地梳理着内心的甘苦，满怀深情地回望来时的心路：为那一丝彩色的忧郁，摇头一笑；为那一个离去的背影，轻声一叹；为那一生不老的青春，驻足一秒……乐队的主题一次次呼啸而来，翻涌起内心喜悦的波浪，最终与钢琴一起冲向欢乐的高潮。

这就是贝多芬，让你感受到青春的彷徨与忧郁，感受到人生的奋起与辉煌，也让你明白音乐是一种回答人生命题的途径和方式。

我知道，那是青春的解读，似乎是另一个贝多芬。其实，真的听了他的《第四钢琴协奏曲》，也一定会觉得那不是想象中的贝多芬。

并非固执，而是觉得，贝多芬完全可以融入普通人的心灵之中，即使在平和的年代、平常的日子、平凡的人生里。

只要你拥有过青春，便拥有过辉煌，便能从贝多芬的音乐里获得一丝至真至纯的感动。

 乐曲档案

《G大调第四钢琴协奏曲》(OP.58)，完成于1806年，被认为是贝多芬最美丽、优雅的代表作之一，1808年12月在维也纳首演，由贝多芬亲自担任钢琴独奏，这是他最后一次以独奏家身份上台演出。

第一乐章：中速的快板。

第二乐章：稍快的行板。

第三乐章：活泼的快板，回旋曲。

29.
斯美塔那：《伏尔塔瓦河》
捷克人心中的一条大河

一条宽阔的大河，总会激起人们对美好山川的无尽想象，饱含了对美丽祖国的无限热爱，这样的歌曲，唱着唱着总会让人泪流满面。

"一条大河波浪宽，风吹稻花香两岸，我家就在岸上住，听惯了艄公的号子，看惯了船上的白帆……"郭兰英、彭丽媛、宋祖英……她们的演唱，都会让这一首《我的祖国》在聆听者的心底激起朵朵浪花。那激荡人心的旋律让人联想起的是祖国：辽阔的土地，壮丽的山河，明媚的风景，灿烂的阳光。词家乔羽笔下的这条大河是他在江西看到的长江印象，却用"一条大河"拉近了心理距离，增添了一份亲切感，激起了亿万人的共鸣。

在捷克，也有一条母亲河成为祖国的象征，并被谱写成了交响曲，同样冠之以"我的祖国"之名，这就是捷克作曲家斯美塔那于1874—1879年间创作的包含6首乐曲的交响诗套曲《我的祖国》，其中的第二乐章为《伏尔塔瓦河》，也是这套作品中演出

频率最高的一部交响诗,后来被誉为捷克第二国歌。

伏尔塔瓦河是捷克共和国境内最长的河流,全长435公里。源出捷克西南部波希米亚的舒马瓦山,流向东南再折向北,穿过南捷克盆地,流经啤酒之城布杰约维采;又横切中部高地,形成深而窄的圣约翰峡谷;继而流向首都布拉格,拥有400多年历史的查理大桥跨越此河;最终到达边境古城维谢格拉德后汇入拉贝河再至易北河。

斯美塔那为《伏尔塔瓦河》作了细腻的描写:"……两条小溪流过寒风呼啸的森林,汇合起来成为伏尔塔瓦河,向远方流去。它流过猎人号角回响的森林,穿过丰收的田野。欢乐的农村婚礼的声音传到它的岸边。在月光下,水仙女们唱着蛊惑人心的歌曲在它的波浪上嬉游。……伏尔塔瓦河从圣约翰峡谷的激流中冲出,在岸边轰响并掀起浪花飞沫。在美丽的布拉格的近旁,它的河床更加宽阔,带着滔滔的波浪从古老的维谢格拉德的旁边流过……"看得出作曲家对这一条河流所饱含的深情,相比文字的描述,作曲家用音符描摹的伏尔塔瓦河更为真切,也更能打动人心。

夏之梦

全曲由引子及6段音乐加尾声组成(共8段)。那音乐像是带你进行一次迷人的伏尔塔瓦河二日游,从源头出发,到下游河口,或在河边漫步,或从空中俯瞰,或沉醉在朦胧月光下,或放歌于浪漫风景里……壮美河山激起一片豪情。

引子是用清冷的长笛奏出快速上行波动的十六分音符,温暖的单簧管随后以下行波动的音型汇入,小提琴清脆的拨奏、竖琴晶莹的泛音犹如飞溅的浪花……这就是伏尔塔瓦河的源头,位于舒马瓦山的森林深处,潺潺鸣泉,阵阵林涛,让人觅得一个幽邃的地方,亲近自然,深呼吸,还可以想象阳光穿透了密林的缝

隙，照耀着翻卷起的朵朵浪花，涓涓溪水银辉闪烁。

渐渐地，水流越来越大，水势越来越猛，汇聚成一条波涛翻滚的河流——伏尔塔瓦河。贯穿全曲的伏尔塔瓦河主题出现了，由双簧管和小提琴奏出宽广流畅、优美如歌的旋律，弦乐再铺排开来，给你一片宽阔的视野，好似飞翔在空中，将起伏的山丘、苍翠的森林、奔涌的河流尽收眼底。在音乐此后的发展中，这个主题以大小调交替的方式，把一腔激情步步推向高潮；也与几个插部主题相交错，形成了近似回旋曲的结构形式。

滔滔前行的乐队里忽然加入了辉煌的圆号和小号，那是狩猎的号角声？伏尔塔瓦河正流过一片茂密的森林，乐队厚重的音响塑造着森林的形象，让你联想起重重密林里惊险刺激的狩猎场面。

渐渐地，号角声远去，弦乐整齐地奏出轻快的波尔卡舞曲，那应是暮云合璧，伏尔塔瓦河流过平畴沃野，一场喜庆的乡村婚礼热热闹闹地举行……你想象自己坐在游船上，听那热烈的舞曲声声入耳，远远地勾起一片淳朴的乡情，恨不得汇入了跳舞的人群，一起分享那份单纯的欢乐。

宁静柔和的管乐夜幕一般徐徐降临，一切沉入了梦乡。长笛和单簧管再度奏出起伏波动的音型，竖琴拨响串串琶音，仿佛水波轻漾，风起涟漪，在这迷蒙的背景下，小提琴则在高音区奏出晶莹而柔美的慢板旋律，好似水仙女在月光下长袖起舞。这个源自斯拉夫民间的神话传说，后来由捷克著名作曲家德沃夏克创作成歌剧《水仙女》，讲述了一个水精灵的爱情悲剧。而在伏尔塔瓦河畔，圣洁的水仙女是一缕飘渺的银光，是一个纯净的幻梦，缠绕在你的灵魂深处。

不知不觉夜已逝，一束明亮的光袭来，跃动在梦的东方，猛

然刺破了夜幕，伏尔塔瓦河在黎明中苏醒。这时的伏尔塔瓦河主题，更显宏伟、宽广，如同一种不可抵御的力量奔腾不息。

随后，铜管乐器和定音鼓加入，乐队运用宏大的音响，描写了河水在经过圣约翰峡谷时所形成的汹涌激流，巨浪猛烈地冲击着峭壁，发出阵阵雷鸣般的吼声。乱石穿空，惊涛拍岸，卷起千堆雪，这是一幅惊心动魄的景象。音乐忽然沉寂了片刻，然后又爆发出来，大河冲出险境，景色豁然开朗，伏尔塔瓦河的主题由原本柔和、暗淡的小调转为明朗的大调，显得更为波澜壮阔，满载着胜利的喜悦滚滚向前。

最后，伏尔塔瓦河流到了离布拉格不远的边境城堡维谢格拉德，尾声中出现了交响诗套曲《我的祖国》第一乐章中"维谢格拉德"主题，整个乐队高昂地奏响这史诗般庄严的主题，热情歌颂捷克民族光荣的历史、绚烂的文明。音乐一轮轮渐弱下去，直至细若游丝，好似沉浸在历史的光环里……突然，乐队以两声有力的和弦强奏猛地结束了全曲。

音乐戛然而止，"游程"结束，意犹未尽、心潮澎湃的"游客"忍不住再去回眸这一条壮美的河！于我，定会仿效一下中国古代的文人雅士，整出个伏尔塔瓦河八景来：幽林听泉，大河奔涌，林中狩猎，乡间婚庆，月夜仙舞，云霞海曙，惊涛拍岸，古堡欢歌。韵味如何？只是我还未见过伏尔塔瓦河的真容。

曾经参加过1848年革命的斯美塔那，他的艺术理想就是用音乐帮助捷克人民争取自由和独立的斗争，培植他们勇敢乐观的精神和正义事业必胜的信念。因此，他的作品像一面面战斗的旗帜。令人惊讶的是，50岁的斯美塔那在创作《我的祖国》时，已经失去了听力，想象着那旋律萦绕在他的脑海里，回荡在他胸中，一遍遍歌颂祖国美丽的河山、传奇的历史和光辉灿烂的未

来。如今，每年五月间举行的"布拉格之春音乐节"的开幕式上，如果你有幸参加，还会听到《伏尔塔瓦河》的动人旋律。

 乐曲档案

交响诗套曲《我的祖国》是斯美塔那创作的一首交响诗。作品创作于1874—1879年间，在音乐史上有着很高的地位，历来被认为是捷克民族交响音乐的起点。作品中充满了爱国的热情，乐曲结构宏伟绚丽，音乐形象富有诗意。套曲共由6首乐曲组成，分别为维谢格拉德城堡、伏尔塔瓦河、萨尔卡、波西米亚的森林与草原、塔波尔小镇、布拉尼克山。

30.

鲍罗丁:《在中亚细亚草原上》

草原上的美丽邂逅

　　一望无际的大草原,随风摇曳的草,兀自开放的花,在小提琴高音区持续的泛音鸣响中敞开了热情的怀抱。单簧管的一声长鸣打破了亘古的宁静,拉出了一幅悠远的画面,那会是一支驼队,绵延在绿浪起伏的山丘上;辉煌的圆号继而划出一道雄浑的声线,犹如日升日落的壮美!英国管忧郁奏响的东方情调似在宣告:注定孤独的旅行启程了……风沙漫漫的旅途上,会有什么让人牵挂,又有什么令人期待的呢?

　　这便是俄罗斯音乐家鲍罗丁创作的交响音画《在中亚细亚草原上》。音乐充满着东方特征和异域风情,让人联想到的是一段艰辛而又充满诗意的旅途。身处于19世纪下半叶俄罗斯对外扩张时期的鲍罗丁,在他不多的音乐作品中,折射出了东西方文化交汇的异彩,譬如他创作的展现古代俄罗斯宏伟历史画卷的歌剧《伊戈尔王子》中,那充满异国情趣与野性之美的《波罗维茨舞曲》,则是歌剧艺术中的一朵奇葩,尤其是那纯净的女声合唱,

美得摄人心魄。

1880年，为庆祝俄国沙皇亚历山大二世·尼古拉耶维奇登基25周年，政府计划展出以俄罗斯历史为题材的系列画作，并邀请知名俄罗斯作曲家结合画作创作配乐作品。俄罗斯"强力集团"的成员里姆斯基-科萨柯夫、穆索尔斯基、鲍罗丁等人均受邀参加。鲍罗丁由此创作了交响音画《在中亚细亚草原上》。虽然这个展览会最终不了了之，但这部音乐作品却流传开来。而且，这也算一部完完全全的主旋律作品，在那宁静而宽广的音乐中你会萌生一种纯真的感动。

在中亚细亚一望无际、黄沙漫漫的宁静草原上，传来了陌生的俄罗斯音乐。远远地，听到马匹和骆驼的脚步声以及奇特而忧郁的东方曲调。一支当地商队在广袤的沙漠中长途跋涉，在俄罗斯军队的保护下，他们得以安全地完成这漫长的旅程。商队越走越远。俄罗斯音乐和东方曲调和谐地交织在一起，回声长时间萦绕在草原上，直至消失在远方。

这是交响音画《在中亚细亚草原上》总谱上的一段文字，由鲍罗丁亲自写就。从文字上品读，鲍罗丁给我们描绘的是一派祥和的商贸景象，歌颂的是一段浓郁的"军民鱼水情"。作品为双主题变奏曲式，通过两个不同民族风格的旋律形成对比，其中俄罗斯式旋律象征着俄国军队，护送着深具东方风情的中亚商队安全穿越沙漠，两个主题最终会合，以对位的方式和谐地融合在了一起，或可解读为两地人民的伟大友谊。尽管这与历史事实有着不小的差异——亚历山大二世将多个邻国的地盘纳入俄罗斯版图，还先后征服了中亚地区160多万平方公里土地。然而，作曲

家把握好了这个度,不是一味地"高歌",相反倒是很多时候在"低吟",洋溢着民族自豪感的音乐,有着更为深邃且是个性化的情感体验,使得这部主旋律作品超越了政治,超越了时代,从而流传后世。

我倒更愿意在聆听中抽去政治的历史的想象,而让自己置身于茫茫草原、漫漫风沙的孤寂旅程,触摸一段暗自惊心的美丽邂逅,足以在回忆中将这段旅程涂抹上鲜艳的色彩。

是一阵风的轻吟,是一声鸟的幽鸣,在梦中晃动,由远而近。弦乐氤氲,梦境幻化成寂寥的草原,阳光下的云影,飘忽了你的未来。聆听,飘逸的单簧管,此刻却像是踟蹰的独行客,憧憬的远方不知在何方,壮阔的圆号却在召唤,那是草原宽广的天与地!幽暗的英国管化身为娇柔的少女,漂泊在黄沙漫漫的旅途,没有恐惧,没有犹疑,淡定的旅行中却萦绕着一股莫名的忧郁。

相逢在此时,分别在此刻。乐队的齐奏中,脚步变得铿锵有力,人生变得慷慨激昂;可细细听,缠绵的弦乐,似悠长的思念在草原上荡漾,似雨后的阳光分外地明媚!

因为渴望,所以相逢;因为相逢,所以眷恋。骑上马儿,送你一程——两股不同风格的旋律终于缠绕在了一起——片刻的美好相逢融化在草原岁岁年年的荣枯里,相信来年的春天草原上的花儿定将开放成五彩斑斓的天堂!

但忆情浓处,莫恨离别时。俄罗斯主题再次悠扬放歌的时候,闪现了一片广阔的新天地。沐浴草原的风,轻轻地放下,一件件乐器,一件件心事……乐声悄悄地隐去,正如它淡淡地来。

蓦地想起,青春恋爱时,我写下的一段文字:

当你一丝温柔的笑容与这春天的旋律相融时，我的心底开始了梵阿铃的悠扬。此后的日子我总是用我全部的身心来感应你的每一个微笑，仿佛在聆听亘古沙漠中阵阵清脆的驼铃声，由远到近，又由近到远……

那不正是缥缈在梦中的中亚细亚草原吗？虽然，当年我还没有听到鲍罗丁的音乐，但内心底早已萌生这样的期盼，终于遇见，神游草原。

特别要提醒的是，鲍罗丁的首要身份是科学家，他是一位在音乐和自然科学两大领域中都有建树的名家。1887年2月，他因病去世，为了纪念他在两大领域中的辉煌贡献，人们在他的墓碑上同时刻上他创作的一串音符和他发现的药物化学公式。而这串音符就是《在中亚细亚草原上》的音乐主题……

乐曲档案

交响音画《在中亚细亚草原上》，是鲍罗丁为一幅画作所写的配乐，作于1880年。这一年是俄国沙皇亚历山大二世即位25周年，当时筹划举行一个"俄罗斯历史活动画面配乐展览会"，鲍罗丁奉命而作此曲。1881年，鲍罗丁把这部作品呈献给李斯特，并改编为钢琴四手联弹曲。原曲的总谱出版于1882年。乐曲为小快板，A大调，2/4拍子。

31.

里姆斯基-科萨柯夫:《天方夜谭》

用音乐讲述阿拉伯故事

　　里姆斯基-科萨柯夫这个名字,许是大家所陌生的,但他的一首乐曲《野蜂飞舞》想来许多人都曾听过。这是基于普希金诗作改编的同名歌剧《撒旦王的故事》中第三幕第一场的插曲,上下翻滚的音流,生动形象地描绘了野蜂振翅疾飞、袭击坏人的情景。这首乐曲常被单独演奏,用来展示钢琴、小提琴等乐器的演奏技巧。而作为听众的你,不难发现,里姆斯基-科萨柯夫的音乐"视""听"兼具,由听觉延伸到视觉,由多彩的音乐联想起生动的画面。

　　最初聆听里姆斯基-科萨柯夫的音乐,是他的《西班牙随想曲》,热烈的南国风情、绚烂的自然色彩、华丽的风俗画卷,让人认识了一个缤纷艳丽的西班牙,也让我早早地记住了作曲家这么拗口的名字。之后又听到了他的《天方夜谭》,那多彩的音色所描绘的惊涛骇浪、奇幻异景、离奇情节,以及浓郁的阿拉伯气息,在脑海里留下深刻的印象。

这些散发着奇异光彩的乐曲让我不敢肯定，里姆斯基-科萨柯夫是俄罗斯作曲家吗？是的，确实！1861年，年仅17岁的里姆斯基-科萨柯夫成为新俄罗斯乐派（强力集团）最年轻的成员。第二年，他从圣彼得堡海军士官学校毕业，随舰航海3年。据说《天方夜谭》组曲的创作灵感便是源于这3年的远洋航行。海上生活让里姆斯基-科萨科夫迷上了大海，醉心于海阔天空，感动于满天星斗……这些情绪都闪现在他日后的杰作《天方夜谭》里。当然，只能说是情绪，因为身为海军军官的作曲家仅游历到欧美等地，根本没有来到阿拉伯地区。然而他写出了让东方作曲家都望尘莫及的多彩旋律，《天方夜谭》最终被演奏了数千次，已被人们视作"流行"音乐。

更让人吃惊的是，里姆斯基-科萨柯夫是靠听觉进行作曲，缺乏音乐的专门知识。他在自传中坦承："在那时候，我不能正确地给一首圣咏谱出和声，从来没有做过一次复调法的练习，对严格的赋格只有模糊的了解；我甚至不知道增减音程或者和弦这些词儿……我在作曲中，力求依靠本能和听觉完成正确的声部写作。"其实，"五人强力集团"中的穆索尔斯基、鲍罗丁同样如此，在学院派的柴可夫斯基眼里，他们的技巧太差，作品粗糙，虽然他并不否认他们某方面的才能。里姆斯基-科萨柯夫却是一个例外，因为他年轻，而且勤奋，通过不断的学习，他终于成为一位音乐理论家、作曲家和精巧的技师，并被聘为圣彼得堡音乐学院教授，他的不少学生日后成为俄国著名作曲家，其中包括伊万诺夫、普罗科菲耶夫、斯特拉文斯基。而且，"五人强力集团"的音乐贡献离不开里姆斯基-科萨柯夫的默默付出，他后来对自己前期的作品和"强力集团"其他成员的作品作了大量的修改与整理，譬如穆索尔斯基的歌剧《包利斯·古德诺夫》、鲍罗丁的

歌剧《伊戈尔王子》，使之成为他们各自的代表作。与此不相称的是，喜欢为人作嫁衣的里姆斯基-科萨柯夫，在俄罗斯音乐史上的地位仍然无法与穆索尔斯基，甚至与鲍罗丁相比。

苏丹王沙赫里亚尔认为女人是阴险且不忠诚的，他便每天娶一个新娘，然后将其处死。但是，聪明的舍赫拉查德决定每晚给苏丹王讲一个故事，挑起苏丹王的好奇与兴致，就这样连续讲了一千零一个夜晚，最终感化了苏丹王。这便是阿拉伯民间文学的珍品《一千零一夜》(旧译《天方夜谭》)的故事主线。里姆斯基-科萨柯夫选取其中的故事创作了《天方夜谭》组曲，共有四个乐章："大海和辛巴达的船""卡兰德王子的故事""年轻的王子与公主""巴格达的节日，航船撞向有青铜骑士的峭壁"。串起这些故事的自然是舍赫拉查德，她是故事的"主角"，也是音乐的"主题"，所以这部交响组曲又被称为《舍赫拉查德》。

在交响组曲中，舍赫拉查德是委婉叙述的小提琴，出现在了每一个乐章中。第一乐章的序奏中，铜管乐奏出阴森暴戾的苏丹王主题后，在竖琴轻柔的拨弦中，流淌出一丝纯净的小提琴声，柔美婉约而富幻想色彩，温柔美丽的舍赫拉查德顿时浮现于眼前，她仿佛用诗一般的语言，讲述着充满东方色彩的神秘故事。第二乐章，开头直接由独奏小提琴奏出舍赫拉查德主题，引出卡兰德王子的故事，仿佛从幽深的时光里牵出一根细细的记忆之线，诉说不尽爱与沧桑；又似一缕兰香，柔柔地缠绕着你的灵魂。第三乐章，当欢乐的舞蹈尽兴之后，当甜美的爱情缠绵之时，恬静的舍赫拉查德主题出现了，像是在凝视着美丽的爱情，默默地送上真挚的祝福！第四乐章，一开始便是轮番出现的苏丹王和舍赫拉查德的主题，带着一丝紧张的情绪，代表苏丹王的铜管乐少了些戾气，代表舍赫拉查德的小提琴则激动了许多，似乎

故事讲述到了最关键处，又似一场看不见的思想交锋。乐章的尾声处，纯净的小提琴再次奏响柔美的舍赫拉查德主题，铜管乐低低地映衬着，象征着机智、美丽、善良的舍赫拉查德最终感化了阴冷、残酷、暴戾的苏丹王。

交响组曲《天方夜谭》像是一部交响曲，也是4个乐章，但缺少交响曲应有的曲式结构以及主题发展。其实，里姆斯基-柯萨科夫根本没有打算把这部曲子写成交响曲，而作为音乐门外汉来说，不妨就当作交响曲来听吧，其实比交响曲更易理解，因为有舍赫拉查德主题的反复出现，有标题的提示，有《一千零一夜》故事的衬托，总能听得出个大概。而里姆斯基-柯萨科夫在这部作品里充分发挥了他的特长，管弦乐配器取得了丰富的音色和清晰的效果。狂暴的苏丹王、柔美的公主，热闹的节日、温馨的宁夜，那般地对比鲜明，却又神奇地糅合在了一起。

当你听过凶残狂暴的苏丹王主题，以及恶浪滔天的大海主题后，一定会沉醉于优美的第三乐章——小夜曲般地醉人心魄。一开始是由弦乐奏出富于浪漫气息的"爱情主题"，仿佛闪现了年轻王子与公主花前月下难舍难分的缠绵景象。单簧管的滑奏一阵熏风似的掠过，那如歌的旋律一遍又一遍地渗入心灵，像是历经悲欢离合，鲜艳的爱情之花终于绽放。随后，在大小鼓颇具特色的节奏音型下，单簧管奏出舞蹈性的公主旋律，那是在爱情滋润下的心灵舞蹈，想象得出东方少女载歌载舞，欢庆这一良辰美景。爱情主题再度悠然飘出，似乎更为浓郁了，紧接着舍赫拉查德的主题羞怯登场，已不再是一个平静的讲述者，而是一个深情的祝福者——小提琴的跳音就像是热烈的祝福。最后在公主的舞曲旋律中达到高潮，圆满谢幕。

这便是用音乐来讲述的《一千零一夜》，听了之后，相信你

的脑海里一定浮现出熟悉而又多彩的阿拉伯风情,以及一个个离奇而又动人的故事。

 乐曲档案

交响组曲《天方夜谭》又名《舍赫拉查德》(OP.35),是里姆斯基-科萨柯夫于1888年根据阅读文学名著《一千零一夜》后所得的印象而创作。全曲分为4个乐章,讲述了4个故事。在这首作品初版时,作者给全曲4个乐章写下了明确的标题。

第一乐章:《大海和辛巴达的船》(庄严的广板—慢板—不太快的快板—安静的)。

第二乐章:《卡兰德王子的故事》(慢板—小行板—很快的快板—谐谑的活板—很有节制的快板—很快的活泼的快板)。

第三乐章:《年轻的王子与公主》(较快的小行板)。

第四乐章:《巴格达的节日,航船撞向有青铜骑士的峭壁》(很快的快板—慢板—庄严的不过分的快板—慢板—回原速)。

32.

穆索尔斯基:《图画展览会》

听一场音符化成的美丽画展

对于俄国作曲家穆索尔斯基的最初印象,我是在音乐教材上获得的,缘于他的讽刺歌曲《跳蚤之歌》。歌词选自德国诗人歌德的诗剧《浮士德》第一部第五场中魔鬼梅菲斯特与一群朋友在酒店里所唱《跳蚤》一歌中的诗句。作曲家独具匠心地创造了一种半朗诵、半歌唱的曲调,极富表现力,又颇有戏剧性。音乐形象生动鲜明,把昏庸的国王、狐假虎威的跳蚤以及无私无畏的人民大众刻画得惟妙惟肖。

当然,那种印象是抽象而模糊的,好像音乐老师并未给我们教唱过《跳蚤之歌》,即使听过,想来也不会深入我们的内心。远离了时代背景,那首歌曲虽然具有强烈的艺术感染力,但以我们今人的耳朵来评判:并不好听!

其实,许多国人认识穆索尔斯基,是从《图画展览会》开始的,而且是从法国作曲家拉威尔改编的管弦乐版认识了一个俄国作曲家。穆索尔斯基创作的是钢琴套曲《图画展览会》,据

统计,这首钢琴套曲的改编版本先后有60多个,我国著名指挥彭修文先生也作了一个民乐改编版。这首乐曲像是俄罗斯现实与历史的画卷与游记,引无数英雄竞折腰。而作为印象派大师的拉威尔以其丰富的音乐色彩美化了《图画展览会》,如同将一幅幅黑白照片变成了彩照,使之成为最流行、最为乐迷所熟知的版本。又有人评价:拉威尔的改编版对于《图画展览会》的推广就像3D技术之于《阿凡达》,功不可没。自然也会有乐迷听腻了这个改编版之后,又去追根溯源诚实地聆听本真的钢琴套曲。

钢琴套曲《图画展览会》确实来源于一次图画展览会——俄罗斯风俗画家、设计师、插图画家兼建筑师哈特曼的纪念画展。穆索尔斯基与他相识相知3年。1873年,哈特曼猝然离世后,好友提议为纪念哈特曼举办一次画展,共展出了400幅水彩画和素描,都是逝者生前在法国、意大利、波兰等国旅行中创作的。参观画展并深受感动的穆索尔斯基,由此创作了钢琴套曲《图画展览会》,用音符描绘了其中11幅绘画作品,再通过"漫步"主题串珠成链,重构这一场图画展览会。当然,拉威尔改编的交响组曲《图画展览会》闪烁着更为夺目的光芒。

独奏小号闪烁着金色的光彩,长号、大号紧跟而上,为"图画展览会"揭开了辉煌的帷幕……"漫步"主题让人联想起一群人庄严步入气势恢宏的展览馆中,甚至想象那是一幢哥特式的建筑,交叉拱顶之下,富有金属感的铜管乐像是领袖级人物,健步向前,威仪十足;温柔弥漫的弦乐、轻轻呼应的木管乐,则像一大群的随从,窃窃私语中,目光掠过一幅又一幅的图画。当然,也可以想象穿越长长的画廊一般的时光隧道,两壁的每一幅画则是一个个似曾相识的世界,漫步的你带着虔敬的心情向过往的时

代致礼。

在整部组曲中,"漫步"主题先后7次出现,它既是引子,又是间奏,或是独立的段落,或以压缩的、变奏的、主题片断的形式出现,渗入描摹图画的乐曲中去。"漫步"主题时而抒情时而严肃,时而悲伤时而喜悦,时而低沉时而轻快。穆索尔斯基说,"漫步"中有自己的面貌出现,不同的调式转换,好像他信步展览会、鉴赏、评论,抒发不同的观感,回忆起哈特曼时各种复杂心情的变化。

欣赏哈特曼的第一幅画是《侏儒》,但并不是一种愉快的享受,一阵阴冷的弦乐声急遽掠过,跳跃的不协和音程,痉挛似的音调,让人的心情顿时变得不安且沉重起来。那是"一个侏儒迈着畸形的双腿笨拙地走路",音乐有着强烈的颠簸之感。在强与快、弱与慢的相互交替中,最后管弦乐飞速爆发,如同一阵慌张零乱的脚步声,想象得出侏儒在众目睽睽之下逃也似的窜向阴暗的角落。在钢琴套曲中,《侏儒》的跛脚模样刻画得更为鲜明,内心的挣扎表现得也更为细腻。

随后的"漫步"主题,由各种管乐器低沉地奏出,不知是在为那个侏儒感到心酸,还是为逝去的哈特曼而心情落寞。一阵缥缈的管乐声远远传来,依旧浸润着一缕伤感的色彩,但忧伤渐渐融化于空寂的夜色里,萨克斯管梦呓般的呼唤,装点出一片朦胧的意境——那是在中世纪的古堡里,为往昔的美好孤独地歌唱,迷蒙而凄婉的歌声飘得很远很远……缠绕着谁的灵魂?这一段《古堡》的音乐,也是因画而生丰富的联想,在哈特曼的画作《古堡》中,确是一位游吟歌手,伫立在古堡前悠然而歌。聆听钢琴版的《古堡》,联想起的是德彪西的《月光》,一片清冷而荒芜的月色,远处的古堡里传来渺茫的歌声……

"漫步"主题第三次出现时,恢复了辉煌的气质,随后接上的是明快的《杜伊勒里宫》——杜伊勒里宫是毗邻巴黎卢浮宫的一座名园,是人们度假游玩的场所。音乐轻快愉悦,轻灵跳跃的木管乐表现的是叽叽喳喳的孩子,阵阵急促的弦乐声似是母亲或保姆们阻止孩子们的吵闹嬉戏,弦乐越来越响,直至变成了声声严厉的"呵斥"。

《牛车》一曲让音乐再次涂上幽暗的色彩,对应的画面是一驾波兰农家的牛拉木轮大车。远远地,低低地,弦乐映衬下的大号在呻吟,沉重而迟缓的音乐中,仿佛看到一头老牛正拖着车艰难前行,由远而近,缓缓而过。但越来越强劲的弦乐淹没了凝重的大号,似已感受不到痛苦,扑面而来的是一股负重前行的强大合力。这样的乐声中,让人想起的是另一幅画——列宾的《伏尔加河上的纤夫》。之后的"漫步"变奏,以弦乐轻轻演奏,灰蒙蒙的色调渲染出一种黯然的情绪。很快,《雏鸡之舞》一曲的出现,完全改变了气氛,弦乐的拨奏,木管乐短促的吹奏,形象地刻画了一群小鸡轻盈蹦跳、快乐啄食的可爱模样。在哈特曼的素描中,一个孩子的头和脚正从一个大蛋壳中钻出来,活泼、诙谐的音乐则迸发出一份浓浓的童趣。无论是钢琴版,还是管弦乐版,都极为生动自然。

笨重的管弦乐于威严中透出一份傲慢,令人想起的是古代官员出行时的浩大声势,一路回避肃静;幽幽低吟的木管乐声中,不停打颤的小号如同哆哆嗦嗦的小民,颤巍而立,鞠躬请安,甚至是匍匐在地了。乐曲《两个犹太人:胖子和瘦子》刻画的是哈特曼的画作《犹太富人》和《犹太穷人》。渐渐地,凝重的管弦乐与哆嗦不止的小号合在了一起,但井水不犯河水,两段旋律完全融不到一块——一个趾高气扬、咄咄逼人,一个低声下气、战

战兢兢。与哈特曼的画作相比，穆索尔斯基在这段音乐中，将两个人物漫画化了，形成了强烈对比。

"漫步"主题变奏再现，随即轻快的音乐将人们引入了《利莫日市场》。"利莫日"是一座法国古城，哈特曼曾在那里即景创作，描绘了集市上的女商贩们推着手推车、相谈甚欢的情景。弦乐、木管、铜管一拥而上，疾速跳跃的乐声表现了市场上熙熙攘攘的人群，以及嘈杂零乱的场景。聆听钢琴版的这首乐曲，还会听出伶牙俐齿的女商贩们相互间的谩骂与争吵。

喧闹的乐声戛然而止，代之而起的是阵阵森严的铜管乐声，将听众带到一个神秘而恐怖的地方——《地下墓穴》。首先看到的是"罗马时代之墓"，在哈特曼的画中，导游提灯，画家本人和他的朋友举目凝视，却是三个模糊的背影。铜管乐声渐弱下去，终止于象征死亡的锣声。随后是"用冥界的语言与死者交谈"，"漫步"主题再次出现，却是以飘浮的木管乐奏出，恍恍惚惚，伴之以低柔的弦乐，透明的竖琴，营造出一个安详而神秘的梦境，在梦里，与神灵对话——穆索尔斯基在为标题所作的注释中写道："亡友哈特曼的创作精神带着我向死神走去，向死神发出呼唤，死神体内开始散发出暗淡的红光。"想来，这是作曲家通过音乐与亡友进行超越时空、超越生死的精神交流。

神秘安静的氛围突然被《鸡脚上的小屋》一曲打破。管弦乐声一齐爆发，音乐如潮般滚滚而来，狂野的节奏中响起尖锐的管乐声，紧张气氛骤然而起，会不会吓人一跳？这首乐曲的副标题"巴巴亚格"，是俄罗斯童话中的妖婆名字，她将人骨头放到白钵里捣碎之后做成糊糊当食物，还乘着白钵满天飞。而哈特曼的画中，把一只钟设计成鸡脚上的妖婆小屋的形状。在

那乐声中，你是不是听到了女巫发出的哨声、叫声，还有她御风而行时的呼啸声？

　　急促的音流在片刻停顿后直接进入《基辅大门》一曲，出现了与"漫步"主题相似的音调，但显得更加庄严宏伟，仿佛一个隆重的庆典，万众欢腾，一支雄壮的队伍在广场上阔步前行。随后是宗教圣咏式音乐，宁静而虔诚，仿佛是内心的感悟与升华。两段音乐反复交替之后，音乐似一步步从黑暗迈向光明，在钟鼓齐鸣中攀至辉煌的巅峰！当年，沙皇亚历山大二世躲过暗杀，决定在基辅建一座门楼，哈特曼参加创作竞赛画下了一幅设计图，画中的门楼戴着古代俄罗斯头盔式的圆顶，具有神话般的幻想色彩。穆索尔斯基的音乐则把它变成了一首辉煌的赞美诗。这个尾声接近于柴可夫斯基《1812序曲》的结尾：古老的俄罗斯赞美诗《主啊，拯救你的子民》的旋律恢弘呈现，洋溢着一片胜利的喜悦与光荣，震耳欲聋的11响炮声和教堂的钟声相继响起，音乐在万众欢腾的节日气氛中结束。《基辅大门》的音乐于辉煌之上，更有一种豪迈感，恍如穿行于一个伟大的时代。即使是在钢琴的演奏中，你同样也能感受那磅礴的气势，激荡起一种神圣而庄严的情感，久久不能平息。我想，在所有的钢琴曲中，这首乐曲应是最有气势和力度的一首吧！

　　创作《图画展览会》的出发点是对画家哈特曼的深沉纪念，然而，音乐超脱了小我的情感，走出了悲伤的泥沼，也走出了死亡的阴影，从辉煌走向辉煌，在最后的高潮中演变成一种无比壮阔的情怀——登高望远，拨云见日，江山壮丽，人生豪迈！难怪有人将穆索尔斯基称为"俄罗斯音乐精神之父"，在这一场音符化成的"图画展览会"中，聆听的你是否经历了一次精神洗礼？

 乐曲档案

《图画展览会》是俄国著名作曲家穆索尔斯基所创作的钢琴套曲。后改为管弦乐版,最有名的版本为拉威尔和斯托科夫斯基所作。1873年,圣彼得堡美术学校举行了哈特曼绘画遗作展览会,观展后穆索尔斯基萌生了创作动机。这一钢琴套曲,不仅是穆索尔斯基的代表性器乐作品,而且是19世纪俄国最具独创性的乐曲之一。

33.

布鲁克纳:《第八交响曲》

沉静的心湖

我本来只有耳朵,现在却有了听觉,
以前只有眼睛,现在却有了视觉;
以前是一年年过,而今活在每一刹那;
以前只知道学问,现在却能辨别真理。

这是美国作家梭罗于沉思中的顿悟。因为那本《瓦尔登湖》,我总会想象他是在寂静的湖滨,聆听大自然最细微也最亲切的声响时悟出了这一道理。

而我,在聆听布鲁克纳的《第八交响曲》时,似乎同样产生了一种欣喜的感觉。因为那个庄重而肃穆、宽广而柔美的慢板乐章,仿佛看见一片沉静的心湖,隐藏于茂密的森林之中,悬于思想的山巅之上,泛着神秘的温柔的光。那种光,为你种下了慧根,甚或在某一刻,导引你瞬间顿悟。

当然,这样纯美的心湖不容易发现,就像聆听布鲁克纳的

交响曲，必须心无杂念，专心致志，才能体会到内心一遍甚于一遍的喜悦。奥地利哲学家维特根斯坦在《文化与价值》中这样评价："布鲁克纳的交响曲给人的第一感觉是平缓沉稳，平淡无奇，难以让人在第一时间里听进去，但你坚持听下去，就会觉得在某个时刻天花板被打开了，一个崭新的、美丽的新世界展现在你眼前！"

因了音乐产生的美好想象，我把布鲁克纳与梭罗联系了起来，虽然我知道，他们的人生没有任何交集：一个隐居在美国的康科德城，一个生活在奥地利的维也纳；一个是热爱大自然的诗哲，一个是沉浸于音乐的"愚人"。可是，他们是同一时代的人，梭罗大了7岁，而布鲁克纳要长寿得多，两人都终生未娶，在艺术创作上都沾上了浪漫主义的色彩，或许他们思考过相同的问题，譬如对于大自然的认识与情感。梭罗在瓦尔登湖畔修建了一间小木屋，独自平静地生活了两年，他是一个献身于思想和大自然的单身汉，在他看来，"一个最忧郁的人也能在自然界里找到最甜蜜温柔、最纯洁鼓舞人的朋友"。布鲁克纳则继承了贝多芬对大自然的理解，从他交响曲的标志性引子"原初之雾"——弦乐弱奏的颤音作出带有神秘色彩的和弦中，会感觉到一片混沌宏阔的自然，一片酒神复活的大地，也感觉到了永恒痊愈的力量，永恒祝福的起源。

布鲁克纳是位虔诚的天主教徒，很长一段时间里担任教堂里的管风琴师。梭罗则是位极端的新教徒，从不去教堂，不吃肉，不喝酒，不晓香烟的作用。布鲁克纳极为难得地批评过一次新教徒："我们是天主教徒，而勃拉姆斯为人冷漠，非常合乎新教徒的胃口！"他们有着完全不同的内心世界与精神境界，而对于自然，他们却有相通之处。或者说，每个人都可以通过自然实现静

默的对话、心灵的交汇。不过,现代社会中,"很少有人知道如此多的大自然的秘密和天赋,更没有人能将其综合到更宏大的、宗教性的思想里"。所以,你去不了瓦尔登湖,就不妨在布鲁克纳的《第八交响曲》中做一位大自然的聆听者和冥想者吧!

1862年,45岁的梭罗去世时,布鲁克纳尚未开始创作交响曲。要不是两年后遇见了瓦格纳,布鲁克纳可能终其一生将是一个谱写教堂弥撒曲和管风琴作品的音乐家。而在此后的30多年里,布鲁克纳凭借坚强的毅力接连创作了9部交响曲,直到生命终止。

因为《第七交响曲》的巨大成功,布鲁克纳倍感振奋,全身心地投入《第八交响曲》的创作,而且选在了自己60岁生日时动笔。这一写就是3年多时间,终于创作出了最为庞大的一部交响曲,也是自己认为最美、最得意的一部作品。

最初,布鲁克纳把这部作品交给了莱维,还附上了谦卑的题词:"希望这部作品能够得到您的垂爱。"然而遭到了拒绝,这对布鲁克纳来说可是一个重大的打击,他几乎想到了自杀。随后他又专注地着手改写,他是一个自我要求严格的人,一旦别人指出了缺点,他就一定会认真修改,直至自己满意为止。这也导致了《第八交响曲》产生了3个版本,较为流行的是第二稿,其中权威的演绎有约夫姆和切利比达凯指挥的版本。尽管经历了痛苦的改写,但在众多爱乐者眼中,这部交响曲既是布鲁克纳的艺术总结,也是他音乐创作的顶峰(《第九交响曲》虽在思想深度上有所突破,可惜并没有完成)。布鲁克纳热烈的支持者、作曲家沃尔夫在给朋友的信中写道:"这是一部巨人创作的交响曲,在深邃的精神和丰富的想象力这一点上,它超越了这位大师的其他任何一部交响曲。"而《第八交响曲》也真正成了布鲁克纳一生

音乐成就的最高点。这部交响曲于1892年12月在维也纳成功首演，观众反响极为热烈，布鲁克纳数次上台向观众致意，这在他的艺术生涯中大概也是唯一的一次了。此时布鲁克纳已经68岁，3年后离世。

不知道热烈欢呼的观众有没有理解布鲁克纳内心的寂寞与深邃。当然现代人更难理解那般心境了，有谁愿意坐在那边花一个半小时听一部宏大而深奥的交响曲？又有谁愿意像梭罗一样住在森林中几乎与世隔绝的湖滨享受四季的友情？如果说梭罗按照自己的理想置身于大自然中孤独地思考，那么布鲁克纳——一个在高雅的维也纳独来独往的乡下人，则是在城市里孤独地冥想自然。因此，梭罗的孤独带上了一种从容不迫的气度，就像他自信地说："我发现孤独在大部分时间里都是有益于身心健康的。"而布鲁克纳的孤独常常是一种犹疑的自我否定，性格软弱的他一次次战胜了犹疑而获得了内心的安宁。那种安宁的心绪在慢板乐章中得到了凸显。比如，他的《第七交响曲》第二乐章，虽是一首挽歌，一首"挽悼瓦格纳的颂歌"，但听得到神灵赐福的声音——如此纯净，永恒的祝福！

布鲁克纳《第八交响曲》的慢板乐章更为庞大，也更为辽阔，那种安宁的心绪静静地流淌在天地山水间。这个乐章的篇幅长达300多小节（一般的演奏需近半个小时）。而就结构来分析，并不复杂，基本呈现为：A1—A2—B1—B2—A1—B1—B2—A1—A2—Coda（乐章结尾部B1—A1）。其中第一主题（A部分）有赞美诗风格，第二主题（B部分）略带神秘。这样的结构也会给人以循环往复无穷无尽之感，加上庄重徐缓的旋律、舒展宏远的风格，适宜让人沉思冥想，恍觉"槛外长江空自流"。

四季乐韵
中外古典音乐品鉴

在低音弦乐幽暗、朦胧的背景中，第一小提琴奏出第一主

题，音乐线条悠长，若有所思，柔和而又深邃。进而弦乐发展成悲悯的下行乐句，却又触摸不到哀愁的影子，仿佛那是大地上最厚实的悲悯，也是自然里最空寂的悲悯。随着力度的增强，弦乐渐渐变得绵密了，管乐的加入则使音响更为厚实，心绪高高扬起。半小节的休止后，小提琴奏出圣咏风格的乐句，使其一点点丰满起来，庄严而辉煌地上行，犹如管风琴的音管渐次响起，直至渺远的天穹。随后小提琴又从乐队里飘飞而出，如一道绚烂的光，细如流星般地划过夜空，印下一缕抹不去的心痕，竖琴的琶音则如春风拂过原野，醉了心房。

沉醉在这段音乐里，忽而目眩神迷，忽而心旷神怡，由是很自然地联想起了瓦尔登湖。因为那段音乐映照出了内心的宁静与安详，透过这片澄明的心湖，却又是那么的动人心魄。如同梭罗说的那样："湖是风景中最美丽、最富有表情的姿容。它是大地的眼睛，观看着它的人也可衡量自身天性的深度。"

在这样的音乐里，我想象着梭罗，坐在高处的树桩上俯瞰着瓦尔登湖，欣赏着微微漾起的涟漪，一圈一圈不断映现在天空与树木的倒影之间。在这片广阔的湖面上，一切纷扰不安都会立刻平息下来，化入安静……

在这样的音乐里，我把自己想象成梭罗，在气候暖和的黄昏时刻，坐在船上吹笛，观看鲈鱼在四周环游，月亮在有棱纹的湖底上面移动，湖底到处散布着森林的断枝残块……

弦乐奏出的第二主题，涂抹着孤独内省的心灵意象，其后木管乐器的音型也浸润了落寞的滋味。绵延起伏中，瓦格纳大号吹奏出了悠远而沉抑的乐句，像是在最空旷的地方听到了最温暖的声音，虽然依旧孤单，抚慰却渗入心间。我把那号声想象成钟声，是梭罗在湖畔听到的钟声：

在顺风时,这钟声轻柔而又甜美,宛如大自然悦耳的乐音,在旷野中飘荡,显得极其可贵。这钟声传到了极远的林中树梢之上,变成了某种震颤的轻波,地平线上的松针好似一架竖琴琴弦,被这轻波弹拨着。所有的声响在传到尽可能远的距离之外时,它听起来会产生同样的效果,好像是宇宙七弦琴上的颤音,恰似我们极目眺望之时,映入眼帘的那极远处的山脊,也会被恢宏的大气涂上了一抹天空的蔚蓝色彩。这钟声沿空气传来,变成了动听的旋律,它与林中的每一片树叶和松针窃窃私语后,又变成了一种回声,从一个山谷传向了另一个山谷……

所有美妙的想象是相通的,那瓦格纳号声在旷野中飘荡着,在树叶上震颤着,在空气里传递着,在山谷里回响着,在内心底共鸣着……

整个乐章为两个主题的交替发展,缠绕着激动的或沉静的心绪,一次次地高涨,又一次次地平静下来,尤其是那一次次圣咏般的高唱激荡着人的心魄,最后也是最强的一次,乐队中用上了钹这种乐器(《第七交响曲》的慢板乐章中也用过),随即又接上第一主题中管风琴般的声响,在竖琴的吹拂下,抚平了汹涌的湖面。

尾声的音乐由第一小提琴轻柔地挑起一缕薄雾似的愁绪,顺着单簧管幽幽地渗入心间。缠绵的弦乐中,圆号徐徐呼应,瓦格纳大号隐隐相随,恍若天尽头遥远的回声,惊起绚丽的落霞……聆听的你总会感受到一丝未尽的爱,或是一缕空余的恨,仿佛那句宋词的滋味:蓦然回首,那人却在灯火阑珊处!而在音乐中,那所有的爱与恨、欢喜与伤悲似已沉至记忆的最深处,只有一圈圈轻漾的涟漪,区隔着湛蓝的天空与纯净的心湖。你会像梭罗一样明了:"时间无非就是供我垂钓的河流……它那薄薄的流水逝

去不复还，可是永恒却留了下来。"

有人说，愿用这个乐章作为自己的葬礼音乐，我想看上的不是悲，而是美！中国的哀乐不是太悲，就是太嘈杂，我对唢呐的讨厌大概就是因童年时葬礼上听多了的缘故，此后无论这件乐器怎样表现，都觉得透着一股悲伤。何故要将悲伤转嫁于他人？布鲁克纳的这个慢板乐章，悲悯，却温暖、深沉、开阔！其实真正到尾声处才听得出一丝悲凉，但音乐所包含的绝不仅仅是悲凉。

布鲁克纳的慢板乐章，在作品中极其重要，更是成了后3部交响曲的中心。《第八交响曲》的慢板乐章，让人心动于它那管风琴般的音响——《西方音乐史》上这样描述："布鲁克纳的配器法让人一看便知他是一位管风琴师。各种不同乐器或乐器组像管风琴上的对比音栓或手键盘那样引入、对抗或结合。而且主题素材的扩展往往通过大块音响的堆砌，极像管风琴上的即兴演奏。"在这个慢板乐章里，你也会感觉自己置身于一座哥特式教堂，在管风琴饱满的音色和浑厚的声响里无限地接近上帝和天堂。

夏之梦

但更让人心动的是它为我们展现了一个伟大而崇高、深沉而开阔的精神世界。不管你是向上帝诉说，还是向自己的内心诉说，只要足够的虔诚，就会得到最深最美的抚慰，就会映出一个沉静的心湖。

所以，爱上这个乐章，你也一定会爱上梭罗的诗句：

我并不梦想
装饰一句诗行；
要接近上帝和天堂，
莫过于瓦尔登湖——我居住的地方。

我就是多石的湖岸，
是拂过湖面的微风；
在我的掌心
是它的土，它的沙，
它最深的胜地，
高悬在我的思想之上。

乐曲档案

《第八交响曲》是一首唯美的作品，像竖琴这样的色彩性乐器，布鲁克纳也只用过这么一次。

第一乐章：中庸的快板。

第二乐章：谐谑曲，中庸的快板，布鲁克纳将此乐章标示为"德国野蛮人"。

第三乐章：慢板，徐缓肃穆，舒展宏远，这是交响乐史上最伟大深沉的柔板之一。

第四乐章：庄重不快，奏鸣曲式，色彩转为灿烂。

布鲁克纳的《第八交响曲》版本较多。总谱第一稿完成于1887年，第二稿完成于1890年。相比之下，1890年版更为精致成熟，但此版也有两个，即大家熟悉的由后来的两位音乐家哈斯和诺瓦克分别编辑整理的版本。诺瓦克的版本比较"精确"，而哈斯出于对整体的考虑，恢复了1887年版中的一些段落，有数段极为优美。唱片中，使用哈斯版的指挥家有卡拉扬、汪德、朝比奈隆、巴伦波伊姆、贝纳姆、阿本德洛特、富特文格勒、库贝利克等；而使用诺瓦克版的，则有切利比达凯、约夫姆、朱利尼、霍伦斯坦、滕斯泰特、舒里希特等。

秋之恋

34.

马思聪:《思乡曲》

魂牵梦绕的思乡情

初次聆听马思聪的《思乡曲》,感觉是那么的熟悉,却总也想不起什么时候在什么地方听过,像是生命最初的啼音,陌生而又熟悉,激奋而又亲切。再听,那轻柔的琴音倏地钻入了灵魂深处,融化成自己的心语,又从自己的内心缓缓流淌出来。恍然间明白了思乡的情愫总是蛰伏在人们的心灵最深处,它会在某一时刻借助某一种合适的载体迸发出来,一听如故的《思乡曲》便是思乡的最好载体。

"成吉思汗陵寝——层叠的庙顶,肃立的白塔;草原静谧——安闲的马儿,成群的牛羊;远山绵延——扬起的风沙,游走的驼队……"这是 1942 年上映的电影《塞上风云》开篇呈现的草原风光,没有一句台词,配的音乐则是《绥远组曲》中的《思乡曲》,极像是一部音乐风光片。在抗日的烽火里,诞生 5 年的《思乡曲》早已成为背井离乡的民众的精神寄托,缠绵的乐曲寄托了一种对故乡的渴望和对亲人的眷恋。此时的音乐家马思聪

也被徐迟誉为"国宝"。

"在海外,不少华侨听到《思乡曲》时,情不自禁地哭了。……在大陆,这支曲子只能在广大音乐爱好者中间暗中流传。每当我拉《思乡曲》的时候,我就要加上弱音器,或者紧闭着门窗……"20世纪70年代,一群青年音乐爱好者和业余小提琴手,这样偷偷地聆听这首感人肺腑的曲子,隔绝了嘈杂纷乱的时代,沉浸在那纯净美丽的乐声中。此时的马思聪已是"叛国投敌"的罪人。

1990年,台北圆山饭店,被幽禁了半个世纪的张学良公开庆祝90华诞,大厅里回旋的是《思乡曲》的温婉旋律,张学良潸然泪下,哽咽无语,顿时感动了在场的所有人。此时的马思聪已在美国费城的一处墓地里躺了3年,离他魂归故里(骨灰后来安葬于广州白云山下的聚芳园)还有17年。

"城墙上跑马掉不回那个头,思想起咱们包头,哎哟我就眼儿抖。"《思乡曲》的第一部分引用的是河套民歌爬山调(《城墙上跑马》)的旋律,由小提琴在中低音区幽幽地奏出,暗淡的六声商调式色彩,下行的旋律线,下行的切分节奏,突出地表现了低沉、哀伤的思乡情。北方的土城墙较窄,在上面跑马只能往前,不能掉转马头回来,这首民歌寄寓着去外乡谋生的乡民们的愁绪。而在马思聪的创作中,却有了更深的内涵。"回来中国久了,与民族的接触由了解而融合,我没有到过绥远,但从绥远的民歌中,我想象塞外的黄沙、胡笳、庙台与群驼的景象。"马思聪用音符把他想象中的塞外大地绘成了一组富有感染力的音响图画,深切地刻画了游子对祖国的热爱之情和对国土沦丧的忧虑之情。

先后于1923年、1931年两次赴法留学,7年的留学生涯使

马思聪修炼成了中国小提琴第一人,同时,思乡的情绪也在他的内心发酵,风云激荡的祖国牵动着游子的心。马思聪回到了多难的祖国,他要用音乐唤醒民众的思乡情、爱国心。

乐曲的主题在变奏,思乡的情感在提升,倾诉着对家乡亲人热切的思念。小提琴的一句轻声呢喃将乐曲过渡到第二部分。明朗的e小调小提琴用双音奏出一个热情温暖的新主题,有如斑驳的记忆、希望的阳光、苏醒的春天、宁静的家园,一切都化作了美妙的琴声召唤着远方的游子。1948年,美国驻华大使司徒雷登和美国驻广州新闻处处长纽顿先后邀请马思聪到美国任教。马思聪拒绝道:"我的《思乡曲》就是我的答复!"是的,那个答案早已明了,在小提琴一连串激动的双音乐句中,你听得出音乐家对祖国强烈的归属感:"思归盼若水,无日不悠悠。"那盼归的心情表现得多么迫切,多么炽热!

秋之恋

小提琴在高音区再次奏出爬山调,宁静而凄清的琴声,细细述说游子的乡愁。随着从低往高的一连串上行平行四度,解不了的乡愁凝结在逐渐逝去的极高音的泛音上。似一语成谶,思乡情最终成为音乐家的一段不了情。晚年的马思聪在大洋彼岸演奏这首《思乡曲》,如泣如诉,如歌如怨,那分明是"倦鸟欲归林"的声声呜咽。

《思乡曲》是马思聪的代名词,而思乡之情也成为音乐家一生中最为强烈、最为持久、最为沉重的一种情感。

1967年1月15日夜,马思聪不堪忍受长达数月的残酷批斗、拷打和凌辱,与妻子、次女和儿子逃往香港,后避居美国。在美国,他借记者招待会的机会向全世界表明:"我是一个爱国者,我挚爱着我的祖国、我的人民。只是那场'史无前例'的浩劫,逼得我离乡背井……"

之前一个多月，即1966年11月28日，中央人民广播电台对外广播开场曲停止播放《思乡曲》，改为《东方红》。而先生出逃后不久，几十人被牵连入狱，马思聪的二哥跳楼身亡，岳母、侄女相继被迫害致死。

在《思乡曲》完成了整整30年之后，马思聪真正成了思乡之人。身在异国，心却留在曾给他梦想、给他力量，也给他磨难的祖国。他说："祖国不是房子，房子住旧了，住腻了，可以调一间，祖国只有一个。"晚年的马思聪谱就了《李白诗六首》《唐诗八首》等作品，他在古诗名句中宣泄着有家难归的悲凉心情。

马思聪逝世后，夫人在他的书桌上发现了一篇未完成的遗作，标题是《思乡》：

烛光辉泪不尽
暗的窗孤的意
儿的心向妈妈
思故乡故乡遥
此时此刻你们过得好吗
孩儿想念你们

马思聪在创作又一首思乡曲时，在对故乡绵绵无绝期的思念中，离开了这个世界。

🎵 乐曲档案

《绥远组曲》中的3个乐章分别为《史诗》《思乡曲》《塞外舞曲》。由于马思聪的管弦乐作品非常小提琴化，它们都可以用小

提琴独奏钢琴伴奏这样的形式来演奏。这3个乐章中,尤其以第二乐章《思乡曲》最为优美感人。当年苏联的交响乐团在介绍中国的作品时,就专门演奏过它。所以,这是"第一首真正走上国际舞台"的中国管弦乐和小提琴曲。

秋之恋

35.

格什温:《一个美国人在巴黎》

乡愁,飘散在都市里

当德沃夏克离开新大陆 30 年后,美国人乔治·格什温从家乡纽约出发,远渡重洋来到了欧洲,他的目的地是巴黎。同样是一次音乐之旅,却也不可避免地沾染上了乡愁,最终创作出了交响诗《一个美国人在巴黎》。

"我爱那条河(哈德逊河),凝视它就让我涌上阵阵乡愁,随后一个念头击中了我——一个美国人在巴黎,乡愁,布鲁斯,你就在那儿。"格什温这么解释他的创作动力。为了这首交响诗,他于 1928 年 3 月带着创作计划来到了巴黎。当年 11 月,格什温终于完成了这首交响诗《一个美国人在巴黎》的总谱,12 月由纽约爱乐乐团首演于卡内基音乐厅。

这部作品奠定了格什温在美国乐坛的作曲家地位。虽然他早在 1919 年就凭借一首《斯旺尼》(Swanee)蜚声全国,但 21 岁的他还是一个流行音乐作曲家和钢琴手,在美国流行音乐的中心——纽约叮砰巷工作了 6 年。虽然他在 1924 年 3 月发表

交响曲《蓝色狂想曲》而获得巨大成功，成为享誉世界的作曲家，但当年格什温交出的乐谱是双钢琴谱，他尚未受过专业的作曲训练，委托他创作此曲的音乐家怀特曼又邀请作曲家菲尔特·格罗菲完成此曲的配器。而在创作《一个美国人在巴黎》时，格什温怀着强烈的自主意识和民族意识，简单地说，这是一首他完全自主创作，表达本真自我，形成独特风格，并取得成功的音乐作品。终于，格什温出色地将德彪西和拉赫玛尼诺夫的风格与美国的爵士乐风格结合起来，将曾被严肃的音乐评论家们嗤之以鼻的爵士乐推上大雅之堂，真正成为美国民族音乐的奠基人。

与德沃夏克不同，格什温所表达的乡愁不再缠绵悱恻，而是喧嚣都市里行色匆匆的人们不经意间流露的一份空落落的情感，不疼不痛，却痒痒地牵扯着你的神经，只是来不及细细品味，便又汇入嘈杂的人群、蓬勃的生活。"你知道的，这不是贝多芬的交响曲……这是一部风趣幽默的作品，没什么严肃性可言。它也无意催人泪下。如果它能像一束光使喜爱交响乐的观众感到愉悦，一部快乐的作品、音乐中也表达出了一系列印象，它就是一部成功之作。"作曲家这样回应《一个美国人在巴黎》的首次评论。

《一个美国人在巴黎》一下子映入人眼帘的是车水马龙的巴黎街市，弦乐与双簧管奏出第一漫步主题（这也是贯串全曲的一条主线），富有倚音和大跳音程特点的旋律，描述了一个美国人悠闲地漫步在巴黎的大街上，快活而自由地东张西望，自然那出租车的喇叭声在他身后响个不停。这也是格什温的别出心裁，将出租车喇叭声引入交响乐，据说是为了营造巴黎协和广场交通拥堵时的音响效果。长号奏出20世纪初期法国流行音乐《姐妹》

的旋律，感觉像是从敞开大门的咖啡馆里飘了出来，浓郁的法国浪漫气息扑面而来。单簧管似以浓重的鼻音哼唱了活泼而诙谐的一句，引出了富于节奏而精力充沛的"第二漫步主题"，仿佛这个美国人在拥挤的人流中看到了有趣的一幕，精神愈加兴奋。连续的同音反复与大跳音程，呈现出似曾相识的杂乱而热闹的景象，喇叭依旧会时不时地来扰乱一下。

英国管以温婉的独奏，抒情地描述了这个美国人在繁华都市里的温柔小憩和宁静遐想，他似已从塞纳河畔游渡至风光旖旎的左岸了，快乐游荡的第三漫步主题响起，由小号、长号、小提琴奏出充满活力的乐句，舞蹈性的节奏仿佛让这个美国人开心得手舞足蹈起来。

音乐安静下来，进入第二部分。弦乐在荡漾，木管在飞鸣，钢片琴的上行悄悄拨开梦境，小提琴以三连音快乐地鸣叫，在双簧管的应和下，小提琴随后连音下坠，似是酥软地瘫倒在了地上。经过这么长的铺垫之后，在大号醉醺醺的脚步里，乡愁布鲁斯主题出现了，加弱音器的独奏小号深情地吹奏起来，荡起乡愁的涟漪——喧嚣的大街，孤独的身影，弦乐与之相和，故乡熟悉的风景便飘摇在汹涌的心海里。那般乡愁不会让人痛哭流涕，却让人执着向往，反复吟唱，不能自已。"故乡何处是，忘了除非醉。"不，主人公偏偏是醉了，一如李白的豪情："但使主人能醉客，不知何处是他乡。"果然，音乐接上了一段嘈杂而欢乐的查尔斯顿舞，萨克斯管醉舞了起来，乐队热烈的全奏则将这一主题与美国人的情绪带入高潮。

乡愁布鲁斯再次出现时，已是恢弘一片，其中夹杂着由铜管演奏的第二漫步主题片段，充满了刚毅的力量——乡愁，并不是让人徒劳地哀叹别离和失去，而是集聚源自故乡的一种力量，自

信而坚定地走自己的路。此后，乡愁的余温由呢喃的小提琴、轻灵的木管、敦厚的大号，轻柔地表达出来。

片刻安宁之后，重新迎来了第一漫步主题，乐曲进入了第三部分。出租车喇叭声再次出现，旋即推出了一个引向乡愁布鲁斯的短暂高潮，由小号与弦乐乃至整个乐队演绎得跌宕起伏。此后，第一漫步主题与乡愁布鲁斯纠缠在一起，宽广而沉郁——这宛若现代城市人生活的两面，在喧闹的街道上思乡，在飘逸的乡愁中奋斗。乐曲的尾声处，萨克斯管再次短短地奏出乡愁布鲁斯主题，随后在狂欢的乐队全奏中结束了乐曲。

1951年，米高梅电影公司出品了电影《一个美国人在巴黎》，这是在格什温哥哥的牵线下完成的。米高梅买下了乐曲的拍摄权，并由编剧根据曲调想象出了一个爱情故事：在巴黎的美国画家杰瑞与巴黎女郎丽丝相爱，但丽丝已有未婚夫，且是自己的恩人；同时，美国女富翁麦洛也看上了杰瑞，让他拥有了自己的工作室并举办画展；最终，在大家帮助下，有情人终成眷属。电影曾获第24届奥斯卡最佳影片等多个奖项。片中引用了交响诗《一个美国人在巴黎》，当熟悉的音乐响起，不免让人百感交集——格什温早在14年前就不幸离开了人世。

乡愁音乐演绎成了爱情影片，那仿佛预示了一个结局：乡愁总会飘散在都市的人流里，因为那是我们奋斗的身影，但游子的心中映着故乡的倒影。就像席慕容的倾诉："故乡的歌是一支清远的笛/总在有月亮的晚上响起/故乡的面貌却是一种模糊的怅惘/仿佛雾里的挥手别离……"

乐曲档案

在寻求美国音乐民族特征的作曲家中，乔治·格什温是最

具代表性的作曲家之一,他是第一个把爵士乐带进音乐厅的作曲家,并将专业音乐和爵士乐融合成最具特色的美国风格的音乐。1928年,作曲家赴巴黎度假,萌生灵感而创作了交响诗《一个美国人在巴黎》,此曲奠定了他在美国乐坛的作曲家地位。

36.

拉赫玛尼诺夫:《帕格尼尼主题狂想曲》

在时光倒流中回到原乡

假如拉赫玛尼诺夫的音乐将被世界遗忘,最后剩下的应该会是《帕格尼尼主题狂想曲》。这要归功于美国电影《时光倒流七十年》(*Somewhere in Time*,又译《似曾相识》),将该乐曲的第十八变奏作为配乐,先后4次出现,鲜明的俄罗斯忧郁风格渲染了对美好时光的伤逝之情,给人们留下了深深的印记。

当然,电影《时光倒流七十年》也得益于引用了拉赫玛尼诺夫的音乐。出品于1980年的这幕电影,有着类似于《牡丹亭》的情节设计,两个有情人梦中幽会,最终分不清梦里梦外。这部早期的穿越元素爱情电影上映后观众褒贬不一,但都对音乐高度认可,很长一段时间里曲红片不红。而《帕格尼尼主题狂想曲》第十八变奏则成为这部电影重要的剧作元素,也成为作曲家约翰·巴里(John Barry)为全片配乐的灵感与源泉。

在大学生理查德·科里尔的毕业典礼上,一位神秘端庄的老妇人赶来,送他一块金表,轻声说道:"回来找我!"随即飘

然而去。回到家中，老妇人把自己关在房间里，唱片开始在一架老式唱机上旋转，飘出《帕格尼尼主题狂想曲》第十八变奏的动人旋律。她含泪坐在摇椅上，手捧刚刚看完演出的节目单（舞台剧《春意盎然》），静默无语，内心却波澜起伏。她在沉思，在回忆，在怀念，往昔温情丝丝缠绕，如同乐音绕梁不绝。8年后，成为著名剧作家的理查德，为寻找灵感来到了一家酒店度假，在历史陈列室内，他被女明星爱丽丝·麦肯娜的照片深深吸引。此时，《帕格尼尼主题狂想曲》第十八变奏的旋律又缓缓飘出，将两个人的目光奇妙地连在一起，穿越了时空，穿透了心灵……

　　1931年，年近花甲的拉赫玛尼诺夫于瑞士卢塞恩湖边置业，按照旧居模样布置。在这里，他开始创作钢琴及交响乐演奏的《帕格尼尼主题狂想曲》，3年后完成作品。乐曲采用帕格尼尼《a小调第二十四首小提琴随想曲》的主题作为基本素材进行创作，这一方面是对帕格尼尼演奏技艺的敬佩，另一方面，或许是对他身世的感同身受——帕格尼尼同样远离祖国，于孤独中了却一生，甚至死无葬身之地。此时的拉赫玛尼诺夫已逃离俄罗斯在异乡漂泊了10多年，乡愁伴随了他的后半生。"我离开了我的祖国。在那里，我忍受过青年时代的悲伤，并和它搏斗。在那里，我取得了巨大的成功。现在，全世界都对我开放，到处都是成功在向我招手。但是，只有一个地方，只有一个地方我回不去，那就是我的祖国。"

　　《帕格尼尼主题狂想曲》时而激越时而沉郁，而第十八变奏，则一下子变得宽广而抒情，大气而浪漫，听来令人心潮澎湃。在电影《时光倒流七十年》中，《帕格尼尼主题狂想曲》第十八变奏要表现的是醉人的爱情。但拉赫玛尼诺夫要表达的不仅仅是爱

情,而是更深更广的"俄罗斯乡愁"——对逝去时光的追思,对故土的眷恋。这一变奏象征的便是人生美好的时光。那应是童年的拉赫玛尼诺夫跟着母亲去教堂做礼拜,回来的路上,一颗纯净的心沐浴着掠过原野的风;抑或是暑假,17岁的他随亲戚来到乡间别墅度假,与少女薇拉一见钟情;再或是在家乡伊万诺夫卡的草地上,年轻的作曲家端坐在圆桌前聚精会神地创作……一个个美好的记忆片断,一遍遍在脑海里重复,化作钢琴的表白和乐队的渲染,演变成荡气回肠的旋律,将感情从平静似水推向波涛汹涌,深深地震撼着心灵。

或许当我们年老的时候,内心就会越来越亲近童年,亲近老家,那是每个人心灵的故乡。而这也是拉赫玛尼诺夫无法排遣的乡愁——在他逃离了祖国,流浪在巴黎的日子里,一天在书店,拉赫玛尼诺夫偶遇从俄罗斯赴巴黎演出的指挥家,他急切地向老友打听着熟悉的朋友,但没说上几句话,便哽咽着跑出了书店,泪流满面……

电影《时光倒流七十年》中,当两位有情人泛舟湖上,理查德情不自禁地哼唱起《帕格尼尼主题狂想曲》第十八变奏旋律的时候,爱丽丝一下子爱上了这个曲子。"曲调很美,这是谁的作品?""拉赫玛尼诺夫的狂想曲。""我见过他一次,真喜欢他的音乐,可是我从来没听过这首曲子。"电影中的这一幕是在1912的夏天,拉赫玛尼诺夫的《帕格尼尼主题狂想曲》则完成于1934年的夏天。来自未来岁月的音乐触动了女主角的心灵,这一看似经不起推敲的细节,是否有着更深的寓意?

换作1912年的拉赫玛尼诺夫,他已经创作出了感人至深的乡愁旋律,如《第二交响曲》的第三乐章,如果他能够预知未来,相信他一定不愿走向未来。就像电影《时光倒流七十年》中

的理查德，不想回到现代，可那是再也回不去的过去。无论是乡愁，还是爱情，那都是我们心中最柔软、最美好的地方，只能沉醉在这优美的音乐中，让泪水浇灌记忆之花……

在看多了穿越剧的现代人眼里，《时光倒流七十年》的叙述方式已不再新奇，纯洁唯美的爱情故事也不一定赢得过小清新的题材，但喜爱音乐的人一定会深深地爱上这部影片，那美妙的音乐也一定会永驻心间。这除了借助于拉赫玛尼诺夫音乐的效果外，电影配乐大师约翰·巴里自然功不可没。

约翰·巴里曾4次获得奥斯卡最佳配乐奖，被誉为好莱坞的常青树。他的音乐创作以优雅唯美、开阔流畅的古典管弦配乐风格闻名于世，其作品精雕细琢，诗意内敛，富有表情的管弦乐常常能与电影画面完美结合。而且他也喜欢在影片中直接引用古典音乐大师的作品，除了在《时光倒流七十年》中引用了拉赫玛尼诺夫的《帕格尼尼主题狂想曲》第十八变奏，后来又在《走出非洲》中引用了莫扎特的《A大调单簧管协奏曲》第二乐章，将古典音乐融入电影，极其贴切。

《时光倒流七十年》主题曲是约翰·巴里在俄罗斯音乐家拉赫玛尼诺夫的《帕格尼尼主题狂想曲》第十八变奏的基础上创作而成的，或者说就是它的一首变奏曲。甚至，还有一个离奇的传说：那是在《帕格尼尼主题狂想曲》第十八变奏的五线谱上以某一线为中心，将上下的音符翻转过来，从而成就了此曲。传说仅是传说，但从作品结构来看，两首乐曲称得上是姐妹篇，其在旋律的节奏、速度以及曲调的走向上，都十分相似。开始是钢琴轻柔而抒情的演奏，情绪逐渐高涨，随后绵密的弦乐重复主题，掀起层层情感的波澜，待高潮过后，又悄悄回复到钢琴的独语（《时光倒流七十年》主题曲的演奏版本很多，配器与演绎不尽相

同,但乐曲结构大致如此)。

两首乐曲的区别是,《时光倒流七十年》主题曲表现的是爱情,显得更为温馨浪漫,或是深情脉脉,或是缠绵悱恻;《帕格尼尼主题狂想曲》第十八变奏表现的则是乡愁,显得更为深沉宏大,情感的力度也更为强烈,寂静时宛如春夜里的声声呓语,热烈时则山呼海啸般席卷而来。聆听这两首乐曲的你,一定会被《帕格尼尼主题狂想曲》第十八变奏所震撼,同时也会沉醉在《时光倒流七十年》主题曲的似水柔情里。

在电影《时光倒流七十年》中,时光倒流音乐主题多次出现,展现的是一个爱情故事的缘起缘灭。第一次出现是男主人公理查德看到了女主人公爱丽丝的那幅墙上的肖像,似曾相识之感引燃了他心中的激情,缓缓飘起的弦乐有一种朦胧欲醉之感,两个声部交相缠绕,如同身处不同时空的男女主人公的心灵交汇在了一起。

秋之恋

碧波荡漾的湖畔,爱情如期而至。理查德终于见到了画中人——妩媚迷人的爱丽丝。似乎终于等到了梦中人,面对似曾相识的理查德,爱丽丝悄声问道:"是你吗,是不是?""是的!"寥寥数语,掩映在时光倒流的音乐主题中,蒙上一层温暖的色彩,委婉的旋律融入如画的风景,勾勒出美丽的身影,起伏的弦乐将两位恋人的初见衬托得如梦如幻。

由于经纪人的阻挠,爱丽丝与理查德被迫分离。逃脱后的理查德反复找寻无果,倍感沮丧的他于旅馆外垂头独坐,如歌的长笛忽然响起,画面顿时充满了希望,远处走来的爱丽丝一声惊喜的呼唤重新点燃了爱情的火焰。时光倒流音乐主题在这里作了最完整的呈现,将音乐推向最高潮。两人激情相拥时,饱满的弦乐使画面充满了重逢的喜悦和爱情的升华。随后,这一旋律以钢琴

收敛含蓄的音色再现,展现的是情感波澜过后的宁静与彼此长相厮守的约定。爱到深处,长笛飘响,旋律又变成表现力丰富的管弦乐,幸福塞满了所有的空间。

时光倒流七十年,爱情明灭一瞬间。当理查德无意间从衣袋里掏出了遗留的一枚1972年的硬币,消失在黑暗的时间隧道中,那美好的时光一去不复返了。笛声呜咽,理查德孤独地沉浸在回忆之中,时光倒流音乐主题伴着湖边萧瑟的清风、海鸥凄厉的鸣叫,化成一首凄凉而忧伤的挽歌。小提琴放缓了节奏,富有穿透力的音色似在深情呼唤隔世的恋人,可恋人已是墙上的一幅肖像,举目凝视,咫尺天涯。

全片最后的镜头是理查德和爱丽丝在洁白一片的天国重新相会,《时光倒流七十年》主题曲再现,乐队的全奏渐渐摆脱了一缕悲情,烘托出一片浓情蜜意,渲染着两位有情人天国重逢的美好画面,此刻不知是喜是悲,但眼泪一定悄悄润湿你的双眼。剧终时转入钢琴演奏的时光倒流音乐主题,清新的琴音穿越时空,久久萦绕……

音乐是最好的情感载体,它会勾起一片美好的情愫,爱情也好,乡愁也好,是那音乐激荡在心灵的深处,引领我们徐徐回到精神的原乡!

乐曲档案

《帕格尼尼主题狂想曲》(OP.43),作于1934年,当年11月7日由拉赫玛尼诺夫主奏钢琴,斯托科夫斯基指挥费城管弦乐团首演。主题选自《a小调第二十四首小提琴随想曲》,共24段变奏。其中的第十八变奏以鲜明的俄罗斯忧郁风格渲染了对美好时光的伤逝之情,给人们留下了深深的印记。美国电影《时光倒流

七十年》将其作为配乐,成为电影重要的剧作元素。电影配乐大师约翰·巴里在《帕格尼尼主题狂想曲》第十八变奏的基础上,创作出了《时光倒流七十年》主题曲《似曾相识》。

秋之恋

37.

柴可夫斯基:《1812序曲》

"炮声"齐鸣,万民欢歌

 雨夜,居家,独自聆听柴可夫斯基的《1812序曲》。正听到音乐的高潮处,妻子回家,顿时怒气冲冲地走到音响前,果断关闭:"音乐这么闹,听得我头都要炸了,这么晚不怕吵了邻居?神经病!"妻子的话虽然带着情绪有点夸张,不过当年那首乐曲首演时,柴可夫斯基才是真正的夸张,他在演奏会现场拉来了真正的加农炮,将炮声和教堂里的钟声融入音乐之中,自然招来了"不伦不类""耍猴戏"之类的不堪评语。就是老柴自己也并不觉得满意,他在给资助人和朋友梅克夫人的信中说:"这首曲子将会非常嘈杂而且喧哗,我创作它时并无多大热情,因此,此曲可能没有任何艺术价值。"而我聆听的这张CD里的声效,也是运用了真正的大炮,那火爆的录音是发烧友所喜欢的,或可成为他们心目中最佳的音响测试片,不喜音乐的人自然受不了那般强烈的"轰炸"。当然,让我着迷的并不是那火爆的录音,而是音乐中壮阔的行进和辉煌的胜利。

《1812序曲》，这个简单的曲名却会让人困惑。首先得从1812年说起，那一年，拿破仑调集了60万军队大举入侵俄罗斯，进逼莫斯科时，俄军司令库图佐夫采取坚壁清野的战略，下令撤退居民，焚烧粮食，积蓄力量，伺机反攻。最终，在这个寒冷的冬天，法军在俄军的反攻下一溃千里，只有2万多人逃了回去。这首乐曲要表达的就是这场伟大的胜利，讴歌伟大的俄国人民。序曲，本是歌剧、舞剧等开幕前演奏的短曲，亦称"开场音乐"，后来向音乐会序曲发展，并演变成单乐章的交响诗形式。《1812序曲》算是音乐会序曲，首演于1882年的莫斯科艺术工业博览会开幕式，其在新建的基督救世主大教堂前的广场上举行，演出盛况空前。基督救世主大教堂是1812年为纪念战胜法国拿破仑而建，所以，这首序曲想来有着庄严重生的深意吧！

乐曲的序奏肃穆而宽广，沉缓而辽远，其旋律出自俄国古老的赞美诗《主啊，拯救你的子民》，听得出慢慢逼近的危险与渐趋严峻的形势，听得出俄国人民对上帝虔诚的祈祷和对和平深沉的向往，一股力量也在悄悄地汇聚。一声定音鼓后，沉重的低音乐器发出庄严的呼号，音乐逐渐加快、加重，最终演变成一首骑兵进行曲，圆号吹奏出轻快的骑兵主题，弦乐紧跟而上，有如千万民众席卷而来。

接下去的呈示部主部主题则像是千军万马奔涌前行的壮阔场景，快如旋风的旋律，音阶的上行下行，尖锐的切分音，表现了敌我双方的激烈战斗。音乐中反复出现了《马赛曲》的曲调片段，刻画出法军入侵的猖狂与凶残，俄军抗敌的艰苦与奋勇。具有俄罗斯民歌风格的副部主题抒情而优美，一下子切换了场景，让人联想起辽阔无垠的俄罗斯大地，那蜿蜒流淌的伏尔加河、古典秀雅的城市建筑、壮硕挺拔的白桦林，无不激发起士兵们热爱

祖国、思念亲人的一片深情；还有绚丽多姿的民族歌舞……音乐转为俄罗斯民歌《在大门旁》，木管倾泄一缕热情，在清澈的铃鼓声的映衬下奏出轻快跳跃的旋律，展现了俄罗斯人民自信、乐观的精神面貌。

　　短暂的欢舞之后，又是激烈的战斗。在这展开部中，《马赛曲》不再耀武扬威，而是渐次减弱，时断时续，支离破碎，预示着侵略者必败的命运，而俄罗斯人民同仇敌忾，奋勇还击，节节胜利。宽广的副部主题再次响起，深情的旋律在蓄积力量，发起最后的进攻。连续数声炮响，吹响了大反攻的号角，紧接着，音乐转入暴风骤雨般的下行乐句，形象逼真地描绘最后的搏斗和敌军的溃逃。

　　音乐的尾声极其辉煌壮丽，《主啊，拯救你的子民》的旋律再现，却变得庄严而宏伟。钟鼓声齐鸣，嘈杂却具穿透力，洋溢着一片胜利的喜悦与光荣。经受过战斗洗礼的骑兵进行曲显得更为雄壮，不禁让人骄傲地回忆起激烈的战斗、英勇的冲锋。随后，一个庄重、有力的主题响起来，这是俄罗斯音乐之父格林卡的歌剧《伊凡·苏萨宁》的终场合唱《光荣颂》的主题，震耳欲聋的 11 响炮声和教堂的钟声也相继响起，乐曲在万众欢腾的节日气氛中结束。

　　记得是 20 多年前的一个深秋，从南京至厦门的火车上，我戴着耳机，聆听一盒序曲集，印象最深的便是这首《1812 序曲》。青春岁月里的旅行，诗意无限，关于音乐的想象无限。尤其是在那骑兵进行曲的激荡中，看着窗外一片片掠过的美景，胸中豪情顿生；还有那段宽广的副部主题，倏忽钻入我的心灵——那不是人民的欢歌吗？在那深情的旋律里，感觉到祖国的伟大、人民的伟大。怪不得，苏联作家高尔基称赞《1812 序曲》："这首序曲

是深具人民性的音乐……"于我,并不是理性的判断,而是直观的感受。不知道众多的发烧友们,在聆听这首乐曲时有没有这样的美妙、真实、深刻的感受。耳朵听到的是华丽的声响,钻入心灵的才是真正的音乐!

 乐曲档案

《1812序曲》(降E大调序曲"1812",OP.49),是柴可夫斯基于1880年创作的一部管弦乐作品,为了纪念1812年库图佐夫带领俄国人民击退拿破仑大军的入侵,赢得俄法战争的胜利。该序曲于1882年8月20日在莫斯科基督救世主大教堂广场首演。

38.

冼星海:《黄河颂》

一曲中华民族的颂歌

家国团圆时,总会想起一首首激动人心的歌颂祖国的歌曲。《祖国颂》《我爱你中国》《我和我的祖国》……有一首歌,或许你并不熟悉,初听也未必感觉到汹涌澎湃的激情、婉转优美的旋律,只有当你反复聆听、反复咀嚼之后,才能体会音乐的炽热、深切与壮阔;也只有这一首歌曲,才能深深地刨出每一个炎黄子孙的家国情怀。这就是《黄河颂》,它是《黄河大合唱》的第二乐章,也是钢琴协奏曲《黄河》的第二乐章。

20世纪的中国,《黄河》是最让人激奋的旋律,也是最让人怀想的音乐,从抗战到"文革",再到改革开放,从《黄河大合唱》到《黄河》钢琴协奏曲,几番沉浮,史诗般壮美的歌声和乐声始终萦绕在人们的耳旁,融入了血脉,沉淀在心底。1939年4月13日,《黄河大合唱》在延安陕北公学大礼堂首演,冼星海指挥了由光未然作词、自己作曲的《黄河大合唱》。他在日记中写道:"当我们唱完时,毛主席跳起来,很激动地

说了几声'好'。"1970年2月4日,农历春节,殷承宗首演了钢琴协奏曲《黄河》。演出结束后,周恩来走上舞台挥手高喊:"冼星海复活了!"这句话却被如雷的掌声所淹没,他又喊了一次:"星海复活了!"

时隔31年,相似的热烈一幕,闪耀在历史的镜子里,却掩去了太多无以言说的沧桑。创作钢琴协奏曲《黄河》的时候,国运动荡,正经历十年浩劫,不但《黄河大合唱》被打入了冷宫,就连钢琴也成了腐朽的西方资本主义的象征。石叔诚(创作者之一)回忆:当时的背景下,我们弹两下钢琴,工宣队都会认为要搞"复辟"。刚被分配到中央乐团担任钢琴演奏首席的殷承宗,用货车把钢琴推到天安门,从《红卫兵交响诗》弹到《沙家浜》,借这种为工农兵和红卫兵服务的"精神",延续钢琴在中国的火种。因为钢琴伴唱《红灯记》的成功,在江青的指示下,钢琴协奏曲《黄河》应运而生,并烙上了鲜明的"文革"烙印。然而,粉碎"四人帮"后,红遍天下的《黄河》在将近十年时间里又销声匿迹。20世纪80年代初,殷承宗带着《黄河》协奏曲谱来到了美国,并以此曲为保留曲目进入了音乐界,西方人震惊了,世界著名乐团震惊了——中国竟然有如此艺术高度的音乐!《黄河》由此走出了国门、走向了世界,为中国交响乐在世界乐坛上争得了她应有的地位。

秋之恋

聆听钢琴协奏曲《黄河》,我最喜欢的还是第二乐章《黄河颂》。如果说,《黄河船夫曲》彰显的是一种力量之美,《黄河愤》迸发的是一腔悲愤之情,《保卫黄河》体现的是一股必胜的决心,那么《黄河颂》呈现的则是一幅史诗般壮美的画卷。

那是一条壮阔的黄河,流淌着五千年的中华文明。"我站在高山之巅,望黄河滚滚,奔向东南。惊涛澎湃,掀起万丈狂澜,

结成九曲连环……"第二乐章《黄河颂》的开始乐句从低音至高音陡然直升,一下子给人以登高望远的视觉意象。深邃的大提琴奏出庄严舒缓的主题,引出独奏钢琴的反复呈述,层次与力度一句句加强,意境也越来越宏阔:万里河山尽收眼底,千秋功业激荡心头。那是对中华民族悠久历史的追溯:"你是中华民族的摇篮!五千年的古国文化,从你这发源……"抑扬顿挫的旋律饱含深情地赞颂了千百年来黄河两岸善良勤劳的人民,创造出了生生不息的中华文明,如大河奔流,百川东去,蔚为壮观。钢琴铿锵有力的和弦奏出了乐曲雄伟的结束部分,铜管奏出了义勇军进行曲的动机,象征着觉醒的中华民族已屹立在世界东方。蜿蜒而去的尾声,管乐的余音,又给人留下了意味深长的追忆。

这是一首荡气回肠的英雄颂歌,充满了强烈的冲击力和震撼力,展示了黄河桀骜不驯的血性和中华民族的英雄气概。冼星海通过此段广阔的中国式宣叙调,以雄壮豪迈的旋律,赞叹黄河的气势、悠久的文明,歌颂伟大坚强的中华民族。创作此曲时,为了精益求精,作曲家还虚心征求词作者和有生活体验的演剧三队同志的意见,三易其稿而成。作为中华儿女,听了这首激昂壮阔、热情深沉的《黄河颂》,怎能不为之动容、为之自豪?

《黄河》以其史诗的结构、华丽的技巧、丰富的层次、壮阔的意境,成为世界音乐史上最为著名的一首中国协奏曲,也由此内化为中华儿女新的印记。

乐曲档案

《黄河大合唱》由光未然(原名张光年)作词,冼星海作曲,1939年4月13日在延安首演,歌曲慷慨激昂,在中国抗日战争中起到巨大的鼓舞作用。1960年代后期因江青的建议,被殷承

宗、石叔诚等音乐家改编为钢琴协奏曲《黄河》。1989年，石叔诚在中央乐团指定下对作品进行了必要的修订，由他担任独奏和指挥的录音，被海外评论家誉为对《黄河》"最杰出和最具权威的演绎"。

秋之恋

39.

马勒:《大地之歌》

在唐诗意蕴里悲秋

秋天给人的意象，多是草木凋零、万物萧条之景，天地一片肃杀之气，因而对诗人而言，多会诱发一股悲秋之情。"万里悲秋常作客，百年多病独登台""寂寞梧桐深院锁清秋""欲说还休，却道天凉好个秋"……尤以欧阳修《秋声赋》的描述为最："盖夫秋之为状也：其色惨淡，烟霏云敛；其容清明，天高日晶；其气栗冽，砭人肌骨；其意萧条，山川寂寥。故其为声也，凄凄切切，呼号愤发……但闻四壁虫声唧唧，如助予之叹息。"

古典音乐的作曲家也会有悲秋之情，甚至会与诗人心心相印，一起在秋风寒霜中痛悼花的枯萎、叶的飘零。著名的作曲家及指挥家马勒在某一个秋天，脑海里飘过中国的几首唐诗，知天命的他便感怀不已，写下了交响音乐《大地之歌》。

1907年，一直承受着反犹太攻击的马勒，终于忍无可忍地辞去了维也纳歌剧院艺术总监的职务，来到纽约大都会歌剧院担任指挥职务，隔年又无奈转至纽约爱乐乐团担任指挥。也是在1907

年,莱比锡出版了汉斯·贝特格从法语和英语转译的中国唐诗诗集《中国之笛》。漂泊异乡,又不幸经历丧女之痛,马勒在与唐诗的偶遇中寻找到相似的心绪,激起了灵感,最终完成了自己人生中最后一部完整的交响乐作品,也是一部前无古人的诗歌交响曲。

《大地之歌》的第一乐章《愁世的酒歌》选的是李白的《悲歌行》:"富贵百年能几何,死生一度人皆有。孤猿坐啼坟上月,且须一尽悲中酒……"第三乐章《青春》选的是李白的《客中行》(许渊冲认定):"兰陵美酒郁金香,玉碗盛来琥珀光。但使主人能醉客,不知何处是他乡。"

悲秋之情亦自然地流露在《大地之歌》中,第二乐章为《寒秋孤影》,选自的唐诗说法不一,但无论是哪一首,都能感受得到悲秋的心绪。一说是选自张继的《枫桥夜泊》:"月落乌啼霜满天,江枫渔火对愁眠。姑苏城外寒山寺,夜半钟声到客船。"一说是选自钱起的《效古秋夜长》:"秋汉飞玉霜,北风扫荷香。含情纺织孤灯尽,拭泪相思寒漏长。檐前碧云静如水,月吊栖乌啼鸟起。谁家少妇事鸳机,锦幕云屏深掩扉。白玉窗中闻落叶,应怜寒女独无衣。"还有学者认为,《寒秋孤影》源自两首诗。前半部分依据的是李白的59首《古风》中的第26首:"碧荷生幽泉,朝日艳且鲜。秋花冒绿水,密叶罗青烟。秀色空绝世,馨香竟谁传。坐看飞霜满,凋此红芳年。结根未得所,愿托华池边。"歌词的后半部分则可能来自李白的《长相思》一诗:"长相思,在长安。络纬秋啼金井阑,微霜凄凄簟色寒。孤灯不明思欲绝,卷帷望月空长叹。美人如花隔云端!上有青冥之长天,下有渌水之波澜。天长地远魂飞苦,梦魂不到关山难。长相思,摧心肝!"

马勒曾说:"我是一个三重无家可归的人。在奥地利作为一

个波西米亚人,在日耳曼作为一个奥地利人,而在世界作为一个犹太人,到处我都是一个陌生人,永远不受欢迎。"当流浪成为一种宿命,马勒一定从唐诗里深深地领会了一种漂泊感,譬如:不知何处是他乡;夜半钟声到客船……或是秋天里的飘零感,譬如:白玉窗中闻落叶;美人如花隔云端……

马勒的秋天是萧索荒凉的秋天,没有了打击乐的轰鸣,没有了铜管乐的辉煌,只有弦乐在清寒的秋天里静静地流淌,飘零的是怆然的双簧管和忧郁的单簧管,恍如一个悲戚的孤独者,踟蹰于落叶纷飞的深秋。这是从第一乐章延续下来的愁闷的气氛和人生苦短的感慨,但简洁的配器进一步凸显了《寒秋孤影》的主题。女中音(或男中音)用缓慢的曲调倾吐心中的惆怅。偶有弦乐相伴,急切而沉郁地拉出一丝温暖的抚慰,却也更深地衬出一缕伤悲。双簧管就未曾远离过,时不时地冒出来,与歌声交缠在一起,辛酸、忧伤的旋律,更是加重了哀怨与痛苦的情绪,催人泪下。直至乐章的尾声,还是由双簧管吹起那"悲戚的孤独者"的主题,从孤寂中来,回到孤寂中去,留下的是一丝疲惫与怅惘。

人生的最后时光,马勒在与唐诗的交集中,完成了《大地之歌》,以自己的方式诠释了生与死这个永恒的主题。与死神朝夕相处的他说,深刻领略大自然的无尽美感,光是活着便让自己陶然欣悦。这种欣悦之情能在轻快的第三乐章《青春》中感受得到,或许在萧索的《寒秋孤影》中也能捕捉到刹那的心光。与死亡逼临的痛楚相伴的是一份生命难舍的情致,犹如面对至美的碧云天、黄叶地,恋恋不舍,却又从容欣赏,悲中透出一份平静的喜悦。马勒这一缕悲秋的心绪,你体会到了吗?

 乐曲档案

《大地之歌》，由奥地利作曲家马勒于1907—1909年创作，是世界上第一部以唐诗为歌词内容的大型交响声乐作品。歌词引用于汉斯·贝特格的《中国之笛》中李白、孟浩然和王维所作的7首德译唐诗，表达了悲观主义者对现世的厌倦、对彼岸的憧憬，也是一首赞美大地的颂歌。

《大地之歌》共分6个乐章，每个乐章都设有标题。

第一乐章：《愁世的酒歌》，歌词引用李白的《悲歌行》。

第二乐章：《寒秋孤影》，歌词根据译音猜测是张籍、张继或钱起的诗。

第三乐章：《青春》。

第四乐章：《咏美女》，歌词引用李白的《采莲曲》。

第五乐章：《春日的醉翁》，歌词引用李白的《春日醉起言志》。

第六乐章：《告别》，歌词引用孟浩然的《宿业师山房待丁大不至》和王维的《送别》。

40.

维瓦尔第:《四季·秋》

在无限清景中喜秋

　　马勒的悲秋有音乐中引用的唐诗作证,维瓦尔第的喜秋则没有唐诗的印痕,巴洛克时代的作曲家也没有更多的机会了解东方文化。可是,生长于威尼斯的维瓦尔第,既懂得欣赏美景,又懂得道法自然。遍布威尼斯的水,密密实实、连续不断,四季都会有至美的色彩,维瓦尔第的音乐大概因此而生。那些绵密细腻、或急或缓的旋律,恰如威尼斯的水,展示着激情与温柔。当然,音乐所描绘的风景没有条条框框的限制,《四季》付梓之前的几年时间里,维瓦尔第基本上是在各地辗转旅行,想来旅行中的风景又存在于音乐无边的想象之中。维瓦尔第的另一个身份是著名的"红发神父",他创作了不少宗教音乐,在与上帝的对话中,他感悟了自然之道、人生之理,并慢慢地将其融入所创作的世俗化的器乐曲中。

　　所以,在《四季》里,听不到悲秋的思绪,也感受不到寒冬的冷漠。维瓦尔第以乐观的心态赞颂四季之美,即使在冬天,虽

有彻骨的严寒、阴冷的冬雨，但主人还是悠闲地坐在火炉边休息，不慎跌倒的人们则勇敢地破冰滑行而去。《四季》表达的是人与自然和谐相处的美，凸显的是清新的风格。尤其是秋天，不仅仅是自然的景色，还包含人的活动，都予人一种清新之感。如果从唐诗里去寻找，正如刘禹锡《秋词》的味道："自古逢秋悲寂寥，我言秋日胜春朝。晴空一鹤排云上，便引诗情到碧霄。"

且听《秋》的第一乐章。开场的合奏便是一段欢快而又极具舞蹈性的旋律，将我们带到了欢庆丰收的"乡村舞会"的现场，又能领略秋高气爽的清新味道，让人豁然想起"晴空一鹤排云上"的壮阔秋景，诗情油然而生，不由得随着欢快的节奏翩翩起舞。轻快热烈的乐队合奏描绘的是舞会的大场景，与此相对应，小提琴的独奏像是特写镜头，生动地描绘出朴素乡民的舞蹈，或笨拙的跳跃，或快速的旋转，或蹒跚的移步……直至第四独奏部分又以小广板的速度描绘出酒过三巡后乡民醉意朦胧、昏昏欲睡的景象。最后的合奏重新回到乡村舞会的动机，鼓动起一片秋的豪情。

《秋》的第二乐章表现的是欢庆丰收的乡村舞会后人们进入甜美温柔的梦乡，主题是"沉睡的醉汉"。"梦破清风吹雨脚，醉余新月上林端。"羽管键琴的琶音细弱地流动着，淡淡地衬托出弦乐的行进。自始自终，独奏小提琴与第一小提琴齐奏相同的音型，加弱音器的和声若隐若现，这使独奏小提琴与乐队融合在了一起，化为一片轻烟淡雾，将秋的意象表现得朦胧而婉约。

一股豪情在《秋》的第三乐章得到了更加充分的流露。整齐的乐队合奏表现的是快马行进的猎人，高远的天，空阔的地，展现在了眼前，极目远骋，能不豪情满怀？"且喜秋风破浪归"，置身于音乐中，又像是坐在了秋天的列车上，清心自在地欣赏

一幅幅掠眼而过的美景，从神秘的威尼斯到熟悉的故乡，好一派闲情逸致。穿插于合奏中的小提琴独奏先是通过双音模仿号角声，丰富了狩猎队伍的形象；继而通过十六分音符的三连音模仿动物受到惊吓纷纷逃窜的模样；第五段独奏则奏出三十二分音符的快速音群，表示动物最终成了猎物，然后慢下速度，转入一片伤感的情绪。当然这些具象的描述不能作绝对的理解，你完全可以抛开这些细节，想象那个生机盎然、奇妙有趣的自然界。而当最后的合奏回到猎人前行的节奏时，你也一定对这次奇异之旅充满眷念了。

《秋》的画面感十足，它所勾勒的美景打动着每一个听众，这样一个秋，由不得你不喜欢，所联想到的古诗也不会是凄凄惨惨戚戚的了，而是"霜叶红于二月花"，或是"长风万里送秋雁"……我们的人生，需要的也是笑对沧桑斗晚秋吧！

乐曲档案

《四季》（ *Le Quattro Stagioni* ），意大利音乐家安东尼奥·维瓦尔第在1723年所创作的小提琴协奏曲，是他著名的作品之一，也是世界上最流行的古典音乐曲目之一。

F大调第三协奏曲，OP.8，RV.293，《秋》。

1. 快板。
2. 极柔板。
3. 快板。

41.

克莱斯勒：《爱的忧伤》《爱的欢乐》

欢与忧，因爱而生

 欢乐是爱的追求，忧伤则是爱的影子。爱的欢乐孕育着人生的激情，爱的忧伤却让人生更有内涵。

 小提琴家克莱斯勒大概悟出了这一道理，所以他创作出了小提琴曲姊妹篇：《爱的欢乐》与《爱的忧伤》。虽然两首曲子都很美，但要比较一下的话，相信人们更喜欢的是《爱的忧伤》，因为——爱的忧伤是每个人心底磨灭不了的印记。许多年后，爱的欢乐早已随风飘散，爱的忧伤却种在了心底，绽放出一朵优雅的花儿……

 聆听《爱的欢乐》，激情飞扬，仿佛得了什么喜讯，心儿一下子跳出了胸膛，欢乐地舞蹈了起来。而聆听《爱的忧伤》，则有幽香扑鼻，一股淡淡的忧伤，美酒一般地慢慢渗入心灵，不知不觉，醉了。

 两首小提琴曲都是依照维也纳民谣风格的圆舞曲创作，3/4拍，结构均为复三部曲式。不同的是调性，《爱的欢乐》以明亮

开朗的大调调性（C大调、F大调）、活泼优美的旋律来表现爱情的甜蜜，小提琴以充满活力的双音音程和轻快的跳音，描绘了青年男女跳舞热恋的兴奋场面；《爱的忧伤》用大小调交织的结构（a小调、A大调），反映爱的忧郁与痛苦，好似恋人追忆往昔，几分温馨、几分落寞，旋律忽而明亮，却终究摆脱不了凄美的基调。

最初聆听这两首曲子，也是在青春恋爱的季节，听的还是磁带，独自在小屋里思念远方的爱人。《爱的忧伤》更入我心，多年后回想起来，总能随口哼上几句。曲子没有序奏，清丽的主题直接呈现，悠缓的旋律带着一丝惆怅，一些跨小节的切分音，好似声声悲泣。接着是这一主题的变奏，旋律更为抒情，像是回到恋爱的最初——那些阳光明媚的日子……乐曲的第二段色彩较为明朗，因为爱情甜蜜的回忆，忧郁的情绪中掠过丝丝对幸福和欢乐的憧憬，旋律也更为婉转动人。第三段音乐再现第一段的主题，曲尾又转到A大调，予人一缕光明，最后一个长颤音轻柔地滑高八度后结束全曲，令人回味无穷。

克莱斯勒是位神童，4岁在父亲的教导下开始学习小提琴，7岁进入维也纳音乐学院，成为该校有史以来最年轻的学生。同时，他拜师布鲁克纳学习乐理，10岁获得学校颁发的金质奖章，12岁考入巴黎音乐院，14岁开始远赴美国展开旅行演奏……从奥匈帝国到美国，从19世纪晚期到20世纪中叶，克莱斯勒经历了小提琴演奏史上变化最剧烈的时期，并最终成了家喻户晓的小提琴名家。而他，还与中国有缘，在美国西部城市旧金山旅行时，克莱斯勒有感于中国艺人的演奏，选用花鼓的前奏创作了具有东方风味的小提琴曲《中国花鼓》。1923年5月，48岁的克莱斯勒来到北京演出，曲目中包括《中国花鼓》，我国小提琴界元

老谭抒真、京剧表演艺术家梅兰芳,以及时任民国大总统黎元洪等聆听了这场音乐会。

无法考证在中国的演出中有没有《爱的忧伤》这一曲目,但可以肯定的是,早在之前10多年,克莱斯勒已经创作出了《爱的欢乐》与《爱的忧伤》。也应是有感而发,新婚之后的一段时期,在深切体会了爱的欢乐与忧伤之后,克莱斯勒献出了这两首美妙的小提琴曲。

改编自新川直司漫画的日本动漫《四月是你的谎言》,讲述的是有马公生的母亲一心要把儿子培育成举世闻名的钢琴家,而有马也不负期望,屡屡获奖的故事。但11岁那年,有马的母亲过世,忧伤的他放弃了演奏。后来他认识了小提琴手宫园薰,振作起来,担任她的伴奏。一次,因为一个初中生对宫园薰的侮辱,他愤怒地弹奏起母亲生前最喜欢的乐曲《爱的忧伤》,演奏中忽然深深地感受到了母亲对自己的爱……

爱,有着丰富的内涵,爱的欢乐与忧伤也有着各自不同的理解和答案。在我听来,那颗忧伤的心,不是沉沦,而是希冀,希冀于爱的温馨和甜蜜;因为希冀,那颗忧伤的心,不会放弃,而会坚持,在冰冷而残酷的现实中坚持!

曾经,聆听《爱的忧伤》,我写下一首小诗——

在路上,想起你的目光
追逐着我虚度的光阴
就像湛蓝的天空
自在漂泊的白云
没有下一站,却是最好的归宿

在路上,车比时光还快
卷走了我瞬间的记忆
就像路旁怒放的凤尾兰
叶似剑,花似梦
总有一滴泪,还在浸润爱的忧伤

乐曲档案

美国籍奥地利小提琴家克莱斯勒,是第一个采用持续不断的揉指来演奏的人,曾被称为"小提琴家之王"。他也是一位作曲家,有着旋律天赋,对和声与对位又有极其敏锐的辨别力,创作的作品多为维也纳情调的沙龙小曲。小提琴曲姊妹篇《爱的欢乐》与《爱的忧伤》是其代表作。

42.

保罗·杜卡:《小巫师》

聆听一颗活泼的童心

关于童年的古典音乐,一下子让人联想起的会是舒曼甜蜜温馨的钢琴套曲《童年情景》,或是普罗科菲耶夫惊险刺激的《彼得和狼》。其实,保罗·杜卡的交响诗《小巫师》(又译《魔法师的弟子》),同样充斥着一颗活泼的童心,那是种顽皮孩子偷懒时的得意和闯祸时的恐惧。

记得刚工作时,买了盒磁带,收录有保罗·杜卡的《小巫师》。当时不了解作曲家,更不了解小巫师的故事,听了之后一头雾水。后来了解到保罗·杜卡与中国人有缘,曾是冼星海留学法国巴黎音乐学院时的老师,顿时倍感亲切。而当了解了小巫师的故事,不禁露出会心的一笑,这样的情景多么的似曾相识。

《小巫师》源于古罗马修辞学家、讽刺作家卢西安的对话体散文集《吹牛大王》,歌德则据此创作了一首叙事诗。故事说的是小巫师趁师傅外出时,摆弄起从师傅那里偷学到的魔法来——使唤扫帚去挑水,结果他只记得起咒的法术却忘了解咒

的办法，搞得"水漫金山"，十分狼狈。富有戏剧性的故事于1940年被搬上了迪士尼音乐动画电影《幻想曲》，顽皮可爱的米老鼠生动地演绎了这个故事；1999年迪士尼推出的《幻想曲2000》中，采用先进科技，让这段经典乐章《小巫师》载誉而归。采用动画艺术诠释古典音乐，《小巫师》可算是成功之作，也使得这首乐曲童趣更足。

《小巫师》采用的是谐谑曲的体裁，一种三拍子的管弦乐曲，节奏明快，描写性的旋律制造出鲜明活泼的音乐形象，欢快与幽默的气氛油然而生。乐曲一开始是一个简短的引子，第一主题呈现，是巫术的咒语动机，加了弱音器的小提琴分成3个声部，在长笛同音反复的伴随下奏出，同时配以竖琴的拨弦，渲染了老巫师密室里的神秘气氛。紧接着的第二主题是扫帚主题，一个奇怪的跳跃音型，由木管乐器奏出急速的乐句，双簧管和长笛继续着神秘分分的音乐气氛。随后的第三主题是小巫师主题，由铜管乐器齐奏出号角性音调，它与咒语主题交替形成了强有力的音流，似乎是小巫师用偷学来的一点巫术开始对墙角里的扫帚发出强大的咒令。

《小巫师》的故事正式开始上演：片刻休止，扫帚慢慢地动了起来，由3支大管断音演奏，弦乐拨弦伴奏，轻巧活跃地奏出了扫帚主题。这个主题分别在大管与小号上反复传递，流动的弦乐似是扫帚把打来的水倒入水缸中的景象。中间穿插了咒语主题，像是小巫师对扫帚的吆喝声："快一点儿。"能够想象得以偷懒一会的小巫师洋洋得意的模样。可是，很快他就闯祸了，由于不知道如何解咒，水在小屋里肆意流淌，小巫师的欢快主题则变成了一股急速涌动的可怕音流。动画片中，掉在水里从梦中惊醒的米老鼠慌乱起来，似在用力呼喊："扫帚，停止挑水。"只听见

乐队猛力的两击,这是无奈的小巫师狠劈扫帚的动作。音乐稍稍安静了一下,但两段扫帚又慢慢活动起来,用低音单簧管和大管作卡农式的模仿来表达,扫帚主题来得更急促、更猛烈了。大水泛滥之际,也是音乐高潮之时,铜管乐全力奏响号角性的音调,仿佛及时赶到的老巫师,用他恐怖有力的狂叫,制止了一场灾难。一切恢复了先前的平静,加弱音器的小提琴依然奏着虚无缥缈的咒语动机,最后全乐队用了一个终止的和弦强有力地结束了全曲,这一声巨响,像是魔法师对大胆妄为的徒弟的训斥。

听着音乐,看着可爱的米老鼠,蓦地想起了自己的童年,不一样的情景,一样的欢乐而充满刺激。童年的我们不是沉浸在"官兵捉强盗"的惊险游戏中吗?那是社队的仓库场上,漆黑的夜晚,一群孩子捉迷藏、抓"坏人",尖叫声里,人影慌乱,随即荡起一片笑声。也会在月圆之夜,拖着兔子灯行走在乡村埭路上,偶尔手痒时火烧河边那一簇枯黄的芦苇,亦有鲁莽孩子不小心烧着了柴垛,顿时惊慌呼救。还记得一个迷朦的月夜,我与几个小朋友玩捉迷藏,疯玩之时将邻家的油菜躺倒了一大片,邻居找上门来,向家长告状。我满心恐惧地站在一旁,不知道将要接受怎样的惩罚,意想不到的是父亲只是象征性地骂了我两句,算是对邻居有个交待吧。

顽皮淘气,不自量力,粗心急躁,这个由米老鼠演绎的惹祸的小巫师,就像是生活在我们身边的一个普通的小机灵鬼,怎不令人好气又好笑?或许正是自己童年的映照,又唤醒一颗蛰伏的童心。"若失却童心,便失却真心;失去真心,便失却真人。"回想这样的场景,我们早已远离了恐惧,内心荡起的是一份纯真而宝贵的情感。

秋之恋

 乐曲档案

保罗·杜卡的音乐既有德国浪漫乐派的自由与色彩,又兼具法国式感性的内涵。创作于1897年的交响诗《小巫师》,从歌德的一首同名叙事诗获得灵感,乐曲结构是回旋曲式。著名的动画片《幻想曲》《幻想曲2000》都收录了这首音画结合的《小巫师》。

43.

福斯特:《故乡的亲人》

风起时,稻香铺满琴键

　　独自弹奏钢琴的那个夜晚,故乡的风从我的指间飘出,悄悄地围着我涌动的心绪。黑键白键上下起伏,福斯特日夜思念故乡亲人的情怀,在我手指接触琴键的冰冷间再次缠绵。

　　琴声轻柔,从从容容溢出一滩清汪汪的水,我那亲爱的母亲在水边洗去一脸的疲惫。炊烟袅袅,身后的斜阳滋润出一片秋的神韵。敲击琴键的我,醉倒在音符的堆砌中——黑人的咏叹持续了几个世纪,黑夜里让人想象着流浪他乡的人群,蠕动在西部的荒原……

　　多长时间里淡忘了一个深沉的主题,今夜复苏。故乡的风拂起我永恒的思念,热烈地描述着老家丝丝的温柔。苍翠的竹林里,鸟儿清清脆脆地鸣叫,唱着回巢的歌。而我,听那悠长的琴音在城市的夜空里缓缓升腾。

　　故乡的秋,已是金黄,风起时,稻香铺满我的琴键……

这是我在大学里写的一段文字，一晃 30 年。那时不知怎的，就特别喜欢福斯特的歌曲，《故乡的亲人》《噢，苏珊娜》，还有《老黑奴》……于是就有了这个孤独而又浪漫的夜晚，萌生了一缕思乡之意。

斯蒂芬·福斯特是一位无师自通的美国作曲家。他从小喜欢音乐，生在了古典音乐的黄金时代，不过不是在欧洲，而是在美国的匹兹堡，一个并不富裕的家庭。父亲能用小提琴拉几个曲调，或许受此影响，福斯特也学会了演奏小提琴、长笛和单簧管。

福斯特的音乐深受黑人音乐的影响。幼时的他常随黑人保姆到教堂听黑人唱赞美歌；9 岁时，他就把邻近的小孩子们组成一个黑人剧团，在一个公共汽车库里演出。这样的经历演化成深刻的记忆，常常反映在他的歌曲中，一个鲜明的特征是运用了黑人旋律的不少片断。

1851 年，25 岁的福斯特来到辛辛那提工作，感到远离亲人的孤寂和惆怅，于是创作了《故乡的亲人》，借以寄托思乡之情。歌词也是他自己填写的："沿着那亲爱的斯瓦尼河畔，千里迢迢，在那里有我故乡的亲人，我终日在想念……"其实，那时的福斯特还未去过南方，也从未见过斯瓦尼河。在写歌词时，他考虑写"沿着亚祖河下行"，放弃了，又想写"皮迪河"，又放弃了，因为他不喜欢这些地方的音乐。后来翻开一本地图册，挑中了佛罗里达的斯瓦尼河，这个名字最悦耳。而他唯一的一次南方之行是在这首歌发表后的一年。

《故乡的亲人》让福斯特一举成名。当时美国的一家音乐杂志叙述了这首歌曲风靡美国的情景："《故乡的亲人》是一首无与伦比的、具有黑人音乐旋律的歌曲。所有的人都在哼唱着它。钢

琴、吉他不分昼夜地弹奏着它；伤感的女士在唱它；浪漫的绅士在唱它；潇洒的青年在唱它；歌星们唱着它；街头的手风琴艺人也在边拉边唱着它……"

歌曲的流行并没有让福斯特大富大贵起来。1855年，他回到了家乡匹兹堡，因双亲与好友陆续去世，创作陷入低潮，生活也变得拮据，为了偿还债务，那时的他曾以150美元卖掉一首歌曲。而在临终时，他的积蓄只有38美分。

1864年1月，年仅38岁的福斯特病逝，他的遗体运回故乡时，当地乐队演奏《故乡的亲人》为他送葬，那是最好的告慰！于真挚纯朴中含着一丝感伤的色彩，想来那音乐一定会让福斯特故乡的亲人流下眼泪。

作为"民歌制作者"，福斯特受到了美国人民的热爱，并被当作第一位真正伟大的美国音乐家。1937年，故乡匹兹堡大学为福斯特修建了纪念馆和音乐厅。1940年，福斯特被选入纽约大学荣誉人物厅，他的塑像和华盛顿、杰斐逊等美国历史上的伟人并列在一起。终于，在百年之后，福斯特享受到了国家给予他的最崇高的荣誉。

乐曲档案

《故乡的亲人》(Old Folks at Home)，是美国作曲家福斯特的代表作。1851年，福斯特远离家乡和亲人来到辛辛那提州工作时，孤寂的他创作了这首歌，歌词也由自己写成。

附中文歌词：

沿着那亲爱的斯瓦尼河畔，千里迢迢，
在那里有我故乡的亲人，我终日在想念。

走遍天涯,到处流浪,历尽辛酸。
离开了我那故乡的亲人,使我永远怀念。
世界上无论天涯海角,我都走遍,
但我仍怀念故乡的亲人,和那古老的果园。
走遍天涯,到处流浪,历尽辛酸。
离开了我那故乡的亲人,使我永远怀念。

44.

马斯奈:《沉思曲》

灵与肉的纠缠

　　沉思的美女,一定会勾起人们美好的想象,一个带有书卷气的女子,托着香腮,眨着眼睛,目光如电,穿过宁静的时空……她或是思考着人生的哲理,或是想着隐秘的心事,偶尔也会发着呆,无论如何那曼妙的身姿都会给人以无边的遐想。马斯奈的《沉思曲》(又译《冥想曲》)描述的便是这样一位沉思的美女。那音乐自是温婉美丽,悠扬的旋律线条,深深的情感表达,不知让多少听众着迷。可是,美妙的音乐里藏着一颗纠结的心,听那蜿蜒曲折的旋律,即使你这样一个局外人,也感觉得到心有千千结。

　　《沉思曲》出自歌剧《泰伊思》。《泰伊斯》是19世纪后半叶法国抒情歌剧的代表作,自然也是作曲家马斯奈的代表作。讲述的是公元4世纪的埃及,亚历山大城的交际花泰伊思在修道士阿桑尼尔的感化下,摆脱了花天酒地、纵情享乐的世俗生活,皈依宗教。《沉思曲》完整地出现在了歌剧第二幕第一场与第二场之

间，修道士阿桑尼尔见自己的劝告没有起作用，并不灰心，深夜里静静地伫立在泰伊思的门外，等待她回心转意。于是悠扬的小提琴宛转地响起，《沉思曲》表现的就是这一时刻泰伊斯内心的转变。

《沉思曲》结构简单，是规整的、带有变化再现的复三部曲式。清澈的分解和弦之上，主奏小提琴舒缓地奏出了抒情性主题，沉静的气氛中掩映着并不平静的心绪，小提琴的颤音宛若一个个心结，表达出泰伊斯内心的孤独和挣扎。中间部，旋律的展开跌宕起伏，以 a 为低音的分解和弦先是停留在了 c 音，随后级进推动直至升 F 音为最高点，紧接着又带着旋律从最高点跌落下来，仿佛让我们看到了心潮澎湃的泰伊思，也将沉思的美女泰伊思内心的艰难抉择、矛盾迷茫体现得淋漓尽致。经过激烈的变化之后，音乐再现最初的旋律。结尾处，小提琴宛若一缕纯净的光，寂寂滑向远方，却又波澜再起，弦乐鸣响，仿佛于黑暗中心灵一丝震颤，生活豁然开朗。最后小提琴在 G 弦逐渐减弱音力，以泛音的微弱音响慢慢消失。

凡所有相，皆是虚妄，应无所住而生其心。泰伊思的转变宛若佛家的顿悟，沉浸在《沉思曲》中，她或许想到了："如花美眷，也敌不过似水流年！"歌剧第二幕开始，泰伊思在独处中唱了一首咏叹调，不仅唱出了对世俗男欢女爱的鄙夷，更是唱出了对自己美丽容颜逐渐消逝的恐惧和不安。随后，修道士阿桑尼尔出现，恰到好处的授道，让泰伊思接受了基督之爱。

然而，"灵"与"肉"的抉择远没有结束。当泰伊思开始接受灵性生活时，修道士阿桑尼尔的内心却显露出恐慌，他唱道："让她光芒四射的脸颊在我面前遮掩住，不要让她的美丽战胜我的信念。"而在第三幕中，阿桑尼尔衣衫褴褛，意志消沉，他一

遍遍唱出泰伊思的名字:"她是海伦,是维纳斯的化身,除了她,世间的一切已不入我眼。"《沉思曲》也以不同的形态加以片段化出现在之后的戏剧发展中,作为歌剧的一条线索,贯穿了泰伊思脱离世俗后的生活。它或是表现了泰伊思对神的赞咏,同时也表现了阿桑尼尔挣扎在"灵"与"肉"之间。

泰伊思终于在修道院里获得了宁静,也彻底失去了人间的欢乐,而当她离开人世时,救度她的修道士阿桑尼尔却不平静了,他发现自己早已沉溺于爱欲。面对泰伊思的离世,阿桑尼尔最终唱出:"上帝啊!究竟什么是上帝!"当《沉思曲》最后一次出现时,伴随着旋律的发展,泰伊思的灵魂归属上帝,而阿桑尼尔却在极度的痛苦之中充满悔恨。他的悔恨,不仅是对泰伊思逝去的悲伤,更是对自己无法摆脱对肉欲向往的痛苦。

不由得想起仓央嘉措的诗句:"自恐多情损梵行,入山又怕误倾城。世间安得双全法,不负如来不负卿。"对于修道士阿桑尼尔来说,在上帝与泰伊思之间的抉择,是一道永恒的难题,也留下了永远的遗憾。对于每一个凡人来说,这都是一道难解的题,再听音乐,想象沉思的美女,细品其中的滋味,或许听出了并不平静的心绪……

🎵 乐曲档案

法国作曲家马斯奈,是一位多产的作曲家,主要创作歌剧,特别是喜歌剧,结合了一点现代主义与瓦格纳风骨以创制旋律。代表作《沉思曲》,是其歌剧《泰伊思》第二幕第一场与第二场中间所奏的间奏曲,常被单独演奏,成为小提琴独奏曲中经久不衰的名篇。

45.

托赛里:《小夜曲》

深藏于心底的柔情

"今天忙吗？对詹皖老师还有印象吗？"周日一大早，大学里的老同学伟发微信给我，"想的话，小聚一下。""当然有印象，还用问吗？只是今天加班，有重要活动，不能擅离岗位，替我向詹老师问声好。"随后，我拍了一张照片发给他，是当年我们音乐班上的一本油印声乐教材，詹皖编。老同学说："早丢了，何时替我复印一本来。""复印很方便的，"我说，"可已不是原汁原味了。"

近30年了，这本宝贵的教材我一直好好保留着，有些微皱，但书中收集的乐曲还是能飞出悦耳的旋律来：《槐花几时开》《黄水谣》《渔光曲》《草原上升起不落的太阳》《三套车》《美丽的西班牙女郎》《小夜曲》……这首《小夜曲》是意大利作曲家托赛里的作品，当年偏爱这一曲。"往日的爱情，已经永远消逝，幸福的回忆，像梦一样留在我心里！"夜幕下的校园里唱起这首歌，仿佛有着深不可测的忧愁和漫无边际的柔情，忍不住

自我陶醉一番。

大概沉浸在柔美的小夜曲里更容易回忆往昔吧！这一天里我竟聆听了几十遍，依然觉得不过瘾。乐曲表达的是凄美的爱情主题，如今的我已听不出深深的哀伤了，却能在百转千回的旋律中找到最初的爱，在细细长长的琴声中品读深邃的时光。眼前浮现的是南通师专食堂楼上那间小小的声乐室，透进几道秋日的阳光。"人要挺胸，声位要高，唱到低音时不能塌了下去。"弹着钢琴的詹老师总嫌我们精神不振，不厌其烦地一次次纠正，直到满意为止。詹老师那清澈通透的嗓音适宜唱四川民歌《槐花几时开》："高高山上（哟）一树（喔）槐（哟喂），手把栏杆（噻）望郎来（哟喂）……"教唱的时候，歌声渐强渐弱，收放自如，余音袅袅，深情几许，恍见一树槐花开，心头弥漫着着沁人的香甜味。《槐花几时开》歌唱的也是爱情，算是中国的小夜曲吧。

托塞里在他24岁时与萨克森的玛丽公主结婚，这段婚姻没有为他带来快乐，不久玛丽被传言背弃了丈夫，5年后两人离婚。据说托赛里正是因为这段不幸的爱情遭遇而创作了这首《小夜曲》，原题为《悔恨》，也被称为《悲叹小夜曲》。弦乐轻柔的拨弦、大提琴深情的吟哦，不意间叩响了爱之梦，一丝婉转的小提琴声飘飞而出，细细缠绕，如同微凉如水的月光沾满了衣裳，打湿了记忆。第二段曲调低沉，带有小调色彩，以模进的手法表达了内心的不舍与彷徨——爱已逝，花已谢，凭窗空对月，徒留一声叹。第三段变化再现了乐曲的第一段，尾声处丝丝颤音入耳，那哀伤似在心底盘根错节……有一次在电台播放这首小夜曲时，播音室外的夜莺啼声恰巧融入乐曲中，给听者带来了一份惊喜。所以，如今你聆听这首小夜曲，或许也会有幸听到夜莺的啼鸣伴奏，好让绵绵情思在迷蒙的夜色里肆意蔓延。

校园里的爱情或是朦胧，或是生涩，难以修得正果，却也不会遍体鳞伤。于我们，托塞里的《小夜曲》应是爱的装点、美的表达，没有悔恨与悲叹。往事回眸，恍见泛滥的夜色里，绵柔的弦乐漫涌而来，淹没了青春的冲动与梦想。声乐课的结业考试在食堂对面的音乐教室里举行，每位同学唱一首歌，全由詹老师钢琴伴奏，他那赞许的目光让我们充满了信心。我特地借了只录音机，把歌声录了下来。最好听的要数同学秋演唱的《翻身农奴把歌唱》，她的嗓音不凝重也不矫情，纵情的歌唱，犹如一道霞光披照着旷古高原，又像一只雄鹰掠飞于雪山之巅。录下的那盒磁带一直保存着，翻来覆去听多了，不慎误操作了一下，把秋的歌声删除了，只剩下了开头一句。心情顿时沮丧不已，冥冥中相信美丽的东西难以长久，如烟花，如邂逅，如青春岁月，如花样爱情。

20世纪三四十年代，托塞里的《小夜曲》是学校里广为传唱的一首歌曲。2011年，李岚清撰文记录下江泽民同志恢复失传的托塞里《小夜曲》英文歌词的经过。"你的身影翩然而至，带着芬芳，让我无限憧憬。谁能举杯奉献给温柔的爱情……"这歌词与我们这一代人演唱的版本不同，但记忆深处的《小夜曲》一样的美——那是深藏在每个有缘人心底的最柔美的一片情。

好脾气的詹老师从来没有真正地发火，斩钉截铁的要求掺合着并不严厉的神情，我们听到的记住的都是暖心的话语。为表演大合唱《黄水谣》，詹老师带着我们排练了一个月。开头女生唱："黄水奔流向东方，河流万里长……"唱得我们男生都陶醉了，等到接上那句"自从鬼子来，百姓遭了殃！"老是不在状态。急得詹老师一遍遍地纠正："鬼子来了，还软绵绵笑兮兮的？"

詹老师的看家本领是扬琴，他经常参加市里的民乐演奏，

我们就给他打打下手，跑跑龙套。记得一次夜归，从市区群艺馆回到三里墩校区，就我们两人同行，我说什么时候要写一写詹老师您，为学校音乐教育作出了有益的探索，更把我们这些学生领进了音乐神殿的大门。詹老师说，算了，不用写。这篇文章就搁了下来，也老是在脑中酝酿。如今再次梳理往忆，《小夜曲》在耳边回响，在心中荡漾。不能相聚，就在那柔美的乐声中尽情怀想吧！

乐曲档案

小夜曲（serenade）为一种音乐体裁，原是中世纪欧洲行吟诗人在恋人的窗前所唱的爱情歌曲。其流行于西班牙、意大利等国，演唱时常用吉他、曼陀铃等拨弦乐器伴奏，歌声缠绵婉转，悠扬悦耳。后来器乐独奏的小夜曲，也和声乐小夜曲同样流行。

托赛里的小夜曲原题为《悔恨》，也被称为《悲叹小夜曲》或《叹息小夜曲》，常被改编为小提琴独奏曲和管弦乐曲。

46.

莫扎特:《第二十一钢琴协奏曲》

唯美的音乐,缥缈的爱情

古典音乐,因为一部电影而流行!这样的例子可不少,譬如莫扎特的《A大调单簧管协奏曲》第二乐章,伴着电影《走出非洲》而走红;《C大调第二十一钢琴协奏曲》的第二乐章,也因电影《艾尔薇拉·玛迪甘》(又译《鸳鸯恋》)而流行……当然,不能说是电影成就了音乐,毕竟这些音乐早在电影出品前的百余年里便已成名。莫扎特的音乐尤为电影导演所钟爱。德国经典电影《蓝天使》的片尾音乐运用了莫扎特歌剧《魔笛》中帕帕基诺的咏叹调《如果有个爱人该多好》;电影《午夜守门人》也充分运用了《魔笛》中的音乐;电影《肖申克的救赎》运用了《费加罗的婚礼》中女仆苏珊娜与伯爵夫人的二重唱《微风轻拂》;电影《偷心》则很好地运用了莫扎特的歌剧《女人心》的音乐……

然而,电影《艾尔薇拉·玛迪甘》还是有些不同。1967年,瑞典著名导演维德伯格拍摄了这部电影,讲述的是一对恋人为爱情私奔最终双双殉情的悲剧,采用的主题音乐则是《莫扎特第

二十一钢琴协奏曲》第二乐章，其唯美哀伤的格调与故事情节极为相配，被公认为电影使用古典音乐最成功的范例之一。20世纪六七十年代，这首乐曲被制作成无数的唱片，也被电台广泛采用，甚至将这个乐章称作"Elvira Madigan主题曲"。直到有乐评家认为，用这样一部悲剧电影来给莫扎特的不朽作品命名实在有损于莫扎特音乐的本质，这个名字才逐渐被弃用。

《第二十一钢琴协奏曲》的第二乐章，感觉太美了——那是莫扎特最如梦似幻的旋律，却又包裹着一种不可靠的情感，让人不敢相信那是现实的拥有。加弱音器的弦乐首先呈示歌谣风格的主题，是温柔的三连音曲调，却又含有甜中带苦的不和谐音，似乎预示了一个凄美的结局，于是一下子揪住了听者的心。随后，钢琴以即兴的方式重现这段旋律，展开一段装饰的抖动跳音，仿佛由花腔女高音倾情演绎了一首咏叹调。伴奏的是加弱音器的小提琴、如泣如诉的木管和低音大提琴的拨奏，伤感温柔的情绪悄悄蔓延开来。

秋之恋

《第二十一钢琴协奏曲》作于1785年3月，于维也纳克鲁克剧场首演，莫扎特主奏钢琴。4年前的夏天，莫扎特来到了维也纳，1年后成家立业，进入他一生中最为成功的时期。可只隔了两三年的时间，莫扎特开始觉知世事的艰难，原先真切的幸福感淡了，眼里的生活变了模样——在我听来贯穿第一乐章的主题总有些怪怪的感觉，那爱情的滋味也似有了一丝酸苦。于是，听这个慢板乐章不由得想起了南宋词人蒋捷的词作《虞美人·听雨》。

少年听雨歌楼上，红烛昏罗帐。壮年听雨客舟中，江阔云低，断雁叫西风。

而今听雨僧庐下，鬓已星星也。悲欢离合总无情，一任阶前，点滴到天明。

大概悲伤的故事最能打动人，这般唯美伤感的音乐谁能拒绝得了？看卡拉扬指挥《第二十一钢琴协奏曲》的视频，第二乐章开始时，他竟然渐渐挪到了钢琴旁，赶走了钢琴演奏者，边指挥边亲自弹奏了起来。据说在首演中，它的挽歌式的主题和忧郁的浪漫情调就让不少听众情不自禁地落下了眼泪。这个乐章也被认为是18世纪古典主义作曲家的音乐中最具浪漫气质的代表。

"像没有任何限制的人生在歌唱一样……"有评论这样形容这个乐章。可那般华美的情感又让人担心如何能天长地久？听那音乐，钢琴弹出沉重的低音呻吟，乐队也流露出无奈的叹息，浪漫秀美的情调与动荡不安的情绪融合在了一起，丝丝紧扣人心。真实的人生又怎会没有限制？瑞典电影《艾尔薇拉·玛迪甘》改编自一桩真实事件：1889年，丹麦一位年轻的军官爱上了马戏团走钢丝的舞蹈女演员艾尔薇拉·玛迪甘——为了爱情，军官抛弃了职位和妻女，与她浪迹天涯，两人过上了一段浪漫美好的时光。只是好景不长，不久钱花光了，两人的身份和不正常的关系也暴露了。在社会世俗的压力下，这对恋人逃到瑞典农村。走投无路的他们最后决定殉情，伯爵先用手枪打死了心爱的人，再饮弹自尽——第一声枪响定格在女人草地上扑蝶的笑容，紧接着第二声枪响，男人和女人双双身亡，离开了这个凄美的世界。

电影中的两位主角在世人的眼中或许成了爱情的傻瓜，甚至是良俗的破坏者，可是面对"没有希望的爱"而愿意抛弃一切乃至生命去勇敢追求，我们实在没有资格评说他们。只能沉浸在这音乐中扪心自问：对爱的理解有多深，对爱人的爱又有多深……

秋·故园之思

（拉赫玛尼诺夫《帕格尼尼主题狂想曲》）

秋·大地之歌

(马勒 《大地之歌》)

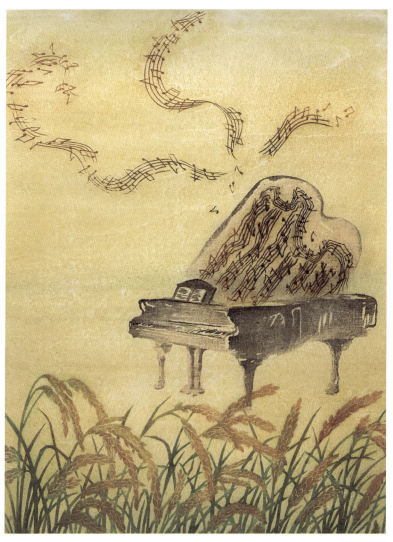

秋·稻香之醉

(福斯特 《故乡的亲人》)

秋·爱情之幻

(莫扎特 《第二十一钢琴协奏曲》)

 乐曲档案

《第二十一钢琴协奏曲》，C 大调，K.467。

第一乐章：快板，C 大调，4/4 拍子，奏鸣曲式。第一主题以类似齐奏进行曲般的节奏拉开序幕，色彩十分明朗，之后主奏钢琴与引子同时登场，再度呈示第一主题。第二主题令人感到趣味盎然，钢琴展示出绚烂的演奏技巧。

第二乐章：行板，F 大调，2/2 拍子，三段歌谣曲式。首先，加上弱音器的弦乐器呈示歌谣风的主题，接着重新由主奏钢琴加以接引。担任主题伴奏的三连音节奏在整个乐章中几乎不曾间断。

第三乐章：极活泼的快板，C 大调，2/4 拍子。充满生命力的第一主题由乐队反复两次之后，由钢琴再度呈示主题。在乐章的中段，管弦乐伴奏与钢琴主奏不断交替出现，相映生辉。最后钢琴以排山倒海之势的上升音阶，华丽地结束全曲。

47.

普契尼:《波西米亚人》

一份最走心的爱情

　　为了一份初相爱的甜蜜,独自忍受病痛折磨的绣花女咪咪坚持回到从前,在爱人身边安然离去;为了一份绝望的爱情,蝴蝶夫人巧巧桑毅然选择了荣耀地死去;为了保护心爱的卡拉夫王子,遭受拷打的柳儿宁死不屈……意大利作曲家普契尼的笔下,有的是忠贞而痴情的女人。特别是为那些女主角量身定制的咏叹调是那么深情而唯美,富有诗性的光芒,不知打动了多少观众,流下多少眼泪。当然,还有男主角演唱的高难度的爱情咏叹调更是成了脍炙人口的名曲。

　　在歌剧史上,普契尼怕是最擅长描摹爱情故事、真实刻画人物内心的作曲家。他创作的歌剧数量并不是很多,但留世的歌剧几乎部部是经典,《波希米亚人》《托斯卡》《蝴蝶夫人》《图兰朵》……如今音乐会上演唱的歌剧咏叹调也经常出现普契尼的名曲,譬如《这冰凉的小手》《为了艺术,为了爱情》《晴朗的一天》《今夜无人入睡》……自然,更让人怜爱甚至敬佩的是那些歌剧

里的女主角，她们为爱献身的一刻是多么刻骨铭心，总让人不由得循着爱的线索，去聆听爱的歌唱。这些优美动听的音乐在戏里戏外都是那么的独树一帜！

《波希米亚人》算是一部真实主义歌剧，取材于现实生活，但相对于之前的真实主义题材较多表现暴力、凶杀等内容不同，《波希米亚人》的剧情则显得平淡了许多，它所表现的是一段凄美的爱情故事。可普契尼的音乐为歌剧增色不少，使之成为一部不靠离奇情节而得以流传后世的经典歌剧，也真正奠定了他在歌剧界的地位。

意大利歌剧在威尔第之后由谁来接班？这个如今不用思考的问题在当年可是一个大问题。马斯卡尼的首部独幕歌剧《乡村骑士》获得空前的成功，人们开始把他当作威尔第之后意大利歌剧新的掌门人。只是马斯卡尼之后创作的10余部歌剧，再也没有达到《乡村骑士》的高度。而他的老同学普契尼，却推出了一部部叫座又叫好的歌剧，等到1896年《波西米亚人》上演之后，普契尼的名声真正超过了他的同学马斯卡尼、朋友莱昂卡洛瓦，也被人们毫无异议地奉为威尔第的接班人。

而在3年前的春天，普契尼与他的朋友莱昂卡洛瓦相逢在米兰的一个小咖啡馆里，这次相见使朋友成了死敌，争执的起因是《波西米亚人》的创作。在此之前，莱昂卡洛瓦已经开始创作这一部歌剧，而普契尼当初拿到剧本后放弃了，如今重写这部歌剧，在莱昂卡洛瓦看来是在挑战，或是刁难。普契尼却一意孤行，不管朋友的感受如何，秘密创作，抢先发表，最终赢了歌剧，丢了朋友。

《波希米亚人》(*La Bohème*)，又译作《艺术家的生涯》，讲述的是一群不拘习俗的穷艺术家的故事。歌剧第一幕开始展现的

是巴黎拉丁区（Latin）的一间破旧的公寓阁楼。圣诞夜，诗人鲁道夫（Rudolf，男高音）和画家马尔切洛（Marcello，男中音）冷得发抖，为了取暖，他们决定烧掉鲁道夫最新的诗稿……据说，普契尼年轻时也曾烧过乐谱，这一段亲身经历使他的音乐深切地表达了艺术家们生活的清贫和内心的痛苦。爱情自然是这部歌剧的主题，当4位艺术家商量前去咖啡馆时，鲁道夫留了下来，女主角邻居绣花女咪咪（Mimi，女高音）适时登场（这部歌剧也被译作《绣花女》），拿着蜡烛来借火，但体弱多病的她昏倒在楼梯上。鲁道夫递给她一小杯酒，让她镇静下来，并点亮了她的蜡烛。当她起身离开时又遗失了钥匙，两人低头寻找，风吹灭了蜡烛。黑暗中，鲁道夫不小心碰到了咪咪的手，于是紧紧相握，唱起了咏叹调《这冰凉的小手》；咪咪听后告诉他自己的身世，唱起了咏叹调《人们叫我咪咪》；鲁道夫打开窗户，看到月光下咪咪苍白的脸，两人抑制不住内心的激动相拥在一起互诉衷肠，唱出华美的二重唱《美丽的少女》。

歌剧中另一对恋人马尔切洛与穆塞塔却是分分合合，穆塞塔甚至在大街上挽起了有钱有势的老头阿尔契多罗（第二幕）。那似是为了衬托鲁道夫与咪咪之间忠贞的爱情，虽然由于生活穷困所迫，鲁道夫希望咪咪另择佳偶（第三幕），但咪咪谅解了鲁道夫，两人依依不舍……在马尔切洛与穆塞塔的争吵声中，鲁道夫与咪咪催人泪下地唱着"玫瑰盛开的季节，却是我们离别的时刻"，奇特的四重唱使两种爱情形成了鲜明的对比，一样的分别，两种完全不同的情感，更是激起观众对这对恋人的一片恻隐与怜爱之心。

第四幕回到了从前，春天的拉丁区公寓，4位艺术家在嬉笑打闹，穆塞塔突然冲进来，带来了要见爱人最后一面的咪咪。众

人离场,咪咪在《美丽的少女》的旋律中醒来,两人相拥着回忆起他们初次见面时的情景,咪咪气若游丝地唱出《人们叫我咪咪》。最终咪咪安然去世,其时,在咪咪断断续续的演唱中,长笛和竖琴反复着《这冰凉的小手》的旋律。鲁道夫发现咪咪停止呼吸后颤抖地呼唤着爱人的名字,抱紧渐渐冰冷的身体,悲伤的音乐响起,一声长哭,穿越了久远的时空,穿越了听众的心灵。

歌剧中最感人的音乐自是《这冰凉的小手》《人们叫我咪咪》《美丽的少女》,满腔的激情从歌声中传递,一张口就会听得人眼泪汪汪,第一幕中应是遇见爱情激动欣喜的泪水,第四幕中则是最后一面难抑悲伤的泪水。歌词有一点琐碎,因为要联系场景,介绍自己,但妙在用比喻来表达爱意:"我藏在心中的珍宝,有时会让那美丽的眼睛把它偷去。你这双可爱的眼睛,占据我整个心灵,我那一切的幻想都让它偷窃光,可是我并不可惜。现在,现在我心中充满,充满希望。"在唱到充满希望时,音乐的感情达到最高潮,出现了 High C,这是男高音歌唱家的"试金石",却充分展现了鲁道夫火一样的热情。咪咪的唱词则带有一些诗意:"诉说爱情,诉说春天,诉说梦想……当雪融解时,第一缕阳光属于我的,四月之初吻属于我的。"唱到这两句时情感攀至巅峰。更妙的是那深情款款的比喻:"在花瓶中,玫瑰含苞待放,一瓣一瓣地,我看着它,花的香味真甜美,但我绣的花,哎呀,它们没有味道。"同样唱得荡气回肠。而当两人介绍完自己后,爱的激情喷薄而出:"噢,可爱的女孩,噢,甜美的样子,在月光下散发光芒。我在你身上看到,那我永远希望在做的梦。爱情控制我,我的灵魂已追随着甜蜜的热情……"这首二重唱一开始,情感便一泻千里,汹涌而来,滔滔不绝,势不可挡,却又是那么的酣畅淋漓。自然而然地,两人唱出了"说你爱我,我爱

秋之恋

你"，最后高唱着"爱情！爱情！"下场离去，歌声渐远。

多么温馨而浪漫的爱情！虽然他们穷困潦倒，一无所有，但爱情已让他们深深地沉醉，他们看到了阳光，闻到了花香，感受到了4月之初吻……而当第四幕结尾处浮光掠影般响起这熟悉的旋律片断时，已是浸满了深深的忧伤，他们回忆着初遇时的美好，却在面临着一场生离死别，任何观众都会被打动，沉浸在支离破碎的唱段中，沉浸在男主角悲天恸地的哭声中……那时候你会讨厌掌声！

《这冰凉的小手》《人们叫我咪咪》几乎成了爱情最美丽的表达，曾获第60届奥斯卡金像奖（1988年）的电影《月色撩人》，女主角洛丽塔与男主角罗尼去大都会剧院听歌剧，听的便是《波西米亚人》，其中的那首咏叹调《这冰凉的小手》，莫不是也成了两位主角的爱情催化剂，有情人是该去听听这一部歌剧。当然，最美的是帕瓦罗蒂与弗蕾妮演唱的版本，卡拉扬指挥，1973年录制。帕瓦罗蒂热情高亢、舒展激昂，High C 炉火纯青；弗蕾妮温柔清纯、秀丽脆细，轻声控制得极好。在他们富有穿透力的歌声中，你可以找到向往的爱情！还有法国男高音罗伯特·阿兰尼亚与罗马尼亚女高音安吉拉·乔治乌的版本，两人演绎得情意绵绵，作为歌剧界的帅哥美女组合，他们相识于这一部歌剧，并于1996年冲破重重阻碍组建了新家庭。只是10多年后他们无奈分手，甚至在2012年两人再度演出了歌剧《波西米亚人》，纪念他们在这一部歌剧中相遇20年，但最终挽留不住这段婚姻。乔治乌曾说："对于我们来说，分手是件愚蠢的事情。"不知道在他们心中歌剧《波西米亚人》的分量有多重，应该融入生命中了吧！无论结局如何，欢乐还是伤悲，都走过了一段美妙的人生之旅，并与音乐为伴，那就是曾经的幸福！

 乐曲档案

歌剧《波西米亚人》,根据法国剧作家亨利·穆戈的小说《波希米亚人的生涯》改编,由普契尼作曲,全剧共 4 幕约 100 分钟。1896 年在意大利首演。该剧歌颂了自由生活和青春爱情,讲述了绣花女咪咪和诗人鲁道夫之间的凄美爱情故事。

秋之恋

48.

普契尼：《蝴蝶夫人》

一场虚空的等待

普契尼是意大利真实主义歌剧的代表人物，但他的故事并不是真正描写当代生活，而是为剧中的人物注入了强烈的当代现实生活情感，所以他的作品超越了时代，也超越了国界，让现代人产生情感共鸣。尤其是他的一些充满异国情调的歌剧在更大的范围内吸引了观众，《蝴蝶夫人》便是这样一部歌剧。

一个15岁的日本女孩嫁给了美国海军军官，当丈夫离开日本回到美国后，她仍然痴情地等着他回来，不愿再嫁。终于等到丈夫归来的那一天，但他却带来了另一个女人——他的美国妻子，那个女人要把日本女孩心爱的儿子带走。不能荣耀地生，毋宁荣耀地死。最终，日本女孩用一把短刀结束了自己的生命。这便是《蝴蝶夫人》的剧情。

歌剧《蝴蝶夫人》改编自大卫·贝拉斯科的同名话剧。本是由美国作家约翰·卢瑟·朗1897年发表的同名小说，颇为畅销，后被剧作家大卫·贝拉斯科相中，将其改写成剧本搬上舞台。话

剧在伦敦上演时,时任伦敦科文特花园歌剧院舞台监督专程把普契尼从米兰请来观看。普契尼虽然不懂英语,但他立即看中了这一剧目,决定将它改编成歌剧。1904年2月17日,歌剧《蝴蝶夫人》在米兰首演。但这次首演也是歌剧史上著名的失败案例,之前的推介吊足了观众的胃口,戏票的黑市价格也一路上涨,但演出情况非常糟糕,或许是奇特的舞台、奇异的音乐不能让意大利的观众接受,口哨声、喝倒彩声几乎淹没了音乐,以至于女主角都哭得泣不成声。特地请来妻子和姐姐观看演出的普契尼倍感伤心,但他坚信自己作品的价值:"无论他们如何起哄,这也是我的杰作。"之后,普契尼将《蝴蝶夫人》进行了较大的删改,并于当年5月在意大利的布雷西亚再次公演,成功翻身。

歌剧《蝴蝶夫人》剧情简洁,就是巧巧桑的新婚、等待、自杀,没有多余的枝枝蔓蔓,有的只是丰富的心理活动。舞台的设置也很简单,就是海边的一间木屋,那是巧巧桑与平克尔顿的新婚之巢,也是她隐忍等待的安居之所,更是她绝望的爱之坟墓。

巧巧桑的悲剧在于一场无望的等待,这在第一幕中都已作了铺垫。悲剧之一是注定了这是一场虚空的等待。平克尔顿用一首热情的咏叹调来描述他的新娘:"她那天真浪漫的样子多么迷人,年轻又美丽,还有那温柔动人的声音。她好像一只蝴蝶,轻轻地展开美丽芬芳的翅膀,在花丛中自由自在地飞翔。我必须得到她,哪怕那纤细的翅膀被折伤!"他的内心,升起的是一股强烈的占有欲,而不管巧巧桑会不会受到伤害。如果是真爱,怎么舍得她受伤?领事沙普莱斯先生劝平克尔顿注意,别伤害了这个纯洁可爱的姑娘。平克尔顿却觉得这老头太迂腐:"像你这样的人,爱情早已成为过去。只有傻瓜才会把送上门来的好事丢弃。"新婚之前男主角的轻佻与花心已经毫无顾忌地显露出来,在他看

来，这场婚姻只是一纸合同，而合同随时都能取消。只是倾心于这场婚姻的巧巧桑没听见，依旧沉浸在对未来美好生活的想象中。"你这样狂妄，残忍，把一朵鲜花摧残！欺骗这样一个可爱纯洁的姑娘，实在是件愚蠢行为。"领事沙普莱斯早已洞察了悲剧的开始，却无力改变。

悲剧之二，注定了柔弱的巧巧桑必须等待下去。为了所谓的爱情，巧巧桑改信丈夫所信仰的上帝。新婚之时，她的和尚叔父赶来斥责："蝴蝶！蝴蝶！你已犯了罪了！诸位听着，她已经背叛了我们，背叛了自己的祖先。她相信了别人的神！"和尚喊着日本神的名字，大声诅咒巧巧桑道："你已经背叛了我们，就让魔鬼把你捉去吧！"众人迅速地跟着那和尚走了。蝴蝶的母亲犹豫了一下，也被人拉走了。此时的巧巧桑，已和家庭决裂，无人依靠，而在丈夫离家回到美国后，她也只能在这个曾经幸福温暖的爱巢里孤独地等待。在第一幕的结尾，有一段二重唱是这样表现的，巧巧桑："听说在你的国家里，人们捉到一只蝴蝶，要用铁钉把它钉住？"平克尔顿笑了："人们这样做，是有一定的道理。因为不愿意失去那可爱的蝴蝶。"他温柔地把巧巧桑搂在怀里："现在我捉住了你，你再也无法逃避。"把蝴蝶钉住，这样对爱情的比喻是不是有些残忍？却也暗示着平克尔顿已经捉住了巧巧桑，把她钉住了，即使他离开了日本，巧巧桑还是痴痴地等着他回来，等待是她生命的全部。

于是，第二幕一开始（3年以后），巧巧桑和女仆铃木为平克尔顿是否会回来争执起来。"我从来没有听说过，外国丈夫会重新回来。"铃木担心的是生活。巧巧桑相信的则是回忆："那天平克尔顿和我分别的时候，他曾温柔地对我讲，啊，小蝴蝶，我会带着玫瑰花回来，在温暖有阳光的季节，在红胸的知更鸟忙着筑

巢时,就会回到你的身旁。"紧接着,巧巧桑唱起了那首著名的咏叹调《晴朗的一天》,歌词的大意是:

在那晴朗的一天,
我们将会看到一缕青烟
自遥远的海平线上升起
然后船只出现在海面

一艘白色的船驶入港口
以惊人的礼炮,向众人示意
看见了吗?他回来了!
我去接他,我不该
我只伫立在山丘翘首以盼
漫长的守候我也无怨无悔
毫无倦怠……
一名男子自人群中现身
如渺小的黑点
正爬上山丘
是谁?是谁?
会是谁?他何时会来?
他会说些什么?
他将自远处呼唤我的名字
我将躲起来不动声色
半为逗弄他,半为……

不让自己在重逢的刹那因喜悦而死去

秋之恋

紧张的他将对我说

啊！我亲爱的小蝴蝶，芬芳的小草！

他每次都这样呼唤我

我向你发誓！

这些都将美梦成真！

恐惧你就自己留着

我将坚定地等待着他的归来！

这首咏叹调是巧巧桑沉浸在与丈夫相会那一刻的美好想象，为单三部曲式。第一段是相对的静态描述："在那晴朗的一天，我们将会看到，一缕青烟自遥远的海平面上升起，然后船只出现在海面。"4个乐句由高音区走向低音区，呈波浪式下行，像是从遥远的海面上飘过来一样，生动地表现出一种由远而近、由静而动的画面来，以及内心强抑的一种激动与欢愉。

第二段表现的是巧巧桑丰富的内心，先是从3/4拍变为2/4拍，伴奏的长音和弦给人以静态感，歌曲中的同音重复与音程的大跳，形象地表现出单纯、痴情的蝴蝶夫人急切等待的心情。其后引入切分和弦伴奏，使音乐逐渐活跃起来，想象中的身影朝海边的这间木屋走来，这人是她日夜思念的丈夫吗？在唱出"是谁？是谁"的时候，用近似说话的读白方式来演唱，内心的激动与歌唱的轻柔形成鲜明对比，美丽的重逢似乎就在眼前。

第三段原样再现，却与第一段有着完全不同的意义，那就是想象中的重逢一刻："紧张的他将对我说，啊！我亲爱的小蝴蝶，芬芳的小草……"女主人公强烈的情感像决堤的洪流奔腾而出，一泻千里。这是一个美丽的幻梦，却也是大家不愿刺破的一个幻梦。随后再一次掀起情感的波澜，几乎是呈直线上升状，歌声以

ff的力度直达高潮，巧巧桑满怀期望，呼唤着幸福的未来。

尾声处，管弦乐则再次奏出第一段的旋律，充满悲情地衬托了咏叹调的最后一句：我将坚定地等待着他的归来！主人公用近似呐喊的声音，倾诉了自己最炽烈的情感，这既是唱给铃木听的，也是用来安慰自己的。然而这种期望的信念越强烈，距离现实就越远，悲剧的力量就越大。唱完这首咏叹调的女主角，一定是噙着眼泪久久伫立，任汹涌澎湃的音乐流水般洗去心中的伤悲。

这段旋律其后又作为背景音乐出现了两次，先是蝴蝶夫人抱来孩子给领事沙普莱斯看，诉说着生活的艰辛，领事问孩子的名字，蝴蝶夫人说：叫"麻烦"，但在平克尔顿回来的时候，"喜悦"是他的名字。这一段旋律出现，特别是弦乐演奏的后半段，流淌出一种悲伤的情绪。不久后，听到港口的舰船炮声，蝴蝶夫人举起望远镜，发现是亚伯拉罕·林肯号军舰，是丈夫的军舰！这个过程，管弦乐缓慢而又轻柔地奏出了这段旋律，要表达一种即将重逢的喜悦，却又像是害怕一不小心刺破了这个幻梦，渐渐地，音乐渗透了一种彻骨的伤感。

在第二幕与第三幕之间，是一首特别的幕间曲《嗡鸣合唱》，嗡鸣合唱，亦即哼鸣合唱，众人一起哼唱。这首乐曲的旋律其实已在第二幕中出现了，是领事沙普莱斯带来了平克尔顿的一封信，这让蝴蝶夫人充满了一份期待的喜悦，但实为一封要求离婚的信。领事断断续续读着这封信，不忍心残酷地打破她的憧憬，这段音乐作为背景出现，暗示着一个悲剧的结局。而作为哼唱的形式出现在幕间，特别震撼人心，虽然音色柔和悦耳，实是一首爱情的悼歌，也是一首命运的悲歌，满含着悲怆的力量，这也是"史上最伟大的合唱"之一。第三幕的开头，是巧巧桑见到丈夫

的军舰进港后,把新婚时的衣服取来,整整齐齐地穿在身上,又在发际插上了鲜艳的花朵……再回想这一段柔美的女声哼鸣合唱,它充满了深深的期望,像是在祈祷,心底的柔情化为轻轻的哼唱,那是对情人的热烈渴盼!是啊,就连观众也不忍心直面那残酷的现实,只愿沉浸在这轻柔的音乐中,多想看到一个大团圆的结局。然而平克尔顿不敢与蝴蝶夫人见面,而是让他的妻子向蝴蝶夫人要回那个孩子……

沉醉于幕间曲的哼唱中,可以自由地想象:4月的樱花,在东风的吟唱里,轻柔地飘零。离开微凉的枝头,离开记忆的爱巢,带着希望去飞舞。爱情的拨弦,撩起了蝴蝶的心事,梦幻的哼唱,铺陈了落花的归路。任芬芳飘散在空气中,发酵的愁绪,从坚韧的等待中破土而出,那是春花之冢,还是蝴蝶之屋?樱花雨中,永远的蝴蝶之屋!

《蝴蝶夫人》让女高音又爱又恨,从一个15岁的小姑娘直到一个孩子的母亲,始终挣扎在无知的悲惨世界里,这对歌手的唱功和表演能力是个极大的考验。却也不乏成功的版本,歌剧女王卡拉斯饰演的巧巧桑犹如一尊悲剧女神,沉静而执着,忠贞而刚烈;弗蕾妮饰演的巧巧桑则多了一分柔情,内心的渴盼裸露于炽烈的歌声中……值得一提的是,我国女高音歌唱家黄英饰演蝴蝶夫人的歌剧电影于1995年上映,法国导演弗莱德瑞克·密特朗执导,年轻的黄英正是巧巧桑那般的年纪,纯情如许,她的演唱蕴含了一种青春的风味,感觉最接近于本真的蝴蝶夫人。而黄英也正是从《蝴蝶夫人》开始迈向世界歌剧的大舞台!

乐曲档案

《蝴蝶夫人》(*Madama Butterfly*),该剧由雷基·伊利卡及乔

赛普·贾科萨撰写剧本,普契尼作曲。剧本以美国作家约翰·路德·朗的短篇小说《蝴蝶夫人》为蓝本,并参考了皮埃尔·洛蒂的小说《菊子夫人》。1904年2月17日,歌剧《蝴蝶夫人》在米兰首演。该剧以日本为背景,叙述了女主人公巧巧桑与美国海军军官平克尔顿结婚后空守闺房,等来的却是背弃,最终以巧巧桑自杀而结局的故事。

秋之恋

49.

普契尼:《图兰朵》

一朵变色的"茉莉花"

一曲《茉莉花》,使普契尼的歌剧《图兰朵》倍受中国人的喜爱,也成了中意文化交流的一种符号。而张艺谋将《图兰朵》搬上中国的舞台,自1998年起的10多年间,先后打造成"紫禁城版""太庙版""鸟巢版",将西方人眼中的东方经典爱情故事以中国人的视角进行了全新的诠释,也使中国传统文化搭上这部经典歌剧传播到世界。

作为真实主义歌剧的代表人物,普契尼最后一部歌剧作品完全偏离了他原有的创作轨迹,不再是现实生活中的题材。《图兰朵》取材于阿拉伯民间故事《一千零一日》,故事发生在遥远而陌生的中国。意大利剧作家卡洛·戈奇于1771年将其改编为戏剧,之后席勒又作了改编,为图兰朵走向更广阔的舞台打下了基础。在普契尼创作面临题材危机时,他曾经的合作者,"中国通"西莫尼把戈奇的剧本推荐给了他,最终于1920年牵手合作创作这部歌剧。

故事的梗概是中国公主图兰朵向各国王子招亲，猜对 3 个谜语成为驸马，猜错立即被斩首。不少王子成为刀下之鬼。此时逃亡的鞑靼国王子卡拉夫出现，与父亲帖木儿及婢女柳儿相会。卡拉夫原本诅咒着这位残忍的女人，但在看到图兰朵后，却立刻强烈地爱上了她。他不顾平、彭、庞三大臣的劝阻，也不顾柳儿的哀求（《先生，听吾言》），毅然敲响三下锣，正式成为下一位向图兰朵求婚的候选人。图兰朵的三个谜底"希望、血、图兰朵"都被王子解开了，众人大为高兴，公主却向鄂图王求情：不要让自己嫁给这个陌生人。鄂图王不为所动。王子却给了公主一个谜——如果公主在次日天亮前能说出他的名字，便愿意去死。图兰朵下了命令：当晚北京城无人能睡，直到找出陌生王子的名字为止。卡拉夫王子听到这道命令，满怀信心地期待着自己次晨的胜利（《今夜无人能睡》）。三位大臣以成群美女和金银财宝相劝，又试图以情动之。王子不为所动。正在此时，士兵们带来了帖木儿和柳儿。拷问之下，柳儿坚贞不屈，说是为了"爱"（《是秘密的爱情》），并告诉图兰朵（《冰块将你重包围》），她终究会爱上王子，王子亦将再度获胜。随即，她抢过一位士兵的匕首，自尽而亡。王子激动地斥责图兰朵的冷酷，并不顾图兰朵的抵抗，奋力地吻了公主，这一吻融化了图兰朵冰冷的心。随后，图兰朵承认王子赢了，要他带着秘密走，王子却主动地将自己的名字告诉她。此时，天亮了，两人共同到鄂图王面前，图兰朵向众人宣布她知道这位陌生人的名字，他的名字是"爱"！

当普契尼与合作者敲定这部歌剧题材时，他也已决定退向 19 世纪的"大歌剧"风格，布景豪华，加入大型合唱，瓦格纳式主导动机的使用，等等。同时，这部歌剧呈现出鲜明的异国风情，尤其是浓郁的中国风。普契尼笔下的中国不是想当然的中国，而

是下了一番功夫，搜集了大量关于中国的资料，甚至来中国实地考察。据考证，普契尼约在1912年3月来到中国，大部分时间待在北京，6月曾经前往上海，一段时间后，再返北京，很可能在中国停留至8月底，之后前往日本，再转往意大利。

当然，中国元素最重要的是体现在音乐上，作曲家选用了不少中国旋律。普契尼在一位曾经出使中国的朋友法西尼公爵家，听到从中国带回的音乐盒，其中的音乐后来被用在歌剧《图兰朵》中，当中第一首就是《茉莉花》，第二首被用在第一幕中平、彭、庞三位大臣第一次上场之时，第三首被用在皇帝的上下场。中国旋律的另一个来源则是荷兰教士阿斯特于1884年在上海出版的《中国音乐》一书，普契尼想办法找到了这本书，并将其中的4段旋律用在了《图兰朵》中，分别是：第一幕波斯王子被砍头前，神职人员演唱《大哉孔子》；第二幕第一景开始后不久三大臣的歌唱；第二幕第一景中三大臣幻想准备婚礼时；第三幕中三位大臣上场试图说服异国王子离开的音乐（拿出金银财宝的时候）。

在歌剧《图兰朵》中，普契尼还亲自谱写了5段五声音阶旋律：第一幕的《先生，听吾言》，第二幕第一景的《我在湖南有个家》和《在中国，很幸运地，不再有》，第二幕第二景的《造孽的誓言折磨着我》，第三幕的《冰块将你重包围》。在旋律上经常有小部分的重复和模进手法的使用，这个情形很可能是普契尼从音乐盒和《中国音乐》中得到的印象。因此，《图兰朵》这部西方歌剧让中国人听来倍感亲切。当然，无论从剧情，还是从音乐来讲，细细品味，那都已不是我们所熟悉的中国，离古代中国更是有着很远的距离，可以说这是一朵变色了的"茉莉花"。

歌剧《图兰朵》的主线还是爱情，一种奇异的错位的爱情。

柳儿暗恋卡拉夫王子，卡拉夫王子却不可思议地爱上了冷酷的图兰朵公主，两股爱纠缠在了一起，最终柳儿为爱而牺牲，图兰朵被感动与卡拉夫相爱，赢得一个大团圆的结局。只是这样的爱情故事还是有点让人费解，或者说是经不起推敲，卡拉夫王子一眼爱上图兰朵公主的理由是什么呢？又靠什么赢得了爱情？难道他倔强的一吻就真能化开一颗冰冷的心，真能清除掉专制的魔力？为什么卡拉夫王子不好好地爱一回钟情于他的婢女柳儿呢？是为了要征服一个高贵的女人，还是要谱就一份大爱？其实，普契尼写到柳儿自尽为止，遗憾地于1924年11月撒手离世，也留下了一个谜：作者的本意是不是要写一个悲剧？续写者弗兰科·阿尔法诺却抛出了一个欢喜大团圆的结局。

秋之恋

然而，无论怎样，在《图兰朵》这部歌剧中，柳儿是一个悲剧人物。首先应该厘清的是，《图兰朵》的主角不是图兰朵公主，而应是柳儿。柳儿的爱，是一种卑微的爱，也是一种大义的爱。第一幕中，卡拉夫王子问："柳儿，你是谁？"柳儿："主人，我只是一个奴婢。"随即跪下了身，低下了头，其实他为照顾王子的老父亲帖木儿一路上忍受了无尽的痛苦，但这还不足以让她在王子面前昂起头，只因一份深埋于心的爱，让她低到尘埃里。卡拉夫："你为何要选择分担这么多的痛苦？"柳儿："因为有一次，在皇宫内，你向我微笑。"当卡拉夫王子不听三大臣的劝阻时，柳儿唱出了咏叹调《先生，听吾言》。"主人，听我说吧，柳儿不能忍受，她的心在碎，我走了多少路，有你的名字在心中，有你的名字在口中，如你的命运在明天被决定，我们必死于流亡途中，他会痛失爱儿，我则失去记忆中的笑容，柳儿不能再忍受了，听她的恳求吧。"简洁的弦乐伴奏下，流莺婉转的嗓音，犹如污泥浊水中探出一支圣洁的白莲。虽是降G大调，但旋律的行

进有着明显的中国五声性风格，格调平和，所以对于中国听众来说，除了那首《茉莉花》的曲调，这首咏叹调也是极为亲切的歌声。乐曲的末尾，旋律似乎已经终止，却有4小节长长的细细的"啊"音喷涌起伏，降A八度的上行和下行，最后收于最高音降B上，处理成轻声，余音袅袅，表达了一种柔弱绝望而又荡气回肠的爱。

卡拉夫只是将老父托付给柳儿，丝毫不顾柳儿的一片深情和所受的痛苦，不顾柳儿多年来对他老父的照顾，却愿意为一种莫名而生的爱而飞蛾扑火。

再看图兰朵公主的冷漠，音乐上图兰朵的象征便是《茉莉花》。相同的曲调，但在歌剧里，已不是中国人所熟悉的热情婉转的《茉莉花》，而是飘荡着一丝清寒之光。在歌剧的第一幕开始不久后，《茉莉花》音乐出现，纯净的童声表现了公主的冰冷和遥不可及，歌词大意是："在远方的山上，仙鹤在歌唱，但四月的花不再开，雪没有融解，由沙漠到海洋，千种声音轻唤，公主，来我处吧，百花齐放！"场景却是一群和尚在为逝去的王子招魂，那像是影射了公主的残忍。在波斯王子被处斩时，众人向图兰朵公主求情，《茉莉花》曲调又响起，铜管乐刻画了图兰朵令人不寒而栗的威严——公主无动于衷，做了一个砍头的手势，这样冰冷的公主怎么就赢得了众多王子的爱？卡拉夫也动了情，称她美若天仙——奇怪的是许多版本的歌剧中，图兰朵公主并不美，甚至还有胖胖的公主，不能激起他人的美感和爱欲，不知是不是有意为之，倒是善良美丽的柳儿惹人爱怜。所以，在卡拉夫对图兰朵的呼喊中，让我怎么也联想不到爱情。当卡拉夫王子大喊图兰朵并敲响锣声后，《茉莉花》的曲调再次响起，众人唱："我们已开始为你挖掘坟墓，你敢挑战爱情！"第一幕随之结束。

第二幕中卡拉夫王子猜谜成功后,《茉莉花》的音乐再次响起,众人唱:"为胜利者欢呼,愿生命向你微笑,生命和爱是你的奖赏。"

可是,图兰朵悔约了:"陌生人,这是你的愿望吗?你会粗鲁而勉强地抢走你的新娘吗?"卡拉夫:"不,不会,骄傲而伟大的公主!我会用爱点燃你!"这样的话听起来高大上,但多少有点假而空。卡拉夫王子所谓的大爱,最终牺牲了柳儿的生命。当柳儿遭受严刑拷问之时,站在一旁的王子希望她如何应对呢?在关键一刻,他到底还是流露出了紧张的情绪。当柳儿唱:"我是唯一知道你们要找的名字的人。"误解了的卡拉夫王子恶狠狠地唱:"你什么都不知道,奴才!"随即柳儿唱:"我知道他的名字,我最大的快乐是去保守只有我知道的秘密!"卡拉夫王子唱:"折磨她,你们会为她付出代价。"柳儿唱:"我的主人,我不会说的。"看到这个一闪而过的细节后,观众们应该明白,柳儿的结局已经注定!她与卡拉夫王子之间,没有平等的爱,是"奴才"与"主人"的关系。她的选择只能是保守这个秘密,直到死亡。但在这之前,她吐露了深藏于心的那份爱,虽然卡拉夫王子从未爱过她,但此时不表白,那份爱也就随着自己的逝去而无影无踪了。她又痛斥图兰朵公主的冷酷无情,让自己成为爱的化身,缥缈在爱人的心间……

再梳理一下,可以得出这样的结论:卡拉夫王子爱上的不是图兰朵公主,而是她的权力!一个落难王子来到北京,还在为自己的安全提心吊胆,所以,他冒着付出生命代价的风险,敲锣应试,不仅仅是为了迎娶图兰朵,更可能的是出于政治上的需要——需要借助中国王朝的力量帮助他们父子实现复国大业。那是一次人生的赌博!如果接受了柳儿的爱,那么他们的命运还是去流浪,不过是相依为命罢了。这是卡拉夫王子不甘

心接受的结果，大概柳儿的内心也清楚得很，只得认了命：牺牲自己，成全心爱的人。

可不可以说这是一种噬血的爱情——卡拉夫王子竟然"爱"上了残忍害死柳儿的冷血公主图兰朵？而当众人欢呼胜利沉浸在婚礼的喜气中，谁还会想起那个为爱而献出生命的婢女柳儿？或许只有老迈的帖木儿了："我会跟随着你，留在你身旁渡过永无黎明的夜晚。"毕竟柳儿照顾了他那么多年，吃了那么多的苦……

是不是当"柳儿死后……"作曲家也失去了灵感？这是普契尼一个无解的局，他写的歌剧女主角，从咪咪到巧巧桑，再到柳儿，一个比一个悲，虽然结局都是死亡，但从心爱之人那里得到的爱却是一个比一个少。直至柳儿，她满腔的爱，不过是让自己成为心爱之人谋取所谓"大爱"和"大业"的一块垫脚石，如此而已。或许，普契尼实在写不下去了，太不忍心了！作为观众的你，在歌剧结尾《今夜无人能睡》的盛大合唱中，在卡拉夫王子与图兰朵公主的笑容中，会不会于心不甘呢，为柳儿那一份卑微的爱？

🎼 乐曲档案

《图兰朵》（*Turandot*）根据阿拉伯民间故事集《一千零一日》中《图兰朵的三个谜》（即《卡拉夫和中国公主的故事》）改编的三幕歌剧，是普契尼一生中最后一部作品，作曲家在世时未能完成全剧的创作。弗兰科·阿尔法诺根据普契尼的草稿将全剧完成。该剧于1926年4月25日在米兰斯卡拉歌剧院首演，由托斯卡尼尼担任指挥。《图兰朵》讲述了西方人想象中的一个中国传奇故事。

50.

德沃夏克:《自新大陆交响曲》

那一缕漂洋过海的乡愁

乡愁,现代城市人的一个心病。当心灵的追逐感觉一丝疲倦的时候,我们就会想起老家,回忆往昔。曾经的生活未必最好,但在亲情、爱情和友情的滋养下,早已化成理想生活的一个倒影。

乡愁,是时间的消逝,也是空间的隔绝。不曾远游,何来乡愁?当你独在异乡为异客之时,思乡之情便会泛滥成灾,尤其是在一个陌生而喧嚣的城市里,那股浓浓的乡愁喷涌而出,化成一首诗,抑或一首感人的乐曲。

乡愁是一枚小小的邮票,是一张窄窄的船票,是一方矮矮的坟墓,是一湾浅浅的海峡……余光中先生的《乡愁》触发了多少游子脆弱的心灵和无奈的泪水。在音乐里寻找乡愁,也许没有那般的沉重,但倏忽而过的乐句让漂泊都市的游子刹那泪湿衣襟。德沃夏克或许就是最早演绎这股现代浓郁乡愁的音乐家了。

1892年9月,捷克音乐家德沃夏克受邀从布拉格来到纽约,

担任纽约国家音乐学院院长。初到纽约的他，一定惊诧于这个喧嚣繁华的大都市，感慨于纽约人紧张忙碌的生活，但乡愁如影随形。在他不久后创作的《e小调第九交响曲（自新大陆交响曲）》里，听得出他对这种全新生活所饱含的热情，却也听得出远渡重洋的他对家的思念。这部交响曲的第一乐章，副部主题是类似捷克民间乐器风笛的演奏，具有乡间舞蹈特色，散发出淡淡的乡愁。想象德沃夏克行走在繁华的都市街头，匆匆的行程，滚滚的人流，无意的一瞥中，忽然发现这个世界竟是如此的陌生，不禁忆起了熟悉的乡间小屋、广阔的森林原野……恍如从眼前的都市回到了记忆中的波西米亚，一缕乡愁顺着长笛和弦乐悄悄地爬上心头，像是湛蓝的天空里一朵白色的云慢慢地遮蔽了太阳，暗淡了光彩的同时，也带来了一丝清凉的风。

真正的乡愁来自第二乐章。美国19世纪诗人朗弗罗的《海华沙之歌》给了德沃夏克深切的感受和传奇的影响，最终促使他写下了这个感人的乐章。那像是在都市之夜，隔绝了不夜城的繁华，作曲家静静地阅读着诗歌，想象着印第安人的生活，思念着自己的家乡。在纽约的3年间，德沃夏克喜欢上中央公园，喜欢看停靠在纽约港口的大轮船，甚至记得住每一艘船的名字。但他不喜欢交际，难得去听音乐会，两年间仅到过大都会歌剧院两次，也始终保持着早睡早起的习惯。在东17号大街的公寓里，德沃夏克度过了一个个宁静的夜晚，在阅读中思乡，在思乡中构思……正是那种纯粹的思乡情打动了听众。

乐曲一开始，由管乐在低音区缓慢地奏出了一系列深沉的和弦，好似遁入了夜雾中的森林，任思念缭绕在夜莺歌唱的枝头。夜莺是在柔和的弦乐衬托下那支忧郁的英国管，吹奏出充满奇异美感和神妙情趣的慢板主题，让人感觉了一丝孤独与凄凉。

德沃夏克明确指出，这个乐章同长诗《海华沙之歌》第20章"饥饿"的内容，即"森林中的葬仪"有联系。海华沙是印第安的一位民族英雄，他那温柔而美丽的妻子敏妮海哈在饥饿中死去，人们在阴森森的密林里为她掘好坟墓，然后大家便同裹在洁白貂皮里的敏妮海哈默默告别。在这样的文学意象下，音乐所表现的乡愁既是音乐家孤独的思乡情，也是美国人的乡愁集合体——是印第安人故乡在沦落的眷恋感，是黑人无意识回望非洲的流离感，是白人奋斗在新大陆的漂泊感。所以，这部交响曲尤其是这个乐章引起了那么多美国听众的共鸣。德沃夏克的学生斐雪把慢板乐章的这一部分旋律改编成一首独唱曲《回家去》(也被译为《念故乡》，有时也用作合唱曲)。这首改编的歌曲风行于美国，以致被人误认它是一首美国的民歌而被德沃夏克借用到他的交响曲里去了。

乐章中段出现了一个有些激动的主题，仿佛是一声声亲切的召唤，是家乡的亲人，是童年的伙伴？但随即发现那是一个虚幻的梦——忧郁的小调旋律，木管的轻声咏唱，温柔却又有点沮丧。这两支曲调交替出现了两次后，第一乐章的号声主题突然插入，音乐兴奋地跳跃起来，直至铜管乐的加入，感伤的旋律一下子变得充满了力量，像是果断作出了回家的决定，明天就出发，很快就会见到久别的亲人。然而，短短的高潮过后，又引来了英国管，音乐重又回到了开头描摹的风景中，跟上的一把小提琴断断续续地拉出后半段旋律，呜呜咽咽显得更加的孤独，压抑不了的悲伤……

这样的乐声，在100多年后的今天，依然会激起城里人的点点乡愁——是不是有家难回，还是没有了老家，抑或早已迷失在城市里了？忙碌的生活中，似乎无暇思念，只有在灯火阑珊时，

带着一身疲惫,梦回老家!在美国的3年时间里,德沃夏克的生活浸润在乡愁里,他在那段时间所作的乐曲无不含有乡愁主题,除了这首《自新大陆交响曲》,在他的弦乐四重奏《美国》第二乐章中亦听得到那感伤而柔美的乡愁旋律,《b小调大提琴协奏曲》中更是散发着浓浓的思乡之情。身处于城市的你,想家的时候不妨听听德沃夏克的音乐,一定会点燃乡愁,心有戚戚焉。

 乐曲档案

德沃夏克的《自新大陆交响曲》不但是作者最重要和最有价值的一部作品,还属于浪漫乐派的交响音乐珍品之一。

第一乐章:柔板,从容的快板,e小调,2/4拍子,奏鸣曲式。

第二乐章:广板,降b小调,4/4拍子,三部曲式。

第三乐章:诙谐曲,十分活跃的,e小调,3/4拍子,三部曲式。

第四乐章:终曲,火热的快板,e小调,4/4拍子,奏鸣曲式。

冬之旅

51.

勃拉姆斯:《女低音狂想曲》

当歌德的诗遇上勃拉姆斯的音乐

冬之旅

我一直以为,勃拉姆斯的这首《女低音狂想曲》,飘荡着死亡的幽灵般的气息,至少在那音乐的开始段落,让人感觉仿佛孤独行走在冬日荒凉的原野,日落时分迈向无边的黑夜……那种末日般的感觉总会遭到内心的抗拒,我不喜欢这样的音乐气氛。直到某一天,父亲遭遇不幸徘徊在生死线上时,听到了这一首乐曲,竟然不再觉得可怕,而是有了一种真切的共鸣。直面冰冷的现实,你已无从逃避。生活似已没有理由再去寻找欢乐,如何走出迷惘而荒芜的世界,重新燃起一片对生活的热爱,这首乐曲给了自己神一般的指示。

1869年9月,克拉拉的女儿朱丽叶结婚之日,勃拉姆斯带上了一首"新娘之歌"的礼物抵达,并演奏了此曲,曲名为《女低音狂想曲》。克拉拉最小的女儿金妮娅在回忆录中写道:"当钟声响起的时候,我和大姐玛丽正在餐厅里。我们听见勃拉姆斯走进妈妈的房间,随后那里传来深沉而庄重的乐声,我们就一直听

着。后来勃拉姆斯走了,妈妈来找我们,像是受到很大触动。那是勃拉姆斯第一次给她演奏《女低音狂想曲》。"

克拉拉深受感动,当晚在日记中写道:"好久都没有受这样一种通过语言和音乐表达出的深沉痛苦所感动了……"

勃拉姆斯曾给这首乐曲的出版商写道:"我已经为朱丽叶写了一首新婚之歌,不过写作的时候我胸中一直憋着一股怒火。"这一年的夏天,勃拉姆斯在克拉拉住的地方度假时,突然发现克拉拉的女儿朱丽叶出落得美丽大方,并对她表现出强烈的热情。而当克拉拉将女儿与人订婚的消息告诉给他时,对勃拉姆斯来说宛若晴天霹雳。或许自知那是年轻时对克拉拉一片深情的反射,内向的勃拉姆斯变得更加沉默寡言,乐思却在他的脑海里萦绕而生。

《女低音狂想曲》(OP.53)为女低音、男声合唱和管弦乐团所写,歌词摘录自歌德《哈尔茨山脉的冬之旅》一诗,描写了冬日一位孤寂而遭遗弃的流浪者的心情。

音乐按照歌词分为3个部分,前两部分为阴郁的c小调,第三部分为明朗的C大调。乐曲从震怒开始,管弦乐队缓慢持续地奏出一声声冷峻的颤音,如同丧钟的回声,飘荡在冬天荒凉的旷野。随后,独唱女低音出现,犹如一个孤独而厌世的流浪者,迷失在自我的情感世界里,徘徊于日落之时,一步步蹀入黑暗的深渊。正如歌词描述的那样:"他的道路迷入丛林里,在他的身后,灌木又合拢,野草又长起,寂寥将他吞噬。"

想来那时的勃拉姆斯害怕一份深深的挚爱即将消散,由是选择了这样的歌词,来表达自己无所依托的悲凉心绪。或许,在父亲昏睡的日子里,我也有着相似的心情吧,那不仅仅是对生的留恋,也是对死的恐惧——似乎终于明白,死神喜欢突然探问我们的生活,在我们的漠视中激起汹涌的海浪。

1892年6月，陪伴临终的姐姐时，勃拉姆斯写信给克拉拉："我们这些看顾她的人，早就忍不住想早点结束这种折磨，对她来说，那才是一种解脱。"克拉拉则引用了《女低音狂想曲》，回信道："我们心爱的人就这样一个接一个地死去，更增添我们心中的荒凉之感。"这样的音乐，总让人感觉了生活的无望。

歌声再起的时候，平静的旋律中夹杂了一丝若有若无的焦虑感，仿佛萧瑟寒风冻干了寂寞的眼泪和咆哮的记忆，死亡拖着甜美的影子："甘露对他已变成毒药。他从爱的满杯里，尝到厌世的滋味。"结尾处，音乐逐渐转为明朗的C大调，并过渡到了第三部分。那是向"爱情之父"的祈祷：

冬之旅

在你的竖琴上，
爱情之父啊，如果有
使他入耳之音，
请鼓励他的心！
拨开他的眼翳，
让他看到有无数甘泉，
在焦渴者身旁，
在荒漠之中！

音乐随着男声合唱的加入变得温暖起来，好像众人的抚慰唤醒了不幸的灵魂，沉醉在一片安宁和谐的氛围中。我似乎从未听到过这样一种既有力度又有温度的男声合唱，驱散冬天的寒意，托起孤寂的灵魂，如温暖的初阳给人以前行的力量，也有了一种真实的依靠。而那女声也渐渐充满了活力，升腾起一缕希望。乐队的旋律与人声交融，人世的蓬勃生气慢慢地渗入你的心房，最

后音乐在虔诚的祈祷声中结束。

勃拉姆斯一定明白了,爱情就是此刻面对心爱之人的深情独唱,唱过了,也就告别了这段失意的情感。不占有,不求索,既不妄想未来,也不纠缠过去,只让时间慢慢地侵蚀了记忆。当然,人生的长河里,还是会在记忆的撩拨下泛起朵朵晶莹的浪花,折射出那种美好的情感,无论是温馨还是孤寂,只是因为优雅的背影而生出一种最深邃的意境。

1872年11月,朱丽叶死于难产。消息传来,勃拉姆斯写信问候克拉拉:"我们这些继续活着的人,势必眼看着许多事情——其中一些比逝去的生命还要难以忘怀的事——随着时光消逝,……没有人比我对你更富有深情而全心全意的了。"此时的勃拉姆斯,一定想起了为克拉拉演奏《女低音狂想曲》的情景,又闻出了那种荒凉而孤寂的气息,但也一定会想起众人抚慰的温暖歌声,如甘泉浇灌着干枯的心灵。

在《少年维特之烦恼》发表之后,众多情感失落者给歌德写信,请他指点迷津。青年普莱辛与歌德保持着长久的通信联系,最后请求歌德去他所在的哈尔茨山北麓的小镇见上一面,否则就要自杀。1777年的冬天,为了给予青年普莱辛活下去的勇气,歌德独自骑马穿越哈尔茨山……诗歌《哈尔茨山脉的冬之旅》应运而生。歌德如此,勃拉姆斯亦如此,依据这首诗写成的音乐《女低音狂想曲》也是向死而生。而聆听音乐的我更是如此,为父亲祈祷!好在上苍眷顾,给了一个温暖的结局!

 乐曲档案

勃拉姆斯的《女低音狂想曲》(OP.53),歌词选自歌德的诗《哈尔茨山脉的冬之旅》中的两节。以下译文为钱春绮译,选自

人民文学出版社《歌德文集》第八卷。

Aber abseits, wer ist's?　可是走在路旁的，那是谁？
Ins Gebüsch verliert sich sein Pfad,　他的道路迷入丛林里，
Hinter ihm schlagen　在他的身后，
Die Sträuche zusammen，　灌木又合拢，
Das Gras steht wieder auf,　野草又长起，
Die Öde verschlingt ihn.　寂寥将他吞噬。

Ach, wer heilet die Schmerzen　唉，谁能治他的创伤？
Des, dem Balsam zu Gift ward?　甘露对他已变成毒药。
Der sich Menschenhaß　他从爱的满杯里
Aus der Fülle der Liebe trank.　尝到厌世的滋味。
Erst verachtet, nun ein Verächter,　先受蔑视，如今是蔑视者，
Zehrt er heimlich auf　他在不充足的
Seinen eignen Wert　自我满足之中
In ungenügender Selbstsucht.　暗暗磨灭自己的价值。

Ist auf deinem Psalter,　在你的竖琴上，
Vater der Liebe, ein Ton　爱情之父啊，如果有
Seinem Ohre vernehmlich,　使他入耳之音，
So erquicke sein Herz！　请鼓励他的心！
Öffne den umwölkten Blick　拨开他的眼翳，
Über die tausend Quellen　让他看到有无数甘泉，
Neben dem Durstenden　在焦渴者身旁，
In der Wüste.　在荒漠之中！

52.

罗德里戈:《阿兰胡埃斯协奏曲》

一曲悲欣交集的挽歌

提起西班牙音乐,大家或许首先会想起比才《卡门》里的《斗牛士之歌》,或是里姆斯基·科萨柯夫的《西班牙随想曲》,再或是拉威尔的《西班牙狂想曲》、拉罗的《西班牙交响曲》……只是这些作曲家都不是西班牙人,而且广受欢迎的《斗牛士之歌》其实并没有西班牙民间音乐的根源,仅仅是捕捉到了西班牙音乐的风格特征。而有一首曲子,如果说它是西班牙音乐,大家或许还不相信,因为这首曲子中热烈明快的西班牙音乐特点并不鲜明,而是呈现出宁静细腻的风格。那就是罗德里戈的《阿兰胡埃斯协奏曲》——吉他音乐的里程碑之作。

或许还会有人感到惊奇:吉他也属于古典乐器吗?吉他不是现代流行歌手的必备乐器吗?在西班牙,吉他这件人人喜爱的乐器却是高雅之物,可与管风琴、钢琴分庭抗礼。而在管弦乐队中,确实很少见到吉他的身影,为数不多的吉他协奏曲也都淹没于乐海之中。唯有这首《阿兰胡埃斯协奏曲》流传了下来,并成

为吉他音乐史上最伟大的作品。

1939年的一个冬夜，患病的妻子正在产床上挣扎，焦急而又无奈的罗德里戈守在隔壁的房间，幽暗中摸索着吉他，弹响了第二乐章的主题乐句……乐曲谱完，妻子挺过了生死线，但孩子没能啼哭着来到这个世界。

值得怀疑的是，罗德里戈并不了解吉他的演奏技巧，甚至不大会演奏。他是趁着酒兴答应了马德里音乐学院院长：为吉他这件西班牙人喜爱的乐器写一首协奏曲。当然创作的顺序颠倒了一下，先是慢板乐章的主题句，接下来是第三乐章的主题曲，最后是第一乐章。

阿兰胡埃斯位于马德里南郊，百里之远，是西班牙皇帝避暑行宫的所在地，有着"小凡尔赛"的美誉。罗德里戈与妻子婚后曾在这里欢度蜜月，他曾说过："……关于时间流逝的一种感觉，在充满着绿树、鸟叫、虫鸣的阿兰胡埃斯花园之中。"所以，在《阿兰胡埃斯协奏曲》中，你听得到人生的畅快之旅，那是在第一乐章中，一开场的吉他轮扫顿时带出一种酣畅淋漓之感，绵密而跳跃的弦乐紧接着传递了一股乐观昂扬的情绪……你也听得到华丽典雅的美感，那是在第三乐章中，浓郁的洛可可风格的宫廷舞曲，不由得令人回想起16、17世纪西班牙王朝极盛时的景象。

最打动人心的自然是第二乐章，有人说那流淌的是"蜜甜的忧愁"——罗德里戈对蜜月期间的快乐时光以及与妻子携手漫步于阿兰胡埃斯公园的深情回忆。而我觉得那是击中灵魂的钟声，激荡在如血残阳里，飘逝在历史风云中，坚韧地渴望光明的到来。罗德里戈把这个乐章称作"吉他与管弦乐器之间挽歌般的对话"。可慢板主题最初由忧伤的英国管奏出，在吉他的琶音之上，一股浓郁的哀愁缓缓飘来，苍凉如泣，让人怅然若失，倒是

吉他的应和化解了些许哀怨。而在这个乐章的收尾处，吉他3次猛烈的扫弦之后，管弦乐大爆发，以强音复示最初的主题，直抵高潮。那是痛彻心扉的爱之声——是作曲家失去爱子时不可抑制的悲痛？抑或是对马德里历史伤痛的深深哀恸（马德里保卫战结束于1939年的春天）？而身处于艰难时世，这个国家和人民依然坚信上帝，坚信明天。

听到这一段音乐，总会让人泪流满面。这个乐章1967年被人填上了歌词，名为《与你的爱在阿兰胡埃斯》，多明戈和莎拉·布莱曼都曾演唱过："阿兰胡埃斯 / 梦幻与爱情之地 / 花园中的水晶喷泉 / 好像在与玫瑰们 / 轻声低语……"总觉得那歌词轻巧了点，包含不了那音乐中的复杂情感。

需要补充的是，早在3岁时，罗德里戈因为一场流行性白喉而双目失明。

许多年后，历经磨难的阿兰胡埃斯小镇，每到整点，钟声都会响起《阿兰胡埃斯协奏曲》第二乐章的起始乐句，这一定会让人想起伟大、坚强而温暖灵魂的歌唱，想起在寂寂黑夜里渴望光明的罗德里戈……

乐曲档案

《阿兰胡埃斯协奏曲》首演于1940年，以其难以言喻的优美旋律及散发的浪漫色彩，征服了世界乐坛。乐曲不仅使西班牙盲人作曲家罗德里戈声名鹊起，也成功地为吉他音乐树立了一座新的里程碑。长期以来，此曲是吉他协奏曲中演出频率最高的乐曲，也被视为演奏家的试金石。

53.

维瓦尔第:《四季·冬》

冬天里的爱情

冬至,参加朋友女儿的婚宴,听到了一支熟悉的乐曲——维瓦尔第的小提琴协奏曲《冬》的第一乐章。4位红衣女郎组成的电声弦乐四重奏,闪耀在T型舞台上,着实热闹了一阵,不晓知音何处。虽然不是原汁原味的《冬》,只是节选了短短的一段,而且加入了现代流行的元素,表演重于演奏,但在那激越的琴声中,还是令我生出一种无以言说的感动。

起初聆听维瓦尔第的《四季》,对《冬》的第一乐章并没有留下深刻印象,倒是那个温柔而又从容的《冬》第二乐章,让人心醉不已。在这个乐章里,枯寒冰冷的冬天宁静而又祥和。简单的旋律,简单的配器,却特别地富有质感。乐队中的第一、第二小提琴仅以拨奏支持着独奏乐器,仿佛是雨滴打在了窗户上,渲染着冬的气氛。独奏小提琴是旋律的主人,坐在温暖的火炉旁,出神地望着窗外,或是淡淡地回忆着……当然,你在穆特的演奏中或许还能听出一丝缠绵、一缕伤感,但那是曾经,此刻却是幸

福的，在自然的寒冬里享受着家的温馨与舒适。

直到电影《云水谣》引用了《冬》的第一乐章，一下子让我有了新的发现，这个乐章其实更能抓住你的心，虽然那是一个揪心的冬天——柔软的弦乐在电影的片头变得冷酷起来，尖硬而又快速地拉出一个北风凛冽的寒冬。伴随这一旋律，呈现的是一个个让人感觉寒冷的蓝灰色的镜头：狂风暴雨的夜晚，波涛汹涌的海面，逐渐远离的巨轮，苦苦张望的爱人，街头零乱的脚步……一个伤离别的雨夜，定格为一片片遥远的记忆忽闪而过。在这《冬》的冷色调中拉开了故事的序幕，也预示着一个悲剧的结局：一场无望的等待，一生坚定的守候，华美的爱情在风雨沧桑中变老。

《云水谣》的引用为《冬》的第一乐章抹上了一种浓烈的情感色彩，与其说是伤悲，不如说是坚韧。楼梯上青春美丽的邂逅，乡野间激动狂喜的相拥，雨夜里撕心裂肺的离别……两情相悦的镜头一次次地打动人心，但真正感动人的是那苍老蜷缩的王碧云，是她在电脑前看着网络那端一张相似而年轻的脸庞时无声的痛哭。伊人随着时间的飞逝而苍老，爱情却随着年轮的递增而深沉。时隔60年，年老的王碧云守望着自己的画作——"血"山图。那是爱人的魂归处，原本应是雪白的雪，却被"血"染得腥红。这是她一生的等待，一生的心血，杜鹃啼血，凄婉绝美！

其实，维瓦尔第的本意只是为了刻画寒冬的冷酷，与爱情无关。一开始弦乐组的逐渐叠加，呈现出"人们在冰雪中颤抖"的场景，颤音锐利、三十二分音符构成的快速音群表现着"寒风凛冽"的意象，第三独奏部中小提琴拉出尖锐、敏感而又富有光彩的音型，表现出"牙齿打颤"的细节。然而，合奏部中两度有力地表现了风雪中前进的步伐，体现了一种凛然前行的坚毅和笑对

自然的乐观心态。

当《云水谣》的爱情故事深入人心的时候，忽然明白，那种坚韧的等待不也是一种对人生充满希望的乐观心态吗？曾为这样的爱情而流泪，蓦然回首，方知经过时间证明的爱情更具生命力，经历时代风雨的爱情更具震憾力。当你老了，爱着爱人脸上衰老了的皱纹；当你老了，守候一个永不归来的朝圣者的灵魂。不一样的结果，一样的坚守，一样醇久的爱情。

于是，静下心来再聆听《冬》的第二乐章时，一定是更加的从容淡定，也一定是倍加感怀：肆虐的风雪，那只是季节流转中的一声叹息！

乐曲档案

《四季》是意大利音乐家安东尼奥·维瓦尔第在1723年所创作的小提琴协奏曲，是他著名的作品之一，也是世界上最流行的古典音乐曲目之一。

f小调第四协奏曲，OP.8，RV. 297，《冬》。

1. 不太快的快板。
2. 广板。
3. 快板。

《云水谣》剧情：20世纪40年代末，台湾青年陈秋水因做家庭教师而来到王家，并与王家千金王碧云一见钟情，两人很快坠入爱河，并私定终身。但适逢台湾局势动荡，作为热血青年的陈秋水为躲避迫害从台湾辗转来到大陆，自此两个相爱的恋人被无情的现实分隔两岸，唯有坚守着"等待彼此"的誓言而相互思念对方。

与台湾失去联络的陈秋水,为思念母亲徐凤娘与恋人王碧云而将名字改为徐秋云。作为军医的他奔赴朝鲜战场,饱经战争与炮火的洗礼。一边怀着保家卫国的热血豪情,一边默默思念海岸对面的亲人。此时他结识了单纯可爱的战地护士王金娣,就像他与碧云一样,这个小护士第一眼就爱上了陈秋水,开始了对他的执着追求,并在战争结束后一直追随已援藏的他到了西藏当地的医院。由于海峡两岸的分隔,又几度寻找王碧云无果,在这种绝望中,王金娣的真情如同一道曙光照亮了陈秋水,陈秋水最终与她结婚了。

此时身在台湾的王碧云则以儿媳的身份主动担负起照顾陈秋水母亲的重任,并从此开始了漫长而无望的等待,她发誓要用一生来寻觅爱人的踪迹。直到1968年,她终于得知了陈秋水的消息——陈秋水和妻子双双殉难西藏雪山。

近60年过去了,一生未嫁的王碧云已两鬓斑白,但那段纯真美好的爱情仍然深藏在她的心里。

54.

贝多芬:《月光奏鸣曲》

青春的月光

青春、爱情、月光……那是一组美妙的联想,蕴含了最美好的向往和最炽盛的热情,但也蕴含着内心的犹豫、挣扎和痛苦,甚至是深深的迷惘。

那是工作之后的第二年,休养在乡下老家,从春到秋,一直处于焦虑与无奈中。乡村的夜晚,宁静得让人窒息。夜半醒来,一缕清纯明净的月光透过小窗,肆意地倾泻在了床上,似一组金色的旋律,奏响于寂寞的世界;又似一帘蓝色的幽梦,装点着神秘的夜晚。远处隐隐约约传来一阵富有节奏的号子声,接着是一片嗡嗡的机器声。会是谁在劳作呢?那应是在不远处的那条运河,船儿搁浅了吧?我想象着,任那交替着的声响激荡着我的心。

这样的月夜,耳边回响起了那首《伏尔加纤夫曲》:"嗨嗨哟嗬、嗨嗨哟嗬,齐心合力把纤拉,嗨嗨哟嗬、嗨嗨哟嗬,拉完一把又一把……"那由远到近、由弱到强的号子声是那么的迷蒙、

深沉而又催人奋进。这样的月夜，也回想起了那段时间常听的贝多芬《月光奏鸣曲》：从低沉到高昂，从忧郁到开朗，从轻柔的倾诉到激越的咆哮，从静止的冥想到热烈的舞蹈……似有钢琴声敲打着我心灵的窗户，尤其是那激越的第三乐章，一下子完全消退了睡意，翻身起床，写下激昂的诗句：

……
燃烧！把空对月的伤怀烧成灰烬
燃烧！把憾月缺的怅惘烧成炽旺的野火
用你明亮的眼，聪敏的耳
用你沸腾的血去主导那条月光流成的河
梦与梦的挤迫中
让它咆哮在青春的山巅
让它轰鸣在生命的大地
……

那是年轻时的一段心灵印记，再回首细细品味，感慨不已：同样激动人心的是贝多芬的音乐，不同的是我已没有那般的诗情。毕竟，20多年的光阴倏忽而过，青春已不再！从容的旅程，淡定的心，品味不了青春和爱情的滋味，即使是一样的月光，也是另一番的心境。

就这样，贝多芬的《月光奏鸣曲》沉淀在我记忆的深处。如今听来，只是怀念。

3个乐章，从持续的慢板，到小快板，再到激动的急板，短短16分钟左右的音乐，情绪的激烈变化，让人感觉了一种莽撞的青春——从安静的深思中蓄积力量，从隐约的伤感中奋然而

起，燃烧，燃烧！咆哮，轰鸣！

那还是你想象中的月光吗？

对于"月光"，慕名已久，小学语文课本上就读到了这样的故事：音乐家贝多芬月夜里偶遇一位盲女，在她的感召下即兴演奏了这部作品。《月光奏鸣曲》由此沉浸在想象中的朦胧月光里，并在童年的记忆中根深蒂固。

其实，"月光"这个标题并非出自贝多芬本人。在贝多芬的 32 首钢琴奏鸣曲中，只有第八首"悲怆"、第二十六首"告别"的标题由他亲自所加。第十四首钢琴奏鸣曲之所以被称为《月光》，是由于德国诗人路德维希把该曲比作瑞士琉森湖上的月光，乐曲也因这一标题和传说而特别出名。

俄国钢琴家安东·鲁宾斯坦非常反对用"月光"来解释这个曲子："月光在音乐描写里应该是冥想、沉思、安静的，总之是柔和光明的情绪。《升 c 小调奏鸣曲》第一乐章从第一个音符到最后一个音符，完全是悲剧性的（用小调来暗示），因此是布满云彩的天空，是阴郁的情绪。末乐章是狂暴的、热情的，表现的正是和温柔的明月完全相反的东西。只有短短的第二乐章可以说是一瞬间的月光……"

然而，月光，是每个人的月光；青春，是每个人的青春！月光可以是朦胧的，也可以是清朗的；可以是沉静的，也可以是激动的；可以是忧郁的，也可以是昂扬的。我的青春岁月里，梦想着"青春与爱的火焰宁静而热烈地燃烧"，也渴望着"沸腾的血汹涌成月光流成的河"。

《月光奏鸣曲》作于 1801 年，那年，贝多芬 31 岁，处在青春的腰上。当时贝多芬正和小他 14 岁的朱丽法塔·贵恰尔第相爱。贵恰尔第是贝多芬的学生，也是位大家闺秀。爱情的甘露滋

润着贝多芬那颗沧桑的心，燃起他对美好未来的强烈憧憬，这首曲子便题献给了这位热恋中的情人。这一年的深秋，贝多芬在写给朋友韦格勒的信中说："现在我生活有意思多了，和别人来往也多了……这种变化完全是因为一位可爱而有魅力的姑娘促成的；她爱我，我也爱她。两年以来，我第一次享受到了幸福时光。"然而，仅仅一年，他们便分手了，贵恰尔第嫁给了一位门当户对的伯爵。这段爱情最终给了贝多芬巨大的刺激：一是自己的耳疾，二是门第的悬殊。

即使抛开了"月光"的束缚，《月光奏鸣曲》也离不了爱情的忧郁和青春的冲动。在那缥缈的爱情里，贝多芬的内心定然不会平静如水。俄国艺术批评家斯塔索夫听了安东·鲁宾斯坦演奏此曲第一乐章的印象是："……从远处、远处，好像从望不见的灵魂深处忽然升起静穆的声音。有一些声音是忧郁的，充满了无限的愁思，另一些是沉思的，纷至沓来的回忆，阴暗的预兆……"

某日观影，当电影里的主人公在钢琴上敲出两声分解和弦时，我便听出了是《月光奏鸣曲》的第一乐章，一种幽暗的心绪，却有一丝明媚的期待……刹那间，青春的记忆浮现于眼前。

爱情如空中楼阁，未来似海市蜃楼，没有金钱，没有地位，甚至没有健康的身体；有的是青春的梦想，有的是执着的追求，有的是奋进的力量。不知道这样的描述是否完全符合贝多芬创作此曲时的心境，却是年轻的我听着《月光奏鸣曲》写下长诗之际一缕清晰的心迹。

感谢《月光奏鸣曲》，在我彷徨的青春里，在那清冷的月光下，指引我方向，给了我力量！

 乐曲档案

《月光奏鸣曲》（OP.27，NO.2），是贝多芬32首钢琴奏鸣曲中的经典代表作品之一，在全球范围内被广泛演奏和诠释。

第一乐章：持续的慢板，升c小调，2/2拍子，三部曲式。一反钢琴奏鸣曲的传统形式，贝多芬在本曲的首乐章中运用了慢板，徐缓的旋律中流露出一种淡淡的伤感。

第二乐章：小快板，降D大调，3/4拍子，三部曲式。轻快的节奏、短小精悍而又优美动听的旋律与第一乐章形成鲜明的对比。

第三乐章：激动的急板，升c小调，4/4拍子，奏鸣曲式。急风暴雨般的旋律中包含着各种复杂的钢琴技巧，表达出一种愤懑的情绪和高昂的斗志。

55.

德彪西:《月光》

清冷的月光

 有人说,德彪西的钢琴清冷得没有血色! 尤其是钢琴表现下的"月光",细腻优雅之余,让人感觉了一缕清寒,甚至是一丝荒凉,些许激情也是那水中的火焰,闪烁不停,却感受不了它的热情。

 当然,清冷只是一种听感,德彪西的音乐特色是"印象派",会让人产生一种通感——它那飘忽不定的音色让人更多地联想起了捕捉光影变化的印象派画作,或是影影绰绰的太虚幻境。自幼寄居在姑妈克莱门蒂家中的德彪西,得以接触艺术收藏家阿罗沙,熟悉了许多现代画家的作品,包括德拉克罗瓦、杜米埃、毕沙罗的画作,乃至他也曾梦想做个画家。而等成名之后,德彪西的音乐作品也被许多的听众与一幅幅印象派画作勾连起来。譬如,聆听他的《大海》,是不是想到了莫奈的画作《日出印象》——单簧管和长笛牵引着一轮红日冉冉升起于海上,跟随管乐层层推进的弦乐,如同海风轻拂下渐渐苏醒的波涛,不断闪烁着晨曦折射的新辉;聆听他的《夜曲》,是不是联想到了惠斯勒的画作《夜

景》——轻柔涌动的弦乐，颓唐摇曳的管乐，器乐化的合唱，隐约一片模糊的光影、微妙的色彩，虚幻朦胧的气氛中，恍见"云"的缓慢飘移，"节日"的火树银花，"海妖"的柔媚呼唤……

"仿佛远远传来一些悠长的回音／互相混成幽昧而深邃的统一体／像黑夜又像光明一样茫无边际／芳香、色彩、音响全在互相感应……"象征主义诗人波德莱尔的诗句似乎道出了德彪西音乐的魅力所在。罗曼·罗兰则赞誉德彪西是一位"伟大的梦境画家"，想来这样的称呼德彪西会欣然接受，他本能地反感给自己贴上"印象派"的标签。甚至，他不喜欢作品分析："无论如何，对音乐要保存它的奇异幻觉……"

1884年，22岁的巴黎音乐学院学生德彪西以《浪子》(康塔塔) 荣获罗马大奖，受邀在罗马美第奇别墅生活3年。青春得意的德彪西，开始了在意大利游学的生涯，期间游历了意大利北部的贝加莫地区，那里美丽的风光给他留下了深刻的印象。旅行归来，他读到魏尔伦的诗歌《明月之光》，萌发激情写成了《贝加莫组曲》(由4首乐曲组成，其中第三首为《月光》)。其实，这部组曲的创作并不顺利，于1890年开始创作，直到1905年才出版，前后历时15年。这么长的时间里，德彪西的音乐从个性崭露逐渐进入成熟时期。《月光》这首作品初步显示了印象派艺术的朦胧风格，同时又有优美的旋律线条，使之成为德彪西钢琴作品中最为大众化的一首。

《月光》为三部曲式。第一段，悠缓的旋律描绘出一幅月夜幽思图。乐曲一开始在行板速度上呈现出安宁的乐思，置身其中，我总感觉在荒凉的地方才可以找到真正的宁静，那是一片风止了的沙漠，或是退潮了的大海，在沙丘上，或在海滩边，静静地凝望那荒寂的月夜……一组组上行的琶音，似远去的风声，似

渺远的潮音，在银色的画布上铺叠开来，月光是起伏的琶音，碎金一般洒满整个画布，衬托着飘浮的旋律，那是你自己都难以捉摸的梦境。还有更美妙的评论："那轻盈的上行琶音，犹如向天空喷涌的清泉，然后在主、属音的交替中恢复平静……"意大利音乐评论家加蒂的评论能否激起你的共鸣？

中段的音乐微微激动了起来，但不失清冷。右手是一些短小的乐句，左手是风一般跃动的分解和弦——轻轻地拂过林梢，像是稀疏的树叶发出沙沙声；悄悄地，月光在粼粼的波光中颤动起来……随着琶音的加快、踏板的重叠，形成了一片色彩斑驳的意境。

音乐的速度又慢了下来，第三段基本上是第一段的再现，音型上稍有变化，情绪更为放松，也更深地入了梦。乐曲的尾声，宁静的曲调和分解和弦把月光下荒寂如梦的意境描绘得更富诗意。

德彪西对月亮的描摹意犹为尽，创作于1907年的《意象集》第二集，包括3首乐曲，分别是《林叶钟声》《月落荒寺》《金鱼》。

据说，《月落荒寺》这个标题是由法国音乐学家、评论家路易斯·拉罗提出的。这首曲子大部分以缓慢、平行的和弦构成，营造出了朦胧不清的静寂气氛。这怕是德彪西所作的意境最空寂、音符最稀疏、琴声最弱远的一首乐曲，倒有了些中国水墨画的意境：荒寺月明，空山莺啼。当纤细的手指轻触琴健，恍若沉沉寂夜钟声寥落，一种荒凉感氤氲而生，月色如纱似雾，悄悄地裹起了你。及至一句欣悦的主题闪过，心中已不觉荒凉，倒生出一种彻底的自由感。安然赏月，不由得想起苏轼的短文：

元丰六年十月十二日夜，解衣欲睡，月色入户，欣然起行。

念无与为乐者，遂至承天寺寻张怀民。怀民亦未寝，相与步于中庭。庭下如积水空明，水中藻荇交横，盖竹柏影也。何夜无月？何处无竹柏？但少闲人如吾两人者耳。

何夜无月？兴之所至。德彪西创作《月落荒寺》时，想来沉浸在那种无拘无束的自由之中，聆听此曲，你是不是也体会到了月夜苏轼的闲适与自由？

1913年问世的《前奏曲》第二集，共包含了12首乐曲，其中第七首为《月色满庭台》。德彪西这首乐曲的风格接近于《月落荒寺》，精致而具光影感，散发出一丝古老而肃穆的气息。标题来自赫内·普沃描述他1912年印度旅行的通俗小说，乐曲充满了异国情调，描绘出清冷的月色下绝美的远东风情。让人印象深刻的是乐曲开头，七和弦化的法国民谣以下行半音旋律进行，仿佛月光轻轻洒落一地，花影斑驳，清冷高洁，却又无端地让人生出一种零落感。

冬之旅

作为欧洲音乐史拐点上的人物，德彪西把汹涌澎湃的大海浓缩成法国式的园林池塘，把贝多芬激情涌动的月光蜕变成了清冷荒寂的月光。你不一定喜欢，但一定记住了月色朦胧的唯美风景，隐隐约约，似梦一场！

乐曲档案

《月光》是德彪西从1890年开始写作的钢琴组曲《贝加莫组曲》中的一首。《贝加莫组曲》是作者的早期作品，由《前奏曲》《小步舞曲》《月光》和《巴斯比舞曲》4首小曲组成，直到1905年才出版。组曲的曲名源于德彪西留学时，对意大利北部贝加摩地区的深刻印象。

56.

勃拉姆斯:《匈牙利舞曲》

翩然而起,心随舞动

如果提起匈牙利这个国家,大家联想起的音乐很有可能是《匈牙利舞曲》了。不过,含有浓郁民族特色的匈牙利舞曲得以发扬光大,还得归功于德国浪漫主义作曲家勃拉姆斯。而这些热情洋溢的匈牙利舞曲,也让听众愿意探究一下思想深邃的勃拉姆斯。

没有记录证明勃拉姆斯去过匈牙利,但勃拉姆斯年轻时的两位亲密朋友是匈牙利人。1851 年,勃拉姆斯在一位汉堡富商家中初次遇见雷曼尼,两人同时应邀在晚上的宴会中演奏。虽然只比勃拉姆斯年长 3 岁,但雷曼尼那时已扬名世界乐坛,而且他参加了欧洲 1848 年革命,他的那种革命分子的风采和华丽的大师性格,令年轻而保守的勃拉姆斯印象深刻。或许是雷曼尼对当时等于是匈牙利代名词的吉卜赛音乐热情如火的诠释,让勃拉姆斯倍感兴趣,自 1852 年他开始创作这一系列乐曲。

1853 年春天,勃拉姆斯和雷曼尼两人开始在德国东北部展开

巡回音乐会，然后拜访雷曼尼的同学老友、汉诺威国王管弦乐团总监约阿希姆。约阿希姆只比勃拉姆斯大了两岁，却年少成名，7岁登台演出，16岁时被门德尔松邀请到音乐学院教授琴艺……在这位仰慕已久的小提琴家面前，勃拉姆斯羞涩地弹奏了自己的钢琴奏鸣曲，约阿希姆为那音乐中"梦想不到的原创性和力量"所倾倒。很快，两人成了彼此的倾慕者和最好的朋友。约阿希姆的父母是匈牙利犹太人，幼年的他在佩斯长大。也有一种说法是，为了表达对朋友约阿希姆的尊重，勃拉姆斯开始创作匈牙利舞曲。

1869年，勃拉姆斯开始出版"匈牙利舞曲集"，其中大部分借用了吉卜赛音乐的旋律，加以编辑和整理而成。舞曲集出版后惹恼了一群匈牙利作曲家，眼红的他们一起控告勃拉姆斯侵占著作权，然而法官判勃拉姆斯胜诉，因为他出版的《匈牙利舞曲》写明了是"改编"，而非"著作"。当然，这一场官司也证明了匈牙利舞曲当时的红火程度。

勃拉姆斯的《匈牙利舞曲》混合着匈牙利民族音乐和吉卜赛民族音乐的特色，两者听起来有一定的相似性：节奏自由，旋律装饰丰富，速度变化激烈，带有一定的即兴性。21首匈牙利舞曲中最著名、最流行的要数第五号了，其被改编成各种不同形式的器乐曲，最有气势的自是管弦乐曲版。乐曲为复三部曲式，第一段是单一的升f和声小调，具有民间舞蹈风格，第一主题旋律优美流畅，富于热情；第二主题运用了强烈的切分音节奏，匈牙利民族粗犷豪迈、热烈奔放的性格在此表现得淋漓尽致。第二段由升f小调转为升F大调，音乐更为轻巧欢快，跳跃的节奏、轻盈的旋律焕发出勃勃生机，后半部分速度忽快忽慢，不禁让人心旌摇曳，随着那热烈的舞曲快乐地摇摆起来。乐曲的第三段是第一

段的完整再现。聆听这样的音乐，感受的是一种纯粹的欢乐，甚至是一种让人热血沸腾的狂欢，联想到的画面是雪山之上迅疾滑飞，或是冰上芭蕾翩然起舞，无论怎样，那颗心总是在轻盈地旋转，或是漂浮于空中，而等音乐停止下来，才能尽情回味那种酣畅淋漓之感。

《第五号匈牙利舞曲》作于1852年，当年的勃拉姆斯是个初出茅庐的青年钢琴才俊，虽然生活贫寒，但从舞曲中可以感受得到他有一种无比单纯的快乐，一种喷薄而出的热情。而10多年后创作的《第一号匈牙利舞曲》，却在热烈的舞蹈中感受到了一丝忧郁和缠绵。乐曲的结构与第五号相同，都是复三部曲式，第一段扑面而来的第一主题以匀称平整的附点节奏写成，柔和的抒情中抹上一缕淡淡的忧愁，移高八度反复时，情绪似乎变得更为缠绵。第二主题则节奏活跃、快速，散发出浓郁的匈牙利查尔达什舞曲的风味。乐曲的中间部，奏出激昂的主题，后半部分速度同样变得忽慢忽快，体现了吉卜赛音乐即兴性的特点。第三段再现第一段音乐，在热烈而欢快的气氛中结束全曲。

几乎是克隆出来的两首匈牙利舞曲，第一号则凸显一种成熟之美，那欢乐中夹杂的一丝忧愁并不浓郁，却总会萦绕在听众的心间，就像恬静的时空里从容回眸，蓦然发现一个熟悉的美丽的身影，刹那间又消失在热闹而欢乐的人流中，生活在继续，那个人影却一直在心头晃动。《第一号匈牙利舞曲》最初是钢琴四手联弹曲，后由作者改编为管弦乐曲，又被改编为钢琴、小提琴等乐器的独奏曲。本曲的钢琴独奏改编版，曾是德国女钢琴家克拉拉·舒曼重要的音乐会演奏曲目之一。克拉拉喜欢这首乐曲，一定是读懂了勃拉姆斯的内心，许是那一份隐约的爱。

"我最美好的旋律都来自克拉拉。"勃拉姆斯曾如是说。然

而，克拉拉始终是勃拉姆斯心中完美女性的化身——聪慧、高贵、美丽、坚强。勃拉姆斯一直徘徊在爱情与婚姻之间，成为一个终身未娶的音乐家。理智而保守的勃拉姆斯并不滥情，所有的爱情宣言都以音乐的方式，有礼有节地抒发呈现。就像这首匈牙利舞曲一样，一丝婉转便已勾画心路曲折，欢乐却是生活的主题，特别是还年轻的时候，莫回头，往前走，下一站的天空没有愁云！

 乐曲档案

勃拉姆斯的《匈牙利舞曲》最初是由21首钢琴四手联弹的小曲所组成的曲集，虽然每一首乐曲的旋律和风格不尽相同，却都混合着匈牙利民族音乐和吉卜赛民族音乐的特色：节奏自由，旋律有各种各样的装饰，速度变化激烈，带有一定的即兴性；形式虽然没有统一的规定，但以三段体为最多。后被改编为管弦乐曲，以及钢琴、小提琴等乐器的独奏曲。

57.

巴赫:《恰空》

世上最酷的小提琴曲

　　一把小提琴,一个简单的主题,却唤出了一个世界,这就是世上最酷的小提琴曲——巴赫的《恰空》。听过的人都会被其炫目的技巧、恢弘的气势、深沉的印象所震撼。要知道,这仅仅是一把小提琴,一个人空落落地站在舞台上演奏,却可以幻变出一支乐队来,拓展出一个宏大的空间。而我,则在这样的想象中听出了一股苍凉而雄浑的诗意——沉抑的悲痛早已突破了情感的牢笼,在悠长的岁月里,在广阔的天地间,升腾为一股庄严而华丽的气息。

　　《恰空》选自巴赫的6首《无伴奏小提琴奏鸣曲与组曲》,为第四首(即第二组曲)的第五乐章,是其中最长的一个乐章(一般的演奏时间为15分钟左右)。1720年5月,作为科滕宫廷乐长的巴赫,与利奥波德王子一同前往卡尔斯巴德温泉疗养地,7月回到科滕时,他的妻子玛丽亚·芭芭拉已经不幸告别人世。丧妻之痛使巴赫时常沉湎于对死亡意义和肉体解脱的思索。也就是在

这一年，巴赫创作完成了这6首为小提琴而作的无伴奏奏鸣曲与组曲。

追根溯源，恰空是16世纪流传在西班牙的一种舞曲，后传到欧洲各国，逐渐演变成器乐曲。通常为中等速度，三拍子，情绪庄重。但巴赫的《恰空》却在高低错落、疾缓有度中，演绎出了一种悲秋的况味。在我听来，那不是"夜深风竹敲秋韵，万叶千声皆是恨"的凄楚之意，而似"落霞与孤鹜齐飞，秋水共长天一色"的悠阔之境；不是"秋阴不散霜飞晚，留得枯荷听雨声"的婉约之风，似是"长风万里送秋雁，对此可以酣高楼"的旷达之怀。

乐曲由基本主题与30个变奏组成，分为3个部分。第一部分，d小调，包括基本主题与前15个变奏，为全曲的主要段落；第二部分，D大调，16至24变奏；第三部分，d小调，25变奏至曲终。

小提琴最初铿锵有力地拉出一抹悲怆的情感：连续的柱式和弦序进，带出一个和声的洪流，萨拉班德舞曲节奏型的旋律，将三拍子中的第二拍拉得又长又重。这个丰满有力的主题预示着那种强烈的情感不是小我的悲戚，而是无我的慈悲，深阔无比的伤痛镌刻在了大地上，却又生长在葱茏的草木中，长成一抹倔强的生机。随即主题在火光迸裂中展开了第一变奏，每一拍都出现了附点节奏，跃动着一股不屈不挠、奋勇前进的力量；第二变奏则将音区移高八度，使音乐变得轻柔而缥缈起来，内心的情感在升华；第三变奏由八分音符加密至十六分音符，使音乐变成了一段平静如水的柔美旋律；第四变奏好似老者与稚童间富有情趣的对话，一高一低，一清一浊，至此已听不到丝毫悲伤的气氛。

第五、六变奏是连续不断的十六分音符，音乐开始流动起

来；第七变奏中，有力的顿弓，使音乐变得刚硬果断，激情四射；紧接着的第八、九、十变奏，则由流利的三十二分音符与上下波动的十六分音符交替行进，有如苍茫原野上一条蜿蜒的小河，无拘无束地流淌，湍急的水流不时激起欢腾的浪花，忽而又平缓了下来，微漾的碧波映照着蓝天白云。第十一至十四变奏完全是快速的三十二分音符构成的琶音，像是一朵朵飞卷而过的流云，掠过了高高的山岗，闪过了南飞的大雁，飘过了莽莽的丛林，趟过了明净的小河……及后，一阵阵颤抖的琶音幻化成秋日的私语，于万里秋风、草木摇落的雄浑背景里兀自诉说一个苍凉的秋。

第十五变奏又是一番对话，那是心灵与自然的对话，一面是流畅的高音，一面是短促的低音；一面是急切的询问，一面是生硬的回答。问天问地，抑扬顿挫，却又留下了太多的遗憾。随后，变化了的基本主题高亢有力地结束了第一部分，此时的悲秋之情演化成了天地间苍劲寂寥的歌唱，万物生灵都在倾听。

乐曲的第二部分平静而安详地展开，仿佛虔诚地吟诵着天堂的圣咏，宁静、朴素、高远，满是圣洁的希望和温暖的光辉。第十七变奏又变得佶屈聱牙，激昂交错的旋律透出一种倔强的性格。第十八至二十变奏，十六分音符在上下声部中频频穿梭，进而在分解和弦里翻飞游动。像是秋天的号角，扬起片片落叶，轻盈地旋舞，在金黄与丹红的缤纷中，褪去了哀婉的色彩，热情而又辉煌。

第二十一变奏开始，音乐又变得缓慢而凝重，一步一顿却又坚定有力。像是渺渺尘世一个飘泊的影，艰难地漫步于无边的原野，一条细细长长的小路，人渺小成一个点，仿佛一片无助的落叶，迎着秋风苦雨的摧残，却在内心编织着一个绚烂的梦，支撑

着自己孤独地远行。心力交瘁时，忽然听到了胜利的欢歌——第二十四变奏中像是有许多把小提琴在一起歌唱，蓄积的情感难以自抑，终于一泻千里。恍然明白，那是在清寒的季节里生命最亮丽的展现，也是最生动的回响。

巴赫在《无伴奏小提琴奏鸣曲与组曲》中大量使用了双音的技巧，即在琴上同时进行多个旋律。表现在复调音乐上，是多个声部的对位；表现在主调音乐上，是旋律与伴奏的同时进行。《恰空》中的这一段音乐最是完美的表现，突出了色彩丰富的和声与线条繁杂的复调，充满了灵动的才思，而又浸润了深邃的情感。

乐章的第三部分犹如第一部分的浓缩，音乐又回到d小调，从而赋予乐曲统一和安定。一开始音乐从激奋复归平和，带着一缕淡淡的忧伤，冥想人生，憧憬未来。第二十六变奏起，十六分音符均值流动，时而加速，直至变成三连音的上行和下行波动。还是那条茫茫原野上逶迤而流的小河，忽快忽慢，清澄明丽，水漾年华，摇曳生辉。

第三十变奏是主题近似原型的再现，音响宏大，和声丰满，宛如管风琴的轰鸣。人生就此转了一个圈，最终回到了原点，历经沧桑，大悲化成了大爱，也铸就了人世的大美。白水鉴心，季节的轮回中，映照着往昔的华彩。

乐曲档案

《无伴奏小提琴奏鸣曲及组曲》的出版顺序是：奏鸣曲第一号，组曲第一号，奏鸣曲第二号，组曲第二号，奏鸣曲第三号，组曲第三号，如是交错出版。巴赫意欲将这6首统一为一组作品，避免明显地分为组曲和奏鸣曲两组，而且交错出版也使这6

首的安排不致太单调。

3首奏鸣曲有着几乎相同的结构，4个乐章，慢、快、慢、快，第二乐章是一段精美的赋格，第三乐章是主调的关系大调，第四乐章为两段体，每段有重复。在奏鸣曲的前三个乐章，巴赫大量使用了复音技巧，要求小提琴家同时在两到四个声部上同时进行。而在最后一个乐章，巴赫使用单音的织体，使得与其后的组曲有更好的衔接。

3首组曲则复杂一些，前两首从标准的晚期巴洛克组曲结构发展而来，基本结构是阿勒曼舞曲、库兰特舞曲、萨拉邦德舞曲、吉格舞曲，整首曲子使用同一个调，每个舞曲乐章都是两段体，每段重复。在第一组曲中，巴赫用布列舞曲替代了吉格舞曲，并在每首舞曲后加上了一段变奏。而在第二组曲中，巴赫在标准的四个舞曲章节之后加上了那段著名的恰空舞曲，24段高难度的复音进行变奏使这首曲子成为小提琴史上最著名的炫技作品之一。在第三组曲中，巴赫却使用了与前两首大不相同的法国风格的组曲结构：前奏曲、库兰特舞曲、嘉禾舞曲、小步舞曲、布列舞曲、吉格舞曲。

58.

李焕之：《春节序曲》

浓浓年味里的乡愁

当时光匆匆的脚步逼向年关的时候，当游子的心颠簸在归乡路上的时候，当空气中混杂着年夜饭的香味和鞭炮声响后的火药味时，你的耳畔是否回响着一首熟悉的乐曲，既热烈欢腾，又泛着一缕乡愁？对了，那就是《春节序曲》。历经60多年，这首以当年延安军民欢度春节的场面为背景的乐曲，早已演化成了中国人的集体记忆，深深地融入年味之中。

《春节序曲》是《春节组曲》的第一乐章，由于乐曲充满了浓厚的过年气氛，经常被抽出单独演奏，也顺理成章地得到央视的认可，成为历届春节联欢晚会的背景音乐。乐曲由我国著名作曲家、音乐理论家李焕之基于延安时期的生活体验而创作，具有强烈的民族特色，为交响音乐民族化树立了典范。

1936年春，李焕之进入上海国立音乐专科学校，师从萧友梅学习和声学；1938年8月，他来到延安鲁艺音乐系学习，后师从冼星海学习作曲指挥。1943年的延安，军民开展开荒种地大生产

运动，文艺工作者则开展了轰轰烈烈的新秧歌运动。那一年，军民欢庆共度美好春节的热烈情景，让李焕之久久难以忘怀。13年后，往事重现，那一段真切的回忆激发出了李焕之的创作热情，他一气呵成创作出了《春节组曲》。组曲共分4个乐章——第一乐章：《大秧歌（序曲）》，即《春节序曲》，以陕北民间秧歌的音调和节奏为素材，生动表现了人们节日里敲锣打鼓、载歌载舞的热闹场面。第二乐章：《情歌》，富有陕北特色的旋律描摹出诗情画意的场景——宁静的月夜，秀丽的延河，多情的男女……第三乐章：《盘歌》，借用秧歌调中相互考问对答赛歌的形式，表现了一股浓浓的乡情。第四乐章：《灯会（组曲）》，具有秧歌音调的音乐展现了锣鼓喧天、灯火辉煌的元宵灯会景象。

《春节序曲》的结构是带再现的复三部曲式，将西方的曲式融入中国传统音乐"秧歌"之中。"秧歌"作为我国北方地区代表性的民间歌舞形式，分过街、大场和小场三部分。《春节序曲》的引子相当于过街部分（秧歌队在街上行进时的简单舞蹈）；第一部分是热烈的快板，描写大场的热烈歌舞场面；中间部分是抒情的中板，描写小场的舞蹈表演；第三部分变化再现第一部分的音乐，尾声重复了引子的后半部分。

乐队有力的全奏，加上富有特色的民族打击乐器，奏出一个热烈欢快的引子，开门见山般地闪现一个热闹的场景，欢乐的气氛骤然而起……盼望已久的春节就这般在我们的忙碌中悄然而至，猝不及防的一场惊喜。

第一部分的第一主题明快粗犷，取自陕北的一个唢呐曲牌，表现了秧歌群舞的生动场面和热烈气氛。音乐采用对答式的手法，由长笛和双簧管主问，各组高音乐器主答，力度一弱一强，乐句逐渐减缩，音乐起伏而活跃。第二主题由弦乐拨动着舞蹈性

的节奏，展现的是安详自如的舞姿。木管与弦乐活泼轻盈的竞奏，转引出第三主题，是综合引子与第一主题音调的旋律，通过调式的转换，和声加厚，力度加强，直至乐队全奏，烘托出越来越热闹的气氛，恍见满街的人们扭着秧歌欢度春节。

第二部分采用了陕北秧歌调《二月里来打过春》，节奏舒展，旋律优美，表达的是人们对幸福生活的赞美和对美好未来的憧憬。但在我听来，则是一股淡淡的乡愁，于空旷的天地间悠悠流淌。主题三次重复，先是由音色柔和、富有田园风味的双簧管奏出，恰似过年回乡的人儿，穿过一座城又一座城，心底浮现的则是老家的风景：宁静的田园，朴素的老宅，夕阳下的炊烟，归巢的鸟儿……浑厚的大提琴奏出这一主题，乡愁愈显深沉，故乡越来越近了，风景越来越熟悉了，满满的记忆飘溢而出。近乡情更怯，爸妈还好吗？童年的伙伴也回来了吗？家中那只慵懒的猫儿还认得我吗？弦乐转调后再由婉转悠扬的小提琴奏出主题，情绪变得明亮开朗起来，一切注定是一个美好的结局，团圆的瞬间，渴盼的焦虑与不安遽然消逝，喜悦的泪水夺眶而出，那一缕温婉的乡愁，终于消融在那一壶混浊的米酒中了……

在《春节组曲》第三乐章《盘歌》中，这一音乐主题再次出现，作为回旋曲的主部主题，节拍改成3/4拍，变成了一首圆舞曲，仿佛人们在舞会之中，共诉友谊亲情，尽享美好时光。

《春节序曲》的第三部分，减缩再现了第一部分，主题次序是倒装的。火热的旋律，跳荡的节奏音型，热烈的大场群舞又开始了。那沉郁的乡愁，那欢喜的团圆，那新春的祝福……一切都淹没在热情的歌舞中了。

 乐曲档案

《春节序曲》是《春节组曲》的第一乐章，经常被抽出单独演奏。它是我国著名作曲家、指挥家、音乐理论家李焕之（1985年当选中国音乐家协会主席）基于延安时期的生活体验，在20世纪50年代创作的一部作品。作曲家以中国传统节日"春节"为题，展现了革命根据地人民在春节时热烈欢腾的场面以及团结友爱、互庆互贺的动人图景。

59.

吴祖强、杜鸣心：《水草舞》

在柔波里荡漾

《海草舞》一时走红网络，不禁让我想起了久远的经典舞剧《鱼美人》，以及其中的选段——美妙的《水草舞》。

把一簇簇水草形象地化成身穿绿色长裙的姑娘，把水草的随波曼舞化成姑娘们柔软的腰肢和起伏的身体，以柔美的音乐生动地表现出来，这种美妙的音乐意境不是如今流行的《海草舞》所能比拟的。

中国的现代交响乐中，《鱼美人》怕是最脱俗的一部音乐作品，时代是模糊的，名称是诗意而浪漫的，所谓的民间传说是杜撰的，没有复杂的历史和社会背景。就像柴可夫斯基的芭蕾舞剧《天鹅湖》《胡桃夹子》《睡美人》般具有透明的童话色彩，音乐没有世俗的纷扰，听到的是一股清新逼人的气息。这部产生在"大跃进"年代的舞剧，首演并不顺利，在"文化大革命"中，更是成了"大毒草"。然而，在1994年"中华民族20世纪舞蹈经典"评比中，《鱼美人》斩获经典作品金像奖。

音乐是舞蹈的灵魂。由吴祖强、杜鸣心两位留苏归来的作曲家创作的舞剧音乐，进行了"概括性"民族音乐风格的尝试，虽然没有采用现成的民族民间音乐材料，却以民族音调为基础的主题旋律加以交响性的发展，并在和声、配器与复调的写作上注意民族特色，生动塑造舞剧场景，刻画人物性格，渲染现场气氛。《鱼美人》遂成为我国舞剧音乐创作臻于成熟的标志。

舞剧《鱼美人》共分3幕5场，表现了一个美丽的神话故事：大海的公主鱼美人向往人间的幸福生活，爱上了勤劳勇敢的年轻猎人。美丽、纯洁、善良的鱼美人被山妖掳走。猎人见义勇为，射伤山妖，解救了鱼美人。正当猎人与鱼美人热烈相爱互吐衷情时，猎人又被山妖用魔法堕入海中。在神奇的海底世界，鱼美人救醒了猎人。猎人谢绝了水族们请他当海王的盛情，带着鱼美人重返人间。在猎人与鱼美人举行婚礼之际，山妖又施魔法进行破坏，再次将鱼美人抢去。在妖洞中，山妖向鱼美人逼婚，遭到拒绝。猎人为救鱼美人，闯进魔穴，经受了种种诱惑和考验，战胜了各种魔法，终于斩除了山妖。最后，猎人和鱼美人结为百年之好，人间又充满了爱情和幸福。

聆听《鱼美人》，一下子打动你的一定是水草舞了。清脆甜润的钢片琴声，细腻地描绘出了五彩斑斓的海底世界。随即优美流畅的弦乐连绵起伏，以四分音符的琶音和十六分音符交织而成，一高一低交替出现、此起彼伏，如印象派的大师栩栩如生地勾画出水草在波光粼粼的海水中摇曳的形象。接着，以琶音为基础组成的旋律在低音乐器上奏出，烘托出一片迷蒙的世界和一颗宁静的心灵。当水草婆娑的旋律再次缠绵时，你一定会对那一句诗深以为然："在康河的柔波里，我甘心做一条水草。"在那神秘而又梦幻的海底，我愿意做一条水草，自由地舒展着身子，飘摇

冬·悲欣之曲

(罗德里戈 《阿兰胡埃斯协奏曲》)

冬·寒月之辉

(德彪西 《月光》)

冬·年味之忆

（李焕之《春节序曲》）

冬·时光之旅

(阿沃·帕特 《镜中镜》)

着我彩虹似的梦。

《鱼美人》成功采用西方戏剧音乐中常用的主导主题的方法塑造人物形象。并不复杂的情节中，音乐根据剧中不同人物的个性表现加以创作，人物主题音乐不是大篇幅的，而是集中、概括、浓缩化的音乐形象。猎人的主导动机明快爽朗，在铜管乐的伴奏下由弦乐奏出，表现出果敢、矫健的形象；鱼美人的主导动机恬静柔美，在弦乐轻微的颤音衬托下由小提琴奏出，凸显了外表的美丽和内心的善良；山妖的主导动机阴险暴戾，先由打击乐奏出切分节奏，又以大管、长号、圆号奏出带有旋律性的动机，渲染其凶残冷酷、贪婪诡诈的内心。自然界那些生物也是有灵性的，珊瑚舞的音乐是由荡漾的弦乐衬托着灵巧的长笛，体现出了轻巧欢快、玲珑剔透的特质。人参舞的音乐有点俏皮，轻灵的木管吹奏出人参的主导动机，木管与弦乐的律动中，间杂着急遽而清脆的木琴声，让人形象地感受到一群活泼可爱的人参娃娃。

至于水草舞的特点，只要你去聆听，一定会联想起粼粼的波光、摇曳的水草，温柔的情愫在心中轻轻荡漾开来。当然，要看绿色长裙美女的水草舞，则要好好去欣赏这部舞剧了，其安排在第一幕第二场的开头，展现的是一个别样的海底世界。看了这样的舞蹈，想来你对水草或海草有着更深的向往了，手臂会不由自主地摇摆起来吧！

乐曲档案

舞剧《鱼美人》共分3幕5场，表现了一个美丽的神话故事。吴祖强、杜鸣心两位留苏归来的作曲家创作了这部舞剧音乐，并根据舞剧音乐选编而成钢琴组曲，后又改编为管弦乐组曲。

《鱼美人》舞剧音乐组曲曲目：

1.《海滨拂晓》。

2.《人参醒来及拳舞》。

3.《鱼美人和猎人双人舞》。

4.《水草舞》。

5.《珍珠舞》。

6.《珊瑚舞》。

7.《24个鱼美人舞》。

8.《山妖舞》。

9.《婚礼及场景》。

60.

霍尔斯特:《行星组曲》

仰望星空，无限遐想

曾火爆上映的《流浪地球》受到国人的热捧，也引发了丰富的太空想象，不过那种观影的感觉并不是美妙愉悦的：地球上一片蓝灰的色调，让人感觉恐怖而压抑；深不可测的幽暗太空，又予人一种永恒的坠落感；那颗父子相约的木星，在影片中也像是一个突兀的怪物——一颗硕大无朋占据了半个天空的"眼睛"。科普一下，那幅图是木星大红斑，为木星上最大的风暴气旋，长约 25 000 千米，上下跨度 12 000 千米，每 6 个地球日按逆时针方向旋转一周，经常卷起高达 8 千米的云塔。"不知是我身处噩梦中，还是这整个宇宙都是一个造物主巨大而变态的头脑中的噩梦！"原著中的这样一句话，是不是让观影的你有所同感？

不过在英国作曲家霍尔斯特的《行星组曲》中，木星是一颗欢愉之星，是一位欢乐使者。《行星组曲》完成于 1914—1916 年之间，分为 7 个乐章，分别以九大行星中的 7 个星球（地球和当

时不为人们所知的冥王星除外）命名。热爱占星与神话故事的霍尔斯特，有一天心血来潮，想出了结合这两项兴趣与音乐的好主意，决定写一首关于占星的交响曲，最终完成了举世瞩目的《行星组曲》。事实上，该曲与纯粹的天文学并无关系，而是建立在古代勒底人、中国人、埃及人和波斯人所熟悉的"占星术"之上。而且，作曲家都为每个乐章取了个副标题，这可以一窥这部组曲的内涵。

第一乐章：《火星》——战争使者，快板。蜿蜒高涨的音乐，恰似弥漫的战火；号角般的铜管乐，象征了出征的将士；低音弦乐的呻吟，如同难民们的哀叹……那是作曲家对第一次世界大战的预言。

第二乐章：《金星》——和平使者，慢板。平静徐缓的节奏，轻灵的木管乐、呢喃的小提琴，感觉一派安谧、清朗的和平景象，让你醉入梦乡！

第三乐章：《水星》——飞行使者，甚快板。忽疏忽密的音乐，轻捷俏皮的旋律，时而像可爱的信使在空中翱翔（据说水星是带有翅膀的信使），时而像快乐的小鸟在枝头歌唱。

第四乐章：《木星》——欢乐使者，欢快的快板。欢乐的情绪此起彼伏，音乐充满生机，热情洋溢，生动亲切，却又不乏庄严恢弘，让人联想起浩瀚的宇宙。

第五乐章：《土星》——老年使者，慢板。带有宣叙调特点的音乐，或沉重，或疲弱，犹如一位衰老长者蹒跚的步履，又似对岁月流逝无奈的感叹……

第六乐章：《天王星》——魔术师，快板。巫师的咒语动机，魔法师的古怪音调，在变幻无常的调性和绚丽突变的配器下，营造出一种扑朔迷离的魔幻气氛。

第七乐章：《海王星》——神秘主义者，行板。清冷的长笛，晶莹的钢片琴、竖琴，微颤的小提琴，将人带入空荡迷茫的神奇太空；而等虚无缥缈的女声合唱出现时，是不是感觉离地球越来越远了，离闪亮的星空越来越近了？

在整部《行星组曲》中，第四乐章《木星》是规模最大、最富变化的一曲，其构思宏大，篇幅较长，听来让人欢欣鼓舞。所以，这一乐章经常被单独演奏，最为人们所熟知。记得是在神舟11号飞船遨游太空时，观看电视直播，这一首欢乐的颂歌常常萦绕于耳旁。

《木星》这一乐章为复三部曲式，小提琴声部充满动感的十六分音符四连音跳弓拉开了第一部分，圆号吹出了充满活力的切分节奏的第一主题，弦乐和木管加入，使主题更加欢快，喜悦之情迸发而出。圆号与弦乐奏出威风凛凛的第二主题，有如天地间一股勃发的生机，让人心生豪迈之情，木管与钟琴的重复则显得晶莹剔透，仿佛触摸到了一种私密的欣喜之情。第三主题演化成了一首拙朴而热烈的民间舞曲，2/4拍变成了3/4拍，圆号还是扮演了重要角色，使得欢庆的气氛更加浓郁。

铜管乐仪式般的号角吹响了乐章第二部分的序幕，圆号与弦乐奏出一首雄壮的"欢乐颂歌"，类似东方五音音阶的旋律，与第一部分中的第二主题有些相似，但庄严缓慢，更显恢弘大气。有人联想到了埃尔加的《威风凛凛进行曲》(第一号)，这个主题就像那首进行曲的中段，一曲庄严的"加冕颂歌"。而我，则从圆号辉煌的质感中感受到了家国梦圆、人生壮阔的万丈豪情，从弦乐柔和的抒情中聆听到了历尽苦难、迎来曙光的满腔喜悦。听过一个版本，由钢琴与小号演奏这一段"欢乐颂歌"，别有一番怀念的风味，有如站立高山之巅，万古江河，残阳如血，忆往昔

峥嵘岁月稠……

第三部分是第一部分的再现，音乐更显浑厚，体现了宇宙的辽阔。尾声速度变慢，感人的"欢乐颂歌"主题再现，庄重的节奏和饱满的音响，使音乐具有了教堂颂歌的风味，那份情感愈显虔诚。最后，在欢乐狂喜的氛围中结束乐曲。

《行星组曲》的创作缘于古老的占星术，描摹更多的也是社会与人生，但看着标题，听着音乐，一定会联想起辽阔而深邃的太空：在那渺无边际的宇宙，所有的一切都变成了虚空，唯有希望与仁爱，让人类生生不息！电影《流浪地球》要表达的是这一思想内核，音乐《行星组曲》也是如此。

乐曲档案

《行星组曲》(OP.32)，是英国当代作曲家霍尔斯特的代表作品之一，也是他最广为人知的曲目。这部作品作于1915年，作曲家采用音乐形象来描绘浩瀚宇宙中的太阳系各大行星的形态与性格。《行星组曲》的乐队配制非常庞大，启用了一些很少在舞台上使用的乐器，演出效果也异常震撼。1918年，《行星组曲》由鲍尔特指挥首演。

61.

马斯卡尼:《乡村骑士》间奏曲

韶华易逝情难留

在复仇与刺杀来临之前,有一首柔美的乐曲让人深深地产生了对生的留恋。那是一种至美的抚慰,又让人在得到抚慰之时情不自禁,任那低柔的弦乐缓缓爬上心头,悄悄撕开一道情感的伤口……这首乐曲便是意大利作曲家马斯卡尼的《乡村骑士》间奏曲。

美丽的西西里岛,复员回乡的图里杜婚后仍爱恋着从前的女友罗拉,一直保持来往,这令他的妻子桑图扎非常愤怒。遭受丈夫无情冷落的桑图扎最终将此事告诉罗拉的丈夫阿尔菲奥。阿尔菲奥发誓要报仇。这天是复活节,教堂里正在做弥撒。此时,乐队奏出了那首著名的间奏曲,那是一剂抚慰人心的良药。然而复仇的种子已经发芽,接下来就是矛盾的升级,悲剧似已注定:两个男人决斗,图里杜被杀。这是歌剧《乡村骑士》的情节。

同样是在西西里岛,晚年时在人性和暴力中倍受煎熬的迈克终于卸任,一起来到剧院观看儿子安东尼主演的歌剧《乡村骑

士》。散场时,随着拥挤的人流,一家人走下台阶,装扮成神父的杀手出现了,第一枪击中了迈克,第二枪击中了他至爱的女儿玛丽的胸膛。当迈克抱着死去的女儿,向着苍天发出一声撕心裂肺的吼叫时,《乡村骑士》间奏曲缓缓响起,回荡在空旷的广场,一幕幕往昔美好的画面飘逝而过……曲终,已是耄耋之年的迈克尔在老家的院子中,从椅子上颓然倒下。这是电影《教父3》的故事。

诞生于1890年的独幕歌剧《乡村骑士》,是马斯卡尼的成名作。可当年囊中羞涩的年轻作曲家是冲着3 000里拉的奖金去的,他拉来"发小"合作,参加松佐尼奥第二届歌剧大赛,锁定了乔迈尼·维尔加的短篇小说《乡村骑士》。最终他们如愿以偿,这部《乡村骑士》摘得歌剧大赛一等奖,这使马斯卡尼一夜成为举世闻名的大作曲家,堪称歌剧史上的奇事之一。当然令作曲家郁闷的是,在他人生其后的50多年时间里,似乎没有一部作品能超过《乡村骑士》。

如今看来,《乡村骑士》的剧情毫无新意,甚至感觉有点狗血。可在当时,马斯卡尼大胆地摒弃了王公贵族的角色、神话传说的题材,而直接描写现实生活中平民百姓的真人真事,实现了人性的回归,从而成就了音乐史上第一部真实主义歌剧。而歌剧中的间奏曲更是以其荡气回肠、孤寂沧桑的特质迷住了无数人。100多年后,那首《乡村骑士》间奏曲常常独立呈现给听众。听过这首间奏曲的人远远超过了看过歌剧《乡村骑士》的观众。

整首曲子只有48个小节,分为两段。第一段以述说的方式展开,轻柔的弦乐缓缓奏出带着忧伤的旋律,低低地萦绕在耳畔,琴声恍如飞舞的小精灵,传递着隔世的温馨。记忆由此打开了闸门,眼前浮现一幕幕动人往事,情感慢慢蓄积,因爱而生的

甜蜜与欢欣、忧伤与孤独，交织在了一起。一个短短的中段衔接，弦乐中发出长笛的两声叹息，似在宣告一切都无法挽留。音乐随即转入抒情的第二段，再也抑制不住的情感随着乐队跌宕起伏的全奏而爆发，似是对爱情幻灭的悲叹，却又在无助地祈求和祷告；教堂里的管风琴声也加入进来，营造出一种肃穆而安详的气氛，这是一抹最真切的安慰。最后，乐曲在一连串的高切分音符中慢慢舒缓下来，余音缭绕……仿佛夕阳西下，瑰丽辉煌，却又无奈流逝！

这首舒缓而伤感的音乐也迷住了不少影人巨匠，常常被用作电影配乐，除了《教父3》，还有《愤怒的公牛》《阳光灿烂的日子》等。据说，当年姜文就是因为听了这首著名的间奏曲后，才萌生了开拍电影《阳光灿烂的日子》的念头。而你，听了这首间奏曲，品悟了人生况味之后，是不是振作起精神，要去迎接一个阳光灿烂的日子？

冬之旅

韶华易逝情难留！这首被多部电影引用的名曲，隐含了人生的一道伤……

乐曲档案

独幕歌剧《乡村骑士》，是意大利作曲家马斯卡尼的成名作，也是音乐史上第一部真实主义歌剧。歌剧音乐富有西西里岛民间风格，其中第八场与第九场之间管弦乐演奏的间奏曲成为歌剧间奏曲的范例。

62.

格里格:《索尔维格之歌》

穷尽一生的等待

 文学与音乐的联姻比比皆是。现代戏剧之父易卜生与作曲家格里格合作,塑造了一个闻名世界的"回头浪子"——培尔·金特;同时也塑造了一个忠贞圣洁的女人——索尔维格。在诗剧《培尔·金特》的配乐中,《索尔维格之歌》是最美的一曲,如今已成为享誉世界乐坛的名曲,甚至因深受挪威人民的喜爱被誉为"挪威第二国歌"。

 培尔·金特是一个富于幻想的人物,有着"挪威浮士德"之称。他游手好闲、见异思迁,长期离家外出冒险闯荡,当过有钱人,当过假先知,当过疯人院里疯子们膜拜的"国王"……也干尽各种不光彩的勾当:拐走朋友的新娘,沉迷女妖的诱惑,为发财贩运黑奴、走私珠宝,为求生在风暴中将人推下大海……晚年潦倒的培尔·金特,在绝望中听到一阵美妙的歌声,他循声来到一座茅屋前,发现这正是自己的家,忠贞不渝的索尔维格在安详地等待他的归来,从花季少女到白发老妪……

《索尔维格之歌》深入地刻画了人物的形象和性格：端庄秀丽、纯朴善良、忠贞坚韧。歌曲贯穿于诗剧后三幕，是索尔维格终日盼望培尔·金特返家，在茅屋前一面纺纱，一面唱着的一首民歌格调的歌曲。第四幕第十场，索尔维格坐在森林里的一幢茅屋前纺线，门上挂着培尔最喜带上的驯鹿犄角，夏日的阳光下，她凝视着小径，唱起了歌："冬天不久留，春天要离开。夏天花会枯，冬天叶要衰。任时间无情，我相信你会回来。我始终不渝，朝朝暮暮，忠诚的等待。啊……"乐曲结构是带引子、尾声的单二部曲式。开始是一个深沉、渴望的引子，随后第一主题在竖琴与圆号的伴奏下，由弦乐缓缓流淌出来，像是内心忧郁的倾诉，诉说着恒久的寂寞的等待。转至第二主题，变成了 A 大调，三拍子，小快板，明朗的小提琴声部在连音与连续附点的节奏中荡开，立时扫去了心头的阴霾，像是见到培尔·金特时的喜悦情绪。在歌曲中，副歌（第二主题）部分只有"啊"一个歌词，有点花腔的味道，深刻地表达了这位挪威女子金子般的心灵、大海般的深情，婉转的曲调、真挚深厚的感情也足以融化听者的心。

冬之旅

《培尔·金特》公演时，观众看到戏剧临近结尾时（第五幕第五场），舞台上的培尔·金特在剥一只洋葱，他剥去一层又一层，剥完了所有的皮，什么也没有找到。易卜生通过这个具有强烈象征性的情节，突出了全剧的哲理：自私、专横地向生活索取的人，最终一无所有。培尔沉醉在他不可一世的故事里，历经了三场模棱两可的爱情，牧牛女渴望的是肉欲，绿衣女爱慕的是地位，阿尼特拉追求的是财富。唯有索尔维格，始终不渝地等待着一个看似不可能的结局：培尔·金特归来——人性的回归。她的一生也似在虚掷光阴，不求索取，将自己的青春与爱情寄托于一

个空洞而渺茫的希望。她是培尔的妻子,又像是母亲,但无疑是一个圣洁的女人。

在辗转回乡的路上,培尔·金特遇到一名铸造纽扣的工匠,他对培尔说:"他(培尔)一生是个失败。必须把他当作废铁,送到铸勺里去。"培尔慌张地说:"我去找人出面证明我一辈子曾始终保持着自己真正的面目。"陷入绝望的培尔·金特幸运地遇到了索尔维格,请她用爱情来保护他:"我自己,那个真正的我,完整的我,真实的我到哪儿去啦?"索尔维格说:"你一直在我的信念里,在我的希望里,在我的爱情里。"最后,被爱赎救了的培尔·金特在心上人索尔维格的怀中离开了人世。

因为忠贞而宽容的索尔维格,培尔·金特的人生终于圆满。可世间会有多少个索尔维格呢?在格里格改编的《培尔·金特》一、二组曲中,《索尔维格之歌》的旋律成为最后一首乐曲,给人以宁静完美的感觉,也使组曲归于理想圆满的境界。当青春已逝,爱情已老,所有的一切都烟消云散,被岁月风干了的心灵最终铭记的是保持真实的自我。而索尔维格的爱和信仰,是人性至美的答案。

乐曲档案

挪威作曲家格里格应邀为易卜生的诗剧《培尔·金特》所写的配乐,完成于1874—1875年,后从配乐中选编了两套组曲(各分4段),于1888和1891年先后出版,成为格里格的代表作。选入两套组曲的8首乐曲,只按音乐的要求编排,完全不受原剧情节发展的牵制。

《培尔·金特》第一组曲:(1)《晨景》;(2)《奥塞之死》;

(3)《阿尼特拉舞曲》;(4)《在山魔的宫中》。

《培尔·金特》第二组曲:(1)《英格丽德的悲叹》;(2)《阿拉伯舞曲》;(3)《培尔·金特的归来》;(4)《索尔维格之歌》。

冬之旅

63.

罗西尼:《威廉·退尔》序曲

在音乐中纵横驰骋

　　威廉·退尔（William Tell），瑞士传说中的民族英雄。席勒的剧本（1804年）和罗西尼的歌剧（1829年）使他闻名世界。其中的一个故事场景想来大家熟悉：在阿尔道夫的广场上，正在举行奥地利人统治瑞士100周年的庆典。地方总督格斯勒下令将国王的帽子绑在柱子上，经过的每一个人都必须对帽子鞠躬行礼。威廉·退尔拒绝向国王的帽子低头，被传唤到广场上，勒令当众认罪。总督承诺饶威廉·退尔一命，只要他能射中儿子瓦尔特头顶上的苹果。威廉·退尔射中了苹果，并想用另一支箭射死格斯勒……

　　罗西尼的歌剧《威廉·退尔》太过庞大，难度又极高，如今很少上演，但《威廉·退尔》序曲却成为乐迷们耳熟能详的乐曲，也经常在音乐会上单独演奏，仿佛游离于歌剧成了一部独立的"交响诗"。

　　《威廉·退尔》序曲的主题也频频被用于电影，如《独行

侠》《发条橙》，更有国人熟悉的《射雕英雄传之东成西就》。扮演"北丐"的张学友跟素秋的扮演者王祖贤表白时唱的那首《我LOVE你》，就是根据《威廉·退尔》序曲改编的："我只能用一句，包含我真诚意，用心去吟的诗，我哀求你，请姑娘你听一听……我爱你 I love you love you love you I ... love you! 我爱你，我爱你，我爱你你你，我爱你你你！……"《东成西就》是香港武侠电影的颠覆之作，故事情节动了"大手术"，把行侠仗义变成了搞怪逗笑，这首原本昂扬奋发的序曲在电影里变成了疯疯癫癫的情歌，古典乐迷们肯定不喜欢。普通观众在欢乐之余可能会觉得这歌还蛮好听，就是不一定知道那是罗西尼的大作。

其实，罗西尼一开始就是创作喜歌剧的，也喜欢搞怪。当年，罗西尼的名字几乎等同于喜歌剧的化身，代表作如《塞维利亚的理发师》。这部创作于1816年2月的歌剧，充分显现了罗西尼的才气，整部歌剧的音乐创作仅花了13天。而那首著名的序曲，挪用了他以前创作的歌剧序曲，观众却尽可以在沉稳端庄的演奏中感觉那快乐心绪的流淌，丝毫不会介意那是"借"来的。尤其是序曲的开头部分，双簧管于弦乐的轻轻荡漾中吹奏出延绵不断的长音，由低到高，持续向上攀升，仿佛冲破了云层，终于展翅飞翔在灿烂的晴空，阳光与欢乐相伴左右。

罗西尼一生共创作了39部歌剧，在他创作生涯的后期，写出了一大批正歌剧作品，包括他的最后一部歌剧《威廉·退尔》。那是在1829年，作曲家37岁，此后直到去世，将近40年里，罗西尼的创作销声匿迹，谜一样地消失了。或许这部庞大的歌剧（如果不删节，演出时间将达到6个小时）让他感觉"江郎才尽"，或许连续15年的高产让他志得意满，决定好好享受生活了。"人生何求？我并没有后代。如果我有孩子，我肯定会选择

继续创作。"罗西尼自己给出了这样一个答案,于是他从巴黎搬回了博洛尼亚,在那里安安静静地过生活。"喜剧就是这样结束的!"对于这一点,作曲家颇有心得。

四幕歌剧《威廉·退尔》以13世纪瑞士农民团结起来反抗奥地利暴政的故事为题材,歌颂了瑞士人民反抗异族压迫、争取民族独立的英勇斗争精神。而这部交响序曲包含了歌剧的深刻内涵,鼓舞人民反抗外来侵略者,通过斗争,胜利最终属于祖国和人民。音乐的情绪和乐曲的发展形象生动地表达了歌剧的内容,既富于变化而又非常协调。

《威廉·退尔》序曲共分为4个部分,如同组曲,不过4首曲子连接在了一起。第一部分大提琴独奏出宽广、缓慢的引子,随后是大提琴五重奏描绘出阿尔卑斯山区的美景。后转大调式,表现人民过着平安的无忧无虑的生活。有人将这段宁静的音乐解读为黎明,也有人说描写的是黄昏。其实那悠缓的旋律交待不了是黎明还是黄昏,倒可以在那温柔绵软的弦乐中想象歌剧第一幕中的场景:威廉·退尔庭院前的苜蓿湖边,农民们正赶着5月牧人节为最近结婚的3对夫妇布置小屋……这是山国的春天,千山万壑间,淙淙溪流穿过葱郁的森林,注入那清波微澜的苜蓿湖,这湖边是村民们宁静而美好的生活。但音乐还是隐藏了一丝深沉的思虑,那委婉的大提琴宛若一个人在湖边沉思,怀着对家乡、对祖国的忧思,抑或是由压迫而生的无助和厌倦的心绪,是不是正象征了为家国而愁的威廉·退尔呢?

乐队开始躁动起来,第一和第二小提琴预告了从远方逼近的疾风密云,暴风雨即将来临,音乐随之进入第二部分。随后,乐队全奏,小提琴不断急速地上行、下行拉奏,其中夹杂的鼓声模仿雷鸣,大钹则模仿闪电,电闪雷鸣间,呈现出一场暴风骤雨的

惊人景象。当然,这不只是大自然的风暴,还是描写瑞士人民反抗奥地利统治的斗争风暴。联想歌剧的情节,一定会想起在阿尔道夫广场上,威廉·退尔强压心头的怒火,平静地射出了一支箭。而当他抽出另一支箭射杀格斯勒时,他被逮捕了,将被扔进卢塞恩湖里去喂鱼,此时的湖上风急雨骤……

暴风雨渐渐平息下来,第三部分的音乐由木管乐器奏响一首恬静的牧歌。在木管和谐的呼应中,英国管奏出了阿尔卑斯山区充满田园风格的旋律,柔美而富幻想;长笛空谷回音般地与之相和,又快速奏出花腔嬉戏的跳音……风雨过后阿尔卑斯山秀出一片清新美丽的田园景色,木管乐器成了这段音乐的主角,确切地说是英国管与长笛的华彩乐段,空灵的音乐微云淡雾般地袅袅升腾,又飘来飘去。联系歌剧中的情节(风雨中威廉·退尔驾着船撞上岩石的刹那跳上了岸,又在敌人搜捕之时一箭射死了格斯勒),可以想象云开雨霁,阳光照耀在湖边浸润诗意的家园。

冬之旅

突然,小号吹奏出嘹亮的战斗号角,震荡在晨曦微露的湖边……乐曲进入第四部分,这是一首骑兵进行曲。号角之后,军鼓式的节奏随之急速奏出,乐队则奏出快速热烈的瑞士军歌主题,绘声绘色地表现出威武的骑兵队伍英勇奔赴战场,人民起义队伍逐渐壮大,有如千军万马席卷而来……这应是威廉·退尔率领起义军直奔阿尔道夫城,最终瑞士获得了新生,民众胜利高呼。这段音乐常常被用在电影里,衬托英雄凯旋的壮阔场景。聆听的你即使没有骑过马,也可以在快速翻腾的音乐中想象自己策马扬鞭、纵横驰骋,一展英雄本色。这样的音乐,让你过瘾了吗?

 乐曲档案

歌剧《威廉·退尔》是意大利作曲家罗西尼根据席勒的同名剧作而创作,为罗西尼的代表作,体现了其艺术创作的最高峰。歌剧序曲比歌剧本身更有名,是音乐会上经常演出的曲目之一。全曲描绘了阿尔卑斯山下瑞士的自然环境,以及瑞士革命志士慷慨激昂、奋勇进军的壮丽画卷。这首序曲共分4个乐章,连续演奏,因此也是较罕见的分乐章歌剧序曲。

64.

刘庭禹:《苏三》组曲

断肠人在天涯

苏三,因话本和戏剧闻名,在中国是一个家喻户晓的人物。冯梦龙《警世通言》中收集了《玉堂春落难逢夫》,京剧《玉堂春》演绎了苏三蒙难、逢夫遇救的故事,全剧原为17场,演得最多的是《女起解》《三堂会审》两折。越剧、黄梅戏均有苏三的戏,最有名的则是京剧《女起解》中的一段西皮流水唱腔:

苏三离了洪洞县,
将身来在大街前。
未曾开言我心内惨,
过往的君子听我言:
哪一位去往南京转,
与我那三郎把信传。
就说苏三把命断,
来生变犬马我当报还。

现代流行音乐也常常取材于苏三起解,将一则曲折的爱情故事注入现代人的理解,前有周治平演唱的《苏三起解》:繁华是一场梦一场云烟一场空,情缘是起起落落来来去去的风;后有陶喆的《苏三说》:不在乎爱情里伤痛在所难免,一个人却一个世界……

作曲家刘庭禹根据自己创作的芭蕾舞音乐《女起解》改编成《苏三》组曲,其将国粹京剧旋律融入交响乐,以全新的形式演绎了这一爱情故事。此曲荣获1992年中国管弦乐比赛第一名。可以说,《苏三》组曲是继小提琴协奏曲《梁祝》之后又一个将中国戏曲与西洋音乐完美结合的范本。

《苏三》组曲主要表现苏三在被押解到太原的途中诉说冤情、抒发不幸际遇的情景。乐曲分为起解、对从前爱情生活的回忆、诉冤三段,通过苏三一生中几个生活情景的音乐再现,表现出一个普通民女在封建社会所遭受的不幸。音乐采用了大家耳熟能详的京剧唱段,并巧妙地把京剧打击乐与西洋管弦乐融合为一体,让聆听者自然而然地联想到了戏曲舞台,但与传统戏曲相比,其对苏三内心情感的刻画是最痛彻心肺的,也是在众多苏三起解的版本中最打动人心的。

《玉堂春》的故事发生在明朝正德年间,官宦子弟王景隆(京剧中为王金龙)与名妓玉堂春(又名苏三)相爱,将三万六千两白银挥霍一空,最后被老鸨赶走,苏三则被骗卖给富商沈燕林作妾。沈燕林妻子皮氏设计害死亲夫,嫁祸苏三,贪官王县令将苏三判成死罪。此时王景隆考中进士,官至山西巡按,平反了冤案,与苏三重逢,结成了夫妻。

苏三冤案也有现实依据,直到民国九年(1920年),洪洞县司法科还保存着苏三的案卷。王景隆风闻苏三被卖到洪洞,但未

知真情，故到任伊始先急巡平阳府，得知苏三已犯死罪，便密访洪洞县，探知苏三冤狱案情，即令火速押解苏三案件全部人员至太原。王景隆为避亲审惹嫌，遂托刘推官代为审理。刘推官公正判决，苏三奇冤得以昭雪，真正罪犯伏法，贪官王县令被撤职查办，苏三和王景隆有情人终成眷属。

中国戏剧多以水到渠成的"大团圆"收煞，京剧《玉堂春》也离不了一个欢喜结局，因而消解了不少悲剧力量。就是这折最让人伤感的苏三起解，通过老解差崇公道（丑角）的插科打诨，也是化了几重悲几重恨。首先是给了苏三一个希望：冤枉能辨——"苏三哪，你大喜啦！"崇公道提点苏三时便告知喜讯："今有按院大人在省中下马，太爷命我将你解往太原复审，你这冤枉官司有了头绪啦，岂不是一喜哪？"其次是给了苏三一个支撑：好人崇公道——起解路上，解差崇公道将苏三身上的沉重枷锁取了下来，自己拿着，却叫苏三柱着自己的"水火棍"慢慢走，还认了苏三这个义女，使苏三有了依靠。而一路上，作为一个"世事洞明"的长者，崇公道不断开导苏三，苏三控诉的"十可恨"被崇公道的戏谑之语一一规劝化解。"九也恨来十也恨，洪洞县内无好人。"苏三负气把藤杖扔在地上。崇公道："什么？洪洞县没好人？甫说我也在其内呀！真没良心哪！挺热的天，这么重的枷我拿着，连我都不是好人哪？官事官办吧，把枷戴上，戴上！你真要气死我，这是哪儿的事呀！唉……"

然而，在《苏三》组曲中，那份"悲"则是步步加深，不断转化。

第一段，"起解"，塑造了一个凄苦的苏三，由前路漫漫而生悲伤之情。管弦乐奏出凝重的乐句，加上重重的几声锣鼓响，仿佛狱卒打开阴森森的牢门，透进一缕无望的光来，一声吆喝将等

待死刑的苏三吓得魂飞魄散。一句柔软的弦乐却划过苏三破碎的心,似在悲叹自己命如纸薄,木管乐无奈地叹息,低音提琴又沉重地关上了一扇门,一扇希望之门。忽而,拨弦轻快响起,恰似沉重的生命插上了梦的翅膀,向着未来飞奔而去。快板的节奏下,弦乐温柔地飞翔起来。去往太原的路上,何来那么深切的渴望?或许只是解差的一句:冤枉能辨!希望之门重启,苏三的心儿在飞翔。但,真的能改变自己的命运吗?希望如天上缥缈的云儿,透着一缕薄纱似的悲,伤感似已远离,却又无时无刻不包裹着她。锣鼓声声敲击,乐句越来越急促,催得苏三喘不过气来,音乐戛然而止,心被荡在了半空。

第二段,"对从前爱情生活的回忆",描摹了一个婀娜的苏三,由温馨回忆而生悲痛之情。竖琴轻柔地拨响了心弦,抖落了半世的灰尘,记忆顿时鲜亮了起来。温暖泛涌的弦乐如和煦的风儿吹皱一池春水,三两拨弦似在心灵深处激荡起朵朵晶莹的浪花。那是叩开心扉的初相遇吗?一个是"鬓挽乌云,眉弯新月,肌凝瑞雪,脸衬朝霞",一个是"眉清目秀,面白唇红,身段风流,衣裳清楚"。那是如胶似漆的恩爱情吗?朝朝寒食,夜夜元宵,一个是欢娱嫌夜短,一个是寂寞恨更长。悲凉的英国管一把将苏三拉回到了严酷的现实:"想起了王金龙负义儿男,想当初在院中何等眷恋,到如今恩爱情又在哪边……"这温热的回忆反倒衬托了眼前凄冷的景象。乐队重复那旋律,却已不再温柔,而是悲天悯人——音乐流淌了一种痛彻心肺的悲,一种悲入骨髓的痛。别梦依依到谢家,小廊回合曲阑斜。圆号回旋,斜阳正暮,有情人在天涯。竖琴声声,花落成泥,衬起一支清幽的长笛,隐隐地回荡在寂寥的天地间。

第三段,"诉冤",凸显了一个反抗的苏三,由血泪控诉而

生悲愤之情。管弦乐队再次奏出凝重的乐句，又响起冰冷的锣鼓声，英国管与单簧管次第奏起落寞的乐句，接上的小提琴声柔弱而又无助地沉了下去，那像是苏三无奈的叹息："人言洛阳花似锦，偏奴行来不是春。"但音乐忽而变得悲愤起来，伴随着锣鼓、梆子、响板的京剧行板节奏，《苏三起解》的主旋律由乐队激昂奏响："苏三离了洪洞县……"旋律一句紧似一句，力度一句胜似一句，这将京剧中怨天尤人的唱腔变成悲愤的控诉，干脆利落，斩钉截铁。在这铿锵的音乐中，你更可听清苏三的恨：一可恨爹娘心太狠，他不该将亲女图财卖入娼门；二可恨山西沈燕林，不该与我来赎身；三可恨皮氏狗贱人，施毒计用药面害死夫君；四可恨春锦小短命，贪欢乐私通那赵监生；五可恨贪赃王县令；六可恨众衙役分散赃银；七可恨屈打来承认；八可恨那李虎他骗我招承……那声声控诉，句句见血。

锣鼓声中，管弦乐队奏响悲壮而辉煌的旋律，那缕辉煌是一种心灵解脱的快感——生离死别之时，把什么都看开了，人生忽而转入一种开阔的境界。苏三不再是一个可怜之人，而是一个与命运抗争的可敬的英雄——她外表柔弱，内心坚强，曾设计逼老鸨立下赎身文书，今又将状纸暗藏准备自行伸冤，不管这冤案能不能辨，不管那情郎负不负我，倔强的她毅然决然地选择了抗争，而命运也真正为苏三打开了一扇通向光明的希望之门！最后在声声打击乐中，铜管乐奏响撒音，华美地结束了整首组曲，让人有余音绕梁之感，为动人心魄的音乐，也为那前途未卜的苏三。

 乐曲档案

《苏三》组曲由作曲家刘庭禹根据自己创作的芭蕾舞音乐

《女起解》改编而成,其将国粹京剧旋律融入交响乐,以全新的形式演绎了这一爱情故事。此曲荣获 1992 年中国管弦乐比赛第一名。《苏三》组曲主要表现苏三在被押解到太原的途中诉说冤情、抒发不幸际遇的情景。乐曲分为起解、对从前爱情生活的回忆、诉冤三段,终曲部分引用了脍炙人口的京剧《苏三起解》旋律。

65.

威尔第:《茶花女》

莫负青春的咏叹

一位是游走于巴黎上流社会的交际花,一位是来自贵族家庭的年轻作家,两人为真挚的爱情所感动,不顾身份的悬殊及世俗的阻碍,深深地坠入爱河……这便是《茶花女》的故事,小仲马1848年发表的小说。1852年,威尔第据此创作了歌剧。同样是公子哥爱上了风尘女,与国粹京剧《玉堂春》的大团圆结局不同,歌剧《茶花女》以悲剧收场。

茶花女薇奥列塔毅然抛弃纸醉金迷的生活,来到巴黎陪伴情郎阿尔弗雷多,却遭到他的父亲乔治·阿芒激烈反对,为了顾全阿尔弗雷多的家庭,她牺牲自己的爱情,默默忍受着内心的痛苦,重返风月场。阿尔弗雷多却误以为茶花女是一个用情不专的女子,盛怒之下,在公共场合羞辱了她。茶花女未向情郎道破实情,但患有肺病的她遭此打击后卧床不起,最终在悔恨不已的爱人怀中逝去。

在威尔第创作的26部歌剧中,《茶花女》与《弄臣》《游吟诗

人》是3部最为广大观众所喜爱的杰作。曾有人问起威尔第最喜欢自己的哪部作品,作曲家回答:"如果我是一名专业人士,我会喜欢《游吟诗人》,但是,如果我只是个业余爱好者,那么,我的最爱,恐怕是《茶花女》。"

或许有人认为这部歌剧是沾了小仲马的光,错!威尔第的歌剧多是与文学名家联系在一起的:莎士比亚、席勒、雨果、拜伦、伏尔泰,当然也包括小仲马,但小仲马在这群文学名家中也就相形见绌了。而且,歌剧《茶花女》与小说《茶花女》已是两个自成体系的世界,歌剧的剧情更为简洁凝练。比如,阿尔弗雷多在公共场合对薇奥列塔的羞辱,展现的场景是他愤然将赌博所得的钱扔给她,而非小说中一次又一次地伤害她,这样的剧情设计更具爆发力,也为后面两人的重逢作了情感铺垫——这只是一时的误解而非故意的伤害。

而从音乐史上的地位来说,歌剧《茶花女》发出了真实主义的先声。对威尔第来说,这部歌剧与他选取的众多宏大历史题材有所不同,是他歌剧创作中的另类。有人喜欢将这部歌剧与普契尼的《绣花女》(《波西米亚人》)相比较,因为有一个相似的结尾,都以女主人公的病逝、男主人公的伤痛欲绝而收场。其实,这两部歌剧同样取材于现实生活,同样包含了"批判现实"的意味,但上演时间相隔了近半个世纪,可以说,歌剧《茶花女》是"真实主义歌剧"萌发的先兆。

当然,许多人喜欢《茶花女》是因为音乐。聆听威尔第的《茶花女》,无法停下来,尤其是第一幕,一个名段接着另一个名段,容不得你喘口气。无法想象的是,1853年3月6日,歌剧《茶花女》在意大利威尼斯的费尼切歌剧院首演却惨遭失败。自信的威尔第说了一句话:"时间会证明这次的失败究竟是主演的

错还是我的错。"原来首演的女主角相貌丑陋且身材臃肿,每当她唱起自己多么"消瘦憔悴"时观众就哄堂大笑,据说在歌剧结尾时她倒在台上,竟激起一片飞扬的灰尘。

时间早已证明歌剧《茶花女》的艺术魅力,其中的音乐,譬如歌剧序曲、《饮酒歌》《在那快乐的一天》《永远自由》等,早已为大家耳熟能详。歌剧分为3幕。第一幕,薇奥列塔客厅中的晚宴。薇奥列塔与阿尔弗雷多相识,萌发爱意。第二幕,巴黎郊区的宅邸。第二幕的第一景,两位主人公已在那里同居,乔治·阿芒出现,薇奥列塔与他对峙后离去;第二景转回巴黎的社交界,阿尔弗雷多试图挽回心上人,遭拒绝后当众羞辱她。第三幕,薇奥列塔的房间。女主人公已垂危病榻,得知真相的阿尔弗雷多归来,二人再次沉浸在幸福中,随即薇奥列塔死去。

《茶花女》序曲奠定了整部歌剧悲伤的基调。乐曲以悠长缓慢下行的优美旋律,描绘了主人公纯真的爱情和悲惨的结局。第一主题(第三幕前奏曲重复了这一段旋律)涂抹了一片阴冷的色调,小提琴的弱奏雾一般地漂浮着,一种忧伤的情感慢慢升起,悄悄扩散,缠绕的弦乐中仿佛看见了一个人在黑暗中摸索,渐渐拨开迷雾,寻找一线光明;又像是在病痛的折磨里无力地挣扎,抖落一身的尘埃,回望美好的记忆……那真切地预示了茶花女的惨淡人生。第二主题由木管奏出富有节奏的音型,小提琴奏出代表爱情的主题,由强至弱,优美中带着哀伤,真挚地抒发了女主人公的忧郁和对爱情的向往。大提琴奏出一段并不和谐的旋律,打断了关于爱情的美好联想,像是内心痛苦的颤抖,使爱情的光焰瞬间变得明明灭灭。随后美妙的爱情旋律再次出现,不同的是由圆号和单簧管主奏,低沉的乐音、暗淡的色彩象征着无法摆脱的命运;小提琴则奏出跳跃感极强的

高音声部，洋溢着一股生气，象征着女主人公追求光明的心理。节奏、音高、速度呈鲜明对比的两支旋律交织在一起，又相互竞奏，在由高音至低音的走向中，一片心绪也由高潮跌落至低谷，直至一同归隐于寂静之中。

在现代歌剧《茶花女》中，序曲开始女主人公便已登场，以简洁的舞蹈、丰富的表情刻画深邃的内心，也预言了结局。印象深刻的是这样一幕场景：蓝色的圆弧形的舞台上，只有两个人，一位黑衣老人坐在一侧巨大的时钟下；一位红衣女郎站在另一侧，关上高高的门，无力地坐下，然后又跟跟跄跄地走到那位老者旁。老者站起身，走了几步，递给她一朵白茶花。她无力地瘫倒在老者的怀里……那老者是一个隐喻，象征着病魔，或是无法抗拒的命运？最后女主人公抚摸着时钟，软软地蹲下。

幕布拉开，音乐激烈上扬，薇奥列塔家中客厅里，欢快热烈的舞曲响起，追逐享乐的人们合唱起《快乐的生活》，跳起了舞，大病初愈的薇奥列塔与资助人多弗尔男爵一同登场，她光彩不减，博得一片赞美。加斯特尼子爵将阿尔弗雷多介绍给薇奥列塔，随后一起参加晚宴，薇奥列塔与阿尔弗雷多唱起了《饮酒歌》：

（男）让我们高举起欢乐的酒杯，杯中的美酒使人心醉。
　　　这样欢乐的时刻虽然美好，但诚挚的爱情更宝贵。
　　　当前的幸福莫错过，大家为爱情干杯。
　　　青春好像一只小鸟，飞去不再飞回。
　　　请看那香槟酒在酒杯中翻腾，像人们心中的爱情。
（合）啊，让我们为爱情干一杯再干一杯。
（女）在他的歌声里充满了真情，它使我深深地感动。

在这个世界上最重要的是快乐，我为快乐生活。
好花若凋谢不再开，青春逝去不再来。
人们心中的爱情不会永远存在。
（合）让东方美丽的朝霞透过花窗照在狂欢的宴会上。

这首歌轻快优雅，旋律动听，广为流传，在我国也是频频上演，甚至还上过春晚舞台，可以说这是歌剧中的流行金曲。歌曲整体上呈现三段体的结构，二重唱为核心，合唱穿插其间。其以轻快的圆舞曲节奏、大幅度跳跃的旋律，在沙龙舞会热闹欢乐的情景之上，凸显了主人公对真挚爱情的渴望和赞美。动人的还是一个"情"字。在乐队前奏之后，第一段词由阿尔弗雷多（男高音）演唱，他向薇奥列塔表白自己对爱情的一片真诚："这样欢乐的时刻虽然美好，但诚挚的爱情更宝贵。"第二段词由薇奥列塔（女高音）接唱，吐露了自己被深深打动的心情："在他的歌声里充满了真情，它使我深深地感动。"两人沉醉在一见钟情的爱情萌动中，"好花若凋谢不再开，青春逝去不再来……"这样的歌词如同那"花开堪折直须折，莫待无花空折枝"的意味，美得摄人心魄，这或许是此曲被广为传唱的内在因素吧！

当大家准备跳舞的时候，薇奥列塔突然觉得身体不适，她让众人先行。阿尔弗雷多一人回到薇奥列塔身边，关心她的身体，又进一步表明爱意，构成了著名的二重唱《在那快乐的一天》（*Un Di, Felice, Eterna*）。歌曲的引子是略微松散的宣叙调，阿尔弗雷多关切地询问，真诚地劝解，劝薇奥列塔改变这样的生活，随后表白爱情，当然这还需要一番印证。"你爱上我多久了？""是的，整整一年了。"随后阿尔弗雷多饱含深情地唱出："永远忘不了那一天，当你出现在我眼前，美丽的形象永印心间，我感

受到了爱情，光辉热烈而纯洁的爱情，它使我感到美妙的幸福，永远留在心上……"早已疏远了爱情的薇奥列塔不敢相信，欲拒还迎地唱道："请你不要这样，还是把一切遗忘，不然会使你伤心，你的爱情我配不上，请对别人诉说衷肠。"轻快的乐音加入一些花腔，连音与跳音的组合让听者感到略带轻佻的唱腔中蕴含的深情，此时的轻佻是在掩饰自己的欣喜，也是在平复内心起伏的爱潮。随后两人不同的唱段渐渐地融合在一起，一个是"永在心上"，一个"忘了我吧"，不知不觉中变成同心合意的谐调。

晚宴结束，导奏中欢快的旋律席卷而来，大家纷纷离去。仅剩下茶花女一人沉浸在美好的回忆中，回忆着晚会中一个个生动的细节，和那突如其来的爱情。可又突然感觉幸福到不可思议，怀疑那是一个虚幻的梦。这便是薇奥列塔长篇独白的咏叹调《真是奇妙！……永远自由》(E'Strano ... ! Sempre Libera)。从最初的宣叙调，到行板速度的咏叹调，再到灿烂的花腔与快板，薇奥列塔的内心从幸福回味，到犹疑不安，再到下决心抛弃真爱。"我该怎样？我只有去寻欢作乐……哪怕日出西方，我的生活也不会改变。白昼黑夜不停旋转，度过一年年空虚的生活。"茶花女以欢快的乐音、华美的花颤歌颂着自由和快乐，却被窗外激越的爱情主题（《在那快乐的一天》中阿尔弗雷多的唱段）所打动。那是阿尔弗雷多狂喜的歌声："爱情，我心里充满了爱情。光辉热烈而纯洁的爱情。爱情的火焰在燃烧。"薇奥列塔则唱："爱情啊……真荒唐！"炫技性很强的咏叹调中突然加入了一小段深情的二重唱，使歌曲有了更深的意境，而这股激情也真正敲开了薇奥列塔的心扉，使她无法逃避，抛弃那虚伪的欢乐与自由，勇敢而真切地投入爱情的怀抱。第一幕至此结束。

这个爱情主题在歌剧中数次出现，直至第三幕结尾处，歌声

停了下来,小提琴柔弱地呈现这一动人旋律时,顿显一种凄凉之感。茶花盛极而凋,爱情绚烂如花,却明媚鲜妍能几时?最后,薇奥列塔惊叹:"真是奇妙,我的痛苦完全消失了,我感到幸福。"随即倒在爱人怀中去世。在这样的音乐中,或许联想到的是林黛玉的葬花……花谢花飞花满天,红消香断有谁怜?虽然遗憾万分,但那却是宿命,注定的悲剧。

所以,当保罗·莫里埃将《茶花女》序曲改编成赏心悦目的轻音乐,使之变成一首柔情浪漫的夜曲时,我想,听者的内心一定不是滋味。

 乐曲档案

　　1852年,意大利著名浪漫主义歌剧作曲家朱塞佩·威尔第访问巴黎,观看了以法国文学家小仲马小说为蓝本的戏剧《茶花女》,备受感动,立即邀请剧作家修改剧本,以短短6周时间完成谱曲,改编成四幕歌剧。1853年,该剧在意大利威尼斯的费尼切歌剧院首演,因男女主角表现不佳,惨遭失败。一年后,歌剧《茶花女》换了主角,再次公演,大获成功,立即引起全城轰动。剧中多首歌曲现已成为许多声乐家的必唱曲目,受欢迎的程度可称作歌剧界中的流行金曲。

66.

勃拉姆斯:《a小调小提琴和大提琴双重协奏曲》

一部协奏曲挽回一段友情

 为小提琴、大提琴和乐团所写的a小调协奏曲（OP.102），是勃拉姆斯最后一首纯粹的管弦乐作品。在他所有的协奏曲中，这部作品似乎知名度最小，而在乐曲中，也几乎找不到任何供独奏小提琴和大提琴炫技的段落，显然作曲家更关心的是音乐本身所要表现的东西，一段纯正的经历波折与考验的友情。

 好友约阿希姆比勃拉姆斯大了两岁，却年少成名，7岁登台演出，16岁时被门德尔松邀请到音乐学院教授琴艺，18岁时成了魏玛交响乐团首席小提琴手。此时的勃拉姆斯，还在汉堡根维尔泰尔的酒吧夜夜演奏舞曲，而且尽兴饮酒……出身贫寒的他13岁时就做起当年父亲逃避的苦工。

 1853年，22岁的约阿希姆担任了汉诺威宫廷乐长。也就是在那一年的春天，曾参加1848年革命的匈牙利小提琴家雷曼尼，带着相识才两年的勃拉姆斯启程举行巡回演出。途中，拜访了学

生时代的老友约阿希姆。勃拉姆斯与约阿希姆两人一见如故，惺惺相惜，很快成了彼此的倾慕者和最好的朋友。也是在约阿希姆的推荐下，那一年的9月，勃拉姆斯鼓足勇气拜访了舒曼，由此开启了人生的成功之门。

在1860年勃拉姆斯发起的抗议新德意志乐派的"宣言"事件中，约阿希姆的名字署在第二位，却是4个人中知名度最高的一位。想来他是看在好友勃拉姆斯的面上，才不顾势弱，鼎力支持，自然也承受了瓦格纳阵营最多的甚至是恶毒的攻击。但两人的友情经历了考验。

然而，20年后，两人的友情却因为一封信而受到了极大的伤害。起因是约阿希姆对他的太太歌唱家阿玛丽有着近乎病态的嫉妒，甚至公开指责她和出版商西姆罗克有染。勃拉姆斯因此作了调解，但没有起到多大的效果。不久后的离婚诉讼中，阿玛丽将勃拉姆斯写给她的一封长信在法庭上公开，作为她人品善良的证据。约阿希姆却认为自己被一位最要好的朋友出卖了，由此与勃拉姆斯断绝往来。直到1887年，勃拉姆斯决定创作一部双重协奏曲，以促成他和约阿希姆的第二次握手。

约阿希姆被打动了，并向他的老朋友提出一些弓法上的建议。1887年10月18日，《a小调小提琴和大提琴双重协奏曲》在德国科隆首演，约阿希姆担任小提琴独奏，约阿希姆四重奏团的成员豪斯曼担任大提琴独奏，勃拉姆斯亲自指挥。观众的反应比较冷淡，就连克拉拉也不太喜欢作品的独奏部分，觉得缺少光明感。但也有人欣赏这部作品，特别是约阿希姆本人。不管怎么样，应该说勃拉姆斯遂了自己的心愿，靠一部作品挽回了他与老朋友的友谊。

在伯恩斯坦看来，这是一首特别的协奏曲。勃拉姆斯这首协

奏曲的哪一个角度最令你感兴趣？面对这样的问题，伯恩斯坦相信是他音乐中非常二元的部分："勃拉姆斯是一个不同对立面撕裂的人，正因这些冲突，令他创造出那些光辉的张力……而所有双重性，可以在a小调小提琴、大提琴双重协奏曲中听到——你会听到显著的对立，热烈雄辩的管弦乐，对抗亲密的带室内乐色彩的两件独奏乐器；德国式浪漫的歌唱性，对抗毋容置疑属于匈牙利的乡曲。如此类推，也许双重性在双重协奏曲中更是双倍显著。因为这是勃拉姆斯最后一部管弦乐作品，告别他心爱的交响式二元世界。"

　　于我，喜欢的是这部双重协奏曲迷人的音响效果，乐队的浑厚叙述、小提琴的纯朴表白、大提琴的浓情歌唱，形成了奇妙的层次和对比效果。这种特质在第一乐章的一开始就充分地显现出来，管弦乐队奏出了一个十分简短的主题，沉重而又冷峻，营造了一种悲剧性的气氛。联系勃拉姆斯创作这部协奏曲的初衷，那会让人很自然地想起他与约阿希姆之间的误解和中断的友谊。紧接着，大提琴颤悠悠地展开了一段近似于华彩乐段的独奏，似暗夜的精灵，悄悄地爬上孤独的心房。大提琴的低诉非常平静，尔后稍稍激动，最后是几声干冷的拨弦，加上一句绵软无力的吟哦，仿佛让人看见了一颗慢慢憔悴的心。是不是勃拉姆斯在创作时把自己想象成了大提琴？

　　木管乐器轻柔地奏出一小段经过句后，独奏小提琴加入进来，一诉衷肠，与之相伴的是独奏大提琴。交错缠绕间，音乐的情绪渐渐激动起来，似在回忆青春年少风华正茂，那一段激情飞扬的友谊。乐队又奏响了最初的主题，愈显悲情难抑。而在音乐的展开中，渐渐过滤了那缕伤感之情。随后，独奏大提琴与小提琴一前一后，交替陈述两个主要主题，进入再现部后则奏出经过

扩展变化了的两个主题，管弦乐队总会在独奏乐器情绪高涨的时候顺势接上，浓墨重彩地渲染一下。乐章结尾，似乎断断续续地重复了开始的主题，最后于弦乐强有力的拨奏中，独奏小提琴和大提琴剧烈地颤动着弓弦，干脆利落地表达了一种坚定的信念和情感，并在与乐队的齐奏中结束。

第二乐章却是完全不同的温柔抒情的风格，显得格外亲密。首先是圆号与木管组先后奏出一个极为短小的引子，虽由两个音符组成，但意境空阔深远。随后在轻柔弦乐的映衬下，独奏大提琴和小提琴宁静而深沉地歌唱起来，旋律时分时合，宛如一对好友或是情侣，忽而深情凝视，转而又相偎相依。乐章中部，在长笛、大管和单簧管的陪衬下，独奏大提琴和小提琴又展开了对话。最后又重复了乐章开头的歌唱主题，抻长的乐音慢慢安静下来，飘散在木管渐行渐远的长音中。听了这个乐章，总会沉醉于小提琴和大提琴喁喁私语般的亲切感中，试想，首演时的约阿希姆能不被感动吗？

冬之旅

第三乐章的色彩明亮了许多，一开始明快的吉卜赛舞曲风格主题轻盈跃动，先由大提琴奏出，小提琴跟进，随后是管弦乐队的爆发式齐奏，显得坚强有力。这样强烈鲜明的主题贯穿了整个乐章，使音乐的情绪变得激昂起来。饱含情感的第二主题在独奏小提琴和大提琴及乐队的交替演绎中，也是宽阔宏亮，富有气势，那不正象征了一种厚度、人生或是友谊吗？乐章的尾声，乐队奏出最初的主题，独奏小提琴和大提琴则展开自由的畅想，最后融入整个乐队的强奏，结束了全曲。

告别悲剧的过去，面向明朗的未来，这是《a小调小提琴和大提琴双重协奏曲》所呈示的情绪变化以及所蕴含的人生内涵。似乎完全不同于勃拉姆斯在音乐上的追求——背对浪漫的未来，

面向古典的历史。这像伯恩斯坦所分析的一样，因那紧随其人其乐的双重特性。勃拉姆斯是一位音乐中的英雄，生活中的凡人。而无论他在音乐中怎么包裹自己，那份爱与善良总会自然而然地流淌出来，正如伯恩斯坦的直觉判断："我爱他的音乐，丰富而温暖，深入而满足。"

乐曲档案

《a小调小提琴和大提琴双重协奏曲》(OP.102)，完成于1887年，是勃拉姆斯最后一首纯粹的管弦乐作品。

第一乐章：快板，a小调。

第二乐章：行板，D大调。

第三乐章：不太快的快板，a小调转A大调，回旋奏鸣曲式。

67.

阿沃·帕特：《镜中镜》

游弋在慢时光里的梦

未曾拥有，就不会告别
未曾告别，就不盼相聚
时光，一条简约而神圣的河
缓缓流动，乐音依稀
任它消磨了青春
流水，一面照见皱纹的镜子
也照亮你的声音，绵绵无绝期
对着镜，像得到更像失去
别了！于寂静中回归孤独
却在孤独中守望永恒

喜欢你聆听的样子
如同，仰望一片云
站在记忆的对岸

云，是自由飞翔的你

聆听阿沃·帕特的《镜中镜》，感受的是分别，体悟的是寂静。

青春，爱情，梦想……一切的美好，在这音乐里似乎变成了曾经，你在和自己所拥有的一一告别。

远离尘世的喧嚣，接近本真的心灵，思绪顺着柔和缓慢的音律自由自在地流淌。于静寂的氛围中聆听恒久的乐音，任故事开始与结束；于孤独的思考中重新认识自己，梳理过往的爱与非爱。

渐渐地，会有一股原始的力量悄悄萌芽，在自己的心头潜滋暗长。是思念，或是新生的淡定的爱——一种拥抱生活、拥抱未来的力量。

许多时候，我们需要这样一次心灵的孤独之旅，给时光一个清浅的回眸，轻轻放下，再去赶自己的路。

这就是我选择分享《镜中镜》的理由，在本书的最后一篇。

其实，先后有20多部影片、舞蹈选用了这首乐曲作为配乐。2019年的6月，梅雨之季，在上海当代艺术博物馆举办的美国舞台布景设计大师罗伯特·威尔森（Robert Wilson）的主题珠宝展上，一艘小船代表了诺亚方舟，方舟则幻化成内装珠宝盒的大型黑盒，进入方舟内部，持续播放的影像让人联想起浩瀚的大海，耳边萦绕的便是《镜中镜》的音乐……

我没有去参观，但想象得出那朴素的音乐所营造的一片静寂而奇幻的氛围，以及在爱慕与舍得之间荡漾的诗心禅意。

钢琴反复奏出分解三和弦，像微风拂过空旷的原野，回荡着寂寥的钟声；提琴悠缓地拉出一条条绵长的和弦音，恍若漆黑的夜空中闪过一颗流星，划出一条美丽的弧线，又映在心上，一

遍遍地回放。那或许是一种虚幻的景象，却因为美丽让我们一次次怀想，继而沉思——所有美好的事、亲爱的人都会悄悄涌上心头，又静静地隐入记忆之湖。

《镜中镜》是"神圣简约主义"作曲家阿沃·帕特流传最广的作品之一，乐曲为钢琴和提琴而作，有3个版本，分别是钢琴与小提琴、中提琴和大提琴的组合（后来的演奏中甚至还有弦乐四重奏的版本）；二声部的对位中，一个声部演奏三和弦，另一个声部如影随形，固定声部和移位声部相互交织。聆听音乐，那钢琴演奏的"钟鸣"声总是在低音区轰鸣，而提琴演奏的音乐主题在无尽的时空里缓缓游弋……

越是简单的音乐越不容易写，很可能失之于单调、苍白、重复、抄袭。阿沃·帕特为他的音乐表达创立了"钟鸣作曲法"（tintinnabuli，拉丁语：小铃铛），一种看似简单，实则需要经过精密设计、有着严密内部逻辑的技法。他的唱片上这样解释：回到最简单基本的三音和弦，以调性和声为基石，但抽去了调性体系的功能，使之失去方向，类似中古音乐那样平行级进。

"我使用尽可能少的元素，只有一到两个声部，将音乐建构在最原始质朴的素材上——三和弦，一种特殊的调性音乐。"阿沃·帕特说，"在我生命低谷的黑暗中，我似乎感觉一切都是外在而毫无意义的，纷繁复杂的面貌令我困惑，我定要寻求一个统一……三和弦的三个音就像钟鸣，它很接近我心中的那个完美之物了。"

阿沃·帕特出生于一战后获得独立的爱沙尼亚，这个国家先被苏联吞并，后被德国占领4年，之后45年里成为苏维埃加盟国。动荡的国运勾连的是作曲家漂泊的人生，1980年，他举家移民迁居柏林。

从师法肖斯塔科维奇与普罗柯菲耶夫，创作出新古典风格作品，到倾向于先锋音乐，写出十二音作品《死亡名册》（Nekrolog），而被官方视为危险人物，再到经历创作危机、潜心研习复调音乐，向古代大师汲取灵感，最终创立了钟鸣作曲法。阿沃·帕特走的是一条返璞归真的音乐创作之路，那是与现代生活轨迹相反的一个方向。他说，我需要后退来描画某些物体，我们越陷入混乱，越要坚守秩序。阿沃·帕特的后退应是一种守望，退到历史的深处来审视现代世界。

《镜中镜》创作于1978年，那一年作曲家43岁，两年后离开苏联，其时他的生活我们无从知晓，但感觉得到他所承受的压力。阿沃·帕特的传记作家保罗·希利尔说："他（阿沃·帕特）完全失落到觉得音乐最无用，连写一个音符的信心及意志也没有。"这或许是一种夸张的说法，但他正在痛苦的审视中开始音乐创作的转型，直至探索出了钟鸣作曲法。《镜中镜》应是作曲家躲在幽暗的角落里审视家国命运的结果，也是审视自我创作的结晶。

"我将我的音乐比作包含有五颜六色的白光。只有多棱镜能将各种颜色区分并显现出来；听者的精神世界就是这个多棱镜。"阿沃·帕特说。

镜中之镜，梦中之梦！对于听者而言，那是对着镜子的审视，也是囿于梦中的向往。回眸，映出一片黑白的记忆；前望，折射出一个多彩的世界。

聆听《镜中镜》，可以体味忧伤的韵味，钢琴和提琴好似两条游来游去的鱼，相濡以沫也好，相忘江湖也罢，在那时间的长河里，瞬间就是永恒，唯求相遇时的灵犀一点，闪耀着生命的光芒。

聆听《镜中镜》，也可以注入沉思的内涵，音乐无穷无尽的律动与延伸中，仿佛置身于茫茫大漠，一步一步艰难前行，没有了方向，没有了依靠，可一回头，注视那深深浅浅的脚印，仿佛又明白了自己从哪里来，更清晰了自己要往哪里去。

聆听《镜中镜》，更可以萌生向往的力量，起起伏伏、微微摇摆的旋律，像是在云海里飘摇一般，平静而自由，你摆脱了世俗的羁绊，也抛弃了尘世的烦恼，简单生活，简单爱，游弋在慢时光里，去追求那一个纯净的梦境……

或许悟了：十方所有诸变化，一切皆如镜中像。

但透过镜中之镜，照见真实的自我，照见逝去的岁月，照见孤独的坚守，你至少懂得了：珍惜！

 乐曲档案

《镜中镜》(*Spiegel im Spiegel*)是爱沙尼亚"神圣简约主义"作曲家阿沃·帕特流传最广的作品之一，音乐有着虔诚静谧的宗教气氛。聆听钢琴不断反复奏出的分解三和弦，像微风中寂寥的钟声，提琴拉出一条条悠远绵长的和弦音，不绝如缕，如梦似幻。这首乐曲曾被20多部影片、舞蹈用作配乐。

乐之爱

68.

聆听指南

徜徉在古典音乐的天地间

乐之爱

在风中，聆听黄叶无翼的飞翔；
在雨中，聆听落花无声的轻叹。
阳光下，聆听鸟儿明媚的歌唱；
原野上，聆听山川沉默的庄严。
音乐存于隐秘的心魂里，
也存于广阔的天地间。
只要有一种随喜的心态，
你便在不经意间学会了聆听自然的交响，
聆听这个世界一切美好的声音！

音乐，让生活更优雅

"这是最好的时代，这是最坏的时代。"这是狄更斯当年的

感慨。于现代人来说,最好,是对于物质而言;最坏,是对于艺术而言。一方面,物质的丰富却伴随着精神的贫乏,一个物欲横流的时代,让许多人流连于声色犬马,而远离了高雅的艺术;而在这个浮躁的社会中,唯有音乐,不仅看不出一点式微的迹象,反而势不可遏,铺天盖地席卷而来,为我们带来一种纯粹的欢乐。另一方面,科技的进步带来诗意的消解,我们不幸或有幸地目睹了不少艺术样式被科技剥光了神秘的外衣,譬如下棋,人们已不是机器的对手,人工智能甚至还能写诗作画……然而唯有音乐,科技无从解密,无法复制。音乐给我们留下一片神秘的诗意乐土。

诗和远方,是现代人的向往!但当代的诗歌不知还能让多少人感受到诗性的光芒,我们遗憾于这些诗歌大多已经不适合朗诵。相反,一些广为传唱的歌词其实倒是好诗,而人们归因于这些诗插上了音乐的翅膀。2016年,诺贝尔文学奖颁给了美国著名民谣、摇滚音乐人鲍勃·迪伦,理由是他用美国传统歌曲创造了新的诗意表达。但还是引发了争议:反对者认为把诺贝尔文学奖颁给鲍勃·迪伦,降低了文学的价值和追求;支持者认为,这是把传统意义上的文学扩大成了一种"大文学"。

我的理解,那是不是一种回归,让文学回到音乐的怀抱?

"蒹葭苍苍,白露为霜,所谓伊人,在水一方""窈窕淑女,君子好逑"……我国第一部诗歌总集《诗经》,既是一部文学作品集,也是一部音乐作品集。其根据乐调的不同分为风、雅、颂三类,风是不同地区的地方音乐;雅是周王朝直辖地区的音乐,即所谓正声雅乐;颂是宗庙祭祀的舞曲歌辞。

汉朝、魏晋、南北朝的数千首民歌精华被收录在了《乐府诗集》中,其中最有名的是《木兰辞》与《孔雀东南飞》,称为

"乐府双璧"。漂洗在时间的长河里，歌词变成了诗，今人已不能唱出年代久远的民歌旋律，却沉浸在文字的意韵中。

唐诗，是可吟诵的，也是歌者最好的歌词，好诗必定广为传唱。唐代文人薛用弱的《集异记》录有"旗亭画壁"的典故。开元中，诗人王昌龄、高适、王之涣齐名，一日，天寒微雪，三人共诣旗亭，贳酒小饮，私相约赌：若诗入歌词之多者，则为优矣。伶人先唱王昌龄的"寒雨连江夜入吴"，后唱高适的"开箧泪沾臆"，再唱"奉帚平明金殿开"，王昌龄暗自得意，引手画壁曰："二绝句!"王之涣曰："此辈皆潦倒乐官，所唱皆巴人下里之词耳！"因指诸妓之中最佳者曰："待此子所唱，如非我诗，吾即终身不敢与子争衡矣！脱是吾诗，子等当须列拜床下，奉吾为师！"最后，诸妓之中最佳者唱"黄河远上白云间"，之涣即揶揄二子，曰："田舍奴！我岂妄哉？"因大谐笑。

宋词，其实就是当年的歌词。宋朝也应是文学与音乐关联最紧密的时期，词人按照曲牌划定的规矩创作出歌词（也即所谓"填词"），一首新歌曲就诞生了。柳永、苏轼、周邦彦、辛弃疾、李清照等著名词人都是此中高手，并分为豪放派与婉约派。南宋俞文豹《吹剑录》中载有一典故：苏东坡在玉堂署任职时，有幕士善歌，便问："我词何如柳七（柳永）？"对曰："柳郎中词只合十七八女郎，执红牙板，歌'杨柳岸晓风残月'；学士词须关西大汉，铜琵琶，铁绰板，唱'大江东去'。"苏东坡听完后笑得直不起身子。

元曲，包括元杂剧和散曲，杂剧是戏曲，散曲是诗歌，属于不同的文学体裁。但也有相同之处，两者都采用北曲为演唱形式。

其实在古希腊罗马时期，无论是广为传颂的史诗巨作《荷马

史诗》，还是大量产生于民间的情歌、酒歌、赞歌等，全都同时具有着文学作品和音乐作品的双重属性。

所以说，诺贝尔文学奖颁给鲍勃·迪伦，是一种回归，回归到文学与音乐紧密相联的时期。无独有偶，2017年，诺贝尔文学奖获得者石黑一雄也是位音乐人，年轻时当过乐手，作过词曲，梦想是像具有诗人气质的歌手莱纳德·科恩（Leonard Cohen）那样，创作出深邃动人的乐曲。而一直作为诺贝尔文学奖热门人选的村上春树，则是一位古典音乐发烧友……他们的创作中，音乐或明或暗地发挥着巨大的作用。

所有的一切，似在证明音乐的强大统摄力。作为世界共通的语言，音乐以其妙不可言的优雅方式，震撼着人们的灵魂，并给生命带来无限的激情和活力。

音乐的价值和力量

作为一个普通人，你想象过没有音乐的生活吗？

某夜，漫步于小城的紫薇公园，歌声飘扬，舞曲荡漾。音乐声中，人们或引吭高歌，或尽情舞蹈，即使是打太极、练气功，也都有悠缓的音乐相伴，轻舒拳脚。

某日，艳阳高照，游赏于南京玄武湖公园，从玄武门顺着城墙根儿走，那片小树林里，一片莺歌燕舞。一簇簇器乐爱好者，相约而娱。常见的，有口琴、吉他、葫芦丝、箫、笛、二胡；洋气的，有手风琴、小提琴、萨克斯管，甚至几个人聚着组成了一支小乐队，自娱自乐，吸引了不少游客围观。

现代人的生活离不开音乐。仔细想想，如今的娱乐方式，哪一样少得了音乐的佐料？唱歌、跳舞、电影、戏剧、朗诵，

以及各式各样的文艺演出……如果没有音乐，我们的生活就会变得黯淡无光。就像尼采所说的："如果没有音乐，生活就是一个错误！"

所以，我们要听音乐！

首先，音乐让人身心愉悦。

音乐是人的本能。有科学家提出，音乐如同直立行走和语言功能一样，是人在进化过程中逐步形成的能力，它出现在人类的早期历史中，并帮助人们在恶劣的环境中生存下来。

更有科学家通过研究证实，音乐对人的身心健康有着积极的作用，音乐还有很多奇妙的功能。据调查，经常听音乐的人比不听音乐的人寿命通常要长5—10年。音乐治疗法已经在很多国家盛行，医学界通过临床实验认定，音乐对放松身心、振作精神、诱导睡眠等，都很有实效。在生理上，音乐能引起呼吸、血压、心脏跳动以及血液流量的变化。比如，每日饭后听3次音乐，对治疗神经性胃炎有帮助；给患高血压病者听抒情音乐，可降低血压；给受了惊吓的人听柔和轻松的乐曲，可以使病人安静以至恢复正常。还有许多关于聆听音乐产生神奇效果的说法，如音乐可以帮助孩子增强记忆力、促进智力发展，甚至可使容貌变美。

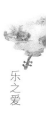

音乐，其实也是动物的本能。对牛弹琴是有科学依据的。科学家已经证实，鸡听了音乐能多下蛋，奶牛听了音乐也会多产奶。据英国《新科学家》杂志报道，莱切斯特大学的心理学家阿德里安·诺思和利亚姆·麦肯齐在老头麦克唐纳的养牛农场做实验，他们在农场围栏上装上了音响装置，每天播放音乐12小时，共计9周。研究发现，奶牛多听慢拍音乐就会多产奶，但它们讨厌快节奏的打击乐。

其次，音乐让人情感充沛。

音乐是人类情感的凝聚体，是人类情感的音响再现。没有情感就没有音乐。雅典学院的先哲们提出要学好3个学科系列：哲学、数学、音乐。他们认为，哲学是主观世界对客观世界的思辨的把握；数学是主观世界对客观世界的科学的把握；音乐是主观世界对客观世界的情感的把握。

在心理作用方面，音乐能直接影响人的情绪和行为。哀乐让人心生悲伤，进行曲使人心情振奋，摇篮曲让孩子安静下来，圆舞曲会让人翩翩起舞，小夜曲则会传递一份浓浓的爱意。聆听音乐，能消解孤独、去除烦恼，能让人亢奋、给人灵感，能净化心灵、美化生活……可以说，在所有艺术种类中，没有哪一种艺术比音乐更能直接表达人的内在情感。库克说："绘画通过视觉形象来表达情感；文学通过能被理性了解的陈述，而音乐则直接通过赤裸裸的感情。"

音乐能够表达爱情，尽管不是具体的爱；音乐也表达崇敬或绝望，但从不说崇敬谁或者为什么绝望。因此，不同的听众就把他们自己的经历和愿望注入同一首乐曲，而这首乐曲可以集中表现各种不同的哀伤和欢欣。这样的音乐作为疏导或发泄的手段，对于听众来说才更容易接受。西方艺术史学大家贡布里希说，艺术的最高形式是音乐，因为它最无形地表达了人类的情感。

好的音乐是从内心衍生出来的，所以欣赏音乐无疑成了人与人之间心灵交融的体现。无论音乐表现的是愉快还是忧伤，都将是一种心灵渴求的释放，而心灵的释放始终都是温暖的。

再次，音乐让人灵魂升华。

"音乐能让人的灵魂得到升华。"张铭说，"流行音乐就像走马灯，但五千年后莫扎特依然是经典。"致力于传播推广古

典音乐的他,在西湖边的圣塘景区开了一家张铭音乐图书馆。我曾在一个午后,在那边喝过茶,聆听肖邦的《夜曲》,留下几行文字。西湖之水,就这样以一种独特而温柔的方式悄悄地漫入我的心灵。

音乐,许多时候于无影无形中渗入心灵,升华着一个人的灵魂。

悉尼市流传着一个用古典音乐驱赶流氓的故事。这个城市火车线密集,长期以来,一些小流氓在铁路沿线的犯罪行为让铁路局头痛不已。据说,播放古典音乐这个建议是铁路局长在无奈时开玩笑提出来的。铁路局随意选择了5个火车站做为期6周的试验,他们在车站月台上播放贝多芬的《月光奏鸣曲》、莫扎特的《魔笛选曲》、巴赫的《勃兰登堡协奏曲》以及勃拉姆斯的交响曲等。试验结果大大出人意料,那些音乐就像立即生效似的,常在车站游荡的小流氓不再光顾了,车站遭受破坏的情况减少了一大半。

音乐未必能改善社会,但它确能改善个人。"它会在某些心灵中唤醒美好的思想"——音乐能在瞬间推动人在内心深处激起道德的涟漪,甚至掀起善的波涛。英国钢琴演奏家詹姆斯·罗兹于2015年出版了个人传记《重要的是音乐》,坦陈创伤与拯救——6岁时他被学校的体育老师强奸了,不止一次。低落阴沉的心理状态一直缠绕着他,生活毫无亮色。10岁时,在寄宿中学读书的罗兹偶然听到了巴赫的《恰空》,开始疯狂地自学钢琴。"现在我知道音乐能治愈人了。我知道它拯救了我的生命,让我生存,在我一无所有的时候给我希望。"最终,罗兹录了唱片,开了演奏会,写了这本书。音乐,是他的救赎;音乐,可以救命!

当然,音乐对塑造和改变人性、调和人际关系的作用,实在

是一个值得音乐家和社会学家深入探讨的课题。

最后，音乐代表着一种信仰。

马克思之后，德国出了个大哲学家叫尼采。他说，信仰的丢失是人类迷失的根本原因，又说"上帝死了"。当时，物质高速发展的欧洲被这样的话震动了。其实他的意思是说，除非上帝死了，否则我们始终无法从中得到解脱，找不到生活的意义所在。我们没了信仰，没了寄托，没了希望，上帝是不存在的，世间没有救世主……我们得靠自己了，我们需要得到一些慰藉，比如说音乐。

尼采对音乐很有研究，先是崇拜瓦格纳，后又臣服于勃拉姆斯。当时的德国，音乐家的地位似比哲学家的地位还高。

古典音乐的尊崇地位在希特勒的第三帝国时代也被发挥到极致，准确地说，是希特勒所喜欢的瓦格纳、贝多芬、勃拉姆斯、布鲁克纳的音乐。希特勒对瓦格纳的结构宏大、充满英雄气概的歌剧（乐剧）推崇备至，视之为日尔曼精神的化身，终生顶礼膜拜。他的"艺术美学"的标准是其强力意志的体现。瓦格纳的排犹思想、瓦格纳歌剧中的英雄崇拜和民族主义情绪，被希特勒和纳粹主义推向高潮。

这并不是音乐不能为你指向光明，而是音乐被所谓的信仰所绑架了。这从另一个角度证明了音乐能催生强大的心灵力量。

我想，音乐的出现定会滋润我们那些不知所终甚至消失殆尽的对生活的信念和理想。就像电影《肖申克的救赎》中，蒙冤入狱的主人公安迪，在图书馆翻到了一张莫扎特的旧唱片，便勇敢地在广播里播放了歌剧《费加罗的婚礼》中的女声二重唱《微风轻拂》，歌声飞扬的那一刻，所有的罪恶都不复存在，犯人们仰望着澄碧的天空，沐浴在圣洁的乐音之中。又如电影《美丽人

生》中,当犹太青年圭多一家三口被关进集中营,和儿子、妻子分离后,圭多播放奥芬·巴赫的《船歌》以报平安。想来,集中营里传出《船歌》的美妙音乐,抚慰了多少颗绝望的心灵,支撑起他们活下去的信念!

爱乐人的选择

音乐无处不在。孩子生下来之前妈妈就在听音乐了,这是胎教;结婚了,要听瓦格纳或门德尔松的《婚礼进行曲》;最后,我们要听完音乐才离开人世,那是哀乐。我们开车时车上流淌着音乐,公共场所有音乐,手机铃响时有音乐,回到家里,我的习惯是放上一段轻松的音乐……

但是听什么样的音乐呢?爱好音乐的人一般可分为三类:追星族、发烧友、爱乐者。

追星族:喜欢的是流行音乐。流行音乐结构简单,情绪奔放,很容易接近,也很容易厌倦,往往气氛一过,即成明日黄花。我也喜欢过流行歌曲,但这些音乐最终敌不过时代的变迁——没有了思想与个性,那种忧郁的情歌则会变成效颦的东施。再若失去了爱情故事的依托,那萦绕在耳边的情歌只是一件庸俗的外套。更有甚者,一些追星族从头开始喜欢的是音乐,但爱到深处,就爱屋及乌,恋的是歌星了。

发烧友:烧的是硬件和器材。为了一根线、一支管,他们可以不停地更新换代,而从头到尾爱的不是音乐,只追求声音的效果:纯粹的、物理的、刺激的声音,像摔碎玻璃的声音、发炮的声音。有些 CD 也搞过噱头:柴可夫斯基《一八一二序曲》里的真炮声,贝多芬《惠灵顿的胜利》里的真枪声,买了之后发觉上

当了，音乐的演奏水平并没有因此而提高。记得最初在收音机里听柴可夫斯基的《第六交响曲》，虽然不很清晰，但一样感动得我泪湿了双眼。

爱乐者：古典音乐的爱好者。他与追星族相比，虽没有正邪之分，但有高下之别。爱乐者喜欢的音乐规模宏大，意蕴深厚，价值久远。爱乐者能欣赏流行音乐但不会倾心待之，已入高深之界而不屑于浅显之处；追星族却一时难以听懂古典音乐的奥妙，尚居简易之地，而对复杂之境畏而不进。

答案已明确，多听古典音乐。即多听具有持久的价值而非仅仅流行一时的音乐，包括交响曲、协奏曲、管弦乐曲、芭蕾音乐、室内乐、歌剧等体裁。但还是有人疑问：这么多外国的东西，听不懂，为什么不多听我们中国的古典音乐？

首先要声明的是，音乐是不需要翻译的语言，中国音乐与外国音乐的界限不是那么分明。只要心如禅静，便会自然而然地成为一个古典音乐的聆听者、爱好者。当然，在这个现代、浮躁而喧嚣的世界，这有一些困难，可真正的艺术总是与寂静相伴，无论是创作还是欣赏。

其次，欧洲古典音乐是全人类的文化瑰宝，它是留给我们现代人的一份宝贵的文化遗产。在许多的场合，我们听到的是西方古典音乐。譬如小城的一些婚礼上，经常可以听到德国卡尔·奥尔夫《布兰之歌·哦，命运》、瓦格纳或门德尔松的《婚礼进行曲》、奥芬巴赫的《天堂与地狱》、德沃夏克的《月亮颂》、电影《乱世佳人》的主题曲……古典音乐融入了我们的生活。

不少西方人士对其他文化体系的音乐抱有排斥的态度。1871年出版的《现代音乐史》就典型地代表了这类观点，它称："音乐史完全是属于欧洲人的，这不是说东方人在过去或者现在

没有自己的音乐。但是依我们看来，他们的音乐毫无魅力，没有确定意义……相比之下，欧洲现行体系是最接近真理的。"这样偏激的观点，自然不能苟同，但我们也不必把西方古典音乐排斥于门外。

2017年上映的电影《闪光少女》，讲述了音乐学院里老死不相往来的"民乐"与"西洋乐"两派之间的争斗——"西洋乐嫌我们土，咱们民乐嫌他们装！"为了证明自己，民乐派找到4位才华横溢的二次元少女，组成了民乐团。在最后的比赛中，民乐派赢得了尊严，西洋乐派也放下了偏见，一起合作完成了最后的重磅演出。

不同的音乐之间，不应当有偏见，但我们也得承认欧洲古典音乐所达到的高度。其主要得益于3个方面：一是五线谱的发明使欧洲古典音乐的遗产更为丰富。公元1000年左右意大利僧侣圭多发明了五线谱，并献给了罗马教皇约翰十九世，从此开始推广。相比之下，我国的古典音乐大多已找不到曲谱，找到了也很难正确地翻译出来。二是西洋乐器的不断进化使之更富表现力。常用的西洋乐器有木管乐器、铜管乐器、弦乐器、键盘乐器、打击乐器等，尤其是小提琴、钢琴等，经过数百年的演化，具有极强的艺术表现力。三是巴赫、莫扎特、贝多芬等一批音乐大师的出现创作了一大批富有哲理性、思想性、艺术性的音乐作品，从而使欧洲音乐真正成熟，并在艺术领域与绘画、雕塑、诗歌、小说、戏剧相提并论。

古典音乐欣赏的金钥匙

人们对音乐的欣赏，一般分为3个不同的层次。第一层次

是感官欣赏，主要满足于悦耳动听，得到的是感官上的愉悦。第二层次是情感欣赏，由悦耳升华到赏心，欣赏者透过音乐表层，对音乐的内涵有了更深入的理解和体验，达到情感的呼应、心灵的共鸣。第三层次是理智欣赏，也称技巧欣赏，欣赏者懂得更多的专业知识、音乐史料和音乐技巧，能更好地把握住乐曲的思想内涵。

或许这样一分，许多没怎么接触过古典音乐的人心里就开始发怵了——自己的欣赏水平还没达到这个层次，算了吧，不听古典音乐了。其实，音乐是直指人心的艺术，人人都可以欣赏。如禅，众生皆有佛性，只不过一个因缘，瞬间顿悟，见性成佛。要成为一个古典音乐爱好者，关键是：一要舍得时间，不必非得正襟危坐地去听，重要的是把古典音乐融入自己的生活。在自由的生活化的情境下聆听，更能接近音乐本身，更能清楚地感受到音乐的喜怒哀乐。二要敢于聆听，不怕不专业。以一个门外汉的身份聆听音乐，同样会有所感，有所悟。如果你错过了那么多美好的古典音乐，那真是可惜了。

那怎样去听古典音乐？重要的是掌握音乐欣赏的三把金钥匙。

一、旋律（曲调）

连续演奏的音符组成了旋律，它是曲子所要表达的意思。旋律是大部分人想要听的东西。创作一部成功的音乐作品不一定非得要有美妙的旋律，但是动听的、容易哼唱的旋律，总会给予普通的音乐门外汉更多的欢乐。即使是因创作出音响不协和的作品而曾被人视为"莽撞少年"的普罗科菲耶夫，也从不怀疑旋律的重要性，认为它是音乐的最大要素："找到一条能让外行一听就懂同时又是新创作的旋律，是作曲家最艰巨的任务。"

现在的年轻人听多了流行歌曲,可能会想当然地认为古典音乐是严肃音乐,是不好听的。其实,古典音乐大师中有许多是擅长旋律的作曲家,而且古典音乐作曲家创作的音乐很多是从当时的民间音乐中提炼出来的,经过时间沉淀的音乐肯定好听。

假如,要排一个最好听的古典音乐榜,那就太为难了,因为曲目太多,何况仁者见仁、智者见智。当然,对于古典音乐的入门者,倒可以先从那些擅长旋律创作的作曲家入手,听听他们的美妙乐曲,定会改变原先对于古典音乐的偏见,也会打开通向绚丽多彩的音乐世界的大门。

亨德尔——巴洛克时期的旋律专家、清唱剧天才。亨德尔是音乐史上最具震撼力的人物之一,他给予了听众想要的——欢乐明亮的旋律、歌曲,以及壮丽的圣咏音乐。《水上音乐》和《皇家烟火》,以磅礴的气势包裹了聆听的你,带来一种庄严辉煌之感;神剧《弥赛亚》尤甚,一曲《哈利路亚大合唱》,胜利光荣之感喷薄而发。

莫扎特——最杰出的音乐奇才。"在莫扎特那里,音乐是生活和谐的表达。"罗曼·罗兰这样评价莫扎特的音乐。他的音乐作品,大多迷人而优雅,明亮而自由,悦耳且甜蜜,譬如《G大调弦乐小夜曲》《小提琴协奏曲第五号》;即使流露出隐藏在心底的忧伤,也带有一种沉静委婉的气质,譬如《A大调单簧管协奏曲》《第四十交响曲》。

柴科夫斯基——卓越的俄罗斯作曲家,旋律大师。虽然他的音乐作品带来了许多悲伤、忧郁的情感体验,但对于古典音乐入门者,热爱多情的柴可夫斯基,远胜于睿智的巴赫。即使如托尔斯泰,当年也被《如歌的行板》(《D大调弦乐四重奏》第二乐章)感动得泪流满面。当然,柴可夫斯基的音乐内涵远不是悲伤一词

就能轻易概括的，在《降 b 小调第一钢琴协奏曲》《D 大调小提琴协奏曲》《第六（悲怆）交响曲》，以及芭蕾音乐《天鹅湖》等作品中，都能够体验出不一样的情感，但那些情感都是那样的真切而浓烈。

德沃夏克——最著名的捷克音乐家，旋律大师。德沃夏克是优秀的，也是引人入胜的，他来自波西米亚，那里有着丰富的民间音乐，他创作的《斯拉夫舞曲》便来源于此。其实，波西米亚的音乐向来发达，素有"欧洲的音乐学院"之称。在民间音乐滋养下的德沃夏克后来到了纽约，先后创作了《自新大陆交响曲》《弦乐四重奏第十二号（美国）》《b 小调大提琴协奏曲》，这些乐曲都有着如歌的优美旋律。音乐小品如《幽默曲》，同样也是大气之作，旋律婉转动人。

拉赫玛尼诺夫——出生于俄罗斯的著名钢琴家和作曲家，采用柴可夫斯基的优美音调和忧郁风格进行创作。乡愁成了他音乐中最为重要的也最为感人肺腑的主题，譬如《第二交响曲》的第三乐章、《帕格尼尼主题狂想曲》第十八变奏，会一下子让人泪湿双眼。他的《第二钢琴协奏曲》《练声曲》中的动人旋律也都发自心灵的深处，沉郁而安祥。

许多电影配乐都引用了古典音乐，或是装点，或是作为主题曲。比如：电影《2001 太空漫游》引用了理查·施特劳斯的《查拉图斯特拉如是说》；电影《野战排》引用了塞缪尔·巴伯的《弦乐的柔板》；电影《十一罗汉》引用了德彪西的《月光》；肖斯塔科维奇为苏联电影《牛虻》创作了配乐《第二圆舞曲》；帕赫·贝尔的《D 大调卡农》，先后被电影《凡夫俗子》《EVA》《我的野蛮女友》《肖申克的救赎》引用；马斯卡尼的《乡村骑士》间奏曲则先后用作电影《教父Ⅲ》《愤怒的公牛》《阳光灿烂的日子》

的配乐……

二、音色

古典音乐所使用的每一件乐器都有自己的音色,这些音色在配器法中发挥着重要作用。配器法就是为管弦乐团作曲的方法。音乐界人士有时喜欢把各种音质等同于特定色彩,竖笛能发出一种类似柔和色调的声音,而小号发出的声音则像火红的色调。再进一步,就可以联想到与那些色彩相似的不同情感。音乐学家艾尔森提出了下列的对应关系:

小提琴——表现所有情感。

中提琴——表现浓浓的愁思。

大提琴——表现所有情感,但比小提琴所表现更加强烈。

短笛——表现狂欢。

双簧管——表现质朴的欢乐和悲怆。

小号——表现大胆、勇武和骑兵渐近的声音。

大号——表现力量,也可能是粗犷。

英国管——表现朦胧的愁思。

竖笛——在中音区表现流畅和温柔。

管弦乐队中的乐器:

琴类:钢琴、古钢琴、羽管键琴。

拨弦类:竖琴。

木管类:长笛、单簧管、双簧管、英国管、大管、短笛、巴松管、竖笛。

铜管类:小号、长号、大号、圆号。

弓弦类：小提琴、中提琴、大提琴、低音提琴。

打击乐：定音鼓、木琴、钟琴、锣、钹、小军鼓、大鼓。

小提琴：提琴家族中的高音乐器，音域从 G 至 c4 甚至更高，四根弦的定弦为 g—d1—a1—e2。小提琴的四根弦具有不同的特性：E 弦的音色清晰尖锐，A 弦的音色柔软丰满，D 弦的音色圆润深沉、接近人声，G 弦的音色坚硬但缺少力量。小提琴的艺术表现力丰富，表达含蓄，变化多端，具有歌唱般的魅力，同时演奏技巧也极其丰富，因此作曲家们经常用小提琴来引发作品的基调。

著名的小提琴曲：

巴赫的 6 首《无伴奏小提琴奏鸣曲与组曲》，其中第四首（即第二组曲）的第五乐章为《恰空》，堪称世上最酷的小提琴曲——一把小提琴，一个简单的主题，却唤出了一个世界。听过的人无不被其炫目的技巧、恢弘的气势、深沉的印象所震撼。

号称史上最著名的 4 首小提琴协奏曲是贝多芬的《D 大调小提协奏曲》、勃拉姆斯的《D 大调小提琴协奏曲》、门德尔松的《e 小调小提琴协奏曲》、柴可夫斯基的《D 大调协奏曲》。它们各具风格，或豪迈，或优雅，或悲伤。

维瓦尔第的小提琴协奏曲《四季》则是古典音乐中的流行经典。20 世纪最著名的小提琴家及作曲家克莱斯勒，依照维也纳地区民谣风格的圆舞曲创作了《爱的忧伤》《爱的欢乐》两首小提琴曲，成为知名度不相上下的"姊妹篇"。英国作曲家沃恩·威廉斯创作的为乐队和小提琴所写的浪漫曲《云雀高飞》也极为感人。

我国小提琴第一人马思聪创作的小提琴曲《思乡曲》脍炙人

口,是第一首真正走上国际舞台的中国管弦乐和小提琴曲。何占豪、陈钢创作的小提琴协奏曲《梁祝》则融入戏曲音乐元素,是最早赢得国际声誉的中国交响音乐作品之一。

大提琴:提琴家族里的下中音乐器,音域从 C 至 g2 甚至更高,四根弦的定弦为 C—G—d—a。大提琴的音色浑厚饱满,尤其是 A 弦的音色具有尖锐的气势和充满热情的辉煌,最适合演奏旋律。

著名的大提琴曲:

巴赫的 6 首《无伴奏大提琴组曲》,是大提琴音乐的开山之作,也是独奏音乐最早的经典。几乎所有的大提琴名家都演奏过巴赫的《无伴奏大提琴组曲》,卡萨尔斯、罗斯特罗波维奇、斯塔克、富尼埃、海因里希·席夫、麦斯基、马友友、王健……

海顿的《D 大调第二号大提琴协奏曲》或许是最早的大提琴协奏曲,风格温和而真诚,有一种朴实的美意,是海顿最迷人的曲目之一。卡萨尔斯生前非常喜欢这首协奏曲,并多次演奏。

德沃夏克的《b 小调大提琴协奏曲》,是他创作的最后一部大型交响性的音乐作品,现已成为音乐会舞台上大提琴协奏曲中最受欢迎的曲目之一。宏大的结构,丰满的音响,史诗般壮丽的思乡之情,是乐曲给人的深刻印象。杜普蕾对此曲的演奏随情而淌、恣意流畅,尤为感人。

当年,勃拉姆斯听到德沃夏克《b 小调大提琴协奏曲》后羡慕地说:"早知道大提琴协奏曲能写得这么优美动听,我早就提笔写一首。"勃拉姆斯最终写了一首《a 小调小提琴和大提琴双重协奏曲》,乐队的浑厚叙述、小提琴的纯朴表白、大提琴的浓情歌唱,形成了奇妙的层次和对比效果。

埃尔加的《e小调大提琴协奏曲》足可与德沃夏克《b小调大提琴协奏曲》并列为同类作品中最伟大的作品。在这首优雅迷人的四乐章协奏曲中,可以听见作曲家晚年的人生孤寂与感叹。

圣－桑创作的《天鹅》是大家熟悉的优雅而温柔的大提琴曲,它出自《动物狂欢节》组曲,是第十三首。在动物们登场之后,高贵美丽的天鹅慢慢展现出它迷人而优雅的身姿。

钢琴:音域宽广、音量宏大、音色变化丰富、高音清脆、中音丰满、低音雄厚,能够表达各种不同的音乐情绪。钢琴的音域从 A2 至 c5,可以模仿整个交响乐队的效果。

著名的钢琴曲:

莫扎特创作了 27 首钢琴协奏曲,贯穿其一生,由早期的改编模仿到逐步探索,到最终形成独一无二的莫扎特风格。《第二十一钢琴协奏曲》的慢板乐章有着唯美的风格,如梦似幻的旋律,却似包裹着一种不可靠的情感,让人不敢相信那是现实的拥有;《第二十四钢琴协奏曲》的慢板乐章则如梦境般宁静而甜美。

贝多芬一生一共写了 32 首钢琴奏鸣曲,与被称为"旧约全书"的巴赫《十二平均律钢琴曲集》相呼应,被喻为"新约全书",成为钢琴艺术中的又一部经典。从中选听贝多芬的钢琴奏鸣曲时,首先想起的一定是第八号"悲怆"、第十四号"月光"、第十七号"暴风雨"、第二十一号"黎明"和第二十三号"热情",它们是贝多芬最著名的 5 首钢琴奏鸣曲。

贝多芬创作了 5 首钢琴协奏曲,其中,《第四钢琴协奏曲》革故鼎新、独树一帜,为人类音乐的发展与进步树立了一个新的里程碑;《第五钢琴协奏曲》则被人赋予"皇帝"的称号,因为

乐曲组织庞大,壮丽宏伟,具有王者风范,也真正铸就了无人撼动的"协奏曲之王"。

与贝多芬的《第五降E大调钢琴协奏曲(皇帝)》合称世界五大钢琴协奏曲的是柴可夫斯基的《降b小调第一钢琴协奏曲》、拉赫玛尼诺夫的《C大调第二钢琴协奏曲》、舒曼的《e小调钢琴协奏曲》、李斯特的《第一钢琴协奏曲》。

当然,格里格的《a小调钢琴协奏曲》也有着独特的风味,会以一种色彩鲜亮、清丽脱俗的斯堪的纳维亚情调打动人心。

德彪西创作的钢琴曲《月光》(《贝加莫组曲》第三首),初步显示了印象主义时期艺术的风格。简单精悍的片段旋律和多变的演奏技法、特殊的和声组合,使整个曲子笼罩在飘忽不定、万般闪烁的气氛之中。

我国的钢琴协奏曲《黄河》,走出国门后,震惊了世界著名乐团,为中国交响乐在世界乐坛上争得了应有的地位。

三、曲式和体裁

作曲家选择的"建筑"形式就是曲式——乐曲的结构形式。曲调在发展过程中形成各种段落,根据这些段落形成的规律性,而找出具有共性的格式便是曲式。

作家使用文字去创作,作曲家使用的是音符。文章的段落由句子组成,柯普兰把类似句子的单位称为"乐思"。音乐作品结构的基本法则是重复和对比,统一和变化。

曲式分为三类:

复调曲式:赋格、卡农、创意曲。

主调曲式:一部曲式、单二部曲式,单三部曲式、复三部曲式,回旋曲式、奏鸣曲式。

套曲曲式：组曲、奏鸣曲、声乐套曲。

几个乐句可构成一个乐段，一个乐段可构成一首乐曲、歌曲，称为一部曲式或一段体。由两个乐段构成的乐曲、歌曲称为单二部曲式。

单三部曲式：一般是在二段体基础上重复第一段构成（A+B+A1）。

复三部曲式：A（单三部曲式）+B（单二部曲式）+A（变化重复第一部分）；或 A（单二部曲式）+B（乐段）+A1（变化重复第一部分）。

变奏曲式：在第一部分主题的基础上，用变奏的形式将主题形象加以一系列的变化发展，A+A1+A2+A3……

回旋曲式：以多次反复出现的基本主题与若干不同的插段交替出现，A+B+A+C+A……

奏鸣曲式：分为3个主要部分，即呈示部、展开部和再现部。呈示部——呈示两个主题，第一主题在主调上，第二主题通常在属调上，两个主题不仅有情感上的对比，还有调性上的对比，呈示部前可加引子。发展部——充分发挥呈示部第一、二主题中具有特征的因素，主要通过调性、调式的对置，复调音乐与主调音乐的处理等，将主题变化成为各种形式，从各个方面进一步体现主题的内涵。再现部——再现呈示部，但第二主题必须回到主调，使主题形象更加完美、突出，曲终可加尾声。（引子）→呈示部｛[主部]（连接部）→[副部]（结束部）｝→展开部→再现部｛[主部]（连接部）→[副部]（结束部）｝→（结尾）。

音乐体裁方面常见的是协奏曲和交响曲。

协奏曲：指一种由独奏乐器与管弦乐队协同演奏的大型器乐

作品。它的特点是独奏部分具有鲜明的个性和高度的技巧性。在音乐进行中,独奏与乐队常常轮流出现,相互对答、呼应和竞奏。协奏曲一般分为3个乐章:第一乐章,快板,多用奏鸣曲式,音乐富有戏剧性;第二乐章,慢板,多为三段式,富有歌唱抒情性;第三乐章,急板,多为回旋曲式,欢乐的舞曲,音乐蓬勃有力,活跃奔放。在第一乐章结束前往往加有独奏乐器单独演奏的华彩乐段,以表现高度的演奏技巧。

交响曲:是采用奏鸣曲套曲形式写成的大型管弦乐曲,是音乐表现上最庞大、最复杂、最完整的一种形式。一般分4个乐章:第一乐章,快板,奏鸣曲式,富有戏剧性;第二乐章,慢板,三段式,变奏曲式或奏鸣曲式,歌唱、悦耳的性质,是整个交响曲的抒情中心,突出人们的情感和内心体验;第三乐章,快板,常以小步舞曲或谐谑曲为基础,采用复三部曲式、变奏曲式等,具有舞蹈性;第四乐章,急板,多采用回旋曲式、回旋奏鸣曲式或奏鸣曲式的结构,它常常表现出生活的光辉和乐观情绪,也往往表现出生活、风俗和斗争的胜利,以及节日狂欢场面等。

其时其人其曲

漫漫千年的西方古典音乐史,不妨从巴洛克音乐谈起,即界定为1600年至1750年左右盛行的音乐。"巴洛克"一词,意为奇形怪状。法国哲学家普吕谢将他在巴黎的圣灵音乐会上听到的意大利奏鸣曲和协奏曲,第一次定义为"巴洛克音乐",是相对于"歌曲性音乐"而言。意大利作为巴洛克音乐的摇篮,源于其强大的文化影响力。自17世纪初开始,意大利语一直占据音乐领域的主导地位,奏鸣曲、康塔塔、歌剧、协奏曲,暗示了其后

300年的发展方向。J.S.巴赫是巴洛克音乐集大成者,他将意大利、德国、法国音乐融为一体,创立了自己的独特风格,包括前奏曲和赋格、变奏曲、组曲,以及受难曲和康塔塔等。

在巴赫之前的百余年里,先后涌现了一批名家名曲,譬如:

蒙特威尔第(1567—1643,意大利)的《晚祷》、歌剧《奥菲欧》;

库普兰(1668—1733,法国)的《皇家音乐会》组曲;

维瓦尔第(1657—1741,意大利)的小提琴协奏曲《四季》;

与巴赫同龄的亨德尔(1685—1759,德国)留下了著名的《水上音乐》组曲、《皇家烟火》组曲、神剧《弥赛亚》;

巴赫(1685—1750,德国)则创作了6首《无伴奏小提琴奏鸣曲与组曲》、6首《无伴奏大提琴组曲》、4首《管弦乐组曲》、6首《勃兰登堡协奏曲》、《平均律钢琴曲集》(共二册)、《马太受难曲》、《圣约翰受难曲》,等等。

古典主义音乐,开始于18世纪下半叶,持续到19世纪的前十年左右。"洛可可"曾用来说明早期古典主义音乐,但由于没有明确的定义,多避而不用。舒曼从莫扎特的音乐里听出了"古典之美"的一些特征,概括为宁静、闲适、优雅。而这一时期涌现了海顿与莫扎特的杰作,以及贝多芬的早期成熟作品,作曲家按曲式与结构方面的某些基本传统概念表现乐思的自然构架,奏鸣曲、交响曲、协奏曲兴起并渐趋成熟。

"交响乐之父"海顿(1732—1809,奥地利)创作了100多首交响曲,如著名的《第四十五交响曲(告别)》《第八十三交响曲(母鸡)》《第八十八交响曲》《第九十四交响曲(惊愕)》《第九十六交响曲(奇迹)》,以及《D大调大提琴协奏曲》。

音乐天才莫扎特(1756—1791,奥地利)创作了27首钢琴

协奏曲，其中第二十首至第二十七首极为经典，41首交响曲中，著名的有《第三十九交响曲》《第四十交响曲》《第四十一交响曲》，还有《唐璜》《费加罗的婚礼》《魔笛》等20部歌剧。

贝多芬（1770—1827，德国）创作了32首钢琴奏鸣曲，包括《悲怆》《热情》《月光》，10首小提琴奏鸣曲，包括《春》《克罗采》，以及5部钢琴协奏曲、9部交响曲。

其实，在贝多芬的创作中，经历了从古典主义向浪漫主义的转变，他的《第三交响曲（英雄）》在当时带来了一种前所未有的震撼力，《第五交响曲（命运）》中的动机手法在19世纪音乐发展史上产生了重要影响，《第六交响曲（田园）》则是首例标题音乐。

浪漫主义音乐一反古典主义的秩序、平衡、控制和一定范围内的完美，而尊重自由、运动、激情。这一时期的音乐风格与技术的变化可以清晰地在和声、乐队、乐器演奏技巧三方面看出；内涵上更加注重表达人的精神境界与主观感情；创作上对民族和民间音乐的利用更加重视，19世纪中后期出现了以振兴本民族音乐为己任的民族乐派；音乐体裁上则出现了新的器乐独奏体裁，如夜曲、即兴曲、叙事曲、谐谑曲、幻想曲与无词歌等。

浪漫主义音乐持续了近百年，作曲家及其代表作浩如烟海。如：

柏辽兹（1803—1869，法国）的《幻想交响曲》；

舒伯特（1797—1828，奥地利）的《第八交响曲（未完成）》《第九交响曲》，弦乐四重奏《死与少女》、钢琴弦乐五重奏《鳟鱼》；

门德尔松（1809—1847，德国）的《e小调小提琴协奏曲》、戏剧音乐《仲夏夜之梦》、《第三交响曲（苏格兰）》《第四交响

曲（意大利）》、《第五交响曲（宗教改革）》；

舒曼（1810—1856，德国）的《第一交响曲》、声乐套曲《童年情景》、《a小调钢琴协奏曲》；

肖邦（1810—1849，波兰）的夜曲（21首）、即兴曲、练习曲（27首）、玛祖卡舞曲（55首）；

李斯特（1811—1886，匈牙利）的《第一钢琴协奏曲》、《匈牙利狂想曲》（19首）；

布鲁克纳（1824—1896，奥地利）的9部交响曲，其中著名的有《第七交响曲》《第八交响曲》；

小约翰·施特劳斯（1825—1899，奥地利）的《蓝色的多瑙河》《维也纳森林的故事》《春之声圆舞曲》，轻歌剧《蝙蝠》；

勃拉姆斯（1833—1897，德国）的《第一交响曲》、《D大调小提琴协奏曲》、《小提琴与大提琴双重协奏曲》、《匈牙利舞曲》（21首）、《德意志安魂曲》；

圣-桑（1835—1921，法国）的《第三交响曲（管风琴）》、《动物狂欢节》组曲；

柴可夫斯基（1840—1893，俄国）的《第四交响曲》《第五交响曲》《第六交响曲（悲怆）》《降b小调第一号钢琴协奏曲》《D大调小提琴协奏曲》，芭蕾音乐《天鹅湖》《睡美人》《胡桃夹子》。

埃尔加（1857—1934，英国）的变奏曲《谜》、《威风凛凛进行曲》（5首）、《b小调小提琴协奏曲》、《e小调大提琴协奏曲》；

马勒（1860—1911，奥地利）的《大地之歌》，9部交响曲，声乐套曲《亡儿之歌（为女低音与乐队而作）》；

拉赫玛尼诺夫（1873—1943，俄国）的《第二钢琴协奏曲》《帕格尼尼主题狂想曲》《第二交响曲》；

浪漫主义时期的歌剧作曲家及其代表作品有：

罗西尼（1792—1868，意大利）的《塞维利亚的理发师》《威廉·退尔》；

威尔第（1813—1901，意大利）的歌剧《纳布科》《茶花女》《弄臣》《阿伊达》《奥赛罗》《游吟诗人》《法尔斯塔夫》；

瓦格纳（1813—1883，德国）的歌剧《漂泊的荷兰人》《汤豪赛》《罗恩格林》《特里斯坦与伊索尔德》《纽伦堡的名歌手》，以及《尼伯龙根的指环》四部曲；

比才（1838—1875，法国）的歌剧《卡门》《阿莱城姑娘》；

马斯奈（1842—1912，法国）的歌剧《泰伊思》；

普契尼（1858—1924，意大利）的歌剧《波西米亚人》《托斯卡》《蝴蝶夫人》《曼侬》《图兰朵》；

马斯卡尼（1863—1945，意大利）的《乡村骑士》。

民族乐派作曲家及其代表作品有：

斯美塔那（1824—1884，捷克）的交响诗《我的祖国》，歌剧《被出卖的新娘》；

德沃夏克（1841—1904，捷克）的《第七交响曲》《第八交响曲》《自新大陆交响曲》《b小调大提琴协奏曲》《斯拉夫舞曲》；

俄国交响乐之父格林卡（1804—1857，俄国）的《伊凡·苏萨宁》；

"强力集团"中鲍罗丁（1833—1887，挪威）的《在中亚细亚草原上》、歌剧《伊戈尔王》；

穆索尔斯基（1839—1881，俄国）的《图画展览会》、歌剧《包利斯·古德诺夫》；

里姆斯基·科萨柯夫（1844—1908，俄国）的交响组曲《天方夜谭》《萨旦王的故事》等。

格里格（1843—1907，挪威）的《培尔·金特组曲》《a小调

钢琴协奏曲》《霍尔堡组曲》；

西贝柳斯（1865—1857，芬兰）的交响诗《芬兰颂》，7部交响曲，《图内拉的天鹅》《d小调小提琴协奏曲》。

20世纪，音乐进入现代时期。一方面，采用民族民间乐汇要素的音乐风格继续成长；另一方面，各种流派兴起，包括斯特拉文斯基的新古典主义，勋伯格、贝尔格、韦伯恩的表现主义（序列音乐或十二音风格），阿沃·帕特等人的神圣简约主义。当然，德彪西肇始的印象主义音乐一直隐隐相随，尽管拉威尔不愿承认自己属于印象派，还有杜卡、霍尔斯特、肖斯塔克维奇等人的一些音乐作品中，都能发现印象主义的踪迹。

印象主义的作曲家及其代表作有：

德彪西（1862—1918，法国）的《贝加莫》组曲（包括著名的《月光》)、《大海》、前奏曲《牧神的午后》；

拉威尔（1875—1937，法国）的《悼念公主的帕凡舞》《西班牙狂想曲》，歌剧《达芙妮与克罗埃》，芭蕾音乐《鹅妈妈》，《波莱罗》舞曲；

杜卡（1865—1935，法国）的交响诗《小巫师》（又称《魔法师的弟子》）；

霍尔斯特（1874—1934，英国）的《行星》组曲。

新古典主义的作曲家及其代表作有：

先驱者萨蒂（1866—1925，法国）的《裸体歌舞》（3首）；

斯特拉文斯基（1882—1971，俄国）的芭蕾音乐《火鸟》《彼得罗什卡》《春之祭》。

表现主义的作曲家及其代表作有：

勋伯格（1874—1951，奥地利）的《乐队变奏曲》《华沙幸存者》，说白歌唱《月迷彼埃罗》；

贝尔格（1885—1935，奥地利）的《小提琴协奏曲（为纪念一位天使）》，歌剧《沃采克》。

神圣简约主义的作曲家及其代表作有：

阿沃·帕特（1935—现在，爱沙尼亚）的《镜中镜》《受难曲》《忏悔卡农》。

20世纪民族乐派的音乐活动更趋活跃，采集方法更为准确，同时利用民间音乐素材创造出新的风格，融汇了现代主义。这一乐派的作曲家及其代表作有：

巴托克（1881—1945，匈牙利）出版了将近2 000首民间曲调，代表作品有歌剧《蓝胡子公爵的城堡》，舞剧《奇异的满大人》，《舞蹈组曲》《弦乐打击乐与钢片琴的音乐》；

普罗科菲耶夫（1891—1953，苏联）的代表作品有《第一交响曲》《第五交响曲》《第三钢琴协奏曲》，交响童话《彼得和狼》；

肖斯塔科维奇（1906—1975，苏联）创作了15部交响曲，著名的有《第五交响曲》《第十交响曲》，以及《第二钢琴协奏曲》《第二大提琴协奏曲》。

将20世纪庞杂的音乐纳入一个确定的语境，是一件困难的事。但可以看到，现代音乐的秩序原则起了变化，这比此前800年的任何一次变化更大。我们还无法看到这一现状通向何方，但只要创造性的才华有所施展，音乐终将找到未来。

领略古典音乐的魅力

春天里，我接受了母校建新中学的邀请，去给初中生做一个音乐讲座。老师说，乡村中学的学生文艺活动很少，学长能来讲太好了！我想象得出，因为我在那所学校上了三年高中，寄宿住

校，当年的文艺活动也就是班级里自娱自乐，唱唱歌，或是诗朗诵。周末的夜晚，偶尔放放电影，在大食堂里，也会在大操场的一角。记得校里搞过一次文艺演出，如今记住的一首歌是《明天会更好》。

我有点担心，那些浸淫在流行歌曲中的初中生会喜欢古典音乐吗？或者，能听出古典音乐的丰富内涵吗？一堂讲座下来，我发现我的担心是多余的，音乐是共通的语言，也是直入人心的艺术，他们领会得了古典音乐的魅力，也因古典音乐而产生了强烈的共鸣。

我开始走进一个个校园，给学生们讲解古典音乐，推荐古典音乐，也总会听到一阵阵热烈的掌声，甚至是轻轻的齐整的惊呼声，尤其是在古典音乐响起的时候。譬如，柴可夫斯基的《如歌的行板》，再如巴赫的《无伴奏大提琴组曲》第一首之前奏曲……我知道，那是献给古典音乐的掌声，也是发自内心的掌声！

回望爱乐的漫长旅程，我要特别感谢我的恩师——南通大学艺术学院的詹皖教授。当年他特别为我们历史系的12位同学组建了一个音乐班，满怀热情地教了我们一年半音乐，由此提高了我们的音乐素养，也使我们得以接触到了古典音乐，并不断开阔"耳界"，反复聆听，深得其味。别后30年，有一天忽然联系上了，写下一篇文章《记忆深处的小夜曲》，发给詹老师看，他惊喜地回复我：

我今年工作30年了，你入学至今30年！你的文章是送给我工作30年最好的礼物！今天下午我教杏林学院100多个学生学唱校歌，一小时的教唱过程中我总在想，一个人生活在没有艺

的世界里有多可怕！你用你的智慧领悟了音乐，解读的音乐是那么的如诗如画！你理解的音乐是那么的有深度，你对旋律的表达就像你的昵称一样——如歌的行板，你懂得了音乐的哲理！喜欢听音乐和听懂音乐是不同境界的欣赏！我读了你的文章，感到自己年轻多了！

古典音乐适合每一个人！能够领略古典音乐的魅力，是吾之幸，是汝之幸，是一切有缘人之幸！

乐之爱

69.
版画印记

朱燕：在画中聆听自然的交响

你喜欢或是不喜欢，她的版画都印在了脑海里！

新春佳节，加班间隙，沉下心来看朱燕的版画。当街上的人们纷纷戴起口罩的时候，不禁想起了她数年前创作的一个"尘"系列主题版画，一幅幅人脸形的画面有近半幅蒙上了口罩。这样的画作恰好给我们提供了一个思考的契机，思考人与自然如何和谐相处，思考当下的我们与传统文化的关系。深深的思索中，或许会让现代人悄悄完成人文精神的重塑。

作为一位非专业人士，对于朱燕的版画，我是不敢妄加评论的。一个直觉，那是一种出挑的风格——技术上是前卫性的尝试和挑战，精神上则是对传统的回望与留恋。由此，融合而成的画风让人印象深刻。初看，顿生一种奇异的观感，着迷于戏剧性的冲突；细端详，却又生出一种熟悉的情怀。

中国的水印木刻版画是最具东方气韵的绘画形式，从悠久的历史文化底蕴中去寻根，总会勾连起那大写意的水墨山水。陈丹

青先生论画,"高贵、伟大,非得看魏晋唐宋的工笔重彩画"。那是职业画家的见解,有底气。我是门外汉,只得沉浸在斯文深秀的文人画中天马行空地想象,亦觉甚是有趣,可在浓淡干湿的墨色中玄对山水、澄怀观道,或是打破了思想的枷锁顺着画风自由驰骋、思绪浩荡。

当然,版画不是水墨山水画,朱燕的版画更是有着意蕴丰富的变化——她的图式语言变化多端,各种离奇的组合演示着各种新颖的思维方式。在我看来,朱燕的变化开始于"移花接木"。2009年,出道10年的她创作出了《视·界》《视·博》《净·界》,可算作一个系列,其将今物与古风交融在了一起。初看觉得生硬,却又佩服那大胆的创意——分别将"水墨山水"放置于一扇汽车前窗内、一副眼镜之后。细细观之,深深明了现代人内心对田园山水的诗意渴望。

与这个系列差不多同时出笼的作品《乐·界》《乐·韵》,则将一副现代的耳机与头脑中的水墨山水生生地结合在了一起,同样的创意,从视觉换作了听觉。朱燕曾聊起版画创作的"物料之美":《乐·界》使用了随手可见的保鲜膜和宣纸的边角料,画面中山石部分用保鲜膜贴于刻好外形的木板上加以印制,以表现大自然的鬼斧神工对山石形成的独特质感;又用较厚的夹宣弄出大大小小的褶皱,再以白乳胶固定于木板上进行印制,表现耳机的皮质部分,将两者用在同一幅画中的不同部位印制出具有各自面貌的肌理……"

我不懂版画创作技法,但感觉其突兀的技法中隐藏着一份热烈而虚无的情感,有如现代人内心闪闪烁烁的一缕乡愁,淡淡地晕染在奔波忙碌的生活中。及至5年后创作的系列主题画作《清·尘》《逸·尘》《净·尘》《涤·尘》,更深切地表达了这样一

份情感。蒙上口罩映衬城市背景的脑海里，翻腾的是一幅幅清新的画面：清淡隐约的山水林木，古朴典雅的园林楼台，纯净端庄的清荷红莲，汹涌激荡的滔天巨浪。城市生活的尘染，掩不住一颗向往自然的心、一份回归原乡的情，全都清晰地印刻在了那些画里。

对着那幅《涤·尘》，自然而然地联想起日本浮世绘版画，葛饰北斋的《神奈川冲浪里》，惊涛骇浪掀卷着渔船，船工们与大自然展开激烈的搏斗，远处低矮的富士山，似已化作浪花一朵。《涤·尘》的画面安排没有那般的惊惧感，少一点张力，但气势丝毫不减，翻涌的浪花直卷云天，两块巨石岿然不动。悠然间，想起苏轼的词句："乱石穿空，惊涛拍岸，卷起千堆雪。"尤其是版画色泽与细节的处理，则是婉约的风格，与画面的铺陈迥异，清波浩淼，雪浪飞扬，荡涤出一番诗意情怀。

朱燕的"移花接木"从最初显明的嫁接渐臻于"圆融"的境界，将人融于水墨山水。最初呈现这一创意的作品是《造化之二》，水墨山水间，飘逸舒展的是一个人形，舞动的造型则是"白鹤亮翅"。那人形，没有丝毫的描摹，看不清他的脸，更看不见他的眼，那腾挪的姿势化作一道白光，绕于山林中，化于天地间。如此"造化"，莫不让人想象自己就是画中人，喜得天地之灵气！

此后，近年新作《心·源》更是体现了"天人合一"的哲理。人形舞动的是太极拳与太极剑，动作看似更为从容，感觉到一股流动的气韵，背景的水墨山水则抽象了些，形内形外，肌理渐趋一致，人形便愈显缥缈，甚至幻化于无。如果说这是一个"融合"的过程，那么作品《交·融》呈现的便是"融合"的一个结果，天地混沌如初，静穆庄严，通透了玄妙之光，两个人形

则已化成了青翠的峰与林,耸立在太初朦胧的光影中……

从现代人对大自然的憧憬,到深情凝望的乡愁,再到天地人的融合,这样一条版画创作的印记,不难发现朱燕把创作当成了个人的修行——是将作画从一段劳心劳力的艺术苦旅变为一种人生的修行,用心欣赏每一缕印痕,潜心探索生活的哲理。如她的自述:"每一件作品从孕育到最后呈现这一周而复始的轮回,已经成为我生命中不可或缺的一部分!"人类修行的目的,便是将人性解放出来,重新复归于自然,达到一种"万物与我为一"的精神境界。映照今时的慌乱与迷惘,这样的境界尤为难得,也让我们明了追逐的方向,以及生命里最宝贵的东西。

"生活处处充满神奇的东西,当我们坦然接受一些美丽的意外,我们的生命会变得更为丰富多彩。"朱燕如是说。不由想起了年前与她在北京的遇见——我邀请她为本书创作插画。正在中央美术学院进修的她,带我观摩了一个又一个的画展,油画、国画、版画、雕塑、造型、设计……数百件传统风格或现代前卫的艺术作品,以及同学们零乱而新奇的艺术创作空间,让我感觉来到了一个清静的迷宫,浓郁的艺术气息散发在了角角落落。恍惚一梦,已记不清那些作品的真切模样,只记得寒风萧瑟,枯树残雪,日影西斜,美院里那一场美丽的意外!

笼罩在疫情阴霾下,朱燕的版画也是一个美丽的意外。那一道道清澈的印痕,让孤独的我们在特殊的日子里观照当下,反思过往,答案许是意外,许是隐藏在了我们的生活里。

冬去春回,沉醉于古典音乐潜心创作插画的朱燕,会给我们带来怎样的意外之喜呢?至少,会让我们学会聆听——于画中聆听自然的交响,聆听这个世界最美好的声音!

<div style="text-align:center">2020 年春节疫情之下</div>

70.
后　记

聆听古典，开一朵优雅的小花

可曾记得
多少次心动于黎明的曙色
眺望东方
多少次心醉于清朗的晨音
感悟朝阳
生活并不吝啬美丽的赐予
只是你体会到了吗

直到这一个清晨
学会用另一种方式倾听这个城市
诗意感受生活的点点滴滴
沐浴着金色的晨曦
花儿慢慢醒来
悠闲晨练的身影

日出而作的人们
早点铺的热气
菜市场的杂声
一切都变得温馨如梦
是因为时间改变了什么
还是因为……

因为我们——
用声音点亮生活
江风海潮里，牵来一缕阳光
而你——
用耳朵聆听清晨
相伴相守中，迎来新的一天
你早，启东！

还清晰记得为"你早启东"微信公众号创刊时写下的这一段文字，那是一个深秋，黄叶飘零之时孕育了一个"新生儿"。诗意的开端，注定了它的与众不同。又与晨曦相伴，自是充满了蓬勃朝气。

秋去春来，"你早启东"微信公众号推出了《悦听越好听》节目，其中每周五开设"聆听古典"专题，由我撰写推文，主播知性解读，音频、视频展播，重点推介西方古典音乐，兼有部分中国交响乐作品。转眼坚持了一年半，当这个专栏宣告终结的时候，惊觉已经推送了70多期，每周写作时的重重压力感演化成了回首细品时的深深满足感——让高雅音乐飘入寻常百姓家，这是一个有益的尝试，也受到了一小群爱乐者的欢迎。

作为一个小众化的栏目，走的是受众细化的道路，不去追求多大的阅读量，那也是不切合实际的目标。"聆听古典"追求的是节目的品位和质量，要真正地打动受众，让他们心有戚戚，真切地感受到古典音乐的高雅之美。一年半的实践证明，不少听众喜欢上了这个节目，对陌生的古典音乐产生了亲切感，并纷纷留言，讨论他所了解的古典音乐。

这样一个多元传播的古典音乐欣赏节目，诞生于江海新城的一家传统主流媒体，给了读者一种全新的体验，也在老报人心中激起了反响。而能办起这样的节目，首先得感谢老领导姜平先生的大力支持。"聆听古典"的缘起还是我的第一本书《与音乐对话》的出版，姜平先生读后鼓励我发挥新媒体优势，更好地推介古典音乐，方便更多人欣赏，彰显城市文化品位。他的设想和要求提了两年时间，压力悄悄化成了动力，这个专栏也终于问世。

节目开办的第二个必要因素是一个懂音乐的主播兼小编，但这可遇不可求。不期，毕业于四川传媒学院播音系的王馨悦应聘加盟《启东日报》，为她量身定制的节目《悦听越好听》也应运而生。拥有良好播音基本功的王馨悦，其实一开始对古典音乐并不熟悉，但她是个用心用功的人，渐渐地入了门。一年后的她感言："在'悦听越好听'这档栏目播出前，我一直以为我同古典音乐的距离，大概有10万光年那么遥远吧。'古典音乐'这个名词，太遥远！太高冷！太优雅！如今，你要是问我，懂不懂古典音乐？也许我还是不懂，但是当我失落，当我焦虑，当我兴奋时，它总是能让我平静下来，像是有种疗愈的功效……"

"聆听古典"做的是原创，首要的是挑选好音乐。听什么，推介什么，我是随缘而定，却又煞费心思。四季感怀，生活偶得，灵光一现，便找寻资料，反复聆听，咀嚼品赏，记录下内心

翻涌的点点滴滴。挑选曲目也多寻找热点，与生活关联起来，拉近普通受众与古典音乐的距离。乍暖还寒时分，维瓦尔第的小提琴协奏曲《四季·春》引领听众静赏烟雨江南之美；清明时节，萨蒂的《裸体歌舞》流转出一缕淡淡的悲伤；春节临近，李焕之的《春节序曲》飘溢着浓郁的中国年味；《海草舞》一时走红网络，便不失时机地推介了一下中国经典舞剧《鱼美人》中的《水草舞》；《流浪地球》热映，又趁热打铁推介起了英国作曲家霍尔斯特的《行星组曲》，尤其是那令人欢欣鼓舞的《木星》乐章……

乐之爱

结集出版时，则以春夏秋冬为序，随着古典音乐真切地回味自我的一段心路历程，并将音乐烙上季节的色彩，梳理出古典音乐欣赏的新路径。40多位古典音乐作曲家的心路探寻，70多首古典音乐作品的诗意解读，我是以一个门外汉的身份谈音乐，也是以新闻眼看音乐，尽力将音乐史、音乐家、音乐作品融合起来，信马由缰地讲述人生的爱与恨、创作的苦与乐，又顺着音乐家的乐思，深入阐释了古典音乐作品的旋律美、音色美、曲式美、内涵美。幸运的是，我邀请到了中国美术家协会会员、版画家朱燕创作了21幅水印木刻版画，作为此书的插画，将古典音乐的深刻意蕴以另一种形式呈现，从而使有声无形的音乐更加形象化，也使这本书更为精致，让读者既可聆听音乐之魂，领略文字之韵，又会惊艳版画之美，感悟人生之道，细细品味一种骨子里的优雅。

岁月回眸，细细盘点，这个"聆听古典"专栏推介的多是古典音乐小品，即使是大部头的交响乐或歌剧，也是重点推介其中的一个乐章、一首序曲或是咏叹调，而使古典音乐更吸引人、贴近人、感动人。而且，选的多是些温柔深情的音乐，无论是兴奋

的、热烈的,还是痛苦的、忧伤的,听者总会从流淌的音乐中品悟一份淡淡的温馨和喜悦。

记得在《朗读者》的一期节目中,主持人董卿问许渊冲:"怎么会有这么充沛的情感,说到动情处立刻就热泪盈眶。你知道热泪盈眶的是年轻人,或者说是你的心还这么年轻。"其实,聆听古典音乐,你会发现自己常常会被感动得热泪盈眶,那是因为有一颗年轻的心在跳动。

做一个单纯的爱乐者,沉浸在古典音乐里,永远保持一颗年轻的心!这是我聆听古典、坚持笔耕的一个理由,也是我将这些文章结集出版的一个理由,希望通过这本书让更多的人爱上古典音乐,在音乐中品味人生,由温馨而至喜悦!

图书在版编目(CIP)数据

四季乐韵:中外古典音乐品鉴/木火著. —上海:复旦大学出版社,2021.8
ISBN 978-7-309-15659-1

Ⅰ.①四… Ⅱ.①木… Ⅲ.①古典音乐-音乐欣赏-世界 Ⅳ.①J605.1

中国版本图书馆 CIP 数据核字(2021)第 084989 号

四季乐韵:中外古典音乐品鉴
木 火 著
责任编辑/宋启立

复旦大学出版社有限公司出版发行
上海市国权路 579 号 邮编:200433
网址:fupnet@ fudanpress.com http://www.fudanpress.com
门市零售:86-21-65102580 团体订购:86-21-65104505
出版部电话:86-21-65642845
上海盛通时代印刷有限公司

开本 890×1240 1/32 印张 11.625 字数 271 千
2021 年 8 月第 1 版第 1 次印刷
印数 1—4 100

ISBN 978-7-309-15659-1/J·450
定价:68.00 元

如有印装质量问题,请向复旦大学出版社有限公司出版部调换。
版权所有 侵权必究